메타버스 디자인 교과서

KB077382

메타버스 디자인 교과서

2024년 1월 31일 초판 발행 · **지은이** 오석희 · **펴낸이** 안미르, 안마노 · **편집** 정은주
디자인 박민수 · **디자인 도움** 박현선 · **표지 그래픽** 이수성 · **영업** 이선화 · **커뮤니케이션** 김세영
제작 세걸음 · **글꼴** AG 최정호체, AG 최정호민부리, SD 산돌고딕Neo1, Sabon Next LT, Helvetica LT

안그라픽스
주소 10881 경기도 파주시 회동길 125-15 · **전화** 031.955.7755 · **팩스** 031.955.7744
이메일 agbook@ag.co.kr · **웹사이트** www.agbook.co.kr · **등록번호** 제2-236(1975.7.7)

ISBN 979.11.6823.216.7 (93600)

메타버스 디자인 교과서

오석희 지음

안그라픽스

1장 메타버스, 미래의 시작

2장 생성형 AI와 메타버스

3장 메타버스, 인터랙션 디자인

머리글

메타버스, 확장현실로 다시 열다

확장현실(XR, eXtended Reality)의 도래는 우리에게 과거의 상상이 현실로 펼쳐지는 몰입 순간을 선사한다. 이 순간이 바로 메타버스다. 메타버스라는 새로운 물결이 우리의 일상에 어떤 의미를 부여하는지에 대한 성찰은 이제 우리의 삶에서 빼놓을 수 없는 요소가 되었다. 우리는 손 안의 스마트폰으로 순간을 포착하고, 숏폼 콘텐츠에 몰입하며 끊임없이 새로운 자극을 탐색하는 시대에 살고 있다. '메타버스'라는 용어가 우리의 대화에서 점차 사라져가는 듯 보이지만, 그 실체는 여전히 우리의 라이프스타일을 변화시키고 있는 중이다. 더 이상 메타버스의 개념은 우리에게 낯선 것이 아니며, 팬데믹이라는 전례 없는 상황에서 가상공간으로서의 그 역할은 더욱 확대되었다. 그러나 현재 우리는 메타버스의 황량한 플랫폼을 바라보며 다시 현실 세계로의 회귀를 목격하고 있다. 그 이유를 탐구하지 않고는 넘어갈 수 없다. 혹시 낯선 사용자 경험, 현실감의 결여, 사용의 번거로움, 재미의 부족 혹은 보상의 부재 때문은 아닐까?

『메타버스 디자인 교과서』는 이 의문에 대한 답과 같은 책이다. 메타버스의 가치는 단순한 가상현실의 재현을 넘어 상호작용, 창작, 학습 등의 방식을 혁신적으로 변모시킬 수 있는 잠재력을 지닌다. 여기에서는 메타버스가 직면한 문제점을 사용자 경험 디자인과 확장현실 기술의 적용을 통해 해설하고, 그 발전 가능성을 심층적으로 분석한다. 그리고 메타버스가 직면한 도전을 극복하고, 사용자 경험을 향상시키기 위한 생성형 AI의 역할에 대해 심층적으로 다룬다. 독자는 메타버스의 여러 측면을 이해하고, 자신의 창의력을 발휘해서 메타버스가 제공하는 무한한 기회를 활용할 지식과 도구를 얻을 수 있을 것이다. 또한 메타버스를 이루는 확장현실 기술에 대한 심도 있는 탐색을 통해 메타버스라는 새로운 경험을 자신의 것으로 만들 수 있도록 안내한다.

이 책에서 주요하게 다루는 생성형 AI와 메타버스의 결합은 단순히 기술적인 혁신을 넘어, 사용자 경험(UX) 디자인의 새로운 지평을 열고 있다. 우리가 증강현실(AR), 가상현실(VR) 그리고 혼합현실(MR)이라는 확장현실의 렌즈를 통해 보는 세계는 더 이상 단편적이거나 고정된 것이 아니다. 이제 우리는 생성형 AI가 가능케 하는 맞춤형, 상호작용적, 그리

고 살아 있는 메타버스 환경 속에서 새로운 창작물을 탄생시키고, 사회적 상호작용을 재정의하며, 학습과 게임을 전혀 다른 차원으로 이끌 수 있다. 이런 통합된 환경에서 사용자 경험 디자인은 더욱 중요하다. 사용자는 단순한 몰입 경험을 넘어 자신의 개성과 창의성을 반영할 수 있는 메타버스 내에서의 매력적인 활동을 갈망한다. 생성형 AI는 이를 가능하게 하는 열쇠로서, 사용자가 직접 프롬프트를 설정하고 AI가 이를 해석해 사실적이거나 디지털 판타지 세계를 창조해 각자의 상상력을 현실화하는 데 유례없는 자유를 제공한다. 또한 생성형 AI는 메타버스에서의 사용자 인터랙션을 새로운 차원으로 끌어올린다. 사용자는 AI와의 상호작용을 통해 자신만의 콘텐츠를 생성하고 소통하며 개인화된 경험을 즐길 수 있다. 생성형 AI가 주도하는 메타버스 사용자 경험 디자인의 미래는 단순히 기술적인 진보를 넘어, 우리 삶의 방식, 창작과 소통의 방식, 그리고 우리가 세계를 경험하는 방식을 근본적으로 변화시킬 것이다. 이 미래를 향한 여정에 필요한 통찰력과 도구를 이 책은 제공한다.

『메타버스 디자인 교과서』는 메타버스의 기초를 비롯해 XR, 생성형 AI, 공간 컴퓨팅, 인터랙션 디자인, 사용자 경험 평가 등의 구성 요소를 통해 메타버스 내에서 최적의 사용자 경험을 제공하기 위한 학습을 목표로 한다. 또한 메타버스와 생성형 AI 기술이 어떻게 상호작용해서 창작, 소통, 학습의 방식을 혁신할 수 있는지를 탐구하며 실용적인 디자인 실습으로 연계한다. 책은 총 다섯 개의 장으로 이루어졌다.

1장 '메타버스, 미래의 시작'에서는 메타버스의 기본 개념과 역사, 특징, 서비스 분야, 그리고 메타버스를 구현하기 위한 기술적 방법에 대해 알아본다. 여기에는 창작, 엔터테인먼트, 게임, 패션, 교육 등 다양한 분야가 포함된다. 메타버스를 이루는 가상현실, 증강현실에 대한 서비스와 게임엔진, 볼류메트릭 캡처, 시뮬레이션, 인공지능 등 관련 기술에 대해 설명한다. 또 메타버스 플랫폼의 구성과 유형에 대해서도 알아본다.

2장 '생성형 AI와 메타버스'에서는 생성형 AI의 기본 개념, 기술, 그리고 메타버스에서의 적용 방법에 대해 탐구한다. 생성형 AI 기술의 도입으로 메타버스 내의 경험은 더욱 개인화되고 상호작용적으로 변모하고 있다. 사용자 중심의 서비스 디자인을 통해 각 개인의 욕구와 취향을 반영한 맞춤형 가상 환경이 현실화되고 있다. 이는 사용자가 자신만의 독특한 디지털 정체성과 이야기를 창조할 수 있는 토대를 마련한다. 생성형 AI는 메타버스의 콘텐츠 제작과 플랫폼 개발에서 핵심적인 역할을 수행하며, 디자이너와 크리에이터에게 새로운 생성형 AI의 기술적 접근 방법

과 창작 과정에 대한 깊은 이해를 제공한다.

3장 '메타버스, 인터랙션 디자인'에서는 메타버스에서의 인터랙션 디자인의 중요성과 기본 개념, 인간과 컴퓨터의 상호작용(HCI), 공간 컴퓨팅 기술과 메타버스에서의 활용 방안, 아바타 생성, 그리고 사용자 중심의 분산형 메타버스를 촉진하기 위한 블록체인 기반 웹 3.0의 본질에 대한 자세한 분석을 제공한다. 또 유니티 게임엔진을 활용한 인터랙션 구현과 메타버스 크리에이터의 다양한 창작 활동과 역할에 대해서도 알아본다. 콘텐츠 생성과 소유가 중심인 메타버스 내에서 IP 권리가 어떻게 확보, 관리 및 활용될 수 있는지에 대한 로드맵을 제공한다.

4장 '메타버스, 사용자 경험 디자인'에서는 메타버스 환경에서 사용자 경험 디자인의 개념이 무엇인지 소개한다. 주요 요소들과 함께 UX 디자인 방법론, 리서치 접근법, 디자인의 심리학적 원리를 탐구할 뿐 아니라 장애인을 위한 메타버스 플랫폼 구성 및 유니버설 디자인의 중요성을 고려한 UX 디자인 방법론을 제시한다. 그리고 메타버스 UX 디자인 분석 시 환경에 적합한 휴리스틱 원칙과 VR 콘텐츠 디자인 방법을 설명한다. 특히 UI 디자인 도구를 사용해 직접 구현해보기도 하며 다양한 사용자 경험 사례를 살펴본다.

5장 '메타버스, 사용자 경험 평가'에서는 메타버스의 사용자 경험을 어떻게 평가할 수 있는지에 대해 알아본다. VR 콘텐츠 사용자 경험 테스트 과정과 검수를 중심으로 살펴보며, 이를 위해 다양한 평가 방법, 대상, 절차, 분석, 연구 및 품질 검수에 대한 구체적인 사례를 살펴본다.

결론적으로, 이 책에서는 생성형 AI 기술 기반의 메타버스 사용자 경험 디자인을 통해 변화를 꾀하고자 하는 연구자, 개발자, 디자이너, 창작자부터 대학생, 대학원생, 그리고 이 분야의 미래를 꿈꾸는 고등학생에 이르기까지 모든 이에게 깊이 있는 지식과 통찰을 제공한다. 또한 업계 리더와 학계의 전문 지식을 얽히게 하여 디지털 변혁의 넥스트 웨이브를 선도하고자 하는 사용자에게 견고한 기반을 제공한다. 이 책을 통해 독자들은 메타버스의 현재 기술, 상용화 단계 및 사용성에 대한 깊은 이해를 얻을 수 있고, 메타버스를 통해 앞으로 나아갈 도전과 해결책을 얻을 수 있을 것이다.

독자들이 이 책에서 얻은 지식을 바탕으로 자신만의 메타버스를 탐험하고, 새로운 사용자 경험을 설계하며, 창의적인 아이디어를 실현하는 데 필요한 영감을 찾을 수 있기를 바란다. 생성형 AI 시대의 메타버스는 무한한 가능성의 확장 세계로 이끌어줄 것이다.

여기가 오아시스다. 현실의 한계가 당신
자신의 상상인 곳이다. 당신은 무엇이든
할 수 있고 어디든 갈 수 있다.

영화 〈레디 플레이어 원〉에서

메타버스,
미래의 시작

1

메타버스 이해하기

1. 메타버스의 개념

가상현실 게임, 자율주행 차량, 버추얼 인플루언서 등 과거 SF 영화나 공상과학 소설에서나 있었을 법한 일들이 어느새 우리 일상의 한 부분이 되어가고 있다. 인공지능, 디지털 휴먼, 가상현실, 증강현실 등의 첨단 기술로 인해 상상으로만 존재했던 가상이 현실로 가능해진 것이다. 새로운 시대를 살아가는 지금 가장 주목받는 것이 있다. 바로 메타버스(Metaverse)다.

메타버스는 물리적 현실과 가상현실이 융합되고 그 안에서 가상 경제가 이루어지는 집합적 가상 공유 공간을 뜻한다. 메타버스라는 말은 미국 SF 작가 닐 스티븐슨(Neal Stephenson)이 1992년에 발표한 소설 『스노 크래시(Snow Crash)』에서 처음 등장했다. 소설에서 메타버스는 수백만 명의 사용자가 아바타를 통해서 들어가는 가상의 세계를 가리킨다. 이후 메타버스는 실제 세계와 가상 세계 사이의 경계가 흐려지면서 사용자가 더욱 몰입할 수 있는 방식으로 확대되어 영화, TV 쇼, 비디오 게임 등 다양한 형태의 매체에 적용되었다.

메타버스라는 용어는 『스노 크래시』에서 처음 등장했지만, 사실 메타버스의 개념은 지난 수십 년 동안 존재해 왔고, 시간이 지남에 따라 기술과 함께 발전했다. 메타버스의 개념을 시대별로 살펴보자.

1960-1970년대
컴퓨터 과학자들이 처음으로 메타버스 개념을 탐구했다. 미국의 컴퓨터 과학자 앨런 케이(Alan Kay)와 그 연구진들이 수학적 공간을 시각화한 예제를 개발했다.

1980년대
초기 가상현실 기술이 개발되었으나 그래픽과 상호작용성 면에서 한계가 있었다.

1990년대

컴퓨터 게임 산업의 발전과 함께 더 많은 메타버스 실험과 발전이 이루어지면서 '해비타트(Habitat)' '클럽 카리브(Club Caribe)' '팰리스(The Palace)'와 같은 최초의 비디오 게임이 만들어졌다. 초기 비디오 게임은 전화 접속 연결을 통해 액세스할 수 있었고, 그래픽 및 상호작용 측면에서 제한되었다.

1990년대 후반

'울티마 온라인(Ultima Online)'과 같은 최초의 대규모 멀티플레이어 온라인 롤플레잉 게임(MMORPG)이 등장했다. 3D 그래픽 기술의 발전으로 수천 명의 플레이어가 현실감 있는 가상 세계를 경험했다.

2000년대 초반

기술 발전으로 사용자가 가상 상품을 만들고 판매할 수 있는 '세컨드 라이프(Second Life)'와 같은 가상현실 공간을 통해 3D 공간에서 실제와 유사한 방식으로 상호작용할 수 있게 되었다.

2010년대

가상현실과 확장현실 기술이 발달했다. 오큘러스 리프트(Oculus Rift)라는 최초의 VR 헤드셋이 개발되었고, 증강현실 게임 '포켓몬 고(Pokémon Go)'가 출시되었다. 포켓몬 고의 성공은 증강현실 기술의 가능성을 보여주며 메타버스에 대한 관심을 불러일으켰다.

2020년 코로나19

코로나19 팬데믹으로 가상현실 공간의 개발이 가속화했다. 가상 세계에서 사람들은 게임, 쇼핑은 물론 교육, 공연, 전시 등 더욱 다양한 활동을 할 수 있게 되었다. 또한 메타(Meta, 페이스북의 새로운 사명), 아마존(Amazon), 구글(Google), 마이크로소프트(Microsoft) 등의 IT기업이 메타버스 산업에 합류해 더 다양한 메타버스 시대가 열릴 것으로 예상된다.

메타버스의 개념은 크게 네 시대로 구분할 수 있다. 메인프레임 시대(1950-1970년대), 개인용 컴퓨터와 인터넷 시대(1980-2000년대), 모바일과 클라우드 시대(2000년 이후), 그리고 지금의 컴퓨팅 네트워킹 시대다. 즉 메타버스는 컴퓨터와 인터넷 기술의 발전과 함께 성장하고 있다.

최근 몇 년 동안 가상현실 및 신기술의 발전으로 3차원 몰입형 환경에서 사용자 간 또는 가상 개체와 상호작용하는 가상 공유 공간이 실현 가능해짐에 따라 메타버스는 더욱 세간의 관심을 받았다. 메타버스에 대한 관심이 급증한 데에는 코로나19의 영향이 컸다. 폐쇄 및 사회적 거리두기 조치가 시행됨에 따라 사람들이 다른 사람과 연결되어 사회적 활동에 참여하기 위해 가상 환경으로 눈을 돌리면서 사람들 사이의 소통 방법에 큰 변화가 일어났다. 즉 가상 공유 공간인 메타버스에 대한 관심이 급증한 것이다. 이에 따라 공간의 의미가 새롭게 정의되면서 메타버스는 오프라인 커뮤니케이션이 자유로웠던 사람들의 욕구를 채우기 위한 소통의 장이 되었고, 흥미로운 활동 공간을 마련했다. 예를 들면 메타, HTC 바이브(HTC Vive)와 같은 가상현실 플랫폼을 통해 가상 콘서트, 가상 콘퍼런스, 가상 무역 박람회 등 시간과 공간의 물리적 한계를 벗어나 다른 사람들과 연결되어 정보를 얻고 활동에 참여할 수 있게 된 것이다.

대규모 전염병이라는 팬데믹 시대에 사람들이 생활을 지속할 수 있는 대안 공간이 되었던 메타버스는 엔데믹 시대에도 계속해서 중요한 역할을 할 것이다. 2023년 엔데믹 단계로 접어들며 메타버스의 열기가 다소 식고 위축되기 시작한 것은 사실이다. 그러나 전문가들은 메타버스가 콘택트(contact)와 언택트(untact)의 공존, 현실과 가상공간을 결합하는 하이브리드 문화를 잇는 가교 역할을 하리라 전망했다.

다국적 전문 회계 컨설팅 기업인 프라이스워터하우스쿠퍼스(PwC)에 따르면 메타버스 시장 규모는 2021년 1,485억 달러에서 2030년 1억 5,429억 달러까지 확대될 것이고, 현재 메타버스는 얼리어답터들이 시험 중인 빈 캔버스 상태라고 했다. 또 메타버스가 성공적으로 사람들이 일상생활에서 사용하는 수단이 되기 위해서는 사용자의 적극적인 참여가 필요하며, 다양한 메타버스를 편리하게 이용할 수 있는 서비스형 메타버스(MaaS, Metaverse as a Service)가 될 수 있어야 한다고 언급했다. 시장 조사 기관인 스태티스타(Statista) 역시 디지털 경제의 15%가 메타버스로 이동했고, 2030년까지 메타버스의 사용자가 7억 명에 이를 것으로 예측했다. 또한 2030년에 매출 비중이 가장 큰 부문은 게임(1,630억 달러)과 전자상거래(2,010억 달러)가 될 것으로 전망했다.

미국 비머블(Beamable)의 대표이자 게임 디자이너인 존 라도프(Jon Radoff)는 메타버스를 일곱 개(The Seven Layers of the Metaverse)의 특정 기능과 다양한 요소를 지닌 레이어로 제시했다. 이 일곱 가지 특징적 레이어는 기반 시설부터 실사용 서비스 경험 영역까지 제시되어 있어 메타

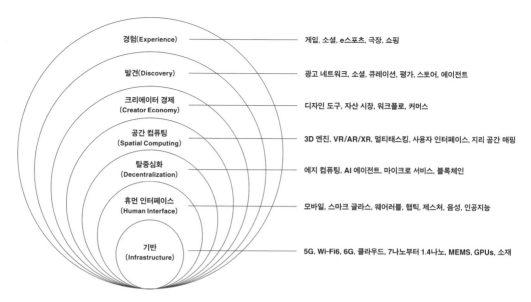

존 라도프의 메타버스 7 레이어

버스의 구성과 운영을 이해하는 데 중요한 역할을 한다. 각 레이어는 서로 연결되어 있으며, 하나의 통합된 시스템을 형성한다.

제1 레이어-경험

'경험(Experience)'을 의미하며, 주로 사용자가 실제로 관여하고 참여하는 서비스다. 게임, 소셜 서비스, e스포츠, 극장, 쇼핑 등이 해당한다.

제2 레이어-발견

'발견(Discovery)'을 의미하며, 사용자가 경험할 수 있는 서비스를 발견하는 채널이다. 광고 네트워크, 소셜, 큐레이션, 스토어, 평가, 에이전트 등이 해당한다.

제3 레이어-크리에이터 경제

'크리에이터 경제(Creator Economy)'를 의미하며, 크리에이터가 창작하고 수익화하는 메타버스 플랫폼 경제다. 디자인 도구, 자산 시장, 워크플로, 커머스 등이 해당한다.

제4 레이어-공간 컴퓨팅

'공간 컴퓨팅(Spatial Computing)'을 의미하며, 컴퓨팅으로 3D 개체를 만들어 상호작용할 수 있다. 3D 엔진, 가상현실, 증강현실, 확장현실, 멀티태스킹 UI, 위치 기반 매핑 등이 해당한다.

제5 레이어-탈중심화

'탈중심화(Decentralization)'를 의미하며, 메타버스 생태계의 분산되고 민주화된 구조 역할을 할 수 있다. 에지 컴퓨팅, AI 에이전트, 마이크로 서비스, 블록체인 등이 해당한다.

제6 레이어-휴먼 인터페이스

'휴먼 인터페이스(Human Interface)'를 의미하며, 메타버스에 접근할 수 있도록 도와주는 하드웨어다. 모바일, 스마트 글라스, 웨어러블, 햅틱, 제스처, 보이스 등이 해당한다.

제7 레이어-기반

'기반(Infrastructure)'은 서비스를 상호 연결하는 최적화된 디지털 인프라다. 메타버스의 상위 계층을 구성할 수 있는 5G, Wifi 6, 6G, 클라우드 등이 해당한다.

2. 메타버스의 특징

메타버스의 발전은 게임, 엔터테인먼트, 교육, 금융, 의료, 제조, 국방, 심지어 노동과 같은 산업을 변화시키는 잠재력을 가지고 있다. 하지만 메타버스는 아직 초기 단계로, 여러 가지 기술 부족을 비롯해 환경적, 사회적, 경제적, 윤리적으로 해결해야 할 문제가 많다. 그중에서도 가상 세계의 경제 시스템에서 몇 가지 문제점과 대안을 찾아볼 수 있다.

첫째, 제한된 통합 및 상호 운용성 부족이다. 지금의 여러 가상 세계와 메타버스 플랫폼들은 상호작용하지 않는 각자의 영리와 목적에 의해 만들어진 폐쇄형 생태계로, 진정한 메타버스에 필요한 원활한 연결이 제한되고 있다. 이를 해결하기 위해 웹 3.0의 블록체인 기반으로 공유 프로토콜을 구축함에 따라 서로 다른 메타버스는 더욱 응집력 있고 사용자

는 플랫폼에 몰입할 수 있다.

둘째, 기술적 한계다. 인터넷 속도, 서버 용량, 그래픽 처리와 같은 지금의 인프라 및 기술은 전 세계 사용자가 경제적, 문화적, 사회적으로 누릴 수 있는 완전히 구현된 메타버스를 원활하게 지원하기에는 충분하지 않을 수 있다. 메타버스의 요구 사항을 원활히 수용할 수 있는 새롭고 더 유능한 플랫폼과 시스템의 출현이 필요하다.

셋째, 느린 사용자 채택이다. 메타버스의 개념이 인기를 얻고 있지만, 많은 사용자에게 하드웨어에 종속된 가상현실 및 증강현실 기술과 몰입형 경험의 광범위한 채택은 여전히 제한적이다. 이런 기술이 좀 더 접근 가능하고 저렴하며 사용자 경험이 친화적으로 변화하게 된다면, 메타버스로 더욱 빠르게 확장될 수 있다.

넷째, 규제 및 거버넌스다. 메타버스에는 국내외의 지식재산, 개인정보 보호 및 데이터 보호, 윤리와 같은 여러 문제를 해결하기 위한 포괄적인 지침과 법적 프레임워크가 필요하다. 국가마다 다른 규제 프레임워크가 국제 표준화되어 구현될 때까지 메타버스는 완전히 구체화되기 어려울 것이다.

다섯째, 디지털 격차다. 완전하게 통합되어 사용되는 메타버스는 이상적이지만, 장애인, 시니어와 같은 디지털 접근이 어려운 사용자를 포함한 모두가 쉽게 접근할 수 있어야 한다. 현재는 가상현실이나 증강현실 기술은 말할 것도 없이 많은 사람이 인터넷에 액세스하는 데 상당한 디지털 격차가 존재한다. 이를 해결하기 위해서는 메타버스의 사용자 경험 디자인을 고려해 누구나 쉽게 참여할 수 있도록 포용성을 확보하는 것이 중요하다.

여섯째, 수익 창출 및 배포다. 메타버스 경제의 현재 상태는 독점적인 통화 및 지불 시스템을 사용하는 기존의 몇몇 플랫폼으로 치우쳐 있다. 수익 창출 및 배포에 대한 표준화된 접근 방식은 메타버스 내에서 번영 가능한 크리에이터 경제를 육성하는 데 필수적이다.

메타는 메타버스가 지닌 문제점을 해결하기 위해 메타버스 서비스 특징을 아래와 같이 여덟 가지로 정의하고 서비스 플랫폼을 개발 구현하고 있다.

메타가 정의한 메타버스 특징

메타버스 특징	설명
사용자 공간 (Home space)	사용자가 원하는 대로 꾸밀 수 있는 공간이며, 다양한 디지털 사진이나 상품 등을 전시 가능함
현실감(Presence)	사용자에게 현실과 유사한 경험을 제공함
아바타(Avatar)	움직이는 3D 아바타로 사용자의 감정과 몸짓을 재현함
순간이동 (Teleporting)	다양한 메타버스 내에서의 순간이동은 인터넷 링크를 클릭하는 것과 같은 개방된 표준으로 제공됨
상호 운용성 (Interoperability)	사용자가 소유한 디지털 콘텐츠는 플랫폼에 국한되지 않고 메타버스의 다양한 플랫폼에서 공유되고 유지됨
개인정보 보호와 안전 (Privacy and safety)	기존 인터넷과는 다른 개인정보 보안 기술이 요구됨
가상 상품 (Virtual goods)	디지털로 구현 가능한 모든 타입의 물리적 세계의 요소가 포함됨
자연스러운 인터페이스 (Natural interfaces)	사용자의 몰입을 방해하는 현재의 키보드, 마우스, VR 컨트롤러와 같은 입력장치를 벗어난 진화된 사용자 인터페이스 장치

(출처: IITP, 주간기술동향-2044호)

이상적인 메타버스의 구현은 단일 가상 세계가 아니라 상호 원활하게 연결되어 통합된 가상공간이어야 한다. 기술이 향상됨에 따라 가상공간 사이의 원활한 통합을 기대할 수 있으므로 사용자가 서로 다른 플랫폼 사이를 더 쉽게 이동하고 서로 상호작용할 수 있어야 한다. 또한 메타버스는 음성이나 제스처 기반 커뮤니케이션과 같은 멀티모달(Multi Modal) 기술을 통해 사회적 상호작용과 가상 세계 내에서 그룹 및 커뮤니티를 만들고 가입할 수 있는 기능을 촉진할 수 있어야 한다.

메타버스는 생성형 AI를 활용해 사용자 경험을 설계하면 사용자에게 보다 개인화된 경험을 제공할 수 있다. 이는 사용자가 자신의 아바타나 환경, 가상 개체를 만들면서 자신의 선호도와 관심사에 맞게 조정할 수 있기 때문이다. 메타버스 사용자 경험을 설계할 때 고려해야 할 사항을 간략하게 살펴보자.

사용성
사용자 인터페이스는 원활한 경험을 위해 직관적이고 탐색하기 쉬워야 한다.

몰입감

메타버스는 사용자가 완전히 몰입할 수 있도록 현장감과 사실적인 환경을 제공해야 한다.

상호작용

사용자가 게임 및 소셜 활동과 같이 가상 환경과 서로 상호작용할 수 있도록 어포던스(행동 유도성) 기반으로 구성되어야 한다.

개인화

사용자가 자신의 아바타, 환경 및 경험을 사용자 정의할 수 있도록 허용하면 소유권과 메타버스와의 연결성을 향상시킬 수 있다.

접근성

메타버스는 시니어와 같은 디지털 소외층은 물론 시각장애 및 청각장애가 있는 사용자를 포함해 다양한 능력과 장애가 있는 사용자가 액세스할 수 있어야 한다.

보안 및 개인정보 보호

사용자 데이터 및 개인정보의 안전을 보장하는 것은 신뢰를 유지하고 안전한 환경을 구축하는 데 중요하다.

확장성

메타버스는 증가하는 사용자 수와 월드를 충분히 수용할 수 있도록 성장과 확장을 수용하도록 설계되어야 한다.

성능

메타버스는 빠르고 반응이 빨라야 하며 사용자 경험을 방해하지 않도록 대기시간이 최소화되어야 한다.

콘텐츠

사용자의 지속적인 참여와 즐거움을 유지하기 위해 사용할 수 있는 다양한 콘텐츠와 활동이 있어야 한다.

수익화

크리에이터와 개발자가 메타버스에 대한 기여를 통해 수익 보상을 얻을 수 있도록 명확하고 공정한 수익화 모델을 구축해야 한다.

사용자 경험 설계에서 무엇보다 중요한 것은 '보안 및 개인정보 보호'다. 메타버스는 가상 공유 공간이므로 해킹 및 신원 도용과 같은 잠재적인 위협에서 사용자를 보호하는 고급 보안 기술과 개인정보 보호 조치가 필요하다.

시장조사 전문 기업 마크로밀 엠브레인(Macromill Embrain)의 2023년 트렌드 모니터가 실시한 '메타버스 관련 인지도' 조사에 따르면, 2명 중 1명 수준으로 메타버스에 대한 인지도는 아직 낮다. 그러나 전반적으로 메타버스는 매력적이고 실감나는 사용자 경험을 창출해 내고 기술과의 상호작용 방식을 비롯해 우리 삶을 혁신해 가는 기술임이 분명하다. 다만 모든 신기술이 그렇듯이, 메타버스가 모든 사용자에게 안전하고 액세스 가능한 공간이 되기 위해서는 여전히 해결해야 할 과제와 위험이 있다.

3. 메타버스 서비스

메타버스는 가상현실 기반의 온라인 공간으로, 이 공간에서 사용자는 물리적 한계를 초월한 상호작용 활동을 할 수 있다. 제조, 서비스, 공공, 라이프, 커뮤니케이션, 미디어 등의 다양한 분야에서 메타버스 서비스가 활용되고 있다. 아래 제시한 표는 국내 '메타버스 얼라이언스'의 프로젝트 그룹 구성을 나타낸 것이다. 메타버스 얼라이언스는 산학연관이 모여 신기술과 서비스를 발굴하고 메타버스 경제 활성화를 위한 산업 환경을 구축하기 위해 과학기술정보통신부에서 2021년 5월에 설립한 기구다.

국내 '메타버스 얼라이언스'의 프로젝트 그룹 구성

구분	주요 내용
제조	제조, 건설, 조선 등 산업 현장의 설계 운영 관리를 위한 XR 서비스
서비스	교육, 유통, 물류, 전시 등 B2B 서비스 제공을 위한 XR 서비스
공공	국방, 소방, 행정 등 공공 분야에서 활용 가능한 XR 서비스

라이프	쇼핑, 전시, 공연, 커머스, 금융, 헬스케어, SNS 등을 위한 XR 서비스
커뮤니케이션	원격회의, 협업 등 원격 사용자 간의 소통이 가능한 XR 서비스
미디어	방송, 미디어, 창작, 유통, 소비 과정에서 활용하는 3차원 융합 미디어 서비스

(출처: 정보통신산업진흥원, 2021년)

메타버스의 주요 서비스는 여러 분야에서 활용되면서 다양화되고 있다. '메타버스 얼라이언스'에서 구분한 항목 가운데서도 라이프와 미디어 항목을 좀 더 구체적으로 살펴보자.

① 창작

가상현실, 증강현실, 인공지능 기술이 결합된 메타버스는 인터랙티브한 디지털 환경을 만드는 디지털 창작의 새로운 패러다임을 나타낸다. 가상 콘텐츠 생성이나 가상 예술 전시, 가상 음악 공연, 가상 소셜 네트워크 등의 창작 분야는 메타버스 기술의 발전으로 가장 큰 혜택을 볼 수 있는 산업 중 하나다.

② 엔터테인먼트

엔터테인먼트를 위한 메타버스에서 사용되는 핵심 기술 중 하나는 가상 콘서트다. 이 기술을 통해 뮤지션은 가상 환경에서 전 세계 어디에서나 팬을 위해 공연할 수 있다. 팬들은 집에서 편안하게 가상 콘서트에 참석하고 뮤지션과 실시간으로 상호작용한다.

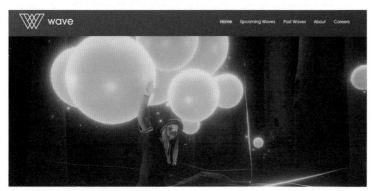

웨이브XR의 가상 음악 공연

③ 게임

가상현실 게임

게임용 메타버스에서 사용되는 핵심 기술 중 하나는 가상현실이다. 가상현실 기술을 통해 게이머는 가상 세계에 몰입하고 기존 게임 플랫폼에서는 불가능한 방식으로 가상공간에서 게임을 경험한다.

증강현실 게임

게임용 메타버스에서 사용되는 또 다른 기술은 증강현실이다. 증강현실 기술을 통해 게이머는 가상 요소를 현실 세계로 가져와 상호작용하는데, 증강현실 게임은 현실을 중첩해 더욱 인터랙티브한 게임 경험을 제공한다.

클라우드 게임

게임용 메타버스에서 사용되는 또 다른 중요한 기술은 클라우드 게임이다. 클라우드 게임을 통해 게이머는 강력한 컴퓨터나 게임 콘솔 없이도 인터넷과 연결되는 모든 장치에서 게임을 즐길 수 있다. 클라우드 게임은 값비싼 게임 하드웨어의 필요성을 줄여 더 많은 사용자에게 게임을 제공한다.

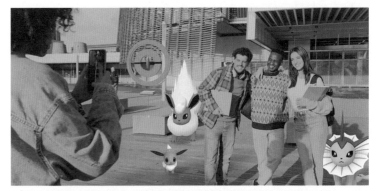
포켓몬 고

Xbox 클라우드 게이밍

④ 패션

가상 피팅 기술
패션의 메타버스에서 사용되는 핵심 기술 중 하나는 버추얼 트라이온
(Virtual Try-On) 기술이다. 가상 피팅 인공지능 기술을 통해 소비자는 언
제 어디서나 가상으로 옷을 입어볼 수 있다. 버추얼 트라이온은 패션뿐
아니라 뷰티 업계에서도 활용되고 있다.

증강현실 스마트 미러
패션의 메타버스에서 사용되는 또 다른 기술은 증강현실 거울이다. 이
거울을 통해 소비자는 실시간으로 가상의 옷을 입어볼 수 있고, 움직일
때 옷이 어떻게 보이는지 확인할 수 있다. 색상이나 스타일도 소비자가
원하는 대로 바꿀 수 있다.

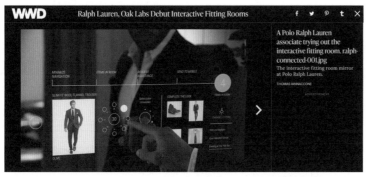
랄프 로렌의 가상 피팅룸

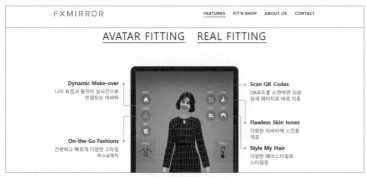
에프엑스기어의 스마트 미러

⑤ 교육

가상 교실

교육용 메타버스에서 사용되는 핵심 기술 중 하나는 가상 교실이다. 학생과 교사는 가상 교실에서 위험한 실습, 희귀한 재료, 실패하기 쉬운 실습 등을 자유롭게 진행할 수 있다. 가상 교실을 통해 보다 유연하고 안전한 교육이 가능하다.

디지털 도서관 및 박물관

교육용 메타버스에서 사용되는 또 다른 중요한 기술은 디지털 도서관 및 박물관이다. 이 기술을 통해 학생들은 전 세계 어디에서나 방대한 교육 리소스에 액세스할 수 있다. 가상 박물관을 탐색하고, 가상 서적과 기사에서 배우고, 가상 전시물과 흥미로운 상호작용을 할 수 있다.

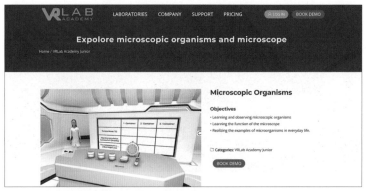

VRLab아카데미의 VR 교육 서비스

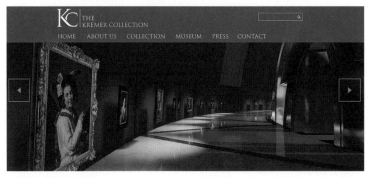

크레머뮤지엄의 VR 관람

⑥ 의료

원격 의료 및 헬스케어

의료 및 건강 관리를 위한 메타버스에서 사용되는 핵심 기술 중 하나는
원격 의료다. 원격 의료에는 응급 의료, 모니터링, 진료, 간호 등이 해당
하는데, 원격 의료를 통해 의료 전문가는 환자에게 원격 상담 및 치료를
제공할 수 있으므로 물리적 방문이 필요 없다. 특히 시골이나 외딴 지역
의 의료 접근성을 크게 향상시킬 수 있다.

가상현실 치료

의료 및 건강 관리를 위해 메타버스에서 사용되는 또 하나의 기술은 가
상현실 치료로, 가상공간을 통해 공포증이나 불안 등의 정신 건강 문제
를 극복하게 해준다. 이는 정신 건강 서비스에 대한 접근성을 향상시키고
더욱더 효과적인 디지털 치료 기기로 이어질 수 있다.

가상현실 의료 교육

메타버스는 의료 교육을 위한 새로운 기회를 열어준다. 가상현실 기술의
도움으로 의료진은 가상 환경에서 실습 교육을 받을 수 있는데, 의학 교
육을 향상시키고 환자 치료에 효과적으로 접근할 수 있다.

디지포레의 의료 맞춤형 XR

오소 VR의 가상 수술 가상현실 수술 교육 및 평가 플랫폼

⑦ 금융

디지털 자산

금융 분야에서 메타버스의 주요 응용 프로그램 중 하나는 디지털 자산이다. 블록체인 기술의 도움으로 사용자는 가상 부동산, 가상 수집품, 가상 통화와 같은 가상 자산을 쉽게 구매, 판매, 거래할 수 있다. 이는 가상 파생 상품과 같은 새로운 금융 상품의 투자 및 자산 관리로 확장할 수 있다.

가상 결제

금융 분야에서 메타버스의 또 하나의 응용 프로그램은 가상 결제다. 가상현실 및 증강현실 기술로 사용자는 가상 결제를 통해 원활하고 안전한 방식으로 가상 상품 및 서비스를 구매할 수 있다. 가상 결제는 가상 신용 카드 및 가상 지갑과 같은 전자 비즈니스 및 모바일 결제에 대한 변화를 가져올 수 있다. 메타버스 플랫폼 기업들은 금융 생태계를 조성하고 금융 인프라를 구축하기 위해 다양한 협력을 진행하고 있다.

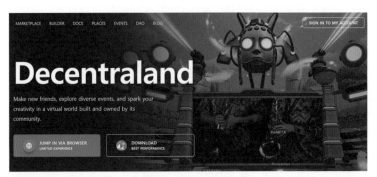

디센트럴랜드 서비스

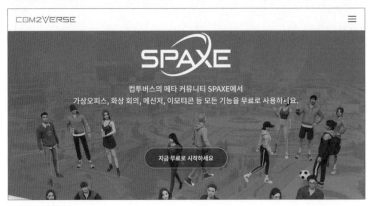

컴투버스 메타버스

⑧ 제조

가상현실 디자인 및 프로토타이핑

제조용 메타버스에서 사용되는 핵심 기술 중 하나는 가상현실 디자인
및 프로토타이핑이다. 제조 업체는 제품의 가상 프로토타입을 만들고
가상공간에서 테스트할 수 있다. 이를 통해 물리적 프로토타이핑과 관
련된 시간과 비용이 절약되고 더 나은 제품 설계로 이어진다.

증강현실 교육 및 유지 관리

제조용 메타버스에서 사용되는 또 다른 기술은 증강현실 교육 및 유지
관리다. 제조 업체의 증강현실 기술은 직원에게 실습 교육을 제공하고
가상공간에서 유지 관리 작업을 지원한다. 이를 통해 직원 생산성을 향
상하고 유지 관리와 관련된 가동 중지 시간을 줄일 수 있다.

디지털 트윈

제조용 메타버스에서 사용되는 또 다른 중요한 기술은 디지털 트윈이다.
인공지능과 사물인터넷(IoT)의 도움으로 제조 업체는 실제 제품의 가상
복제본을 만들고, 가상 세계에서 공동 작업자들의 몰입형 가상 경험을
생성한다. 이는 인공지능을 통해 제품 사용 및 유지 관리에 대한 귀중한
통찰력과 실시간 결과 안내를 제공한다.

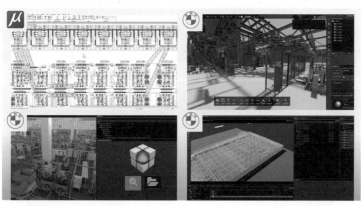

BMW의 엔비디아 옴니버스 플랫폼

⑨ 공공

가상 도시 계획 및 관리

공공 부문의 메타버스에서 사용되는 핵심 기술 중 하나는 가상 도시 계획 및 관리다. 가상현실 및 증강현실 기술을 통해 공무원은 도시의 가상 복제본을 만들고, 이를 사용해 도로, 교량 및 건물을 포함한 인프라를 계획하고 관리한다. 이는 도시 계획 및 관리를 개선해 효율적이고 효과적인 의사 결정을 내릴 수 있게 한다.

공공 서비스 제공

전자 정부 서비스에 대한 새로운 서비스를 제공한다. 가상 공청회, 시민 참여 회의, 서류 발급, 민원 처리 등을 제공한다. 메타버스 플랫폼에서 공무원은 가상 회의를 주최하고 가상공간에서 대중과 소통할 수 있다. 이를 통해 대중의 참여도를 높이고 정보에 입각한 의사 결정을 내릴 수 있다.

다쏘시스템의 버추얼 싱가포르 스마트 시티

메타버스 서울 서비스

⑩ 관광

가상 투어

코로나19로 여행이 어려워지면서 여행지의 공간과 느낌을 경험할 수 있는 가상 투어 서비스가 출시되었다. 가상 투어를 통해 여행을 가지 못하는 사람들에게 대리 만족을 줄 뿐 아니라 실제 여행을 위한 정보를 제공한다.

가상 호텔

건물의 360도 영상 또는 가상공간을 3D로 생성해 관광객이 숙박하기 전에 호텔을 경험할 수 있게 한다. 사전 체험을 통해 사용자는 취향에 맞는 호텔을 예약할 수 있고 호텔의 사전 정보를 얻을 수 있다.

가상 테마파크

가상현실 및 증강현실 기술로 실내외에 어트랙션을 만들어 사용자에게 최고의 몰입 경험을 제공한다. 가상 테마파크에서는 상호작용 게임이나 몰입형 테마 경험 등의 서비스가 이루어진다. 여기서 상호작용 게임이란 증강현실 기술을 이용해 테마파크 전체에 분포된 가상의 보물을 찾는 것과 같다. 사용자는 휴대폰이나 AR 고글을 통해 보물을 찾아다닌다. 이는 방문객들에게 테마파크의 다양한 구석구석을 탐색하게 하고 보상 혜택을 주는 방식으로 재미있는 경험을 제공한다. 그리고 몰입형 테마 경험이란 가상현실과 증강현실을 결합해 사용자 자신이 좋아하는 캐릭터, 영화, 이야기의 일부가 된다. 예를 들면, 사용자가 영화 속 주인공이 되어 직접 체험하거나 특정 캐릭터로 변신해 다른 사용자와 상호작용하는 등의 경험을 제공한다.

테마파크 가상 투어

모두가 테마파크를 방문할 수는 없다. 그런 사용자를 위해 가상현실을 사용해 가상의 테마파크 투어를 제공한다. 이를 통해 사용자는 집에서도 테마파크를 경험할 수 있고, 테마파크는 입장료를 받을 수 있으며 방문으로 유도할 수 있다.

파주 실감미디어체험관 DMZ생생누리

바이브 아트의 몰입형 테마 경험 '쿠푸의 지평선'

미국 유니버셜스튜디오 VR 테마파크

⑪ 스포츠

가상 경기장

가상현실 기술로 재현한 가상 경기장을 통해 스포츠팀은 관람객 간 커뮤니케이션과 실시간 경기 관전을 제공함으로써 현실적이고 몰입감 높은 게임을 경험하게 한다.

가상 스포츠 훈련

선수들은 실제 시나리오를 모방한 가상 세계에서 훈련할 수 있으므로 기술을 향상시킬 수 있다. 실제 훈련은 항상 시간, 지리, 장비, 날씨 또는 참가자 수의 제약이 있는 반면, 가상 훈련은 그런 제약이 없다. 무엇보다 가상현실은 플레이어가 현실적이고 안전한 환경에서 연습할 수 있다는 솔루션을 제공한다.

가상 스포츠 경기 대회

가상현실 및 증강현실 기술을 응용한 다양한 스포츠 경기가 이루어지고 있다. 실제 경기처럼 몰입 환경을 제공해 다양한 득점 UI, 화려한 타격감의 이펙트 표현이 선수가 직접 경기장에서 대전하는 듯한 느낌을 주어 관객들에게 흥미와 볼거리를 제공한다. 가상공간과 아바타로 경기가 이루어지기 때문에 성별, 연령, 신체적 차이의 영향을 덜 받는다. 다만 가상현실 기기 착용에 따른 선수들의 불편함과 신체 움직임의 완벽한 동작 인식, 타격 실감 등의 문제를 해결해야 한다.

소니의 가상 경기장 '맨체스터 시티 축구 클럽'

쿼터백 전용 교육 REPS VR 서비스

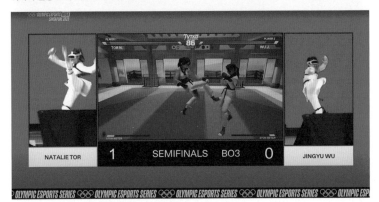
국제올림픽위원회가 주최한 올림픽 e스포츠 태권도 경기

4. 서비스형 메타버스

메타버스는 모든 가상 세계, 증강현실, 인터넷의 총합을 포함하여 가상
으로 강화된 물리적 현실과 물리적으로 지속되는 가상현실의 융합으로
생성된 집합적 가상 공유 공간으로 종종 설명된다.

 메타버스가 대중화되기 위해서는 게임뿐 아니라 소셜 및 비즈니스
도구가 되어야 하는데, 이를 위해서는 사용자의 수요에 따라 다양한 맞
춤형 기능을 제공하는 서비스형 메타버스(Metaverse-as-a-Service) 플랫
폼이 필요하다. 이를 MaaS라고 한다.

 MaaS는 기업이나 개인이 메타버스 환경을 손쉽게 구축하고 운영하
도록 지원하고, 참여를 원하는 소비자 계층에 따라 맞춤형 메타버스 공
간을 생성하도록 지원한다. 클라우드 서비스처럼 사용자는 필요에 따
라 자원을 사용하고 비용을 지불하기 때문에 많은 비용을 들이지 않고
도 메타버스 환경을 이용할 수 있다. 나아가 상호 운용성을 통해 메타버
스 간의 자유로운 이동을 보장한다. 이런 특징 때문에 MaaS는 사용자에

게 몰입형 대화형 가상공간을 생성, 관리 및 경험하는 도구와 프레임워크 및 인프라를 제공하는 통합 서비스 모델이라 할 수 있다. 이는 소프트웨어 개발 키트, 가상현실 인터페이스, 3D 모델링 도구, 데이터 스토리지 및 관리 솔루션, 네트워크 인프라 등이 될 수 있다.

메타버스 생성의 복잡성을 감안할 때 MaaS 공급자는 광범위한 서비스를 제공해야 한다. 다음은 MaaS 구현에 수반되는 사항에 대한 개요다.

플랫폼 인프라

막대한 양의 데이터와 트래픽을 처리할 수 있는 메타버스를 호스팅하기 위한 강력하고 확장 가능하며 안전한 클라우드 기반 서버의 생성이 필요하다.

개발 도구

서비스는 사용자가 자신의 가상공간, 캐릭터, 개체 및 상호작용을 만들고 사용자 정의할 수 있는 일련의 개발 도구 또는 API를 제공해야 한다. 이런 도구는 사용자에게 친숙할 뿐만 아니라 강력하고 다재 다능해야 한다.

네트워킹

메타버스는 사용자 간의 실시간 상호작용을 포함하므로 효율적이고 빠른 네트워킹 솔루션이 서비스의 중요한 부분이 될 것이다.

상호 운용성

서비스는 서로 다른 가상공간과 시스템이 원활하게 상호작용할 수 있도록 상호 운용성을 지원해야 한다.

보안 및 개인정보 보호

많은 사용자 데이터가 생성되고 공유되므로 강력한 보안 프로토콜과 개인정보 보호 장치가 필수적이다.

콘텐츠 제공

MaaS는 사용자가 중단 없이 가상공간에 액세스하고 경험할 수 있도록 메타버스 내에서 콘텐츠를 배포하고 스트리밍하는 수단을 제공해야 한다.

메타버스 구현하기

메타버스는 현실 기반의 디지털 트윈된 세상이거나 온라인 게임처럼 만들어진 새로운 가상 세계로 구현될 수 있다. 이를 구현하기 위한 방법으로는 가상현실 및 증강현실 기술이 있다. 먼저 가상현실 및 증강현실 기술을 통해 메타버스를 구현하는 데 필요한 주요 기술 요소를 살펴보자.

네트워킹
많은 사용자가 동시에 접속하고 상호작용할 수 있는 원활한 메타버스 경험을 위해서는 지연시간이 짧고 확장 가능한 5G 기반 네트워킹 인프라를 구축하는 것이 필수적이다. 여기에는 실시간 데이터 전송, 데이터 배포 및 로드 밸런싱과 같은 영역을 포함한다.

그래픽 및 렌더링
메타버스는 가상 세계를 시각적으로 표현하기 위해 고급 그래픽 및 렌더링 기술이 필요하다. 사실적인 그래픽과 3D 환경은 빛과 그림자, 반사 및 텍스처 매핑 등으로 이루어진다.

상호작용
사용자가 메타버스에서 가상 환경과 서로 상호작용할 수 있도록 하려면 물리 작용, 사용자 인터페이스, 입력장치, 터치 및 제스처 인식, 충돌 감지 시스템 등의 기술 개발이 필요하다.

인공지능
캐릭터, 자동 에이전트 및 메타버스 내의 기타 요소를 강화하고 관리하는 것은 물론 캐릭터의 행동, 콘텐츠 추천, 자연어 처리 등에 사용된다.

인간과 컴퓨터 상호작용
사용자가 메타버스와 상호작용하기 위해서 사용자 중심 경험을 설계하는 것이 중요하다. 여기에는 신체 언어, 손 제스처, 얼굴 표정 및 감정 인식과 음성인식, 눈동자 추적, 생체 인식 등의 기술이 사용된다.

사용자 프라이버시 및 보안

사용자 데이터의 보안 및 프라이버시를 보장하는 것은 메타버스에서 신뢰를 구축하는 데 필수적이다. 여기에는 암호화, 인증 및 액세스 제어, 개인정보 보호 정책 등이 필요하다.

콘텐츠 생성

메타버스는 다양한 경험을 생성하기 위해 제작자, 개발자 및 콘텐츠 공급자의 강력한 생태계가 필요하다. 여기에는 가상 환경, 개체 및 캐릭터 생성을 지원하는 3D 모델링 도구, 스크립팅 언어, 콘텐츠 관리 시스템 등의 기술이 사용된다.

수익화

메타버스는 다양한 수익화 전략을 통해 지속 가능해야 한다. 이를 위해 광고, 가상 상품 판매, 프리미엄 서비스, 가입료, 구독료 등의 방법이 사용된다. 무엇보다도 명확하고 공정한 수익화 모델을 설정하는 것은 제작자와 개발자가 생태계에 기여하고 유지하도록 장려하는 데 중요하다.

1. 가상현실

가상현실(VR, Virtual Reality)은 최신 기술처럼 보이지만, 실은 사용자에게 최상의 몰입감과 새로운 경험을 제공하기 위해 지난 수십 년간 연구되어 왔다. 아직은 하드웨어의 제약으로 사용자층이 넓지 않지만, 게임, 엔터테인먼트, 교육, 의료, 제조 등 여러 서비스 분야로 확대되어 보편화되고 있다. 그렇다면 가상현실 기술은 오늘날에 이르기까지 어떻게 시작되고 발전해 왔을까?

　　가상현실 기술(이하 VR 기술)은 1950년대부터 연구가 시작되어 1960년대에 본격화되어 여러 기기를 선보였다. 이때는 아직 가상현실이라는 개념이 만들어지기 이전이었다. 최초의 가상 몰입 시스템은 모튼 하일리그(Morton Heilig)가 1957년에 발명한 센소라마(Sensorama)다. 센소라마는 입체 컬러 디스플레이와 팬, 냄새, 스테레오 사운드 시스템, 그리고 움직이는 의자를 포함하는 기계 장치(시뮬레이터)로 1962년 특허를 받았다.

　　1968년, 유타대학의 이반 서덜랜드(Ivan Sutherland)는 밥 스프라울

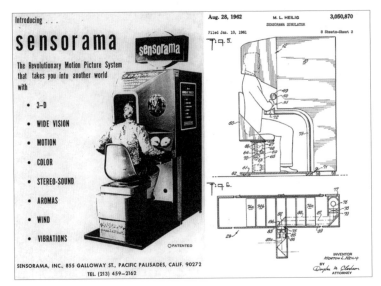

센소라마, 1957년

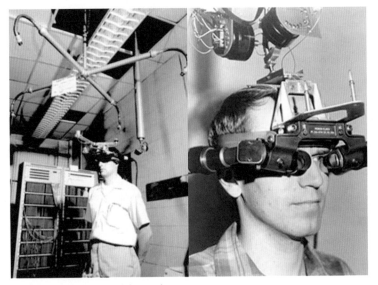

최초의 헤드 마운티드 디스플레이, 1968년

(Bob Sproull)을 비롯한 학생들의 도움을 받아 '다모클레스 검(The Sword of Damocles)'이라는 몰입형 시뮬레이션 응용 프로그램에 사용하기 위해 최초의 헤드 마운티드(머리 부분 탑재형) 디스플레이(HMD) 시스템을 개발했다. 이 기기는 사용자의 머리에 쓰고 두 눈에 장착된 모니터를 통해 가상 세계를 보여주는 형태였다. 또 천장에 연결된 기구를 통해 사용자의 몸 방향에 따라 영상이 움직이고, 손에 쥔 검으로 영상에 표시된 물체를 움직일 수 있었다. 서덜랜드는 이 공간을 '버추얼 월드(Virtual World)'라

LEEP 시스템으로 찍은 이미지

LEEP 시스템

고 불렀다. 이 헤드 마운티드 디스플레이는 가상현실의 초기 형태를 보여주는 중요한 기기로, VR 기술 발전에 중요한 역할을 했다.

　기존에 개발된 VR 기기의 착용감과 성능을 개선하기 위한 많은 시도가 이루어졌다. 특히 1970년부터 1990년까지 VR 기술은 의료용, 비행 시뮬레이션용, 자동차 산업 설계용, 군사 훈련용으로 주로 사용되었는데, 사용자가 가상공간 안에서 움직일 수 있는 등 다양한 기능이 갖추어졌다.

　1979년 에릭 휴렛(Eric Howlett)은 인간의 시야각을 140도까지 채우는 광시야각 영상 확대 기술 LEEP(Large Expanse Extra Perspective)를 개발했다. 넓은 시야각을 지닌 입체 영상과 면의 깊이감은 실감 나는 공간감을 연출하는 만큼 현실감을 높였다. 이 기술을 통해 1990년 나사에임스연구센터(NASA Ames Research Center)의 스콧 피셔(Scott Fisher)는 최초의 가상현실 설치인 VIEW(Virtual Interactive Environment Workstation)를 공개했다. VIEW란 나사가 1980년대 중반부터 연구해 온 인간과 컴퓨터의 상호작용 시스템으로, 디스플레이가 인공 컴퓨터 생성 환경이거나 원격 비디오카메라에서 중계되는 실제 환경일 수 있는 머리 장착형 입체 디스플레이 시스템이다.

나사의 VIEW 헤드셋

　1985년, 재런 러니어(Jaron Lanier)는 VR 고글과 장갑을 판매하는 VPL리서치(VPL Research)라는 회사를 설립해 가상현실 소재의 헤드 마운티드 디스플레이 아이폰(EyePhone)과 데이터 글러브(DataGlove) 등을 개발했다. 또 사용자의 손동작을 추적하고 가상 세계에서의 조작해 가상현실에서의 상호작용 방식을 혁신적으로 변화시키는 데이터 장갑 기술을 게임 회사 마텔(Mattel)에 라이선스해 초기 VR 장갑형 웨어러블 기기인 파워 글러브(Power Glove)를 만들었다. 러니어는 '가상현실'이라는 용어를 처음 사용한 인물이기도 하다.

　1990년대에 들어서면서 VR 기술은 더욱 발전해 이때부터 다양한

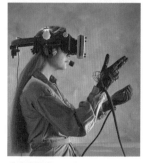

데이터 글러브

닌텐도의 버추얼 보이

세가 VR

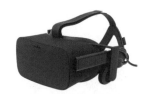

오큘러스 리프트 CV1 헤드셋

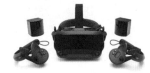

밸브 인덱스 VR 키트

새로운 VR 기기들이 출시되기 시작했다. 이 기기들은 사용자가 가상현실 속에서 더 빠르게 움직일 수 있게 했다. 또한 이때부터 일반 소비자들이 쉽게 사용할 수 있는 VR 기기들이 출시되었다. 예를 들어, 1991년 세가(Sega)는 메가 드라이브(Mega Drive)라는 홈 콘솔용 세가 VR 헤드셋을 발표했다. 이밖에 버추얼리티그룹(Virtuality Group)에서는 게이머가 3D 게임 세계에서 플레이할 수 있는 VR 아케이드 머신이 출시되었다.

1995년 닌텐도(Nintendo)는 버추얼 보이(Virtual Boy)라는 4계조(검정+빨강 3색) 색상의 HMD 게임기를 출시했다. 3D 그래픽을 표시하는 최초의 휴대용 콘솔이었지만, 단순한 컬러 그래픽, 소프트웨어 지원 부족, 사용성 부족 등으로 반년도 못 가서 단종되었다.

2000년대부터 사용자에게 실감 나는 가상 세계를 제공하는 VR 헤드셋 기기들이 출시되었고, VR 기술은 게임을 비롯해 교육, 연구, 의료, 엔터테인먼트 등의 다양한 분야에서 사용되기 시작했다. 2010년 오큘러스 VR의 창업자인 팔머 럭키(Palmer Luckey)는 VR 헤드셋의 프로토타입인 오큘러스 리프트(Oculus Rift)를 개발했다.

2016년 HTC는 사용자가 지정한 공간에서 자유롭게 이동할 수 있는 센서 기반 추적 기능이 있는 PC 기반의 스팀VR(SteamVR) 헤드셋을 출시했고, 2014년에 오큘러스 VR을 인수한 메타는 가상현실 헤드셋 오큘러스 리프트 CV1을 출시했다. 이후 HTC, 구글, 애플(Apple), 아마존, 마이크로소프트, 소니(Sony), 삼성 등 많은 회사에서 자체 VR 헤드셋을 개발을 진행했다.

2020년대에 들어서 새로운 기기 출시와 함께 VR 기술은 꾸준히 발전하고 있다. 오큘러스 퀘스트(Oculus Quest), 밸브 인덱스(Valve Index),

플레이스테이션(PlayStation) 등 고화질, 높은 프레임 레이트, 넓은 화면 각도, 정확한 움직임 추적 등을 제공하는 기기들은 물론 AR 기술이 발전하면서 VR과 AR 기술이 결합된 기기들도 출시되고 있다. 이 기기들은 사용자가 현실 세계에 컴퓨터 생성된 오브젝트를 추가해 가상현실과 증강현실을 섞어서 사용할 수도 있다.

그중 몇 가지 VR 헤드셋을 출시 연도별로 살펴보자. 2020년, 작동하는 데 PC나 콘솔이 필요 없는 오큘러스 퀘스트 2(Oculus Quest 2)라는 독립형 VR 헤드셋이 출시되었다. 오큘러스 퀘스트의 업그레이드된 모델로 향상된 디스플레이 해상도와 메모리가 특징이다. 밸브(Valve)에서 개발한 밸브 인덱스 역시 향상된 해상도와 새로 고침 빈도, 더 넓은 시야를 포함한 새로운 기능으로 업데이트되었다. 무엇보다 고유한 손가락 추적 시스템을 갖추고 있어 가상공간에서 더욱 자연스러운 손동작을 허용한다.

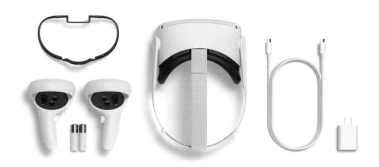

메타 오큘러스 퀘스트2

2021년에 출시된 HP 리버브 G2(HP Reverb G2)는 고해상도 디스플레이와 향상된 렌즈 기술을 제공하는 PC 기반 VR 헤드셋으로, 몰입감 있는 경험을 위해 헤드폰과 마이크가 내장되어 있다. 같은 해 오큘러스는 오큘러스 퀘스트 프로(Oculus Quest Pro)를 출시했다. 이 버전은 디스플레이 해상도 향상, 저장 용량 증가 그리고 인체 공학적 디자인을 특징으로 한다.

2022년에 출시된 HTC 바이브 프로 2(HTC Vive Pro 2)는 전문가 및 마니아를 위해 설계된 고급 VR 헤드셋으로, 고해상도와 재생률은 물론 더 넓어진 시야와 편안한 착용감이 특징이다. 메타는 더 강력한 프로세서, 고해상도 디스플레이, 고해상도 혼합 현실 패스스루(VR 화면에서 벗어나 주변의 실제 환경을 볼 수 있게 해주는 기능), 더 정확한 추적을 포함해 하드웨어가 개선된 퀘스트의 새 버전인 메타 퀘스트 프로(Meta Quest Pro)를 출시했다. 또한 무선 VR 게임을 지원해 사용자가 PC나 콘솔 없

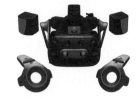

HTC 바이브 프로 2

소니 플레이스테이션 VR2

메타 퀘스트3

HP 리버브 G2

이도 VR 게임을 즐길 수 있게 했다.

2023년 소니는 오랜만에 플레이스테이션 VR2를 출시했다. 플레이스테이션 VR2는 미묘한 헤드셋 진동, 3D 오디오 기술 및 지능형 시선 추적을 통해 터치 감지, 햅틱 피드백 및 센스 컨트롤러의 적응형 트리거를 통해 풍부한 감정과 몰입감을 제공한다. 메타는 메타 퀘스트 프로에 이어 퀘스트3를 출시했다. 헤드셋의 풀 컬러 사양의 패스스루 MR 모드를 보여주며, 이 모드는 장면에 가상 콘텐츠를 선택적으로 추가하면서 외부 세계의 뷰를 제시할 수 있다. 퀘스트2와 퀘스트 프로는 컴퓨터 비전으로 헤드셋 주변의 물체와 표면까지의 거리를 추정하는 반면, 퀘스트3의 깊이 센서는 안정적인 거리 측정을 제공한다. 이외에도 선명한 고해상도의 XR 패스스루, 네 대의 광범위 시야 추적 카메라, 고해상도 RGB 카메라, 깊이 센서를 통해 현실을 혼합해 제시한 HTC의 바이브 XR 엘리트(VIVE XR Elite)가 출시되는 등 VR 기술과 디바이스는 급속한 발전을 보이고 있다. 앞으로 VR 기술은 인공지능 기술과 더해져 사용자 맞춤형 서비스를 제공하고 새로운 생태계를 마련할 것이다.

2. VR 서비스와 기술

VR은 사용자에게 실제와 구별하기 어려운 가상의 환경을 제공해 마치 그곳에 직접 있는 듯한 체감을 느끼게 한다. 이런 기술은 게임, 교육, 의료, 부동산 등 다양한 서비스 분야에서 활용되고 있다. 최근 몇 년 동안

VR 기술은 하드웨어는 물론 소프트웨어도 눈부신 발전을 이루어 왔다. 초기의 단순한 3D 환경에서부터 현재에는 고품질 그래픽과 상호작용이 가능한 복잡한 환경까지 현실감 높은 사용자 경험을 제공하고 있다. 이와 같은 발전 덕분에 VR은 단순한 엔터테인먼트 도구를 넘어 혁신적인 비즈니스 및 교육 플랫폼으로서 가치를 더하고 있다. 그렇다면 VR 기술과 서비스가 우리에게 어떤 변화와 기회를 주는지 알아보자.

① 서비스 분야

VR 기술 기반 서비스의 몇 가지 분야를 살펴본다. VR의 잠재적인 응용 분야는 방대하다. 기술이 발전함에 따라 미래에 VR이 훨씬 더 혁신적으로 사용되리라 기대할 수 있다.

게임

게임 산업을 변화시켜 사용자가 가상 세계에 들어가 실시간으로 상호작용하는 몰입 경험을 제공한다. VR 게임의 예로는 비트 세이버(Beat Saber), 슈퍼핫VR(Superhot VR), 애리조나 선샤인(Arizona Sunshine) 등이 대표적이며, 이외에도 다양한 종류의 게임들이 쏟아져 나오고 있다.

의료

불안 및 우울증과 같은 상태에 대한 치료와 의료 전문가를 위한 훈련 및 교육을 포함하여 다양한 목적으로 의료 산업에서 사용되고 있다. 예를 들면, VR 요법은 환자가 비행공포증이나 고소공포증과 같은 공포증을 극복하도록 돕는 데 사용된다.

거미 공포증 치료 VR 연구

교육 및 훈련

군사 훈련, 산업 훈련 및 의학 교육을 포함한 다양한 분야의 교육 및 훈련을 향상시키는 데 사용되고 있다. 예를 들면, VR은 화학 공장 화재와 같은 위험한 상황을 가상으로 시뮬레이션하는 데 사용되어 작업자가 비상 상황에 대비하고 훈련할 수 있다.

한국전자통신연구원의 실감형 소방 훈련 VR 시뮬레이터

관광

관광 산업에서 가상 투어 및 경험을 제공하는 데 사용되고 있다. 예를 들면, VR을 사용한 박물관이나 유적지의 가상 투어를 통해 방문자가 여행

하지 않고도 그 공간을 생생하게 경험할 수 있다.

부동산

부동산 업계에서 부동산 가상 투어를 제공해 잠재 구매자가 집에서 편안하게 부동산을 볼 수 있도록 하는 데 사용되고 있다.

소매

가상 쇼핑 경험을 제공하기 위해 소매 업계에서 VR을 사용해 고객이 실제로 매장을 방문하지 않고도 옷을 입어보고 제품을 보고 직접 구매할 수 있다.

② 기술 분야

VR 기술에는 하드웨어(HW) 기술과 소프트웨어(SW) 기술이 있다. 먼저 하드에어 기술에 관해 알아보자. 하드웨어 기술은 VR 경험 개발에 중요한 역할을 하는데, 여기에는 VR 콘텐츠를 생성, 테스트 및 배포하는 데 필요한 다양한 하드웨어 장치 및 구성 요소가 있다. 다음은 VR 하드웨어 주요 기술의 사례다.

VR 헤드셋

가장 잘 알려진 VR 하드웨어로, 몰입형 VR 경험을 제공하기 위한 핵심 구성 요소다. VR 헤드셋의 예로는 메타 퀘스트 프로, HTC 바이브 프로, 플레이스테이션 VR2 등이 있다.

VR 컨트롤러

메타 퀘스트 터치 프로 컨트롤러

VR 헤드 마운티드 디스플레이와 함께 환경 및 개체와 상호작용하는 데 사용되는 주요 입력장치다. 여기에는 어포던스에 기반해 VR에서 정확하고 직관적인 움직임을 가능하게 하는 버튼, 트리거, 섬스틱과 햅틱 피드백, 적응형 트리거, 정밀 추적, 손가락 터치 등을 제공한다. VR 컨트롤러의 예로는 메타 퀘스트 터치 프로 컨트롤러, 바이브 완드(Vive Wand), 플레이스테이션 무브가 있다.

VR 센서

헤드셋이나 컨트롤러와 같은 VR 장치의 위치와 방향을 실시간으로 추적하는 데 사용된다. VR 센서의 예로 오큘러스 인사이트(Oculus Insight)를 들 수 있는데, 정확한 움직임을 VR로 변환하기 위해 밀리초마다 헤드셋과 컨트롤러의 정확한 실시간 위치를 계산하므로 진정한 현장감을 제공한다. 인사이트의 CV 시스템은 헤드셋과 컨트롤러의 여러 센서 입력을 융합해 시스템 위치 추적의 정밀도, 정확도 및 응답시간을 향상시킨다.

메타 오큘러스 인사이트

VR 추적 스테이션

VR 장치의 위치와 방향을 추적하기 위해 룸 스케일 VR 설정에 사용되는 고정 장치다. VR 추적 스테이션의 예로는 오큘러스 가디언(Oculus Guardian), 스팀VR 베이스 스테이션, 플레이스테이션 VR의 카메라가 있다.

HTC 바이브 추적 시스템

VR 장갑

VR에서 사용자 손의 위치와 방향을 추적하는 데 사용되는 웨어러블 장치다. VR 장갑의 예로는 테슬라 글러브(TESLA GLOVE), 매너스 VR 글러브(Manus VR Glove)가 있다.

테슬라 글러브

VR 신발

걷기와 달리기를 시뮬레이션하는 데 사용하는 웨어러블 기술이다. VR 신발의 예로는 사이버슈즈(Cybershoes), 사이버리스 버추얼라이저(Cyberith Virtualizer)가 있다.

사이버슈즈

VR 햅틱 피드백 장치

진동이나 압력과 같은 촉각 피드백을 사용자에게 전달해 VR 경험에서 터치를 시뮬레이션하는 웨어러블 장치다. VR 햅틱 피드백 장치의 예로는 테슬라슈트(Teslasuit), 비햅틱스(bHaptics) 등이 있다.

VR 아이 트래킹 장치

사용자 눈의 움직임과 시선을 추적하는 데 사용된다. VR 시선 추적 장치의 예로는 바이브 포커스 3 아이 트래커(VIVE Focus 3 Eye Tracker), SMI 아이 트래킹 HMD(SMI Eye Tracking HMD)가 있다.

비햅틱스 슈트

VR 기술이 계속해서 발전하고 발전함에 따라 하드웨어 환경도 변화하고 확장될 것이다. 그러나 하드웨어 구성 요소는 몰입형 대화형 VR 경험을 제공하는 데 앞으로도 중요한 역할을 할 것이다.

그렇다면 소프트웨어 기술은 어떠할까? VR 경험 개발에서 중요한 역할을 하는 것이 VR 소프트웨어 기술이다. VR 소프트웨어 기술은 VR 콘텐츠를 만들고 배포할 수 있는 다양한 도구와 플랫폼을 포함한다. VR 개발에 사용되는 소프트웨어 기술을 다음과 같다.

Unity

유니티는 VR 개발을 지원하는 널리 사용되는 게임엔진이다. 스크립팅 API, 그래픽 엔진 및 물리 시뮬레이션을 포함해 VR 경험을 만들기 위한 다양한 도구를 제공한다.(unity3d.com)

Unreal engine

언리얼 엔진은 VR 개발에 널리 사용되는 또 다른 게임엔진으로 고성능 렌더링 엔진, 블루프린트 비주얼 스크립팅 시스템 및 애셋 파이프라인을 제공한다.(www.unrealengine.com)

CryEngine

크라이 엔진은 VR 개발을 지원하는 게임엔진으로 고급 그래픽 및 물리 시뮬레이션은 물론 VR 입력 및 상호작용을 지원한다.(www.cryengine.com)

A-Frame

A프레임은 VR 개발을 위한 웹 프레임워크로, HTML 및 자바스크립터 (JavaScript)를 사용해 VR 경험을 만드는 간단하고 액세스 가능한 방법을 제공한다.(aframe.io)

Three.js

스리JS는 웹용 3D 그래픽 및 애니메이션을 만들기 위한 자바스크립터 라이브러리로, VR 개발에 사용할 수 있다.(threejs.org)

Babylon.js

바빌론JS는 웹 개발을 위한 개방형 웹 렌더링 엔진이다. VR 장치 및 VR 물리 시뮬레이션 지원을 포함해 VR 개발을 위한 포괄적인 도구 세트를 제공한다.(www.babylonjs.com)

OpenVR

오픈VR은 VR 개발을 위한 오픈 소스 소프트웨어 플랫폼이다. 응용 프로그램이 목표로 하는 하드웨어에 대한 특정 지식이 없어도 여러 공급업체의 VR 하드웨어에 액세스할 수 있는 API 및 런타임이다.(partner. steamgames.com/doc/features/steamvr/openvr)

Oculus Mobile SDK

오큘러스 모바일 SDK는 모바일 장치에서 VR을 개발하기 위한 소프트웨어 개발 키트로, 오큘러스 VR 장치에 대한 지원을 제공한다.(developer.oculus.com/downloads/package/oculus-mobile-sdk)

Steam VR

스팀VR은 VR 개발 및 배포를 위한 플랫폼이다. VR 장치를 지원하고 VR 콘텐츠를 위한 마켓플레이스를 제공한다.(www.steamvr.com)

VRTK

VR 툴킷은 VR 입력 및 상호작용 지원을 포함해 VR 개발을 위한 도구 및 구성 요소 세트를 제공하는 유니티 3D용 오픈 소스 VR 도구 키트다.(vrtoolkit.readme.io/docs)

360도 비디오 스티칭 소프트웨어

여러 비디오 스트림을 단일 360도 비디오로 결합하는 데 사용되며 VR 콘텐츠 제작에 사용할 수 있다.

3D 모델링 소프트웨어

VR에서 사용할 3D 모델을 만드는 데 사용되며 간단한 모델링 도구에서 블렌더, 3D 맥스, 마야 등 전문가용 소프트웨어에 이르기까지 다양하다.

VR 오디오 소프트웨어

VR 경험에서 오디오를 만들고 구현하는 데 사용되며, 공간 오디오 디자인, 음향효과 및 배경 음악을 위한 도구가 포함되어 있다. VR 오디오 소프트웨어로는 FMOD(www.fmod.com), Wwise(www.audiokinetic.com/ko/products/wwise), Pro Tools(www.avid.com/pro-tools)가 있다.

VR 애니메이션 소프트웨어

VR 경험에서 애니메이션을 만들고 구현하는 데 사용된다. 간단한 키프레임 애니메이션 도구에서 고급 모션 캡처 시스템에 이르기까지 다양하다. VR 애니메이션 소프트웨어의 예로는 오토데스크(Autodesk)의 모션 빌더(Motion Builder), 마야(Maya), 블렌더(Blender)가 있다.

이것들은 VR 개발에 사용되는 소프트웨어 기술의 일부에 불과하다. 사용되는 특정 도구는 프로젝트의 요구 사항과 목표로 하는 VR 플랫폼에 따라 다르다. 새로운 도구와 플랫폼이 지속적으로 등장함에 따라 VR 개발자는 VR 소프트웨어 기술을 최신 상태로 유지하는 것이 중요하다.

3. 증강현실

증강현실(AR, Augmented Reality)은 물리적 환경(현실)에 문자나 그림 같은 디지털 정보와 이미지를 겹쳐 현실 세계를 향상시키는 기술로, 쉽게 말하면 인간이 바라보는 현실 속 공간을 정보로 확장시키는 것이다. 증강현실을 통해 사용자는 실제 환경에서 가상 개체와 상호작용하고 조작해 물리적 경험과 디지털 경험을 혼합할 수 있다. 이는 스마트폰, 태블

버추얼 픽처 프로젝트

릿 장치나 스마트 글라스와 같은 증강현실 전용 하드웨어를 사용해 구현할 수 있다.

증강현실의 역사를 살펴보면 1960년대와 1970년대의 초기 컴퓨터 그래픽 및 가상현실 연구에 뿌리를 두고 있다. '증강현실(AR)'이라는 용어는 1990년 항공기 제조사 보잉의 엔지니어 톰 카우델(Tom Caudell)이 복잡한 전선 연결 작업을 돕는 시스템 개발 과정에서 처음 사용되었다.

증강현실 기술(이하 AR 기술)의 기초가 된 것은 1968년 이반 서덜랜드가 개발한 최초의 VR 헤드 마운티드 디스플레이지만, AR의 시작은 1992년 루이스 로젠버그(Louis B. Rosenberg)가 미국 공군 연구 연구소에서 개발한 '버추얼 픽처(Virtual Fixtures)'라는 증강현실 프로젝트였다. 이 프로젝트는 원격 로봇 시스템을 통해 사용자가 물리적 환경에 가상의 개체를 더해 작업을 수행할 수 있게 했다.

1990년대 말과 2000년대 초에 AR은 군사 훈련 및 작전에 사용하기 위해 초기 AR 프로토타입 및 시스템을 개발하면서 연구 및 군사 응용 분야에서 주목받기 시작했다. 1999년 나사는 우주비행사를 교육하기 위해 전장 증강현실 시스템(BARS)을 개발했고, 2000년 나라선단과학기술대학원대학의 가토 히로카즈(加藤博一)는 증강현실 라이브러리 AR 툴킷(ARToolKit) 프로그램을 개발했다. 이것은 웹 카메라로 찍은 영상에 컴퓨터 그래픽을 더해 3D로 렌더링해 출력하는 것이다.

2000년대 중반 카메라와 GPS, 가속도, 자이로스코프 센서가 장착된 스마트폰과 모바일 기기가 등장하면서 AR은 소비자 애플리케이션에서 인기를 끌기 시작했다. 2008년 모바일 애플리케이션 개발 업체 위키튜드(Wikitude)는 스마트폰의 카메라와 GPS를 사용해 사용자 주변의 여행

위키튜드의 모바일 AR 브라우저

구글 글라스

매직 리프 2

애플 비전 프로

정보를 표시하는 최초의 모바일 AR 브라우저를 출시했다.

2010년부터 스마트 글라스와 같은 AR 전용 하드웨어의 도입과 AR 콘텐츠 제작 도구, AR 개발 플랫폼의 개발로 AR의 인기는 계속 증가해 교육 및 소매, 마케팅, 의료를 포함한 광범위한 산업에서 사용되고 있다. 수년에 걸쳐 AR 기술은 하드웨어, 소프트웨어 및 콘텐츠 제작의 발전과 함께 지속적으로 발전하고 개선되어 사용자에게 보다 현실감 있고 상호 작용하는 AR 경험을 제공하게 되었다.

그중에서도 2013년 구글에서 공개한 웨어러블 AR 장치인 구글 글라스(Google Glass)는 당시 비싸고 다소 튀는 디자인, 비착용자와의 대화 시 녹화 가능성에 대한 사생활 침해 논란 등의 여러 문제로 성공은 못했지만, AR 기술의 상용화 발전에 중요한 역할을 했다. 2015년 애플은 증강현실 개발 툴인 AR킷(ARKit)을 출시해 개발자가 아이폰(iPhone)과 아이패드(iPad)용 AR 경험을 만들 수 있게 했다. 마이크로소프트에서도 다양한 센서와 처리 장치를 활용해 고화질 홀로그램을 현실 세계와 혼합해 제공하는 윈도 홀로그래픽(Windows Holographic)과 홀로렌즈(HoloLens)라는 증강현실 헤드셋을 발표했다.

AR 기술은 점점 발전해 AR 게임 및 엔터테인먼트 앱이 등장했다. 그중 2017년 나이언틱(Niantic)에서 출시한 iOS 및 Android용 포켓몬 고는 GPS 정보를 이용해 게임 내의 생물체를 실제 세계에 위치시키는 방식으로 증강현실 게임을 사용한다.

구글이 탱고 AR(Tango AR) 플랫폼을 출시하고 애플이 AR킷을 출시하면서 AR 지원 스마트폰 기기가 널리 보급되었다. 또한 AR 광고 및 AR 지원 쇼핑 경험이 보편화되면서 AR은 메타버스의 주류가 되었다.

2020년부터 AR 기술은 더욱 발전해 메타, 애플, 마이크로소프트를 비롯한 여러 기업에서 AR 장치를 개발 출시했다. 그중 몇 가지를 소개하자면, 2020년 엔리얼 라이트(Nreal Light)는 가볍고 콤팩트한 폼 팩터를 제공하는 휴대용 AR 장치를 출시했다. 이것은 1,080p 디스플레이와 6자유도(DoF) 추적 기능을 갖춘 다목적 AR 장치다.

매직리프(Magic Leap)는 2022년 차세대 엔터프라이즈 AR 플랫폼인 매직 리프 2(Magic Leap 2)를 출시했다. 이것은 기업 및 산업용으로 설계된 소형 AR 장치로, 다양한 활용성을 갖춘 경량 웨어러블 컴퓨터다.

2023년 애플은 사용자가 현실 세계 및 주변 사람들과 연결성을 유지하도록 지원하면서 디지털 콘텐츠와 물리적인 세계를 매끄럽게 어우러지게 하는 혁신적인 공간 컴퓨터 애플 비전 프로(Apple Vision Pro)를 발

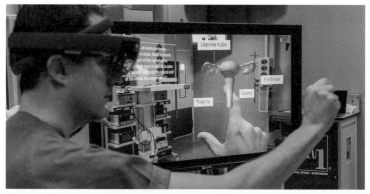

마이크로소프트의 홀로렌즈, 최소 침습 수술 센터(CCMIJU) 의료 활용

엔리얼 글라스와 실행 화면

표했다. 애플 비전 프로는 무한한 캔버스, 자연스럽고 직관적 입력 체계
인 사용자의 눈, 손, 음성을 통해 제어되는 완전한 3D 사용자 인터페이스
를 제공한다. 또한 세계 최초로 선보이는 공간 운영체제 visionOS를 통
해 디지털 콘텐츠가 마치 실제 공간에 물리적으로 존재하는 것과 같은
느낌을 사용자에게 제공한다.

4. AR 서비스와 기술

사용자가 일상에서 경험하는 현실 세계에 디지털 정보와 개체 요소를 추가
하여 새로운 차원의 경험을 제공하는 기술이 바로 'AR'이다. AR은 실제 환
경 위에 가상의 정보나 이미지를 겹쳐 보여주어, 사용자가 현실과 가상
의 경계를 모호하게 느끼게 한다. 이 기술은 쇼핑, 교육, 엔터테인먼트, 의
료 등 다양한 분야에서 혁신적인 변화를 가져오고 있다.

AR 기술의 발전은 빠르게 진행되고 있으며, 스마트폰과 태블릿과 같은 모바일 기기를 통해 누구나 쉽게 AR 경험을 즐길 수 있게 되었다. AR은 단순한 기술을 넘어, 우리의 일상과 업무, 학습 방식에 큰 변화를 가져다주는 중요한 플랫폼으로 자리 잡고 있다. AR의 다양한 서비스와 기술에 대해 알아보자.

① 서비스 분야

AR 서비스의 일반적인 예로는 주택 개량 및 가구 조립, 제조, 기계 정비 등을 위한 AR 내비게이션 및 지침 앱이 있다.

이케아 플레이스

이케아 플레이스(Ikea Place)는 사용자가 구매하기 전에 가구를 집에 가상으로 배치할 수 있는 AR 앱이다.

아마존 AR 보기

아마존 앱의 AR 기능으로 사용자가 집에서 가구 및 기타 항목이 어떻게 보이는지 확인할 수 있다.

스냅챗 렌즈

스냅챗 렌즈(Snapchat Lens)는 사용자가 사진과 동영상에 특수 효과와 애니메이션을 추가할 수 있는 AR 기능이다.

자파

자파(Zappar)는 마케팅 및 광고를 위한 대화형 AR 경험을 만들기 위한 AR 플랫폼이다.

블리파

블리파(Blippar)는 사용자가 직접 AR 콘텐츠를 제작할 수 있는 플랫폼으로, WebAR SDK를 사용해 광고 및 마케팅을 위한 AR 경험을 만든다.

아티바이브

아티바이브(Artivive)는 스마트폰이나 태블릿을 통해 볼 수 있는 디지털 아트 경험을 만들기 위한 AR 플랫폼이다.

이케아 플레이스 AR 앱

블리파 실행 화면

② 기술 분야

AR 전용 하드웨어 기술에는 카메라, 깊이 센서 및 기타 센서가 장착된 스마트폰 및 태블릿과 스마트 글라스와 같은 기술이 있다. AR 하드웨어 기술은 다음 구성 요소를 포함한다.

스마트 글라스

현실 세계에 디지털 정보와 이미지를 겹쳐 표시할 수 있는 웨어러블 장치다. 스마트 글라스의 예로는 마이크로소프트 홀로렌즈, 뷰직스 블레이드(Vuzix Blade), 애플 비전 프로 등이 있다.

HMD

헤드 마운티드 디스플레이로, 사용자의 눈을 가리고 디지털 정보와 이미지를 현실 세계에 중첩해 표시하는 웨어러블 장치다.

뷰직스 블레이드

AR 태블릿

태블릿의 카메라와 디스플레이를 사용해 현실 세계에 중첩된 디지털 정보와 이미지를 표시한다. AR 태블릿의 예로는 아이패드 프로(iPad Pro) 및 마이크로소프트 서피스 프로(Microsoft Surface Pro)가 있다.

AR 스마트 콘택트 렌즈

디지털 정보와 이미지를 사용자의 눈에 직접 표시하는 웨어러블 장치다. AR 스마트 콘택트 렌즈의 예로는 개발 중인 2023년 한국전기연구원(KERI)과 울산과학기술원(UNIST)이 공동 개발한 스마트 콘택트 렌즈가 있다.

AR 헤드업 디스플레이

디지털 정보와 영상을 투명 디스플레이에 투사해 사용자가 현실 세계와 디지털 정보를 동시에 볼 수 있게 하는 장치다. AR 헤드업 디스플레이(HUD)의 예로는 현대 폰터스(PONTUS)가 있다. 2023년 초에 아우디(Audi)는 AR 기술로 구동되는 가상 사용자 인터페이스를 특징의 콘셉트 차량을 공개했는데, 운전자가 AR 고글을 사용한 가상 인터페이스를 통해 기존의 차내 버튼 및 터치스크린 컨트롤의 제스처 기반 상호작용을 가능하게 했다.

AR 스마트 미러

현실 세계의 반사 위에 디지털 정보와 이미지를 겹쳐 표시할 수 있는 AR 기술이 탑재된 거울이다. AR 스마트 미러의 예로는 에셜론 반사 터치(Echelon Reflect Touch)가 있다.

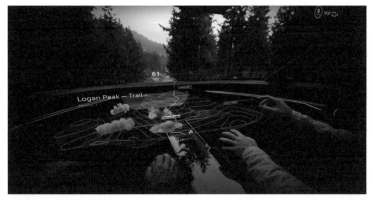

아우디 AR HUD 콘셉트

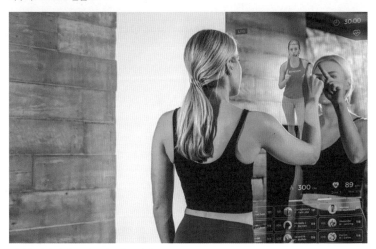

에셜론 반사 터치 스마트 피트니스 미러

AR 고글

현실 세계에 디지털 정보와 이미지를 겹쳐 표시할 수 있는 웨어러블 장
치다. AR 고글의 예로는 엡손 모베리오(Epson Moverio), ODG R-7 스마
트 글라스가 있다.

AR 개발 플랫폼, AR 콘텐츠 제작 도구 및 AR 엔진과 같은 AR 전용 소
프트웨어 기술이 있다. AR 소프트웨어 기술에는 다음 구성 요소가 포함
된다.

ARKit

AR킷은 iOS 기기에서 AR 경험을 구축하기 위해 애플에서 개발한 프레
임워크다.

ARCore

AR 코어는 Android 기기에서 AR 경험을 구축하기 위해 구글에서 개발한 프레임워크다.

Vuforia

뷰포리아는 개발자가 스마트폰, 태블릿, 스마트 글라스를 비롯한 다양한 장치에서 AR 경험을 구축하는 AR 플랫폼이다.

Unity

유니티는 iOS, Android 및 Windows를 비롯한 다양한 플랫폼에서 AR 경험을 구축하는 데 사용하는 게임엔진이자 인터랙티브 콘텐츠 제작을 위한 통합 제작 도구다.

Unreal Engine

언리얼 엔진은 iOS, Android 및 Windows를 포함한 다양한 플랫폼에서 AR 경험을 구축하는 데 사용하는 3D 그래픽 솔루션 제작 툴이다.

ARToolKit

AR 툴킷은 AR 경험 구축을 위한 오픈 소스 소프트웨어 라이브러리다.

AR Foundation

AR 파운데이션은 iOS 및 Android 기기에서 AR 경험을 구축하기 위한 유니티 패키지다.

AR Spark Studio

AR 스파크 스튜디오는 메타에서 사용하는 AR 경험을 구축하기 위한 통합 도구다.

OpenCV

오픈CV는 AR 경험을 개발하는 데 사용할 수 있는 오픈 소스 컴퓨터 비전 라이브러리다.

메타버스 연동하기

메타버스는 물리적 세계와 가상 세계의 요소를 결합해 사용자가 디지털 개체와 상호작용하는 3D 디지털 휴먼의 가상 세계다. 이 용어는 원래 공상과학소설에서 공유된 가상현실 공간을 설명하는 데 사용되었지만, 이후 인공지능, 증강현실, 가상현실, 공간 컴퓨팅 및 3D 환경을 비롯한 다양한 신기술에 적용되었다.

　메타버스에서 사용자는 게임, 사교, 쇼핑, 엔터테인먼트, 금융과 같은 활동에 참여할 수 있을 뿐만 아니라 디지털 콘텐츠를 직접 만들고 사용자를 정의할 수 있다. 메타버스의 이면에 있는 기술은 아직 개발 초기 단계지만, 더 많은 기업이 이 가상공간에 투자함으로써 앞으로 빠르게 발전할 것으로 예상된다. 메타버스의 목표는 사용자가 가상 영역과 물리적 영역 사이를 유동적으로 이동할 수 있는 완벽하고 통합된 디지털 세계를 만드는 것이다.

　여기에서는 메타버스를 이루고 있는 게임엔진, 360도 구현, 웹3.0, 디지털 트윈, 인공지능, 클라우드 컴퓨팅, 네트워크 기술에 대해서 알아보고자 한다. 메타버스는 확장현실, 인공지능, 데이터, 네트워크, 클라우드, 디지털 트윈, 웹 3.0 등 다양한 ICT 기술과의 유기적 연동이 필요하다. 이를 통해 현실과 가상 세계 간의 경계가 허물어지고 일상생활과 경제 활동 공간이 확장되고, 새로운 경제, 사회, 문화적 가치 창출을 촉진한다.

1. 게임엔진

유니티(Unity), 언리얼 엔진(Unreal Engine) 및 컴퓨터그래픽(CG)은 메타버스의 핵심 구성 요소로서 몰입형, 상호작용을 비롯해 매우 상세한 가상환경을 만드는 데 필요한 도구와 기술을 제공한다.

유니티 엔진 홈페이지

① 유니티

유니티는 유니티테크놀로지(Unity Technologies)에서 개발한 크로스 플랫폼 게임엔진이다. 주로 2D 및 3D 비디오 게임, 시뮬레이션, VR 및 AR 애플리케이션 개발에 사용된다. 드래그 앤드 드롭(Drag and Drop) 인터페이스, 스크립팅(Scripting) 시스템, 내장된 물리 시뮬레이션을 포함해 복잡한 가상 환경을 쉽게 만드는 다양한 기능을 제공한다. 유니티는 Windows, MacOS, Linux, iOS, Android, WebGL 등 다양한 플랫폼을 지원한다. 이 엔진은 개발자가 코드를 작성하지 않고도 게임과 응용 프로그램을 만들 수 있는 유니티스크립트(UnityScript)라는 시각적 스크립팅 언어를 제공한다. 또 게임 디자인, 애니메이션 및 자산 생성을 위한 다양한 도구를 제공한다.

② 언리얼 엔진

언리얼 엔진은 에픽게임즈(Epic Games)에서 개발한 인기 있는 게임엔진으로, 주로 고품질 3D 게임 및 경험을 만드는 데 사용되는 게임엔진 및 개발 플랫폼이다. 강력한 스크립팅 시스템, 고급 AI, 다중 플랫폼 지원 등 다양한 기능을 갖추고 있어 개발자가 매우 상세한 가상 환경을 만들 수 있다. 유니티와 마찬가지로 언리얼 엔진은 크로스 플랫폼이며, 1인칭 슈팅 게임, 서바이벌 게임, 레이싱 게임, VR 게임 등 다양한 게임과 인터랙티브 경험을 개발하는 데 사용할 수 있다.

언리얼 엔진은 Windows, MacOS, Linux, iOS, Android, Nintendo

언리얼 엔진 홈페이지

Switch 등 다양한 플랫폼을 지원한다. 이 엔진은 개발자가 코드를 작성하지 않고도 게임을 만들 수 있는 블루프린트(Blueprint)라는 비주얼 스크립팅 언어를 포함해 게임 디자인을 위한 다양한 도구를 제공한다. 언리얼 엔진은 가상현실 및 증강현실 애플리케이션은 물론 실시간 렌더링 및 모션 그래픽도 지원한다.

③ 컴퓨터 그래픽 기술

컴퓨터 그래픽 기술은 컴퓨터를 사용해 모델링, 애니메이션, 파티클 등을 생성하고 표현하는 것을 말한다. 가상 환경에 생명을 불어넣는 시각적 요소를 제공함으로써 메타버스에서 중요한 역할을 한다. 이 기술은 비디오 게임, 영화 및 애니메이션, 건축 시각화, 제품 디자인 등 많은 분야에서 사용되고 있는데, 컴퓨터 그래픽 기술의 발전으로 실제 물체와 거의 똑같이 보이는 사실적인 이미지와 애니메이션 제작이 가능해졌다.

메타버스를 구축하려면 컴퓨터 그래픽 기술이 함께 작동해 사용자에게 사실적이고 자연스러운 사용자 경험을 제공한 인터페이스를 제공해야 한다. 이를 위해서는 각자 고유한 기술과 전문 지식을 한 테이블에 가져와야 하는 개발자, 아티스트 및 디자이너 간의 조정 및 협업이 필요하다. 컴퓨터 그래픽 도구와 기술을 사용해 메타버스를 구축하고 유지관리해 커뮤니케이션, 협업 및 창의성을 위한 새롭고 재미있는 플랫폼을 만들 수 있다.

2. 360도 구현

360도 구현을 위한 촬영은 카메라가 모든 방향에서 녹화해 주변 환경을 완전한 구면으로 촬영하는 일종의 비디오 촬영을 말한다. 이를 통해 사용자는 카메라가 제한된 시야를 캡처하는 기존의 비디오 촬영보다 더욱 더 사실적인 방식으로 비디오와 상호작용하고 환경을 탐색할 수 있다. 360도 비디오를 캡처하는 기술은 다음과 같다.

구형 카메라 어레이

카메라 그룹이 구형 구성으로 배치되어 360도 보기를 동시에 기록한다. 그런 다음 푸티지(footage)를 함께 연결해서 매끄러운 360도 비디오를 만든다.

단일 카메라 스티칭

단일 카메라로 비디오를 캡처한 다음 특수 소프트웨어를 사용해 푸티지를 360도 비디오로 스티칭(stitching)한다.

전방향 트레드밀

특별한 회전 플랫폼 위에 설치되어 사용자가 걷거나 달릴 때 카메라가 회전하면서 사용자를 중심으로 모든 방향을 녹화한다. 카메라가 회전하면서 모션을 시뮬레이션하므로 사용자가 고정된 공간에서 움직이는 것처럼 보인다.

360도 비디오를 캡처했다면 다음 단계는 편집이다. 360도 비디오에 사용되는 편집 방법 중 몇 가지를 소개한다.

멀티 카메라 배치 이미지와 스티칭 작업, 인스타360 X3 액션캠 스티칭 화면

스티칭

소프트웨어를 사용해 여러 카메라의 영상을 하나의 360도 비디오로 매끄럽게 이어 붙여 하나의 영상으로 만드는 작업이 포함된다.

색상 보정

360도 비디오의 색상, 밝기 및 대비를 조정해 시각적으로 더욱 매력적인 최종 결과물을 만든다.

오디오 통합

오디오는 모든 비디오의 중요한 부분이며, 360도 비디오도 예외는 아니다. 360도 비디오 편집에서 오디오는 360도 환경에 배치되어 모든 방향에서 들을 수 있다. 이는 바이노럴(Binaural) 또는 앰비소닉(Ambisonic)과 같은 공간 오디오 기술을 사용해 수행할 수 있다.

대화형 요소 추가

핫스팟, 주석 또는 대화형 내러티브와 같은 요소를 추가해 360도 비디오를 대화형으로 만들 수 있다. 이런 요소는 비디오 내에서 시청자의 움직임에 의해 계기가 되어 또 다른 몰입감을 더한다.

스토리보드

다른 비디오와 마찬가지로 스토리보드는 360도 비디오 편집에서 중요한 단계다. 여기에는 시청자의 관점을 고려하고 스토리의 원활한 흐름을 보장하면서 360도 환경에서 샷과 장면을 계획하는 것이 포함된다.

잘라내기 및 전환

360도 비디오 편집에서 전환을 잘라내고 추가하는 프로세스는 기존 비디오 편집과 유사하다. 주요 차이점은 편집자가 샷을 선택하고 컷을 만들 때 환경뿐 아니라 보는 사람의 관점을 고려해야 한다.

내보내기

360도 비디오를 VR 헤드셋, 스마트폰 또는 데스크톱 컴퓨터에서 볼 수 있는 형식으로 내보내야 한다. 비디오는 독립 실행형 360도 비디오 파일 또는 VR 헤드셋에서 볼 수 있는 파일로 내보낼 수 있다.

3. 개체 캡처

① 볼류메트릭 캡처

볼류메트릭 캡처(Volumetric Capture)는 3D 공간에서 사람 또는 개체의 물리적 모습, 움직임 및 제스처를 캡처하는 프로세스다. 이 프로세스에는 일반적으로 여러 카메라 또는 깊이 센서를 사용해 여러 각도에서 피사체를 캡처하고 피사체 형상의 3D 포인트 클라우드를 생성하는 작업을 포함한다. 캡처된 데이터는 VR 또는 AR 환경에서 대상의 사실적이고 동적인 표현을 생성하기 위해 애니메이션화될 수 있는 대상의 볼류메트릭 메시(Mesh)를 생성하도록 처리된다.

볼류메트릭 캡처는 사진 측량법(Photogrammetry), 구조광 3D 스캐너(Structured-Light 3D Scanner), 비행 시간(Time of Flight, ToF) 카메라 등 다양한 접근 방식이 있다. 방법의 선택은 원하는 캡처의 세부 수준, 정확도, 사용 가능한 하드웨어 및 소프트웨어 도구에 따라 다르다.

혼합현실의 맥락에서 볼류메트릭 캡처는 실생활과 구별할 수 없는 사실적인 가상 환경을 디지털로 만드는 데 필수적이다. 이 기술을 통해 메타버스에서 제공할 비디오 게임, 영화, 광고 및 기타 멀티미디어 콘텐츠를 사용할 수 있게 실제와 같은 디지털 3D 캐릭터, 개체 및 환경을 만들 수 있다. 또한 볼류메트릭 캡처 기술은 의료와 같은 분야에서 실용적인 응용 분야를 가지고 있으며, 외과 교육 시뮬레이션을 위한 인체의 사실적인 디지털 모델을 만드는 데 사용할 수 있다. 다음은 볼류메트릭 캡처 기술이 메타버스에서 어떻게 사용될 수 있는지에 대한 예시다.

아텍의 구조광 3D 스캐닝

실제 공연 캡처

실제 배우, 음악가 또는 기타 연주자의 움직임과 표현을 획득할 수 있다. 캡처된 데이터는 메타버스에서 공연자의 실제와 같은 디지털 표현을 만드는 데 사용된다.

가상 세트 생성

메타버스에서 가상 세트 및 환경을 실제 공간과 똑같이 생성할 수 있다. 예를 들면 영화 또는 TV 프로덕션은 볼류메트릭 캡처 기술을 사용해 프로덕션에 사용된 물리적 세트와 위치를 캡처한 다음, 메타버스에서 해당 세트를 그대로 만들거나 추가 변경 구성해 가상공간을 표현할 수 있다.

SK텔레콤의 점프스튜디오 볼류메트릭 캡처(스튜디오 캡처 → 메시 생성 → 완성 이미지)

아바타 다이멘션의 볼류메트릭 캡처

에이스코의 볼류메트릭 캡처 시스템 및 디지털 더블

소셜 상호작용 개선

얼굴 표정과 신체 움직임을 캡처한 다음, 해당 데이터를 메타버스에서
매우 상세하고 실제와 같은 디지털 표현을 만들어 소셜 상호작용을 크
게 개선할 수 있다.

게임 경험 향상

게임 캐릭터의 움직임과 표정, 환경을 캡처해 레벨 디자인을 효과적으로
할 수 있으며, 사용자와 게임 세계 사이에 생생하고 매력적인 상호작용
을 제공한다.

② 복셀

복셀(Voxel)은 'volume'과 'pixel'의 합성어로, 컴퓨터 그래픽에서 3D 공간의 각 지점에 할당된 값 또는 색상을 설명하는 데 사용한다. 즉 복셀은 '부피를 가진 픽셀'이라는 뜻으로, 2차원인 픽셀을 3차원 형태(너비, 높이, 깊이)로 구현한 것이다.

컴퓨터 그래픽에서 복셀은 종종 밀도, 온도 및 재료 속성과 같은 볼류메트릭 데이터를 나타내고, 의료 영상 및 CAD(Computer-Aided Design) 응용 프로그램에서 물체의 내부를 표현하는 데 사용된다.

메타버스에서 복셀은 3차원 객체의 정제, 디자인, 렌더링, 애니메이션 등의 프로세스에서 필요한 매우 정교하고 높은 품질의 정보를 제공한다. 전반적으로 복셀 기술은 복잡하고 상세한 3D 데이터 세트를 표현할 수 있어 광범위한 응용 분야를 가지고 있다. 그중에서도 메타버스에서 복셀 기능을 어떻게 사용할 수 있는지 몇 가지 예시를 살펴보자.

3D 모델링과 애니메이션

복셀은 3D 그래픽에서 중요한 역할을 한다. 메타버스에서는 사용자가 가상공간에서 자신의 캐릭터를 만들거나 아이템을 생성하고 환경을 조절하는 데 복셀 기술을 사용한다.

가상현실(VR) 및 증강현실(AR)

복셀 기술은 VR 및 AR 환경을 더욱 생동감 있고 현실적으로 만드는 데 중요한 역할을 한다. 복셀 기술을 통해 메타버스는 사용자에게 더욱 풍부하고 몰입할 수 있는 경험을 제공한다.

게임 개발

메타버스 게임에서 물리적 특성과 환경을 정확하게 표현하는 데 복셀이 사용된다. 사용자는 이를 통해 더욱 입체적이고 현실적인 게임 경험을 누릴 수 있다.

데이터 시각화

복셀은 대량의 데이터를 3차원으로 시각화하는 데 사용된다. 메타버스에서는 이를 통해 복잡한 데이터를 사용자에게 이해하기 쉽게 표현한다.

교육과 훈련

복셀 기술은 실제 세계의 사물을 정확하게 재현해 교육이나 훈련에 사용된다. 메타버스에서 이를 통해 가상 실험실, 메디컬 시뮬레이션 등을 제공한다.

건축 및 도시 계획

복셀 기술은 건물, 도시, 지형 등을 3D로 모델링하는 데 사용된다. 이를 통해 메타버스에서 가상의 도시나 건물을 생성하고, 향후 도시 계획이나 건축 디자인에 대한 예시를 제공한다.

4. 디지털 트윈

물리적 개체 및 시스템을 가상 세계에 구현하는 디지털 트윈(Digital Twin)은 메타버스의 가상 환경에서 다양한 시나리오 및 구성을 시뮬레이션하고 테스트하는 데 사용된다. 메타버스의 디지털 트윈 맥락에서 시뮬레이션과 사물인터넷의 목적은 엔터티(Entity, 관리해야 할 데이터의 집합)의 디지털 표현(디지털 트윈)을 생성하는 데 사용하는 물리적 개체, 시스템의 설계 및 환경에 대한 실시간 데이터 및 정보를 제공하는 것이다. 예를 들면, 시뮬레이션 및 사물인터넷 기술을 통해 건물 또는 제조 공장의 디지털 트윈을 생성해 물리적 구조, 시스템 및 프로세스를 실시간으로 모델링하고 모니터링한다. 그리고 그에 따른 정보를 활용해 시설의 설계, 운영 및 유지 관리를 개선하고 에너지 소비 및 지속 가능성을 최적화할 수 있다.

① 시뮬레이션

프로그래밍 및 컴퓨터 기술을 이용해 물리적, 화학적, 생물학적 등과 같은 실제 현상을 디지털로 모사하는 것을 말한다. 시뮬레이션(Simulation)은 디자인, 개발, 테스트 및 교육 등의 다양한 분야에서 사용된다. 예를 들면, 자동차 디자인에서는 각종 가속도, 엔진 성능 및 안정성 테스트를 시뮬레이션해 새로운 자동차 모델을 개발할 수 있다.

시뮬레이션 기술은 가상 환경에서 다양한 시나리오와 구성을 모델

링하고 테스트하는 데 사용되어 다양한 설계 옵션의 최적화 및 분석이 가능하다. 그를 통해 모델링 중인 실제 개체 또는 시스템을 반영하는 정확한 디지털 트윈을 생성한다.

② 사물인터넷

사물인터넷(IoT, Internet of Things)은 인터넷에 연결된 다양한 스마트 디바이스, 센서, 액추에이터(가력장치), 로우 파워 디바이스 등의 물리적 장치를 말한다. 이들 장치는 자율적으로 데이터를 수집, 처리, 전송해서 사용자에게 편의성을 제공한다. IoT 기술은 물리적 개체 및 시스템에서 실시간 데이터를 수집해 디지털 트윈에 제공하는 데 사용된다. 이를 통해 실제 개체 또는 시스템을 정확하고 최신 상태로 표현하고, 디지털 트윈이 실제 세계의 변화에 실시간으로 대응할 수 있다. IoT 기술은 스마트 홈, 스마트 빌딩, 스마트 시티, 스마트 제조 등 다양한 분야에서 활용된다.

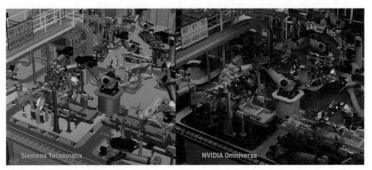

지멘스 디지털 인더스트리의 디지털 트윈

5. 디지털화, 데이터화, 원격화, 클라우드화

① 디지털화

디지털화(Digitalization)는 애니메이션, 영상, 음악 등의 정보를 0과 1로 표현해 저장, 처리, 전송하는 과정을 말한다. 즉 기존의 아날로그 기술이나 물체를 디지털 형태로 변환하는 것을 의미한다.

 메타버스에서 디지털화 기술은 물리적인 개체를 정보 기술의 형태로 변환해서 수집, 저장, 처리, 분석, 표현 등의 과정을 통해 더 많은 정보를

얻거나 편리하게 처리하는 것을 목적으로 한다. 이를 통해 메타버스에서 조작하고 상호작용하는 실제 개체와 공간, 활동의 가상 표현을 만들 수 있다. 즉 디지털화 기술을 통해 시스템의 구성 요소와 관련된 정보, 상태, 성능 등을 디지털 형태로 수집, 저장, 처리, 분석해 메타버스에서의 시스템 안정성, 효율성, 능동성 등을 개선할 수 있다.

특히 3D 변환은 메타버스의 특성상 가상공간 디지털화에 필수적인 기술이다. 이는 사실적이고 상호작용 기반의 몰입도 높은 가상 환경을 생성할 수 있기 때문이다. 이 기술에는 다양한 3D 스캐닝 및 모델링 기술을 사용해 물리적 개체 및 환경을 캡처한 다음 해당 데이터를 디지털 형식으로 변환하는 작업을 포함한다. 가상 표현 결과는 게임, 애니메이션, 웹툰, 영화, 디자인, 교육 및 기타 여러 응용 프로그램이 메타버스에서 다양한 방식으로 사용된다. 이를 통해 기존 한정된 2D 디지털 미디어에서는 불가능했던 수준의 현존감과 인터랙션을 다채롭게 제공할 수 있으며, 사용자는 실제 세계와 구분할 수 없을 정도로 사실적인 가상 환경을 경험할 수 있다.

② 데이터화

데이터화(Datafication)는 정보를 데이터로 변환하는 과정으로, 데이터를 디지털 형식으로 변환해 저장, 관리 및 분석하기 쉽게 만드는 프로세스를 말한다. 메타버스의 맥락에서 데이터화는 중요한 역할을 하는데, 가상 환경 내에서 물리적 자산, 경험 및 상호작용을 디지털화할 수 있기 때문이다.

메타버스에서 데이터화 기술을 사용하면 사용자 상호작용, 가상 자산, 가상 환경과 같은 다양한 소스에서 방대한 양의 데이터를 수집, 저장 및 분석할 수 있다. 이 데이터는 개인화된 권장 사항이나 참여 증가와 같은 전반적인 사용자 경험을 개선하고 사용자의 행동 및 선호도에 대한 통찰력을 얻는 데 사용된다. 예를 들면 메타버스 내에서 어디로 가고 무엇을 하는지와 같은 사용자 행동을 추적하고, 이런 데이터를 분석해 사용자 선호도와 습관에 대한 정보를 얻는 것이다. 그렇게 얻은 정보를 사용해 맞춤형 콘텐츠, 광고 및 권장 사항을 제공하는 등 사용자 경험을 개인화하고, 사용자 데이터를 광고주, 리서치 회사 및 기타 이해관계자에게 판매하는 것과 같이 메타버스 내에서 새로운 수익원을 창출하는 데 사용되기도 한다.

또한 메타버스의 데이터화는 물리적 개체 및 시스템의 가상 표현인 디지털 트윈의 생성을 지원할 수 있다. 디지털 트윈을 통해 해당 조직이나 개체는 복잡한 시스템과 프로세스를 모델링하고 분석해 실제 세계에 배포하기 전에 가상 환경에서 동작을 테스트하고 최적화하는 등 시간과 비용을 절감할 수 있다.

③ 원격화

원격화(Remote)는 특정한 장치 또는 프로세스 자체의 물리적 위치와 분리된 위치에서 장치 또는 프로세스에 액세스하거나 제어할 수 있는 기능을 의미한다. 메타버스의 맥락에서 원격 기술을 사용하면 원격 위치에서 가상 경험에 액세스하고 제어할 수 있다. 예를 들면, 사용자는 자신의 컴퓨터나 HMD에서 가상 환경에 액세스하고 원격 기술을 사용해 아바타를 제어하거나 해당 환경 내의 가상 개체와 상호작용하는 것이다. 이 기술은 접근성을 높이고 사용자가 가상 환경과 상호작용할 수 있는 방식에서 더 큰 유연성을 제공하기 위해 메타버스에서 활용된다.

원격 기술은 다수의 사용자가 물리적으로 존재하지 않고도 가상 환경에 액세스할 수 있으므로 확장성 및 비용 효율성 측면에서도 이점이 있다. 또한 사용자가 가상 객체와 환경을 실시간으로 조작할 수 있으므로 더 몰입할 수 있는 사용자 대화형 경험을 지원할 수 있다. 메타버스에서 사용되는 원격 기술에는 VR 기술, AR 기술, 클라우드 기반 기술 등 여러 유형이 있는데, 해당 가상 환경의 목표와 요구 사항과 사용 사례에 따라 사용하는 특정 기술은 달라질 수 있다.

④ 클라우드 컴퓨팅

클라우드 컴퓨팅(Cloud Computing) 기술은 더 빠른 혁신, 유연한 리소스 및 규모의 경제를 제공하기 위해 인터넷 클라우드를 통해 서버, 스토리지, 데이터베이스, 네트워킹, 소프트웨어, 분석, 인텔리전스를 포함한 컴퓨팅 서비스를 제공하는 것을 말한다. 메타버스의 맥락에서 클라우드 컴퓨팅은 확장 가능하고 효율적인 방식으로 가상 환경, 개체 및 경험을 호스팅, 관리 및 제공하는 데 사용된다. 메타버스에서 클라우드 컴퓨팅 기술을 사용할 수 있는 몇 가지 방법을 살펴보자.

가상 환경 호스팅

메타버스에서 크고 복잡한 가상 환경을 호스팅한다. 클라우드 컴퓨팅을 사용함으로써 메타버스 제작자는 클라우드의 방대한 컴퓨팅 및 스토리지 리소스를 활용해 비싸고 복잡한 하드웨어 없이도 사용자에게 고품질 가상 경험을 제공한다.

가상 경험 제공

짧은 대기시간과 고성능으로 실시간으로 메타버스의 사용자에게 가상 경험을 제공한다. 이는 가상 환경, 개체 및 경험을 호스팅하고 인터넷을 통해 사용자 장치에 제공함으로써 달성할 수 있다.

가상 애셋 저장 및 관리

가상 환경, 개체 및 경험 등 메타버스에서 많은 양의 데이터 및 애셋을 저장하고 관리한다. 이를 통해 메타버스 제작자는 가상 애셋을 효율적으로 관리 및 업데이트하는 동시에 데이터가 안전하고 필요할 때 사용자가 액세스할 수 있게 한다.

협업 강화

메타버스에서 협업과 커뮤니케이션을 강화한다. 예를 들면 3D 콘텐츠 제작 등을 협업해 진행하고 가상 회의 및 이벤트를 개최할 수 있다. 여기서 참가자는 위치와 상관없이 실시간으로 사용자 간 및 가상 환경과 상호작용할 수 있다.

세컨드 라이프, 산사(Sansar), 로블록스(Roblox), 포트나이트(Fortnite) 등은 클라우드 컴퓨팅 기술을 이용해 사용자에게 메타버스 경험을 제공하는 대표적인 플랫폼들이다. 사용자는 이들 플랫폼을 통해 상호작용하거나 게임을 즐기거나 가상의 부동산을 사고팔 수도 있다. 또한 이들 플랫폼은 사용자가 가상 세계 내에서 물건을 사거나 서비스를 이용하는 데 사용하는 가상 화폐라는 경제 시스템을 갖추기도 한다.

클라우드 컴퓨팅 기술은 이와 같은 플랫폼들이 사용자에게 끊김 없는 서비스를 제공하고 각각의 가상 환경을 호스팅하고 관리하는 데 필수적이다. 하지만 명확히 말하면 세컨드 라이프나 산사 같은 플랫폼은 일반적으로 메타버스를 구현하는 데 클라우드 컴퓨팅을 사용하지만, 클라우드 컴퓨팅 자체가 메타버스의 기술이라고 말하기는 어렵다. 메타버

스를 구현하는 데 사용되는 많은 기술 중 하나일 뿐이다. 클라우드 컴퓨팅의 서비스 모델을 비교해보자.

SaaS

서비스형 소프트웨어(Software-as-a-Service)는 클라우드 기반에서 호스팅된다. 사용자는 웹브라우저나 표준 웹 통합을 통해 언제 어디서나 소프트웨어에 액세스할 수 있다. SaaS 솔루션으로는 전사적 자원 관리(ERP), 고객 관계 관리(CRM), 프로젝트 관리 등이 있다. 마이크로소프트의 오피스 365나 구글 독스(Google Docs) 등이 있다.

PaaS

서비스형 플랫폼(Platform-as-a-Service)은 클라우드 기반의 애플리케이션 개발 환경으로 구성되고, 개발자가 앱을 구축하고 배포하는 데 필요한 모든 요소를 제공한다. PaaS를 이용하는 개발자는 원하는 기능과 클라우드 서비스를 선택이 가능하며, 구독 또는 종량제(pay-per-use) 방식으로 비용을 지불할 수 있다.

IaaS

서비스형 인프라(Infrastructure-as-a-Service)는 회사에서 서버, 네트워크, 스토리지, 운영체제와 같은 컴퓨팅 리소스를 종량제로 임대할 수 있다. 인프라의 규모는 확장이 가능해 고객은 하드웨어에 따로 투자할 필요가 없다.

6. 웹 3.0

웹 3.0(Web 3.0)은 개방적이고 안전하며 공평한 온라인 경험을 가능하게 하는 탈중앙화 기술 및 프로토콜을 특징으로 하는 블록체인 차세대 기반 인터넷을 말한다. 메타버스의 맥락에서 웹 3.0 기술은 가상 환경에서 탈중앙화되고 사용자 중심의 경험과 거래를 가능하게 하는 데 사용된다. 메타버스에서 사용할 수 있는 웹 3.0 기술을 살펴보자.

분산 ID 관리

메타버스에서 사용자의 ID를 관리해 데이터와 개인정보를 제어한다. 이는 자주적 신원(SSI) 및 블록체인 기반 신원 솔루션과 같은 분산 신원 프로토콜을 사용해 이룰 수 있다.

분산형 자산 소유권

메타버스에서 가상 자산의 분산형 소유권을 활성화해 사용자가 가상 토지, 아바타 및 기타 디지털 상품과 같은 가상 자산을 소유하고 제어한다. 이는 블록체인 기반 자산 관리 시스템과 같은 분산 프로토콜을 사용해 이룰 수 있다.

분산 트랜잭션

메타버스에서 분산 트랜잭션을 활성화해 사용자가 가상 자산을 거래하고 가상 상품을 구매하고 중앙 집중식 중개자 없이 다른 트랜잭션을 수행한다. 이는 블록체인 기반 시장 및 결제 시스템과 같은 분산 프로토콜을 사용해 이룰 수 있다.

분산형 콘텐츠 생성 및 배포

메타버스에서 분산형 콘텐츠 생성 및 배포를 활성화해 사용자가 직접 가상 콘텐츠를 생성하고 다른 사용자와 공유한다. 다음은 분산형 콘텐츠 생성 및 배포의 주요 특징이다.

사용자 중심의 콘텐츠 생성: 사용자는 자신의 가상 세계를 만들고, 그 세계에 대한 완전한 통제권을 가진다. 이는 건물, 랜드스케이프, 아바타, 게임 등 다양한 형태의 콘텐츠를 포함한다.

블록체인 기반의 소유권: 블록체인 기술을 활용하면 사용자가 생성한 콘텐츠의 소유권이 명확하게 기록되고, 이를 변경할 수 없게 된다. 이는 사용자가 자신의 콘텐츠를 공정하게 판매하거나 교환할 수 있다.

토큰화된 보상 시스템: 메타버스는 종종 토큰화된 보상 시스템을 사용해 사용자가 콘텐츠를 생성하고 참여하고 기여하는 것을 보상한다. 이는 디지털 자산이나 가상 화폐의 형태로 제공된다.

분산형 네트워크를 통한 콘텐츠 배포: 콘텐츠는 중앙 집중식 서버가 아닌 분산형 네트워크를 통해 배포된다. 이는 콘텐츠가 네트워크 전체에 분산되어 저장되므로 특정 서버나 플랫폼의 문제로 콘텐츠 손실이나 해킹을 방지한다.

메타버스의 웹 3.0 기술로는 블록체인 기술을 사용해 가상 자산 및 트랜잭션의 분산된 소유권을 가능하게 하는 디센트럴랜드(Decentraland), 샌드박스(The Sandbox)와 같은 분산형 가상현실 플랫폼과 액시 인피니티(Axie Infinity), 크립토복셀(Cryptovoxels)과 같은 메타버스 중심의 블록체인 플랫폼이 있다.

메타버스 개발자는 웹 3.0 기술을 활용해 개방적이고 안전하며 공평한 가상 환경을 구축해 사용자가 새롭고 혁신적인 방식으로 메타버스에 참여할 수 있게 해야 한다.

웹 플랫폼 패러다임 특징

구분	Web 1.0	Web 2.0	Web 3.0
네트워크	World Wide Web	Social Web	블록체인
키워드	접속(Access)	참여와 공유	상황 인식 및 분석
정보/콘텐츠 이용 형태	정보/콘텐츠 생산자가 일방적으로 제공→이용자는 단순 콘텐츠 소비자	이용자가 직접 콘텐츠를 생산하는 생산자, 소비자, 유통·마케팅	AI, 빅데이터 등으로 지능화된 Web 환경에서 맞춤 콘텐츠/서비스 제공
정보/콘텐츠 소비	읽기 단방향, 일방적 제공	읽기와 쓰기 양방향, 대중적	읽기·쓰기·실행 개인화, 맞춤형 소비
핵심 기술	HTML/ActiveX/FTP 등 웹브라우저 기반 기술	Flash/Java/XML/ AJAX/RIA/REST/ RSS/API 등	RDF/RDFS/OWL/AI/ Cloud Computing/Big Data
이용 단말기	PC	PC, 모바일(대부분 PC)	PC, 모바일, 웨어러블, AR/VR, 클라우드 시스템 등
대표 사례	웹브라우저, 검색포털 (네이버, 다음, 구글 등)	확장형 웹브라우저 (크롬, 파이어폭스), 블로그, 엑스(트위터), 메타 등	클라우드, 메타버스, AI 기반 추천 API 등

(출처: 한국인터넷정보학회 제11권 제3호, 2010)

7. 인공지능

인공지능(AI, Artificial Intelligence)은 인간의 지능이 필요하거나 규모가 큰 데이터를 추론, 학습 및 판단하는 능력을 컴퓨터와 같은 기계로 구현하는 컴퓨터 과학의 세부 분야다. 컴퓨터 공학, 데이터 분석 및 통계, 하드웨어 및 소프트웨어 엔지니어링, 언어학, 신경과학은 물론 철학과 심리학 등 여러 학문을 포괄하는데, AI 기술을 통해 데이터 분석, 예상 및 예측, 객체 분류, 자연어 처리(NLP, Natural Language Processing), 추천, 지능형 데이터 가져오기 등을 수행할 수 있다.

AI는 사용자가 자연스럽게 메타버스에 몰입하는 환경으로 작동하는 데 중요한 역할을 한다. 자연어 처리, 컴퓨터 비전, 강화 학습 및 생성 모델과 같은 AI 알고리즘은 메타버스에서 개인화, 몰입, 사회적 상호작용 및 보안을 제공하는데, 메타버스 내에서의 개인화된 추천, 지능형 챗봇, 가상 비서, 몰입형 환경 및 사회적 상호작용 등에 주로 사용된다.

① 인공지능의 유형

좁은 인공지능

좁은 인공지능(Narrow AI)은 'Weak AI'라고도 하는데, 특정 작업 또는 좁은 범위의 작업을 수행하도록 설계되었다. 좁은 인공지능 시스템은 높은 정확도와 효율성으로 특정 작업을 학습하고 수행하도록 프로그래밍되어 있다. 이와 같은 AI 시스템은 인간과 같은 지능을 가지고 있지 않으며 특정 분야의 데이터로 학습된 추론만 수행한다. 좁은 인공지능의 대표적인 예로는 이미지 및 안면 인식 시스템(사진으로 사람을 식별하는 기능), 음성인식 시스템(Siri, Google Assistant), 추천 시스템(Netflix 영화 추천), 자동차 운전 보조 시스템(Tesla의 자율 주행 시스템), 예측 유지 보수 모델 등이 있다.

일반 인공지능

일반 인공지능(General AI)은 'Strong AI'라고도 하는데, 인간이 할 수 있는 다양한 지적 작업을 수행하도록 설계되었다. 일반 인공지능은 이론적 개념이며 아직 완전히 구현되지 않았다. 일반 인공지능은 인간이 할 수 있는 모든 작업을 학습하고 수행하고 인간과 같은 지능과 의식을 가진

다. 일반 인공지능 개발에는 기계 학습, 인지과학 및 기타 관련 분야의 혁신이 필요하다.

② 인공지능의 원리

머신 러닝
머신 러닝(Machine Learning)은 명시적으로 프로그래밍하지 않고도 컴퓨터가 데이터로부터 학습하고 시간이 지남에 따라 성능을 개선하기 위한 인공지능 프로그래밍의 하위 분야다. 이는 일반적으로 입력 데이터를 기반으로 예측 또는 결정을 내릴 수 있는 모델을 생성하여 이룬다.

딥 러닝
딥 러닝(Deep Learning)은 알고리즘이 복잡한 구조를 사용해 데이터의 상위 수준 추상화를 모델링하는 머신 러닝의 하위 집합이다. 딥 러닝 알고리즘은 종종 여러 계층이 있는 인공신경망을 사용하며 AI 분야를 발전시키는 데 중요한 역할을 했다. 머신 러닝과 딥 러닝의 차이를 살펴보면, 머신 러닝은 학습 데이터에 대한 특징에 대한 정보를 미리 알려주는 반면에 딥 러닝은 학습 데이터로부터 학습해야 할 특징을 기계가 스스로 찾도록 유도한다. 따라서 딥 러닝의 경우에 고전적인 머신 러닝에 비해서 더 많은 데이터(빅데이터)가 요구되고, 학습하는 데이터의 품질이 중요하다.

③ 인공신경망
인공신경망(ANN, Artificial Neural Networks)은 인간 두뇌의 생물학적 신경망에서 영감을 받은 일종의 기계 학습 알고리즘으로, 데이터의 패턴을 학습하고 예측 또는 결정을 내리기 위해 함께 작동하는 뉴런이라는 상호 연결된 처리 노드로 구성되어 있다. 인공신경망은 입력과 출력 간의 복잡한 관계를 학습할 수 있으므로 이미지 인식, 음성인식, 자연어 처리와 같은 다양한 애플리케이션에 유용하다. 소프트웨어적으로 인간의 뉴런 구조를 본떠 만든 기계 학습 모델로, 인공지능을 구현하기 위한 기술 중 한 형태다. 인공신경망의 종류는 일반적으로 순환신경망(RNN, Recurrent Neural Network), 합성곱신경망(CNN, Convolution Neural

Network), 심층신경망(DNN, Deep Neural Network), 생성적 적대신경망
(GAN, Generative Adversarial Networks), 순방향신경망(FFNN, Feedfor-
ward Neural Network)으로 구분할 수 있다.

순환신경망(RNN)

시계열 데이터, 음성 신호 및 자연어와 같은 순차적 데이터를 처리하도록
설계된 일종의 인공신경망이다. 입력 데이터를 한 방향으로만 처리하지
않고 처리된 이전 입력의 메모리를 유지해 순차적 데이터를 처리하도록
설계되었다. 순환신경망은 현재 출력이 이전 입력에 의존하는 일련의 입
력 데이터 처리가 필요한 작업에 적합하다.

합성곱신경망(CNN)

이미지 또는 오디오 스펙트로그램, 그리드와 같은 토폴로지(Topology)로
데이터를 처리하도록 설계된 일종의 인공신경망이다. 합성곱신경망은
이미지 분류, 객체 감지 및 시맨틱 분할과 같은 컴퓨터 비전 작업에 널리
사용되는데, 입력 데이터에서 로컬 기능을 추출한 다음 결합되어 글로벌
표현을 형성한다. 복잡한 이미지를 분류하는 데 한계가 있어 고안한 것
이 합성곱신경망이다.

심층신경망(DNN)

심층신경망(DNN)은 머신 러닝 및 인공지능 분야에서 널리 사용되는 알
고리즘 중 하나다. 인공신경망의 여러 문제가 해결되면서 모델 내 은닉층
을 많이 늘려서 학습의 결과를 향상시키는 방법이 등장했고, 이를 심층
신경망이라고 한다. 심층신경망은 은닉층을 두 개 이상 지닌 학습 방법
으로, 다층 구조는 복잡한 패턴이나 데이터를 모델링하게 해준다. 또 이
미지 인식, 음성인식, 기계 번역 등 다양한 분야에서 뛰어난 성능을 보여
주는데, 특히 딥 러닝이라는 용어와 밀접하게 관련되어 있다.

생성적 적대신경망(GAN)

원본 데이터와 유사한 새로운 데이터 샘플을 생성하는 데 사용하는 감
독되지 않은 기계 학습 기술의 한 유형이다. 생성적 적대신경망은 생성
기 네트워크와 판별기 네트워크의 두 가지 신경망으로 구성된다. 생성기
네트워크는 새로운 데이터 샘플을 생성하도록 훈련되는 반면, 판별기 네
트워크는 실제 데이터 샘플과 가짜 데이터 샘플을 구별하도록 훈련된다.

두 네트워크는 적대적 훈련으로 알려진 프로세스에서 함께 훈련된다. 이와 같은 관계는 서로 적대적인 관계를 가지면서 학습하는 과정이라 할 수 있다.

순방향신경망(FFNN)

일련의 상호 연결된 노드 또는 뉴런의 여러 계층으로 구성된 인공신경망이다. 정보는 네트워크를 통해 피드백 연결 없이 입력에서 출력으로 한 방향으로 흐른다. 순방향신경망은 이미지 인식, 음성인식, 자연어 처리와 같은 기계 학습 및 패턴 인식 애플리케이션에 널리 사용되는데, 즉 입력과 출력 간의 복잡한 비선형 관계를 모델링할 수 있는 강력한 유형의 인공신경망이다. 역전파를 사용해 최적화하고 레이블이 지정된 데이터 세트에서 훈련할 수 있다.

④ 인공지능의 필요성

가상공간인 메타버스는 앞으로 우리 일상의 상호작용 방식에 혁명을 일으킬 산업 중 하나로, 인공지능은 메타버스에서 사용자가 원활하고 몰입 환경에서 활동하는 중요한 역할을 할 것이다. 메타버스에 인공지능이 필요한 이유를 구체적으로 살펴보면 다음과 같다.

개인화

AI 기반 알고리즘은 메타버스가 사용자에게 개인화된 경험을 제공하도록 한다. 사용자 행동과 선호도를 학습함으로써 각 사용자에게 고유한 맞춤 경험을 생성할 수 있다. 여기에는 개인화된 콘텐츠 권장 사항, 사용자 지정된 환경 및 가상 캐릭터와의 개별화된 상호작용이 포함된다.

몰입

인공지능은 사실적인 환경, 캐릭터 및 개체를 생성해 메타버스의 몰입형 경험을 향상시킨다. 예를 들면, AI 기반 알고리즘을 사용해 동적이고 사실적인 조명 및 음향효과를 생성하거나 날씨 패턴 및 움직임을 시뮬레이션해서 실감 나게 제공할 수 있다.

사회적 상호작용

인공지능은 지능형 챗봇, 아바타, 가상 도우미를 생성해 메타버스에서 사회적 상호작용을 연결하고 촉진한다. 이와 같은 인공지능 기반 개체는 자연스럽고 인간과 같은 방식으로 사용자와 상호작용할 수 있어 더욱 몰입할 수 있는 소셜 환경을 만드는 데 도움이 된다.

보안

인공지능은 사이버 공격과 악의적인 행동을 감지하고 방지해 메타버스에 보안을 제공한다. AI 기반 알고리즘은 방대한 양의 데이터를 분석하고 잠재적인 보안 위협을 나타낼 수 있는 패턴을 식별해서 메타버스가 피해를 입히기 전에 예방 조치를 취할 수 있다.

자연어 처리

자연어 처리는 컴퓨터가 인간의 언어를 이해하고 응답하도록 하는 인공지능의 한 분야다. 자연어 처리 알고리즘을 통합함으로써 메타버스는 사용자와 가상 비서 또는 챗봇 간에 더욱 자연스럽고 인간적인 대화가 가능해진다.

컴퓨터 비전

컴퓨터 비전 알고리즘을 사용하면 가상 카메라가 메타버스에서 사실적이고 역동적인 장면을 캡처할 수 있다. 컴퓨터 비전을 통해 사용자의 행동, 제스처, 표정, 감정, 신체 움직임, 가상 객체와 실제 환경의 상호작용 등을 파악해 사용자의 개인화된 경험을 제공한다. 이는 메타버스가 효과적으로 작동하고 사용자에게 원활하고 자연스러운 인터페이스를 제공하는 데 중요한 역할을 한다.

강화 학습

강화 학습 알고리즘을 통해 에이전트는 메타버스의 새로운 환경과 상황에 대해 배우고 적응한다. 인공지능 캐릭터는 강화 학습을 사용해 사용자와의 상호작용, 사용자의 행동 또는 다른 AI 캐릭터와의 상호작용을 통해 학습하고 더 나은 반응을 개발할 수 있다. 이는 게임 플레이 최적화, 사용자 경험 개선 및 콘텐츠 생성과 추천을 통해 메타버스 경험을 제공하는 데 중요한 역할을 한다.

생성 모델

생성적 적대신경망(GAN)과 같은 생성 모델은 메타버스에서 실제 세계와 유사한 복잡하고 다양한 환경을 제공하고, 기존 데이터셋(데이터 집합체)을 학습해 새로운 캐릭터 및 개체, 이미지, 음성, 텍스트 등을 생성한다. 무엇보다 생성 모델은 메타버스 환경이 실시간으로 변화하고 적응하는 데 필요한데, 메타버스의 환경이나 상황에 따라 새로운 시나리오나 스토리라인을 생성하는 데 사용되기도 한다. 이를 통해 전반적인 사용자 경험을 향상시키고 메타버스를 더욱 생생하게 느낄 수 있다.

메타버스 플랫폼

1. 메타버스 플랫폼의 구성

메타버스 플랫폼은 가상현실 및 증강현실, 블록체인, 인공지능, 클라우드 컴퓨팅을 포함한 다양한 기술 구성 요소를 기반으로 한다. 이와 같은 기술을 통해 사용자가 게임, 가상 이벤트, 교육 등과 같은 다양한 활동에 참여하는 가상 세계를 만들 수 있다. 메타버스 플랫폼을 구성하는 주요 요소는 다음과 같다.

가상현실과 증강현실

가상현실은 사용자가 헤드셋과 컨트롤러를 사용해 가상 환경을 경험하는 기술인 반면, 증강현실은 일반적으로 스마트폰 카메라를 통해 보이는 현실 세계에 디지털 객체를 중첩한다.

블록체인 기술

사용자는 디지털 자산을 안전하게 구매, 판매 및 거래할 수 있는 분산형 가상 경제를 만들 수 있다. 블록체인을 사용하면 블록체인 네트워크에서 아이템 구매, 판매 및 거래할 수 있는 고유한 디지털 자산인 대체 불가능한 토큰(NFT) 생성이 가능하다.

인공지능

현실적이고 매력적인 방식으로 사용자와 상호작용하는 지능형 가상 비서, 챗봇, 아바타를 만들 수 있다. 또한 인공지능은 사실적인 질감, 조명 및 음향효과를 생성해 몰입도가 높은 가상 환경을 만드는 데 도움이 된다.

클라우드 컴퓨팅

수백만 명의 사용자를 동시에 수용하는 확장 가능하고 유연한 가상 세계를 만들 수 있다. 또한 클라우드 컴퓨팅은 복잡한 3D 환경을 렌더링하고 사용자 간의 실시간 상호작용을 지원하는 데 필요한 컴퓨팅 성능을 제공한다.

2. 메타버스 플랫폼의 유형

로블록스, 디센트럴랜드, 샌드박스, 제페토, 이프랜드 등 앞서 몇 가지 메타버스 플랫폼을 언급한 바와 같이 많은 메타버스 플랫폼이 이미 존재하고 있고, 현재 여러 IT 기업이 다양한 메타버스 플랫폼을 출시하고 있다. 다양한 분야에서 활용되고 있는 메타버스 플랫폼의 활용 사례를 살펴보자.

게임 메타버스 플랫폼

게임과 엔터테인먼트를 위해 설계된 가상 세계다. 이 플랫폼은 일반적으로 롤플레잉 게임, 1인칭 슈팅 게임, 스포츠 게임 등 다양한 게임과 활동을 제공한다.

소셜 메타버스 플랫폼

사회적 상호작용과 커뮤니케이션을 위해 설계된 가상 세계다. 이 플랫폼은 일반적으로 대화방, 포럼, 메시징 시스템 등 사용자가 서로 연결하고 참여할 수 있는 다양한 도구와 기능을 제공한다.

엔터프라이즈 메타버스 플랫폼

비즈니스 및 교육 목적으로 설계된 가상 세계다. 이 플랫폼은 일반적으로 가상 회의, 교육 세션 및 시뮬레이션 등 사용자가 서로 협업하고 통신할 수 있는 다양한 도구와 기능을 제공한다. 마이크로소프트 메시의 사례를 통해 엔터프라이즈 메타버스 플랫폼 기능을 알아보자.

- 현존감 증대: 마이크로소프트 팀즈(Teams) 회의를 대면 회의와 유사하게 실제 같은 몰입형 가상 경험으로 변환해 사용자와 참여자끼리 자연스럽게 연결한다. 사용자 간 더욱 긴밀한 관계를 유지할 수 있으며 동시에 비용도 절감할 수 있다.
- 공동 작업 참여: 프로젝트를 가상공간에서 팀원과 협업해 진행할 수 있고, 빠른 의사 결정과 문제 해결을 할 수 있다.
- 시공간 확대: PC, 모바일, VR 헤드셋, 홀로렌즈 등 다양한 디바이스에서 시공간 제약 없이 서비스를 사용할 수 있다.

공간 컴퓨팅 메타버스 플랫폼

증강현실과 가상현실과 같은 고급 기술을 사용해 몰입형 실시간 경험을 생성한다. 이 플랫폼은 일반적으로 사용자가 AR 고글이나 VR 헤드셋과 같이 실제 세계에서 디지털 개체와 상호작용할 수 있는 다양한 도구와 인터랙션 기능을 제공한다.

분산형 메타버스 플랫폼

블록체인 기술을 사용해 사용자가 디지털 자산을 안전하게 구매, 판매, 거래할 수 있는 완전히 분산된 가상 세계를 만든다. 이 플랫폼은 주로 게임 기반으로 운영이 되며, 일반적으로 사용자가 대체 불가능한 토큰의 생성 및 교환 등 분산된 가상 경제에 참여할 수 있는 다양한 도구와 기능을 제공한다.

로블록스 홈페이지

vTime XR

메시 플랫폼을 이용한 아바타 맞춤형 설정 기능 및 몰입형 공간 설정 기능

홀로렌즈 AR 및 VR 환경 메타 호라이즌 워크룸

생성형 AI는 인공지능의 차세대
기술이다. 이는 우리가 콘텐츠를 만들고,
제품을 디자인하고, 문제를 해결하는
방식에 혁명을 일으킬 수 있는 잠재력을
가지고 있다.

개리 마커스

생성형 AI와
메타버스

2

생성형 AI

생성형 AI(Generative AI)란 텍스트, 이미지, 오디오 등의 기존 콘텐츠를 활용해 새로운 콘텐츠를 생성하는 인공지능 모델을 뜻한다. 이것은 기존 데이터에서 패턴과 구조를 학습한 다음 학습된 패턴을 기반으로 유사한 콘텐츠를 새롭게 만들어낸다. 쉽게 설명하자면 사용자의 특정 요구에 따라 결과를 생성해 내는 인공지능이라 할 수 있다. 예를 들어 게임 등 시각 효과를 위한 이미지 생성, 음악이나 예술 작품 생성, 개인화된 추천 생성 등이다. 그러나 생성형 AI의 오용 가능성에 대한 우려도 있는데, 가짜뉴스나 딥페이크 같은 경우다. 이와 관련해서는 '생성형 AI의 과제' 부분에서 자세하게 설명하겠다.

생성형 AI는 웹툰, 애니메이션, 엔터테인먼트, 미디어, 의료, 교육, 금융 등 다양한 산업에 영향을 미치고 있다. 그 이유는 기존에 볼 수 없었던 새로운 애플리케이션 제작, 사용자 경험 재창조, 생산성 향상, 문서 처리나 데이터 생성을 통한 비즈니스 운영을 개선하기 때문이다. 이처럼 생성형 AI는 모든 유형의 창의적 콘텐츠 제작을 가속화하는데, 구체적으로 어떤 이점이 있는지 다음과 같이 꼽을 수 있다.

첫째, 데이터 증대 효과다. 특히 사용 가능한 데이터가 제한적이거나 균형이 맞지 않을 때 기계 학습 모델의 성능 개선에 도움이 되는 새로운 교육 데이터를 생성하는 데 사용한다. 예를 들어 다양한 방법으로 마이크로소프트 오피스(Microsoft Office)를 향상시킬 수 있다. 간단한 설명을 기반으로 파워포인트(PowerPoint)에서 슬라이드 콘텐츠를 생성하거나 워드(Word)에서 문장 완성을 제안하거나 엑셀(Excel)에서 데이터 분석 및 보고서 생성을 자동화할 수 있다.

둘째, 콘텐츠 제작의 용이성이다. 생성형 AI는 엔터테인먼트, 광고, 미디어와 같은 산업에서 사용할 수 있는 사실적인 이미지, 음악, 텍스트 등을 만드는 데 방대한 응용 프로그램을 보유하고 있다. 음악과 이미지를 예로 들어 살펴보면, 기존 음악 데이터에서 패턴을 학습해 새로운 음악을 작곡할 수 있다. 뮤지션과 프로듀서는 생성형 AI를 사용해 독창적인 음악을 만들거나 아이디어와 영감을 얻을 수 있다. 또 처음부터 사실적인 이미지를 만들거나 기존 이미지를 수정할 수 있다. 이는 디지털 아

트 제작, 일러스트레이션, 캐릭터 디자인, 콘셉트 스케치, 옷이나 가구 디자인 또는 가상 환경을 위한 사실적인 아바타 생성에 사용할 수 있다.

셋째, 개인화된 콘텐츠 생성이 가능하다. 개별 사용자를 위한 개인화된 콘텐츠를 생성해 제품 및 서비스 경험을 향상시키는 데 사용한다.

넷째, 시뮬레이션 및 모델링이 용이하다. 생성형 AI를 사용해 복잡한 시스템을 시뮬레이션하고 동작에 대한 통찰력을 제공하고 의료, 금융 및 도시 계획과 같은 다양한 분야에서 의사 결정 프로세스를 개선한다.

생성형 AI 활용 텍스트 입력을 통해 생성할 수 있는 서비스 웹사이트

구분			이름	웹사이트 주소
텍스트 (Text)	→ (To)	이미지 (Image)	DALL-E3	openai.com/dall-e-3
			Midjourney	www.midjourney.com
			Stable Diffusion	stablediffusionweb.com
		로고(Logo)	Brandmark	brandmark.io
		비디오 (Video)	Pictory	pictory.ai
		PPT	Beautiful.ai	www.beautiful.ai
		보이스 (Voice/Speech)	Supertone	supertone.ai
		보이스(Voice)	NaturalReader	www.naturalreaders.com
		생각 표현 (design)	Tome	tome.app

1. 생성형 AI 모델

대표적인 생성 모델로는 변분 오토인코더(VAE, Variational Autoencoders)와 생성적 적대신경망(GAN), 자연어 처리 작업을 위한 GPT-4와 같은 변환기가 있다. 이에 관련해서 구체적으로 살펴보자.

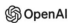

OpenAI의 서비스 구조(출처: 로아인텔리전스)

① 변분 오토인코더

이미지 생성, 데이터 압축, 잡음 제거를 목적으로 한다. 즉 데이터의 표현을 학습하는 구조로, 입력 데이터를 잠재 공간으로 인코딩한 다음 잠재 표현을 원래 데이터 공간으로 다시 디코딩해 새로운 데이터를 생성하는 비지도 학습 모델이다. 오토인코더의 주된 응용은 차원 축소와 정보 검색인데, 가장 큰 특징은 입력의 특성을 추출하는 것이다. 즉 벡터 공간에 입력의 특성을 추출한 것을 활용해 분류 문제, 이상치 탐지, 데이터 생성 등을 할 수 있다.

② 생성적 적대신경망

오토인코더의 변형된 모델로, GAN은 새로운 콘텐츠를 생성한다. AI 전문가들은 미래의 인공지능이 비지도 학습일 것으로 예상하는데, 그 대표주자를 GAN으로 꼽고 있다. GAN은 새로운 예제를 생성하는 '생성자(generator)'와 생성된 예제를 실제 예제와 구별하는 '판별자(discriminator)'로 구성된다. 생성자는 무작위 노이즈나 잠재 벡터로부터 실제와 유사한 데이터를 생성하는 역할을 수행한다. 예를 들어 이미지 생성의 경우 무작위한 노이즈 벡터를 입력으로 받아 그에 대응하는 이미지를 생성한다. 판별자는 생성자가 생성한 데이터를 실제 데이터와 구별하는 역

할을 한다. 즉 입력 데이터가 실제 데이터인지 생성자에 의해 생성된 데이터인지를 판별한다. 다시 말해 전자는 진짜 데이터를 입력해서 네트워크가 해당 데이터를 진짜로 분류하도록 학습시키는 것이고, 후자는 생성 모델에서 생성한 가짜 데이터를 입력해서 해당 데이터를 가짜로 분류하도록 학습시키는 과정이다. 이 과정을 통해 진짜 데이터를 진짜로, 가짜 데이터를 가짜로 분류할 수 있게 된다.

　GAN의 특징은 생성자와 판별자가 서로 경쟁하면서 훈련시킨다는 점이다. 생성자는 판별자를 속이기 위해 실제 데이터와 유사한 데이터를 생성하기 위해, 판별자는 생성자의 출력과 실제 데이터를 구별하기 위해 노력한다. 이런 경쟁과 학습 과정을 반복함으로써 점점 더 실제와 유사한 데이터를 생성하는데, 이것이 GAN의 핵심 아이디어다. GAN은 광범위한 분야에서 응용되고 있다. 사실적인 이미지 생성을 비롯해 데이터 변환 및 보관, 스타일 변환, 비디오와 음성 출력을 생성하는데, 예술, 엔터테인먼트, 의료(연구용 합성 의료 데이터 생성용) 등 여러 분야에서 사용할 수 있다.

③ 트랜스포머

트랜스포머(Transformer)는 2017년 구글이 도입한 일종의 딥 러닝 모델로, 자연어 처리와 기계 번역에 사용되는 모델 아키텍처다. 자연어 처리란 컴퓨터를 이용해 사람의 자연어를 분석하고 처리하는 기술을 뜻한다. 트랜스포머는 언어 데이터를 처리할 때 문장에서 다양한 단어와 요소의 중요성을 평가하기 위해 '주의(attention)'라는 메커니즘을 사용한다. GPT 및 BERT를 포함해 자연어 처리에서 많은 최신 모델의 기반으로 사용되었다.

④ 언어 모델

언어 모델(Language Model)은 인간의 언어를 이해하고 생성하는 일종의 AI 모델이다. 많은 양의 텍스트 데이터에 대해 훈련을 하고 문맥적으로 일관성 있는 문장을 생성할 수 있다.

대규모 언어 모델 조망도(출처: 코넬대학 눈문 사이트 arXiv)

⑤ 대규모 언어 모델

대규모 언어 모델(LLM, Large Language Model)은 방대한 양의 텍스트 데이터에 대해 학습된 모델이다. 크기는 학습된 데이터의 양과 모델의 용량을 모두 나타낸다. 예를 들면 GPT-3 및 GPT-4가 있다. 그림 '대규모 언어 모델 조망도'에서는 최근 몇 년 동안 기존의 대형 언어 모델(10B보다 큰 크기를 가짐)의 타임라인을 보여준다. 공개적으로 사용 가능한 모델 체크포인트 중에서도 LLM은 노란색으로 표시되어 있다.

2. 생성형 AI 기술

정보 기술의 발전으로 인공지능과 가까워지면서 생성형 AI 기술은 앞으로 5차 산업혁명을 이끌 주역으로 대두되고 있다. 대규모 언어 모델은 방대한 양의 텍스트 데이터를 학습해 언어의 패턴과 구조를 이해하려고 한다. 이를 통해 주어진 프롬프트(Prompt)나 질문에 대한 자연스러운 응답을 생성하거나 특정 주제에 대한 글을 작성하는 등의 작업을 수행할 수 있다. 대표적으로 오픈AI(OpenAI)의 GPT 시리즈가 있으며, 트랜스포머 아키텍처를 기반으로 수십 억에서 수조 개의 파라미터(Parameter)를 가질 수 있다. 대규모 언어 모델은 항상 정확한 정보를 제공하는 것은 아니며, 편향된 데이터로 학습될 경우 편향된 결과를 생성할 수도 있다. 또한 계산 비용이 많이 들 수 있으며, 특정 상황에서의 세밀한 조정이 필요하다. 대규모 언어 모델을 기반으로 한 생성형 AI 기술에 관해 살펴보자.

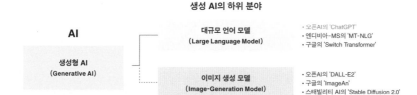

생성 AI의 하위 분야

AI

생성형 AI
(Generative AI)

대규모 언어 모델
(Large Language Model)

- 오픈AI의 'ChatGPT'
- 엔디비아~MS의 'MT-NLG'
- 구글의 'Switch Transformer'

이미지 생성 모델
(Image-Generation Model)

- 오픈AI의 'DALL-E2'
- 구글의 'ImageAn'
- 스태빌리티 AI의 'Stable Diffusion 2.0'

생성 AI의 대규모 언어 모델 기반의 기술(출처: 삼일PwC경영연구원)

① 챗GPT

오픈AI에서 개발한 대규모 언어 모델로, 챗GPT(ChatGPT)는 텍스트 생성, 번역, 요약 및 질문 답변과 같은 다양한 자연어 처리 작업을 위해 설계되었다. 매우 큰 양의 언어 데이터를 학습해 인간과 자연스럽게 대화를 이어 나가면서 사용자의 질문에 답하거나 정보를 제공해준다. 챗GPT는 빅데이터에 대한 자가 학습 능력 기반으로 새로운 창작물을 생성할 수 있어 수많은 산업 내 새로운 혁명을 일으킬 것으로 전망된다. 무엇보다 예술, 교육, 광고, 게임, 음악, 메타버스 등의 콘텐츠 산업과 반도체, 데이터 보관, IoT 등의 IT 산업에 큰 영향을 줄 것으로 예상된다.

GPT-4

2023년 3월에 출시된 GPT-4는 오픈AI의 가장 진보된 시스템으로 보다 안전하고 유용한 응답을 제공한다. 노래 작곡, 시나리오 작성 또는 사용자의 작문 스타일 학습과 같은 창의적이고 기술적인 작문 작업에서 사용자와 함께 생성, 편집 및 반복할 수 있다. 또한 이미지를 입력하면 캡션, 분류 및 분석을 생성할 수 있다. GPT-4에서는 2만 5,000단어 이상의 텍스트를 처리할 수 있어서 긴 형식의 확장된 대화, 문서 검색 및 분석을 허용한다.

현재 GPT-4는 가장 창의적이며 일반지식과 문제 해결력을 갖춘 모델이다. 기존 모델(ChatGPT, GPT-3.5)과 비교하면 이미지를 입력으로 인식하는 멀티모달 기능이 추가되어 학습 능력과 추론 능력이 향상되었다. GPT-4는 클라우드 컴퓨팅 서비스 마이크로소프트 애저(Azure)에서 학습되었으며, 추후 최적화된 AI 인프라 서비스로도 제공할 예정이다.

ChatGPT 화면

② 구글 바드

구글 바드(Google BARD)는 구글 AI에서 개발한 람다(LaMDA)와 팜(PaLM)을 기반으로 하는 대규모 언어 모델이다. 2023년 5월 15일부터는 팜 2 언어 모델을 탑재하고 한국어와 일본어를 추가해 전 세계 180개국에서 이용할 수 있는 안정화 버전을 출시했다.

바드는 방대한 양의 텍스트 및 코드 데이터 세트에서 훈련을 받았으며 다양한 프롬프트와 질문에 대한 응답으로 의사소통하고 사람과 같은 텍스트를 생성할 수 있다. 예를 들면, 사실적인 주제에 대한 요약을 제공하거나 이야기를 만들거나 시, 코드, 대본, 음악 작품, 이메일, 편지 등과 같은 다양한 창의적인 텍스트 형식을 생성할 수 있다.

구글 계정으로 로그인해서 사용할 수 있으며, 기존 챗봇과 동일하게 프롬프트 입력을 통해 질문하고 답변을 받는다. 프롬프트 입력창 오른쪽에 있는 마이크 사용 아이콘을 클릭해 음성으로도 프롬프트를 입력할 수 있다.

람다

람다(LaMDA, Language Model for Dialogue Applications)는 대화 기반 AI 응용 프로그램을 위한 언어 모델이다. 람다는 대화를 이해하고 자연스러운 방식으로 대화에 참여할 수 있다. 기존의 언어 모델은 단일 질문에 대한 단일 대답을 생성하는 데 중점을 두었지만, 람다는 복잡한 대화를 이해하고 상호작용할 수 있다. 람다는 대화의 문맥을 파악하고 이를 유지하면서 대화에 응답할 수 있어 더욱 자연스러운 대화를 제공한다.

팜

팜(PaLM, Pattern- and Label-Conditioned Masking)은 구글에서 개발한 언어 모델의 하나다. 팜은 사전 훈련된 언어 모델인데, 사전 훈련 단계에서 다양한 언어 패턴과 레이블 정보를 활용해 학습된다. 이 패턴과 레이블 정보는 언어 모델이 문맥을 이해하고 의미 있는 결과를 생성하는 데 도움을 준다. 팜은 문장 내의 단어를 예측하거나 숨기는 작업을 수행하면서 자연어 이해와 생성 작업을 학습한다. 이를 통해 팜은 정확하고 의미 있는 언어 표현을 생성한다.

구글 바드 실행 화면

90

③ 마이크로소프트 빙

마이크로소프트가 자사 검색엔진 빙(Bing)에 오픈AI의 신규 대규모 언어 모델 프로메테우스(Prometheus)를 적용해 사용자는 웹브라우저 에지(Edge)에서도 대화형 AI 기능을 사용할 수 있게 되었다. 마이크로소프트는 웹용 AI 도구 코파일럿(Copilot)으로 검색, 브라우징, 채팅 기능 등을 하나로 묶고 웹 어디에서나 불러올 수 있는 통합된 환경을 지원해 사용자 경험을 제공한다. 마이크로소프트 빙의 특징은 다음과 같다.

첫째, 더 나은 검색 경험을 제공한다. 예를 들어 주가, 날씨, 스포츠 점수 등의 간단한 정보에 대해 더 연관성 높은 검색 결과를 제공한다. 둘째, 완성형 답변을 도출한다. 웹 전반의 검색 결과를 검토해 사용자가 원하는 답을 찾아주고, 이를 요약해준다. 셋째, 새로운 채팅 경험을 제공한다. 까다롭고 복잡한 검색을 위해 빙은 새로운 대화형 채팅 기능을 제공한다. 이를 통해 사용자는 자세한 내용, 정확도, 아이디어 등을 질문할 수 있고, 검색을 세분화해 완벽한 답변이 나올 때까지 반복한다. 넷째, 창의성을 향상한다. 예를 들면 이메일, 예약 링크를 포함한 여행 일정, 취업 면접 준비 문서, 퀴즈 등을 작성하는 데 필요한 콘텐츠 생성 기능과 참조한 웹 링크도 제공한다. 다섯째, 채팅, 콘텐츠 작성 등 에지를 통한 새로운 웹브라우저 경험을 제공한다.

마이크로소프트 빙의 채팅 서비스 화면

④ 달리

오픈AI에서 2021년 1월에 출시한 기계 학습 모델로, 달리(DALL-E)는 시각적 정보와 언어 정보 간의 관계를 이해함으로써 텍스트 입력을 기반으로 매우 상세하면서도 상황에 맞는 정확한 이미지를 생성할 수 있다.

2023년 10월부터 달리는 업데이트된 달리3를 출시했는데, 챗GPT

플러스 및 엔터프라이즈(Enterprise) 고객에게 API를 통해 제공한다. 달리3는 이전 시스템보다 개선되어 프롬프트에서 더 많은 뉘앙스와 세부 사항을 이해해 사용자의 아이디어를 더 정확하게 이미지로 변환한다. 무엇보다도 챗GPT를 기반으로 구축되어서 챗GPT를 브레인스토밍 및 프롬프트 개선 도구로 사용할 수 있다. 생성한 특정 이미지가 원하는 의도와 잘 맞지 않는 경우 챗GPT에 몇 단어만으로 이미지 수정을 다시 요청할 수 있다.

달리 서비스 화면

⑤ 스테이블 디퓨전

스테이블 디퓨전(Stable Diffusion)은 어떤 텍스트 입력이 주어져도 사실적인 이미지를 생성하는 있는 텍스트-이미지 디퓨전 모델로, 이미지를 빠르게 생성할 수 있다. 스테이블 디퓨전의 기본 학습 데이터 세트는 LAION 5b(laion.ai/blog/laion-5b/)의 2b 영어 레이블 하위 집합으로, 독일 자선 단체인 라이언(LAION)에서 만든 일반적인 인터넷 크롤링이다.

스테이블 디퓨전의 특징으로 몇 가지를 꼽을 수 있는데, 무엇보다도 텍스트 프롬프트를 입력하고 생성을 누르기만 하면 몇 초만에 고품질 이미지를 생성할 수 있다. 또한 어떤 개인정보도 수집하거나 사용하지 않고 사용자의 텍스트나 이미지를 저장하지 않기 때문에 프라이버시를 보장받을 수 있으며, 입력할 수 있는 항목에 제한이 없다. 스테이블 디퓨전 웹사이트(stablediffusionweb.com)를 통해 무료로 이미지를 생성할 수 있다.

스테이블 디퓨전 생성 실행 이미지

⑥ 미드저니

생성형 AI 미드저니(Midjourney)는 달리와 같이 영어로 텍스트를 입력하거나 이미지 파일을 삽입하면 인공지능이 알아서 그림을 생성한다. 디스코드로 연동되어 구현되고 있으며, 이미지는 크기별로 혹은 다양한 모양별로 변화를 주어 제시받을 수 있다. 다른 그림 인공지능 생성 이미지 서비스와는 달리, 스탠다드 플랜 이상의 요금제만 결제하면 무한정 사용할 수 있으며 완성도 높은 이미지를 얻을 수 있다. 미드저니와 관련해서는 본 장 '생성형 AI 창작'에서 자세하게 다룬다.

미드저니 디스코드 생성 실행 이미지

3. 전통 3D 모델링 vs. 생성형 AI 모델링

생성형 AI의 등장으로 기존 3D 모델링의 방식이 변화를 맞이하고 있다. 아직은 생성형 AI로 완벽한 3D 창작이 이루어지지는 않지만 인공지능의 발전에 따라 글, 이미지, 스케치 등의 멀티모달 입력으로 손쉽게 3D 모델링은 물론 애니메이션 구현이 가능하다. 기존 전통 3D 방식과 생성형 AI 방식을 비교해 살펴보자.

① 전통 3D 모델링

이 방법은 3D 디자이너가 소프트웨어 도구를 사용해 모델의 각 부분을 수작업으로 조정하고 디자인하는 방식이다. 이 과정은 매우 시간이 많

이 소요되는데, 디자이너의 기술과 경험에 크게 의존한다. 전통적인 3D 모델링의 주요 단계는 다음과 같다.

초안 작성
기본적인 형태와 구조를 만든다. 이 단계에서는 모델의 전반적인 모양을 결정한다.

세부 작업
모델에 세부적인 텍스처와 패턴을 추가한다. 이 단계에서는 모델의 외관을 세밀하게 조정한다.

텍스처링
모델에 색상과 재질을 적용한다. 이 단계에서는 모델이 실제 세계의 물체처럼 보이도록 만든다.

렌더링
모델을 렌더링해서 최종 이미지나 애니메이션을 생성한다.

기존 전통 3D 모델링은 많은 시간과 노력을 필요로 하는 데 반해 매우 정교한 결과를 제공한다. 그런 이유로 고품질의 3D 모델링이 필요한 영화, 비디오 게임, 광고 등에서는 아직까지도 전통 3D 모델링을 사용한다.

② 생성형 AI 모델링

생성형 AI 모델링은 전통적인 방법보다 더 빠르고 효율적이다. 이 3D 모델링은 기계 학습 알고리즘을 사용해 2D 이미지를 분석하고 이를 3D 모델로 변환한다. 이 방법은 딥 러닝, 특히 합성곱신경망(CNN)과 같은 고급 기계 학습 알고리즘을 사용한다. 이런 알고리즘은 대량의 학습 데이터를 사용해 이미지의 특징을 학습하고, 이를 기반으로 새로운 이미지를 분석한다.

현재 많은 연구가 이루어지고 있는 너프(NeRF, Neural Radiance Field)는 실제 세계의 장면을 일련의 입력 이미지에서 새로운 사진같이 현실적인 뷰로 합성하는 방법을 제안한다. 이를 위해 장면을 3D 위치와 2D 시야 방향에 대한 연속적인 5D 벡터로 표현하는 새로운 방법을 사용한다. 이 방법은 2D 이미지의 픽셀값을 분석해 각 픽셀의 깊이 정보를 추정하고, 이 정보를 사용해서 3D 모델을 생성한다. 생성형 AI 모델링에는 다음과 같은 장점과 단점이 있다.

먼저 장점부터 살펴본다. 첫째, 시간을 절약한다. AI는 사람보다 빠르게 작업을 수행할 수 있으므로 3D 모델링 시간을 크게 줄일 수 있다. 둘째, 효율적이다. AI는 반복적인 작업을 자동화하므로, 작업의 효율성을 높일 수 있다. 셋째, 정확하다. AI는 사람의 실수를 줄이고 더 정확한 결과를 제공할 수 있다. AI가 학습 데이터를 기반으로 예측을 수행하고, 그 결과가 일관되고 예측 가능하다는 것을 의미한다. 예를 들면, AI가 특정 유형의 이미지를 학습했다면, 그 유형의 새로운 이미지를 정확하게 분석하고 모델링할 수 있다. 이는 AI가 학습한 패턴을 일관되게 적용할 수 있다는 것을 의미한다.

반면 생성형 AI 모델링은 학습 데이터에 크게 의존하기 때문에 데이터의 품질이 결과에 큰 영향을 미친다. 그런 이유로 AI가 생성한 3D 모델은 종종 불완전하거나 비현실적일 수 있다. 이는 AI가 실제 세계의 물체를 완벽하게 이해하거나 재현할 수 없기 때문이다. 아직까지 AI는 인간의 창의성을 완전히 대체할 수 없다. 따라서 복잡하고 독특한 디자인을 만드는 데는 한계가 있을 수 있다.

4. 생성형 AI 메타버스 플랫폼 개발

메타버스 플랫폼의 개발에는 사용자가 3D 공간에서 서로 및 디지털 개체와 상호작용하는 디지털 환경을 만드는 작업이 포함된다. 여기에서는 생성형 AI를 활용한 메타버스 플랫폼 개발 방법에 관해 알아보고자 한다. 생성형 AI는 다양하고 적응력이 뛰어나며 흥미롭고 참신한 콘텐츠를 생성함으로써 메타버스 경험을 크게 향상시키는데, 생성형 AI 메타버스 플랫폼 개발에 생성형 AI를 통합해야 하는 이유를 살펴보자.

생성형 AI는 다양한 고유 콘텐츠를 생성해 더욱 다양하고 매력적인 가상 환경을 제공한다. 이를 통해 독특하고 독창적인 결과를 생성한다. 이렇게 생성된 콘텐츠는 개별 사용자에게 더욱 몰입감 있고 개인화된 경험을 제공한다. 생성형 AI는 메타버스 내에서 사용자 선호도, 사용자 행동, 상호작용을 분석해 콘텐츠 개발과 플랫폼 개선에 영향을 미칠 수 있는 패턴을 식별하고 메타버스가 시간이 지나도 최신 상태를 유지하도록 하는데, 이는 다양한 능력과 선호도를 가진 사용자를 수용하는 콘텐츠를 자동으로 생성해 더욱 현실적 경험을 가능하게 한다.

AI를 사용해 콘텐츠를 생성하면 기존 콘텐츠 생성 방법의 한계를 극복해 플랫폼을 더 효과적으로 확장하고 증가하는 사용자 기반을 처리할 수 있다. 또한 콘텐츠 생성 및 관리의 다양한 측면을 자동화해 개발자와 콘텐츠 제작자의 작업 부하를 줄일 수 있다. 개발자는 AI 기반 절차적 생성을 활용해 일반적으로 필요한 리소스의 일부만으로 넓고 복잡한 세계를 생성할 수 있으므로 탐색과 발견을 위한 무한한 가능성을 제공하고, AI가 생성하고 제어하는 NPC(Non-Player Character)는 인간의 행동과 감정의 복잡성을 시뮬레이션해 더 매력적이고 사실적이며 역동적인 상호작용을 제공한다.

AI 기반 콘텐츠 조정은 잠재적으로 유해하거나 부적절한 콘텐츠 및 동작을 식별하고 해결해 메타버스에서 안전한 환경을 유지하는 데 도움을 줄 뿐만 아니라 사용자가 AI 생성 자산, 서비스 또는 경험을 구매, 판매 또는 거래할 수 있으므로 생성형 AI의 통합은 메타버스 내에서 새로운 경제적 기회를 창출할 수 있다.

생성형 AI 메타버스 플랫폼 개발은 다음과 같은 단계를 거친다.

1단계. 개념 및 설계

메타버스 플랫폼의 전반적인 비전, 기능 및 기능을 간략하게 설명한다. 생성형 AI를 사용해 콘텐츠를 생성하거나 사용자 경험을 개선할 수 있는 영역을 식별한다.

2단계. 메타버스 인프라 개발

서버, 데이터베이스, 사용자와 가상 개체 간의 원활한 실시간 상호작용을 지원하는 네트워크 시스템 등 플랫폼의 핵심 구성 요소를 구축한다.

3단계. 생성형 AI 통합

GPT와 같은 생성형 AI 모델을 개발 및 통합해 다양하고 적응력이 뛰어난 콘텐츠를 만들 수 있다. 예를 들면 사실적인 가상 풍경, 캐릭터, 개체를 생성하거나 선호도 및 행동에 따라 사용자를 위해 개인화되고 진화하는 내러티브를 생성할 수 있다.

4단계. 사용자 인터페이스 및 경험

사용자가 가상 환경 및 AI 생성 콘텐츠와 원활하게 상호작용할 수 있는 직관적이고 몰입형 사용자 인터페이스를 설계한다. 플랫폼이 VR 헤드셋, AR 글라스 및 기존 PC 화면과 같은 다양한 장치 및 상호작용 방법을 지원하는지 확인해야 한다.

5단계. 테스트 및 최적화

메타버스 플랫폼에 대한 철저한 테스트를 수행해 성능, 확장성 또는 보안 문제를 식별하고 해결한다. 플랫폼의 성능을 최적화하여 생성형 AI 구성 요소가 반응적이고 매력적인 경험을 제공하도록 한다.

6단계. 출시 및 유지 관리

플랫폼을 대중에게 출시하고, 사용자 피드백을 모니터링하고, 받은 피드백을 기반으로 정기적인 업데이트 및 개선 사항을 제공한다. 생성형 AI 모델을 지속적으로 개선하고 업데이트해 플랫폼의 전반적인 품질과 사용자 경험을 개선한다.

① 생성형 AI 메타버스 플랫폼 vs. 일반 메타버스 플랫폼

생성형 AI 기반 메타버스 플랫폼과 일반 메타버스 플랫폼의 창작물은 사용자가 가상 환경에서 콘텐츠를 만들고 공유할 수 있도록 하는 공통 목표를 공유한다. 그러나 두 접근 방식 간에는 몇 가지 차이점이 있다. 생성형 AI 메타버스 플랫폼과 일반 메타버스 플랫폼의 차이점은 무엇인지 살펴보자.

먼저 생성형 AI 메타버스 플랫폼의 특징은 다음과 같다.

창작 과정
- 사용자는 자신의 창작물을 생성, 수정 또는 개선하는 데 도움이 되는 AI 기반 도구를 제공받아 창작 과정을 효율적이고 접근 가능하게 만든다.
- AI는 기존 콘텐츠의 패턴과 스타일을 분석해 사용자 선호도에 따라 독특하고 개인화된 창작물을 제공한다. 또한 생성형 AI 도구를 활용하면 창작자가 경쟁 업체와 차별화되는 고유한 콘텐츠 스타일과 형식을 개발하는 데 도움이 된다.
- AI 알고리즘은 설계 또는 애셋의 변형을 생성할 수 있으므로 사용자는 여러 옵션을 빠르게 탐색하고 정보에 기반한 결정을 내린다.

콘텐츠 검색
- AI 기반 추천 시스템은 사용자 행동, 선호도 및 상호 작용을 기반으로 콘텐츠를 큐레이팅하고 제안해 개인화되고 관련성 높은 콘텐츠 검색을 가능하게 한다.
- AI는 콘텐츠를 묶어 구분하거나 분류해 사용자 생성 콘텐츠를 더 쉽게 탐색하고 구성한다.

협업
- AI는 사용자가 AI 알고리즘을 사용해 콘텐츠를 공동 제작하거나 새로운 아이디어와 스타일을 탐색할 수 있는 인간과 AI 협업을 촉진한다.
- AI 기반 도구는 사용자 상호작용 및 공유 콘텐츠를 분석해 실시간 제안을 통해 협업 환경을 개선한다.

동적 적응
- AI 알고리즘은 사용자 데이터, 선호도 및 상호작용을 기반으로 지속적으로 학습하고 발전할 수 있으므로 메타버스가 점점 더 개인화된 경

험을 제공한다.
- 메타버스 환경은 사용자에게 동적으로 적응해 개인의 필요와 관심사에 맞는 독특하고 매력적인 경험을 제공한다.

다음으로 일반 메타버스 플랫폼은 생성형 AI 메타버스 플랫폼과 비교해 어떤 특징이 있는지 살펴보자.

창작 과정
- 사용자는 자신의 기술, 창의성 및 기존 도구에 의존해 콘텐츠를 생성하므로 학습 곡선이 가파르고 기술적 장벽이 높다.
- 창작 과정에 많은 시간이 소요되고, 사용자의 광범위한 수동 작업을 필요로 한다.
- 콘텐츠의 다양성과 고유성은 주로 사용자 개인의 창의성과 사용자 기반의 다양성에 따라 달라진다.

콘텐츠 검색
- 콘텐츠 검색은 일반적으로 기존의 검색 및 필터링 방법을 기반으로 하거나 사용자가 생성한 태그 및 설명에 의존한다.
- 콘텐츠 구성은 적응력이 떨어지고 개인화되지 않아 사용자가 관련성 있고 매력적인 경험을 찾기가 어려워질 수 있다.

협업
- 공동 작업은 AI 기반의 창의적인 지원이나 실시간 제안 없이 주로 인간 사용자 간에 이루어진다.
- 사용자는 기존 커뮤니케이션 도구와 공유 디자인 플랫폼을 사용해 협업한다.

동적 적응
- 동적 적응은 더 제한적이며 일반적으로 수동 업데이트 또는 사용자 생성 수정에 의존한다.
- 사용자 기본 설정에 대한 개인화 및 적응은 덜 세분화되고 사용자의 변화하는 요구에 덜 반응할 수 있다.

② 콘텐츠 수익 배분

생성형 AI 메타버스 플랫폼에서 창작자가 직접 생성한 콘텐츠(User-Generative Contents)를 통해 수익 배분을 위한 문제점과 해결 방법을 아래와 같이 제시할 수 있다.

지식재산권 권리

생성형 AI 기반 메타버스에서는 사용자와 AI 시스템이 모두 생성 프로세스에 기여하기 때문에 IP 권리 및 소유권을 결정하기 어렵다. 이로 인해 콘텐츠 소유권, 라이선스 및 수익 공유에 대한 분쟁이 발생할 수 있다. 이를 해결하기 위해서는 사용자와 플랫폼의 지식재산권을 설명하는 명확한 지침과 계약을 수립해야 한다. 법적으로 규제가 정해지기까지 생성형 AI를 서비스를 제공하는 기업이 검증과 저작권 침해 시 적극적으로 대응하고 사용자와 AI 기여를 모두 인식하는 콘텐츠 속성 메커니즘을 구현한다. 또한 수익 공유 모델이 생성 프로세스에 관련된 다양한 이해관계자를 설명하는지 확인해야 한다.

콘텐츠 수익 창출

AI로 생성된 콘텐츠가 풍부해짐에 따라 사용자는 치열한 경쟁에 직면하고 창작물을 수익화하는 데 어려움을 겪을 수 있다. 이를 해결하기 위해 제작자가 자신의 가격을 설정하거나 사용량에 따라 로열티를 받을 수 있는 사용자 생성 콘텐츠용 마켓플레이스를 구현하는 방법이 있다. 사용자가 창작물을 공유하고 홍보할 수 있도록 홍보 도구와 인센티브를 제공하고, 고유한 고품질 콘텐츠를 평가하고 보상하는 다양한 생태계를 육성하는 것이다.

이익 분배

사용자 생성 콘텐츠에서 수익이 발생하기 때문에 제작자, AI 개발자 및 플랫폼 간에 공정하고 공평한 분배를 결정하는 것이 어려울 수 있다. 그러므로 콘텐츠 사용, 인기도 및 사용자 기여도를 기반으로 수익을 할당하는 투명하고 공정한 수익 공유 모델을 개발해야 한다. 또한 사용자가 협업 프로젝트 또는 AI 생성 콘텐츠에 대한 수익 공유 조건을 정의할 수 있는 맞춤형 스마트 계약을 제공해야 한다.

사용자 참여 장려

사용자는 수익 가능성이 제한적이라고 생각하는 경우 콘텐츠 제작에 시간과 노력을 투자하는 것을 주저할 수 있다. 사용자 참여를 장려하고 가치를 얻을 수 있도록 하는 경쟁, 보상 또는 토큰 기반 경제 등 사용자 생성 콘텐츠에 대한 인센티브를 만든다. 또 사용자가 콘텐츠 제작 능력을 향상시키는 데 도움이 되는 교육 리소스 및 기술 구축 기회를 제공한다.

블록체인 및 웹 3.0 기술과의 통합

기존 결제 시스템과 중앙 집중식 인프라는 생성적 AI 기반 메타버스에서 사용자에게 원하는 수준의 투명성, 보안 및 제어를 제공하지 못할 수 있다. 이를 해결하기 위해서는 블록체인 및 웹 3.0 기술을 활용하는 방법이 있다. 이는 투명하고 분산되고 안전한 자산 소유권, 수익 분배, ID 관리를 수행하고, 토큰 기반 경제, NFT 및 스마트 계약을 구현해 공정하고 자동화된 거래를 촉진한다.

디자이너를 위한 생성형 AI

앞에서도 언급한 바 있지만, 생성형 AI는 기존 데이터에서 패턴을 학습해 텍스트, 이미지, 음악 및 기타 형태의 데이터와 같은 새로운 콘텐츠를 생성할 수 있는 AI 모델 그룹을 말한다. 사용자 경험을 향상하고 개인화하기 위해 사용자 경험 디자인의 맥락에서 많은 디자이너가 생성형 AI를 사용하고 있다. 디자이너를 위한 생성형 AI 기술 활용 방법은 무엇인지, 그리고 어떤 기술 서비스가 있는지 살펴보자.

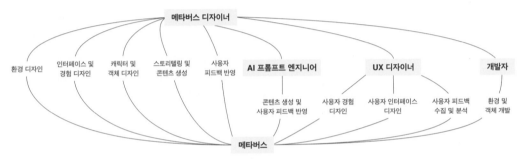

메타버스 사용자 경험 디자인을 위한 역할 관계도

1. 생성형 AI 활용

① 생성형 AI 활용 방법

디자이너의 생성형 AI 기술의 활용 방법은 크게 여섯 가지로 구분할 수 있다. 개인화된 사용자 인터페이스, 콘텐츠 생성, 데이터 시각화, 창의적 발상, 신속한 프로토타이핑, A/B 테스트 및 최적화다. 이와 관련해서 자세히 살펴보도록 한다.

개인화된 사용자 인터페이스

생성형 AI는 개별 사용자 선호도 또는 사용 패턴에 맞는 맞춤형 UI 요소를 생성해 전반적인 사용자 경험을 개선할 수 있다. 예를 들어 AI 알고

리즘은 사용자의 상호작용 기록 또는 인구통계를 기반으로 고유한 컬러 팔레트, 레이아웃, 폰트 등을 생성할 수 있다.

콘텐츠 생성

생성형 AI는 디자이너가 사용자를 위해 개인화되고 매력적인 콘텐츠를 만드는 데 도움을 준다. 사용자의 관심사나 검색 습관과 일치하는 콘텍스트 인식 텍스트, 이미지 또는 애니메이션을 생성할 수 있다. 예를 들어 GPT-4를 사용해 사용자 기본 설정에 따라 챗봇, 이메일 템플릿 또는 맞춤형 제품 설명에 통합할 수 있는 텍스트를 생성할 수 있다.

데이터 시각화

디자이너는 생성형 AI를 활용해 사용자 입력에 적응하는 동적 및 대화형 데이터 시각화를 생성해 복잡한 데이터를 직관적이고 매력적으로 만들 수 있다. 예를 들어 생성 기술을 사용해 대화형 그래프, 차트, 지도와 같이 시각적으로 매력적이고 개인화된 데이터 표현을 만들 수 있다.

창의적 발상

생성형 AI는 참신한 디자인 개념, 레이아웃 또는 시각적 요소를 제공해 발상 과정에서 디자이너에게 영감의 원천이 될 수 있다. 예를 들어 달리는 텍스트 프롬프트를 기반으로 다양하고 창의적인 이미지를 생성할 수 있어 새로운 디자인 아이디어에 영감을 준다.

신속한 프로토타이핑

생성형 AI는 설계 변형을 자동으로 생성해 프로토타이핑 프로세스를 가속화해서 디자이너가 더 넓은 범위의 디자인 옵션을 탐색하고 정보에 입각한 결정을 내릴 수 있다. 예를 들어 생성형 AI 런웨이ML(RunwayML)은 디자이너가 GAN과 같은 다양한 AI 모델을 실험해 프로토타이핑 목적으로 다양한 시각적 자산을 생성할 수 있게 한다.

A/B 테스트 및 최적화

생성형 AI 모델을 통해 A/B 테스트를 위한 다양한 디자인 변형을 생성할 수 있으므로 디자이너는 사용자 피드백과 상호작용 데이터를 기반으로 가장 효과적이고 매력적인 디자인을 식별할 수 있다. 예를 들어 GAN을 사용해 사용자의 반응을 유도하는 행위 또는 요소인 콜투액션(CTA,

Call to action), 배너 또는 제품 이미지와 같은 요소에 대한 다양한 디자인 대안을 생성한 다음 전환률 및 사용자 참여를 최적화하기 위해 테스트할 수 있다.

② 생성형 AI 사례

디자이너를 위한 생성형 AI 서비스는 실로 다양하다. 그중 해외 생성형 AI 서비스 사례를 중점으로 살펴보자.

애어비앤비

딥 러닝 알고리즘을 사용해 사용자를 위한 검색 결과, 추천 및 콘텐츠를 제공한다. 플랫폼의 AI 시스템은 사용자 상호작용, 선호도 및 인구통계에서 학습해 사용자가 적합한 숙박 시설 및 여행 경험을 찾는 데 도움이 되는 맞춤형 경험을 생성한다.

스포티파이

AI 알고리즘을 사용해 사용자 청취 습관과 선호도를 분석해서 'Discover Weekly' 및 'Daily Mix'와 같은 개인화된 재생 목록을 만든다. 이와 같은 맞춤 재생 목록은 개인 취향에 맞는 새로운 음악을 제안해 더 나은 사용자 경험을 제공한다.

누텔라

한정판 'Nutella Unica' 광고 캠페인을 위해 AI 알고리즘을 사용해 700만 개의 고유한 포장 디자인을 만들었다. 생성형 AI는 패키징을 위한 색상, 모양 및 패턴의 다양한 조합을 만들어 시각적으로 매력적이고 개인화된 사용자 경험을 제공한다.

2. 생성형 AI 학문적 접근

AI 전공자가 아닌 비전공자를 위한 생성형 AI 학문적 접근 방법에 대해 살펴보고자 한다. 특히 디자인, 미디어, 인문학 및 사회과학 분야의 경우 기술적인 세부 사항을 깊이 파고들지 않고 생성형 AI 및 응용 프로그램에 대한 높은 수준의 이해 방법을 연구 개발하는 것이 중요한데, 그런 비전공자를 위한 학문적 접근 방법은 다음과 같다.

기본 개념
AI, 기계 학습 및 딥 러닝의 기본 개념을 숙지하고 생성형 AI 모델의 기본 아이디어와 다양한 도메인에서의 잠재적 사용 사례를 이해한다.

학문적 응용
관심 분야에서 생성형 AI의 응용을 알아본다. 예를 들면, 디자인이나 미디어 분야에 종사하는 경우 아트워크 생성, 스타일 및 콘텐츠 생성에 생성형 AI가 어떻게 사용되는지 살펴본다. 인문학 또는 사회과학 분야에 종사하는 경우 AI 기반 텍스트 생성이 요약, 번역 및 데이터 분석과 같은 작업을 지원하는 방법을 이해한다.

윤리적 영향
편견, 개인정보 보호 문제, 오해의 소지가 있거나 유해한 콘텐츠 생성 가능성과 같은 생성형 AI 사용의 윤리적 영향을 연구한다. AI 기술의 광범위한 사회적 영향과 책임감 있는 AI 개발 및 배포의 필요성을 이해한다.

사용자 친화적 도구 및 플랫폼
광범위한 기술 전문 지식 없이 생성형 AI를 활용하는 사용자 친화적인 도구 및 플랫폼을 살펴보면, 디자이너를 위한 런웨이ML, 콘텐츠 생성을 위한 GPT-4 기반 애플리케이션이 있다. 이런 도구를 사용하면 생성형 AI를 실험하고 다양한 프로젝트에서 그 기능을 활용할 수 있다.

학제 간 협업
AI 전문가, 특히 생성형 AI 프로젝트에 종사하는 전문가와 학제 간 프로젝트에서 협업한다. 도메인 지식과 기술 전문 지식을 결합하면 해당 분야에서 생성형 AI의 혁신적인 응용 프로그램으로 이어질 수 있다.

온라인 리소스

기술 지식이 없는 사용자를 위해 설계된 기사, 블로그 및 입문 과정과 같은 온라인 리소스를 활용해 생성형 AI 및 해당 애플리케이션에 대해 더 깊이 이해할 수 있다.

AI 및 도메인별 이벤트 참여

AI와 관심 분야의 교차점에 초점을 맞춘 콘퍼런스, 세미나, 워크숍에 참석해 정보를 얻는다. 이는 생성형 AI의 최신 개발 및 추세와 해당 분야의 응용 프로그램에 대한 정보를 유지하는 데 도움이 된다.

런어웨이의 Gen-2 video 서비스

생성형 AI 창작

생성형 AI를 통해 실제로 동화책을 만들어보자. 전문 동화작가나 작화가가 아닌 개인 창작자들이 동화책을 만드는 데는 상당한 시간과 어려움이 있는데, 예를 들어 챗GPT로 글을 작성하고 미드저니로 삽화를 생성하면 쉽게 동화책을 제작할 수 있다. 이처럼 생성형 AI를 활용하면 어떤 장점과 효과가 있는지 알아보자. 여기에서는 앞에서 예로 들었듯이 챗GPT와 미드저니를 통한 장점과 효과를 중점적으로 살펴보도록 한다.

첫째, 시간을 절약할 수 있다. 챗GPT는 제시어 등을 통해 글을 빠르게 작성할 수 있고, 미드저니는 일일이 그림을 그리는 데 드는 시간을 줄여준다.

둘째, 창의성을 촉진한다. 챗GPT는 다양한 아이디어와 독특한 스토리를 제공할 수 있어 창의적인 동화책을 만들 수 있다. 미드저니는 삽화의 디자인과 콘셉트를 사용자가 직접 고르고 조합할 수 있어 독창적인 그림을 생성할 수 있다.

셋째, 일관성을 유지할 수 있다. 챗GPT를 사용하면 이야기의 주제와 스타일을 일관되게 유지할 수 있다. 또한 미드저니를 사용해 삽화를 만들면 그림의 스타일과 색상을 통일할 수 있어 전체적인 동화책의 완성도를 높인다.

넷째, 비용을 절감한다. 챗GPT와 미드저니를 사용하면 전문 작가나 일러스트레이터를 고용하는 데 드는 비용을 절감할 수 있다. 또한 두 서비스를 활용하면 작업량을 줄여 인건비와 시간도 절약할 수 있다.

다섯째, 수정과 개선이 쉽다. 생성형 AI와 그림 생성 툴을 사용하면 수정과 개선이 쉽다. 챗GPT로 작성한 글은 쉽게 수정할 수 있으며, 미드저니로 제작한 삽화도 손쉽게 변경할 수 있어 작업의 효율성을 높일 수 있다.

여섯째, 개인화가 가능하다. 챗GPT와 미드저니를 사용하면 동화책을 독자의 취향에 맞게 개인화할 수 있다. 예를 들면, 독자의 이름이나 선호하는 캐릭터를 포함한 동화책을 만들 수 있다.

1. 미드저니 메타버스 설계

동화책을 제작하기 전에 미드저니로 이미지를 생성하는 방법을 알아보자. '미드저니 V4' 모델은 미드저니가 설계하고 새로운 미드저니 AI 슈퍼클러스터에서 훈련된 완전히 새로운 코드베이스이자 완전히 새로운 AI 아키텍처다. 최신 미드저니 모델에는 생물, 장소, 물체 등에 대한 더 많은 지식이 있다. 작은 세부 정보를 쉽게 얻을 수 있고, 여러 문자 또는 개체가 있는 복잡한 프롬프트를 처리할 수 있다.

미드저니와 같은 AI 모델을 통합해 메타버스를 구축하려면 다양한 구성 요소를 신중하게 설계하고 구현해야 한다. AI 기반 메타버스를 효과적으로 구축하는 방법은 다음과 같다.

생성형 AI 통합

GPT-4와 같은 생성형 AI 모델을 사용해 텍스트, 이미지, 음악 등의 메타버스용 콘텐츠를 생성할 수 있다. 또 사용자가 탐색할 수 있는 스토리라인 및 내러티브 생성, 사용자 상호작용을 기반으로 적응하고 진화하는 절차적 환경 만들기, 독특한 외모와 행동을 가진 캐릭터 및 사물 디자인, 주변 사운드트랙과 인터랙티브 음악 작곡 등을 도울 수 있다.

미드저니와 유사한 AI 모델 구현

미드저니는 사용자가 창의적인 콘텐츠를 만들도록 지원하는 AI 기반 플랫폼인 만큼 유사한 모델을 통합하면 개별 사용자에게 맞춤화된 동적 콘텐츠 및 경험을 생성할 수 있다. 또한 관심사를 공유하는 사용자 간의 소셜 연결 및 공동 작업을 촉진한다. 이를 통해 메타버스 내에서 사용자 경험을 향상시킬 수 있다.

강력한 인프라 개발

생성형 AI 모델의 원활한 통합을 지원하려면 확장 가능하고 안전한 인프라를 구축해야 한다. 이를 위해서는 사용자와 서버 간에 대기시간이 짧고 처리량이 높은 데이터 전송을 허용하는 네트워크 아키텍처 구성, 메타버스에서 생성되는 방대한 양의 데이터를 처리할 분산 저장소 솔루션 구현, 클라우드 컴퓨팅 리소스와 에지 컴퓨팅(Edge Computing) 장치를 활용한 데이터 처리 및 효율적인 AI 알고리즘 실행, 사용자 데이터 및 개인정보 보호를 위한 강력한 보안 조치를 고려해야 한다.

사용자 인터페이스와 사용자 경험 디자인

명확하고 직관적인 내비게이션을 통해 접근이 용이하고 매력적인 사용자 인터페이스를 디자인한다. 사용자가 메타버스 내에서 자신의 개성을 표현할 수 있도록 사용자 지정 가능한 아바타와 환경을 개발해야 한다. 그리고 데스크톱, 스마트폰, 가상현실 헤드셋을 비롯한 다양한 장치에서 사용자 경험을 최적화해야 한다.

소셜 및 협업 기능

실시간 채팅 및 메시징 시스템, 가상 이벤트 주최 및 참여, 콘텐츠 공유 및 공동 저작 도구, 가상 상품 거래 및 교환을 위한 메타버스 내 경제 시스템과 같이 협업을 위한 AI 기반 커뮤니케이션 및 커뮤니티 구축을 촉진하는 소셜 기능을 통합해야 한다.

테스트 및 반복

메타버스를 광범위하게 테스트해 사용자 피드백을 수집하고 사용성 연구를 수행해야 한다. 디자인 및 구현을 반복해 식별된 문제를 해결하고, 테스트를 반복해 전반적인 사용자 경험을 개선한다.

출시 및 지속적인 개선

메타버스가 준비되면 대중에게 출시하고 사용자 피드백, 신기술, AI, 디지털 엔터테인먼트의 진화하는 방향을 기반으로 기능을 계속 다듬고 확장한다.

2. 미드저니 이미지 생성

생성형 AI 미드저니를 활용해 이미지를 생성하는 데 필요한 기본적인 설정 방법을 알아보자.

① 미드저니 명령어

미드저니를 사용하기 위해서는 디스코드(Discord)에서 명령어(command)를 입력해서 미드저니 봇(Midjourney Bot)과 상호작용해야 한다. 사용자는 명령어를 통해 이미지 생성, 기본 설정 변경, 사용자 정보 모니

터링 등 생성에 유용한 작업을 수행할 수 있다. 여기에서는 미드저니에서 기본적으로 사용하는 명령어를 알아본다.

명령어	설명
/ask	질문에 대한 답변을 얻고 할 일을 안내한다.
/blend	2-5개 이미지를 쉽게 혼합해 새로운 이미지를 생성한다.
/daily_theme	오늘의 주제 업데이트에 대해 안내한다.
/docs	공식 미드저니 디스코드 서버에서 사용자 가이드를 제공한다.
/describe	업로드한 이미지를 기반으로 네 가지 예시 프롬프트를 생성한다.
/faq	공식 미드저니 디스코드 서버에서 인기 있는 프롬프트 제작 채널 FAQ에 대한 링크를 빠르게 생성한다.
/fast	빠른 모드로 전환한다.
/help	미드저니 봇에 대한 유용한 기본 정보와 팁을 제공한다.
/imagine	프롬프트를 사용해 이미지를 생성한다.
/info	계정 및 대기 중이거나 실행 중인 작업에 대한 정보를 제공한다.
/stealth	Pro 플랜 가입자의 경우 비공개 모드로 전환한다.
/public	Pro 플랜 가입자의 경우 공개 모드로 전환한다.
/subscribe	유료 구독 결제 링크를 제공한다.
/settings	자주 사용하는 파라미터와 명령어를 설정한다.
/prefer option	사용자 정의 옵션을 생성하거나 관리한다.
/prefer option list	현재 사용자 정의 옵션을 확인한다.
/prefer suffix	모든 프롬프트의 끝에 추가할 접미사를 지정한다.
/prefer variability	이미지 격자에 있는 V1, V2, V3, V4 버튼을 선택해 생성된 이미지를 미묘하거나 강력한 변형이 가능하게 전환한다.
/relax	휴식 GPU 모드로 전환한다.
/remix	리믹스 모드로 전환한다.
/shorten	긴 메시지를 제출하고 더 간결하게 만드는 방법을 제안한다.
/show	이미지 작업 ID를 사용해 디스코드 내에서 작업을 다시 생성한다.
/turbo	터보 모드로 전환한다.

미드저니 입력창에 '/'를 포함한 '/imagine' 명령어를 입력한 뒤 프롬프트를 넣는다.

명령어 입력 후 엔터키를 누르면 이미지 생성이 시작된다.

이미지가 생성된다.

② 미드저니 프롬프트

미드저니 V4는 프롬프트 제시문에 따라 이미지를 생성하는 이미지 프롬프트, 봇이 이중 콜론(::) 분리기를 사용해 두 개 이상의 개별 개념을 고려한 다중 프롬프트, 이미지를 확대해 숨은 배경까지 다양화하는 확대하기와 같은 고급 기능을 지원한다.

다중 프롬프트

미드저니 봇이 이중 콜론(::) 분리기를 개별적으로 사용해 두 개 이상의 개별 개념을 고려할 수 있다. 프롬프트를 구분하면 프롬프트의 일부에 상대적인 중요도를 할당할 수 있다.

hot dog hot::dog

확대하기

2023년 6월에 미드저니의 새로운 기능인 확대하기(Zoom Out)가 추가 되었다. 이는 생성한 이미지를 확대하면서 숨은 배경까지 다양화하여 얻 을 수 있다.

프롬프트: A cute little girl is standing on a playground with a lollipop, 3d graphics, illustration, --ar 3:2

2배 확대해 생성한 이미지

선택 부분별 변형

2023년 8월에 미드저니의 새로운 기능인 선택 부분별 변형(Variations Region)이 추가되었다. 이는 생성한 이미지의 원하는 부분을 선택해 변 화를 줄 수 있다.

과일 부분 선택하기 　 선택한 부분만 변형한 이미지 　 프롬프트: food table in the middle of luxury living room, summer fruits in a bowl --s 750 --ar 3:2

③ 미드저니 파라미터

미드저니에서 일관성 있고 구체적인 이미지를 생성하기 위해서는 적절한 파라미터를 넣어서 프롬프트를 작성해야 한다. 물론 파라미터가 완전한 이미지를 얻을 수는 없으며 반복해서 수정해야 한다. 특히 미드저니 V5에서 파라미터는 이미지에서의 일관성, 이미지 화면 비율, 품질, 불필요 요소 제거 등을 쉽게 제어할 수 있다. 사용자가 가장 많이 사용하는 기본 파라미터는 다음과 같다.

/imagine prompt: Text 프롬프트 --파라미터 이름 1 값 1 --파라미터 이름 2 값 2

생성 이미지 화면 비율 설정: --ar 또는 --aspect

(/imagine prompt: yellow fruits --v 5 --ar 3:2)

--v 5는 미드저니 버전 5를 사용해 --ar 3:2를 입력해서 3:2 화면 비율로 생성 이미지를 설정할 수 있다.

네거티브 프롬프트: --no

(/imagine prompt: yellow fruits --v 5 --ar 3:2 --no basket)

바구니를 뺀 이미지처럼 생성하고자 하는 이미지에서 특정 요소(객체, 컬러, 형태 등)를 삭제해 이미지를 얻을 수 있다. 더 구체적인 이미지 생성 프롬프트를 제시하면 일관성 있는 이미지를 생성할 수 있다.

품질 설정: --quality 또는 --q

(/imagine prompt: red sports car --v 5 --ar 3:2 --q 2)

생성 이미지의 품질을 설정해 값에 따라 해당 품질을 얻을 수 있다. 수치
가 높을수록 시간이 많이 소요된다. 기본 수치는 1이며 최소 0.25에서 2
까지 적용해 품질을 설정한다. 다만 품질을 높이고자 한다면 처리 속도
를 많이 요구하므로 추가 요금을 지불할 수도 있다.

일관성 유지: --seed

(/imagine prompt A warrior dachshund dog character that might appear in
science fiction --v 5 --ar 3:2 --seed 1)

프롬프트를 실행해 얻은 이미지에서 원하는 이미지의 일관성을 유지한
채 나머지 이미지를 생성하기 위해 사용하는 파라미터다.

--seed 파라미터 없이 생성할 경우 　　　　　 --seed 1 파라미터로 생성할 경우

④ 미드저니 텍스트 프롬프트 가중치 설정법

미드저니에서는 텍스트 프롬프트를 작성할 때 질문 항목에 따라 가중치
를 적용해 원하는 이미지를 생성할 수 있다. 텍스트 프롬프트가 구체적
일수록 구체적이고 복잡한 이미지를 생성할 수 있다.

텍스트 프롬프트의 가중치는 1을 기준으로 네거티브(-)값과 플러스 (+)값으로 설정할 수 있다. 가중치 설정법을 단계별로 알아보자.

1단계. 단순 문장 제시

"손에 무기를 든 긴 빨간 머리를 땋은 여성 게임 캐릭터가 산 정상에 서 있다." (/imagine prompt: A female game character with long red hair and a weapon in her hand is standing on top of a mountain. --v 5 --ar 3:2)

상당히 구체적이고 완성도가 높은 이미지를 얻을 수 있다.

2단계. 쉼표(,)를 사용해 구분 제시

(/imagine prompt: A female game character, long red hair, a weapon in her hand, standing on top of a mountain. --v 5 --ar 3:2)

1단계에서 생성한 문장의 프롬프트와 큰 차이점은 없어 보인다.

3단계. 이중 콜론(::)을 사용해 구분 제시

(/imagine prompt: A female game character:: 1 long red hair::1 a weapon in her hand::1 standing on top of a mountain::1 --v 5 --ar 3:2)

기본적으로 미드저니에서 쉼표(,)의 구분 프롬프트는 가중치 1로 지정되어 있지만, 이중 콜론(::)을 사용하면 구분 프롬프트의 가중치를 조절해 이미지를 생성할 수 있다. (/imagine prompt: 프롬프트:: 값)

4단계. 가중치를 구분해 "a weapon in her hand"에 4값 적용

(/imagine prompt: A female game character:: 1 long red hair::1 a weapon in her hand::4 standing on top of a mountain::1 --v 5 --ar 3:2)

"a weapon in her hand"의 프롬프트가 강조되어 표현된 것을 확인할 수 있다.

1단계

2단계

3단계 4단계

3. AI 동화책 제작

이제 본격적으로 챗GPT와 미드저니를 사용해 동화책을 만들어보자. 여기에서는 가중치 요소 없이 프롬프트를 작성해서 제작했다.

AI 동화 〈마이 리틀 리암〉 표지 이미지

① 아이디어 발상

동화책의 주제를 생각하고 챗GPT에 질문한다. 원하는 이미지를 얻기 위해서는 질문의 프롬프트를 구체적으로 제시해야 한다. 주인공의 성별, 연령, 옷 스타일, 배경 스타일, 이미지의 2D, 3D 스타일 등을 구체적으로 제시해야 원하는 이미지를 얻을 수 있다.

주제 질문

꿈을 꾸면 자주 가는 숲속에서 길을 잃은 한 소년의 성장 이야기를 10쪽
분량의 동화로 만들고 싶다.

여기에서는 3쪽까지만 예를 들어 작성한다.

A. 제목: 매혹적인 꿈의 숲

1쪽

옛날 옛적에 작은 마을에 리암이라는 어린 소년이 살고 있었습니다. 리암은
독특한 재능을 가지고 있었습니다. 매일 밤 그는 꿈에서 같은 마법의 숲을
방문했습니다. 이 마법에 걸린 꿈의 숲은 우뚝 솟은 나무, 형형색색의 꽃,
경이로운 생물로 가득 찬 숨막히는 곳이었습니다. 리암은 숲을 매우 사랑하게
되었고 그의 야간 모험을 고대했습니다.

2쪽

리암은 나이가 들면서 그의 꿈이 더욱 생생하고 상세해졌습니다. 그는
자신이 현실 세계뿐만 아니라 마법에 걸린 꿈의 숲에서도 성장하고 있음을
깨닫기 시작했습니다. 늘 다정하고 친절했던 숲의 생물들은 리암의 성장을
알아차리고 그에게 소중한 삶의 교훈을 가르치기 시작했습니다.

3쪽

어느 날 밤, Oswin이라는 이름의 현명한 늙은 부엉이가 리암을 그의 날개
아래로 데려갔습니다. 현명한 올빼미는 리암에게 지식과 호기심의 중요성을
가르쳤습니다. 그들은 함께 숲의 구석구석을 탐험하며 그들을 둘러싼 식물,
동물, 고대 마법에 대해 배웠습니다.

② 다시 쓰기

생성형 AI로 생성한 글의 어색한 문맥이나 어순, 문체 등을 수정한다.

A. 제목: 나의 어린 리암(My Little Liam)

1쪽

옛날 옛적 작은 마을에 리암이라는 어린 소년이 살고 있었습니다. 리암은
독특한 재능을 가지고 있었습니다. 매일 밤 소년은 꿈에서 늘 같은 마법의

숲속을 헤맵니다. 이 마법에 걸린 숲속은 우뚝 솟은 나무, 형형색색의 꽃, 경이로운 생물로 가득 찬 숨 막히는 곳이었습니다. 리암은 꿈속의 그 숲을 점점 더 사랑하게 되었고 꿈속 모험을 고대했습니다.

2쪽

리암이 커갈수록 꿈은 더욱 생생하고 상세해졌습니다. 리암은 자신이 현실 세계뿐만 아니라 마법에 걸린 꿈의 숲에서도 성장하고 있음을 깨닫기 시작했습니다. 늘 다정하고 친절했던 숲의 생물들은 리암의 성장을 알아차리고 리암에게 소중한 삶의 교훈을 가르치기 시작했습니다.

3쪽

어느 날 밤, 오스윈이라는 이름의 현명한 늙은 부엉이가 리암을 그의 날개 아래로 데려갔습니다. 현명한 오스윈은 리암에게 지식과 호기심의 중요성을 가르쳤습니다. 그들은 함께 숲의 구석구석을 탐험하며 그들을 둘러싼 식물, 동물, 고대 마법에 대해 배워갔습니다.

③ 이미지 생성

미드저니로 각 페이지의 삽화를 생성해본다. 미드저니에서는 한 번에 원하는 이미지를 얻기가 어렵기 때문에 마음에 드는 결과물을 얻기 위해서는 여러 번 시도해야 한다. 특히 프롬프트의 파라미터를 통해 구체적으로 이미지를 생성할 수 있다.

생성된 이미지 아래쪽에 있는 U(Upscale)를 누르면 해당 이미지의 큰 사이즈를, V(Variation)를 누르면 다양한 이미지를 얻을 수 있다.

프롬프트 작성(영문)

A scene of One night, a wise old owl named Oswin took Liam, who is a boy, under his wing. The wise owl taught Liam the importance of knowledge and curiosity. Together, they explored every nook and cranny of the forest, learning about the plants, animals, and the ancient magic that surrounded them, illustration, digital art, art book, The artwork measures 5000px on 1X and Unsplash with a resolution of 300 --ar 16:9

미드저니에서 얻은 이미지가 완벽하게 생성되지는 않는다. 이에 위에서 제시한 텍스트 프롬프트, 가중치를 주어서 더 구체적인 이미지를 얻을 수 있다. 하지만 인물의 손가락, 발 모양, 동물 다리 개수 등의 오류가 발생할 수 있기 때문에 계속해서 미드저니를 생성하기보다는 포토샵과 같은 그래픽 편집 프로그램을 사용해 수정하는 것이 더 효율적이다. 다음은 완성한 동화책의 일부다.

생성 이미지

완성 이미지: 타이틀 수정

생성 이미지

옛날 옛적 작은 마을에 리암이라는 어린 소년이
살고 있었습니다. 리암은 독특한 재능을 가지고
있었습니다. 매일 밤 소년은 꿈에서 늘 같은
마법의 숲속을 헤맸습니다. 이 마법에 걸린 숲속은
우뚝 솟은 나무, 형형색색의 꽃, 경이로운 생물로
가득 찬 숨 막히는 곳이었습니다. 리암은 꿈속의
그 숲을 점점 더 사랑하게 되었고 꿈속 모험을
고대했습니다.

완성 이미지: 프레이밍 조정 및 글 입력

생성 이미지

리암이 커갈수록 꿈은 더욱 생생하고 상세해졌습니다.
리암은 자신이 현실 세계뿐만 아니라 마법에 걸린 꿈의
숲에서도 성장하고 있음을 깨닫기 시작했습니다.
늘 다정하고 친절했던 숲의 생물들은 리암의 성장을
알아차리고 리암에게 소중한 삶의 교훈을 가르치기
시작했습니다.

완성 이미지: 사슴의 다리 개수 수정 및 글 입력

생성 이미지

어느 날 밤, 오스윈이라는 이름의 현명한 늙은 부엉이가
리암을 그의 날개 아래로 데려갔습니다. 현명한 오스윈은
리암에게 지식과 호기심의 중요성을 가르쳤습니다.
그들은 함께 숲의 구석구석을 탐험하며 그들을 둘러싼
식물, 동물, 고대 마법에 대해 배워 갔습니다.

완성 이미지: 불필요한 캐릭터 제거 및 글 입력

생성형 AI의 기회와 과제

생성형 AI는 메타버스에 새로운 생명을 불어넣을 수 있는 큰 잠재력을 가지고 있다. 생성형 AI의 뛰어난 창작 기능을 활용해 개인 창작자들은 다양한 창작 활동을 펼칠 수 있기 때문이다. 새로운 모델과 애플리케이션 개발 등 생성형 AI는 현재 급속한 성장을 경험하고 있다. 그랜드뷰리서치(Grand View Research)의 최신 보고서에 따르면 생성형 AI 시장은 2023년부터 2030년까지 연평균 35.6%로 성장할 것으로 예상했다. 생성형 AI의 발전은 알고리즘, 하드웨어의 발전, 대규모 데이터 세트의 가용성 등 여러 요인에 기인할 수 있다. 이 같은 성장은 미래에 대비해야 하는 기회와 과제를 모두 제공한다.

1. 생성형 AI의 기회

생성형 AI를 활용해 메타버스 내에서 더 풍부하고 역동적이며 개인화된 경험과 콘텐츠를 생성할 수 있다. 생성형 AI가 메타버스에 어떤 도움을 주는지 알아보자.

개인화된 콘텐츠 생성

생성형 AI는 개별 사용자를 위한 고유하고 맞춤화된 콘텐츠를 생성해 메타버스에 대한 사용자 참여 및 몰입도를 높여준다. 사용자의 선호도와 행동에 따라 맞춤형 생김새, 가상 환경, 의류, 액세서리 등을 생성할 수 있다.

동적 세계 생성

끊임없이 진화하고 적응하는 가상 세계를 만들어 메타버스를 더욱 매력적이고 다양하게 만든다. 이런 동적 환경은 시간이 지나거나 사용자 상호작용에 따라 변경되어 고유한 경험을 제공할 수 있다.

절차적 스토리텔링

GPT-4와 같은 자연어 생성 모델의 힘을 활용함으로써 메타버스는 더욱 더 상호작용적이고 역동적인 스토리텔링을 꾸밀 수 있다. 이는 내러티브, 개인화된 퀘스트 구성, 사용자 선택, 작업을 기반으로 진화하는 적응형 스토리라인을 생성한다.

AI 기반 NPC

메타버스에서 지능적이고 사실적인 NPC를 생성할 수 있다. NPC는 사용자와 더 자연스러운 대화나 상호작용을 할 수 있어 몰입할 수 있는 경험에 기여한다.

실시간 콘텐츠 생성

아티스트와 크리에이터는 생성형 AI를 활용해 가상 콘서트, 아트 갤러리나 인터랙티브 경험과 같은 메타버스 내에서 새로운 콘텐츠를 생성한다. 이와 같은 실시간 크리에이티브 이벤트는 메타버스에 대한 사용자의 관심과 참여를 불러일으킨다.

AI와의 공동 제작 활성화

창작자와 협업하는 AI 모델을 구현해 제안하거나 다른 창작자가 만든 콘텐츠를 실시간으로 확인하며 제작할 수 있다.

데이터 기반 통찰력

메타버스 내에서 사용자 행동, 선호도 및 상호작용을 분석해 실행 가능한 통찰력을 생성한다. 이런 인사이트는 사용자 경험을 개선하고 가상공간 설계에 정보를 제공하며 최적화하는 데 도움이 된다.

경제적 기회 제공

생성형 AI를 사용하는 UGC는 크리에이터가 자신의 기술과 창작물을 수익화할 수 있는 새로운 길을 열어 메타버스 경제를 활성화한다.

2. 생성형 AI의 과제

생성형 AI를 활용해 메타버스를 실현하기 위해서는 개발자, 콘텐츠 제작자, 사용자가 협업하고 새로운 가능성을 탐색할 수 있는 강력한 생태계를 구축하는 것이 필수적이다. 기업과 개발자는 AI 연구, 도구 및 플랫폼에 투자해 생성형 AI 기술을 메타버스에 통합하는 동시에 윤리적이고 책임 있는 AI 개발 및 배포를 보장해야 한다. 또한 정부는 각종 규제를 기준에 맞춰 조정해야 하며 꾸준하게 현실을 반영한 정책을 내야 한다. 생성형 AI가 앞으로 해결해야 할 과제를 좀 더 세부적으로 살펴보자.

윤리적 고려 사항

생성형 AI는 딥페이크, 음성합성, 잘못된 정보, 부적절한 콘텐츠와 같이 악의적으로 사용될 수 있는 콘텐츠를 생성할 가능성이 있다. 예를 들어 생성형 AI를 활용해 대중을 속이는 가짜 미디어를 만들 수 있다. 유니버시티칼리지 런던(UCL, University College London)에서 발표한 보고서에 따르면, 딥페이크는 범죄나 테러리즘에 대한 응용 측면에서 AI 기술이 제기하는 것 중 가장 큰 위협이라고 한다. 이것은 잘못된 정보 및 사기에 대한 잠재적 오용을 포함해 심각한 윤리적 및 사회적 문제를 제기한다. 이를 방지하기 위해서는 책임 있는 AI 개발 및 사용을 위한 윤리적 지침과 모범 사례를 개발하는 것이 무엇보다 중요하다.

법률 및 저작권 문제

생성형 AI가 새로운 콘텐츠를 생성함에 따라 지식재산권에 대한 질문이 제기될 수 있다. 예를 들어 AI가 음악이나 스토리를 생성하면 저작권은 누구에게 있는가? AI를 소유한 사람은 누구인가? 훈련시킨 사람은 누구인가? 학습된 데이터의 작성자는 누구인가? 이처럼 다양한 저작권 문제가 나올 수 있다. 몇 명의 창작물이 사용되었는지 밝혀내기 어려운 만큼 아직 명확한 답은 없으며, 현행법은 전 세계적으로 매우 다양하게 접근하고 있다. 이 문제를 해결하기 위해 명확한 법적 프레임워크를 수립해야 한다.

일자리 대체

생성형 AI는 콘텐츠 제작, 디자인, 엔터테인먼트와 같은 산업에서 현재 인간이 수행하는 수작업이나 반복되는 작업을 자동화해 일자리를 대체할 수 있다. 현재 많은 회사가 업무의 자동화를 추진하고 있다. 매킨지글

로벌인스티튜트(McKinsey Global Institute)는 2030년까지 미국 경제 전반에서 현재 근무 시간의 최대 30%에 해당하는 활동이 자동화될 수 있으며 이는 생성형 AI에 의해 가속화되는 추세라고 밝혔다. 또한 국제노동기구(ILO)는 생성형 AI가 대부분 사람의 일자리를 완전히 대체하는 대신 업무 일부를 자동화해 다른 일을 할 수 있도록 도울 것이라고 예상했다. 생성형 AI의 도입으로 많은 사람이 일자리를 잃거나 소득이 줄어드는 것에 대한 우려의 목소리도 나오고 있지만, 앞으로 우리는 자동화에 덜 민감한 분야나 기술 개발 및 교육을 장려하고 인력을 전환할 수 있도록 준비해야 한다.

개인정보 보호 문제

생성형 AI 모델은 종종 교육을 위해 대규모 데이터 세트가 필요하며 여기에는 민감한 개인정보가 포함될 수 있다. 생성형 AI 발전과 함께 개인정보 보호는 더욱 중요한 이슈로 떠오르고 있다. 왜냐하면 생성형 AI 작동 방식과 데이터 수집 과정, 학습 과정 때문이다. 데이터의 오용을 방지하고 AI 시스템에 대한 대중의 신뢰를 유지하려면 데이터 프라이버시 및 보안을 보장하는 것이 필수적이다.

편향성 및 공정성

생성형 AI 모델은 훈련 데이터에 존재하는 편향을 상속하기 때문에 왜곡되거나 불공정한 결과를 초래할 수 있다. 즉 대규모 데이터셋에서 AI를 훈련시킬 때, 그 데이터셋에 포함된 사회적, 문화적 편향이 AI 모델에 반영될 수 있다. 예를 들어 2018년에 「젠더 셰이즈(Gender Shades)」라는 제목으로 발표한 조이 부오람위니(Joy Buolamwini)와 팀니트 게브루(Timnit Gebru)의 연구에서 상용 얼굴 인식 시스템의 성능에 대한 인종 및 성별 편향이 지적되었다. 이 연구는 몇몇 상용 얼굴 인식 시스템이 백인 남성에게는 잘 작동하지만, 흑인 여성에게는 낮은 정확도를 보여준다는 것을 발견했다. 또한 2018년 아마존의 자동화된 채용 시스템이 여성 지원자들을 불리하게 평가하는 경향이 있다는 것을 발견했다. AI가 남성 이름이나 남성 지향적 활동에 더 높은 점수를 주는 경향이 있어 여성 지원자들에 대한 불공정한 평가가 발생해 여성 차별 문제가 불거지자 자동 채용 시스템을 자체 폐기했다. 이와 같은 편향성과 공정성 문제는 훈련 데이터셋에 다양한 인종, 성별, 연령대의 사람들이 충분히 포함되지 않았기 때문에 발생한다.

이와 같은 문제를 해결하기 위해서 연구원과 실무자는 AI 시스템에서 데이터 수집 및 처리 단계에서의 다양성을 높이고, 모델의 투명성과 해석 가능성을 강화하며, 편향을 감지하고 수정하는 기술 개발에 집중해야 한다.

컴퓨터는 더 이상 인간과 인터페이스하지
않는다. 그들은 상호작용하며,
상호작용은 점점 더 깊고, 더 미묘해지고,
우리의 집단적 건전성과 궁극적인
생존에서 더욱 중요해질 것이다.

앨런 쿠퍼

메타버스,
인터랙션 디자인

3

메타버스와 인터랙션 디자인

1. 메타버스 인터랙션 디자인의 개념

인터랙션 디자인(Interaction Design)이란 인간이 제품이나 서비스를 사용하면서 상호작용하는 것을 용이하게 하는 것을 가리킨다. 즉 사물과 인간 사이의 상호작용을 돕는 디자인이다. 그렇다면 메타버스 인터랙션 디자인이란 무엇일까? 메타버스 인터랙션 디자인은 인간과 컴퓨터의 상호작용(HCI, Human Computer Interaction)에 관한 개념이라 할 수 있다. 사용자가 컴퓨터 시스템을 통해 인간-컴퓨터, 인간-컴퓨터-인간 사이의 상호작용을 가능하게 하는 가상공간 디자인, 다시 말해 가상공간 내 컴퓨터 시스템과 사용자 사이의 상호작용을 디자인하는 것이다.

메타버스 인터랙션 디자인은 가상현실(VR)과 증강현실(AR) 기술이 진보하면서 새로운 인터랙션 방식과 사용자 경험을 제공하는 것을 목표로 한다. 이 기술은 사용자가 실제 세계 같은 공간에서 상호작용하는 것을 가능하게 한다. 이 장에서는 메타버스 인터랙션 디자인, 특히 가상현실과 증강현실에 관해 자세히 설명한다.

인터랙션 디자인은 1960년대에 컴퓨터 연구자들이 인간과 컴퓨터의 상호작용에 대해 고민하면서 시작되었다. 메타버스에서의 인터랙션 디자인은 사용자가 가상 세계에서 다양한 종류의 컴퓨터 기기와 상호작용하는 방법을 더욱 쉽고 자연스럽게 할 수 있게 디자인해야 한다. 일반적으로 사용자 간의 상호작용과 경험, 미래 기술에 대한 고민 등은 미래의 인간과 컴퓨터의 상호작용을 설계하는 데 필요하다.

메타버스 인터랙션 디자인에 대한 연구는 최근부터 시작되었으며, 이를 위해 여러 연구자가 노력하고 있다. 예를 들어 HCI의 선구자인 벤 슈나이더만(Ben Shneiderman)은 정보 시각화, 소프트웨어 디자인 등 다양한 주제에 대한 연구를 수행했다. 슈나이더만은 1997년 저술한 책 『사용자 인터페이스 디자인하기: 효과적인 HCI를 위한 전략(Designing the User Interface: Strategies for Effective Human-Computer Interaction)』에서 사용자 인터페이스 디자인의 '8가지 황금 규칙(8 Golden Rules)'을 제시했는데, 여전히 이 규칙은 인터페이스 디자인 지침으로 사용되고 있다.

HCI와 사용자 경험 디자인 분야의 필독서로 인정받는 『디자인과 인간
심리(The Design of Everyday Things)』의 저자 도널드 노먼(Donald Nor-
man)은 HCI 분야 연구를 통해 사용자 중심 디자인에 대한 중요성을 강
조했다. 또한 '비주얼 베이직의 아버지'로 불리는 앨런 쿠퍼(Alan Cooper)
는 인터랙션 디자인을 위한 디자인 패턴을 연구했고, 미국의 기술 전문
가이자 매사추세츠공과대학(MIT) 교수인 니콜라스 네그로폰테(Nicho-
las J. Negroponte)는 1968년에 아키텍처머신그룹(Architecture Machine
Group, 일명 아크맥)을 설립해 최초의 인간과 컴퓨터 인터페이스 연구를
수행해 인터랙션 디자인의 이론을 정립하고, 인간과 컴퓨터 상호작용을
위한 디자인 요소를 정리했다.

이처럼 여러 연구자가 컴퓨터 시스템과 사용자 간의 상호작용을 더
효율적으로 제공하기 위해 다양한 방법을 연구하고 있다.

2. HCI, 인간과 컴퓨터 상호작용

메타버스 인터랙션 디자인을 이해하기 위해서는 먼저 HCI에 대해 이해
해야 한다. HCI는 컴퓨터 과학, 행동과학, 디자인 등이 결합된 학문으
로 사람과 컴퓨터 시스템의 상호작용 방식을 연구하고 설계하는 분야다.
HCI의 목적은 사용자가 기술을 효과적이고 효율적으로 사용할 수 있도
록 돕는 데 중점을 둔다.

HCI와 사용자 경험(UX)은 깊은 연관성을 가지며, 종종 서로 중첩되
는 영역도 많다. 둘 다 사용자 중심의 접근 방식을 취하며 기술과 사용
자 사이의 관계에 중점을 둔다. HCI는 인터페이스의 사용성, 효율성 그
리고 안정성을 향상시키기 위해 주로 시스템과 사용자 사이의 상호작용
메커니즘에 초점을 맞추고 있다. 한편 사용자 경험은 사용자의 전반적인
경험과 만족도에 초점을 맞추고 디자인, 내용, 상호작용 방식과 전반적인
제품 또는 서비스의 흐름에 대한 인식을 포함한다. 결론적으로 두 가지
요소가 같이 고려될 때, 사용자에게 더욱 효과적이고 만족스러운 제품
이나 서비스를 제공할 수 있다.

HCI와 인터페이스도 밀접하게 연계되어 있다. 인터페이스는 HCI의
핵심 요소로서 사용자와 시스템 간의 상호작용을 중개하는 역할을 한
다. 사용자의 전반적인 경험은 대부분 인터페이스를 통해 형성되기 때문

에 쉬운 인터페이스는 긍정적인 사용자 경험을 주는 반면 복잡하거나 비직관적인 인터페이스는 부정적인 경험을 초래할 수 있다. 이를 위해 사용성 테스트, 프로토타이핑, 반복적인 디자인 개선 과정 등을 포함한 사용자 중심 디자인(User-Centered Design)이 중요하다.

HCI의 사용자 인터페이스(UI, User Interface) 디자인 원칙을 살펴보자. 사용자 인터페이스 디자인이란 애플리케이션 내의 레이아웃, 버튼, 아이콘 등 화면의 모든 표현 방식으로, 기기와 사용자 간의 상호작용이나 커뮤니케이션을 그림으로 나타내는 것을 가리킨다.

명확성

사용자 인터페이스는 명확하고 이해하기 쉬워야 한다. 사용자가 혼란스럽지 않고, 어떤 행동을 해야 할지 쉽게 이해할 수 있어야 한다.

일관성

같은 기능이나 정보는 일관성 있게 같은 방식으로 표시되어야 한다. 이는 사용자가 제품이나 서비스를 더 빠르게 이해하고 사용할 수 있게 돕는다.

피드백

사용자가 행동을 취할 때, 시스템은 적절한 피드백을 제공해야 한다. 이는 사용자가 자신의 행동이 시스템에 어떤 영향을 미치는지 이해할 수 있게 한다.

간결성

되도록 간결하게 설계되어야 한다. 불필요한 요소를 최소화하면 사용자는 중요한 정보나 기능에 집중할 수 있다.

사용성

사용자가 쉽게 사용할 수 있어야 한다. 이는 사용자의 요구 사항과 기대를 충족하는 데 중요한 역할을 한다.

사용자 중심

사용자의 요구 사항, 기대, 제한 사항을 고려해서 설계되어야 한다. 이는 사용자 중심 설계의 원칙을 따르는 것이다.

접근성

모든 사용자, 특히 장애를 가진 사용자가 사용자 인터페이스를 사용할 수 있게 하는 것이 중요하다. 이는 색상 대비, 큰 텍스트, 화면 리더기 호환성 등을 통해 이루어진다.

① 메타버스를 위한 HCI

인간과 컴퓨터 간의 상호작용을 위한 조건 및 방법을 메타버스 가상공간에 적용해 살펴보자. HCI 연구자들은 사용자의 행동과 기대를 이해하고, 이를 바탕으로 사용자 인터페이스를 설계하고 평가하는 방법을 연구한다. 반면 사용자 경험 디자이너는 연구 결과를 바탕으로 사용자가 제품이나 서비스를 사용하는 전체 경험을 설계한다. 이는 제품이나 서비스의 사용성을 높이는 데 중요한 역할을 한다.

입력장치

사용자가 텍스트를 입력하고 명령을 내리는 키보드, 사용자가 터치 제스처를 사용해 화면 콘텐츠를 직접 조작하게 하는 터치, 음성 명령을 처리하고 디지털 입력으로 변환해서 핸즈프리 상호작용을 가능하게 하는 음성인식 시스템, 신체 움직임과 제스처를 감지해 사용자가 물리적 동작을 통해 시스템을 제어하게 하는 모션 컨트롤러가 포함된다. 이 입력장치들을 통해 사용자는 다양한 방식으로 명령을 입력하고 데이터를 조작할 수 있다.

출력장치

HMD, 모니터, 스피커, 햅틱 피드백 장치가 포함된다. 출력장치는 사용자에게 피드백과 정보를 제공해 상호작용 결과를 이해하고 시스템 상태를 모니터링할 수 있게 한다.

사용자 인터페이스 디자인

버튼, 메뉴, 아이콘과 같은 화면 요소의 레이아웃과 모양은 직관적이고 시각적으로 매력적이어야 한다. UI 디자인은 인지 부하를 최소화하고 효율적인 상호작용을 촉진해야 한다.

사용성

인터페이스와 시스템은 사용성을 염두에 두고 설계되어야 한다. 배우기 쉽고 효율적이며 장애가 있는 사용자를 포함한 다양한 사용자 그룹을 수용할 수 있어야 한다.

접근성

기술은 모든 사람이 접근할 수 있어야 한다. 접근성에는 시각장애가 있는 사용자를 위한 화면 판독기나 신체장애가 있는 사용자를 위한 음성 인식과 같은 대체 입력 및 출력 방법을 제공하는 것이 포함된다.

사용자 중심 설계

사용자 중심 설계는 HCI의 핵심 원칙 중 하나다. 사용자의 요구 사항, 기대, 제한 사항을 이해하고 이를 제품 또는 서비스의 설계에 반영하는 것을 의미한다. 사용자 중심 설계는 사용자 인터뷰, 설문 조사, 사용자 테스팅 등 다양한 방법을 통해 이루어진다.

사용자 경험 디자인

사용자 경험은 HCI의 중요한 부분으로, HCI와 사용자 경험 디자인은 서로 밀접하게 연관되어 있다. 사용자 경험은 제품이나 서비스를 사용하는 과정에서 사용자가 느끼는 반응과 감정을 말한다. 좋은 사용자 경험은 사용자가 제품이나 서비스를 쉽게 이해하고 사용할 수 있을 뿐만 아니라 그 과정에서 즐거움을 느끼게 하는 것을 목표로 한다.

② 메타버스에서의 HCI 요소

메타버스에서의 HCI는 기술의 발전을 고려해 설계해야 한다. 인공지능, 증강현실, 가상현실 등의 새로운 기술이 등장하면, 이를 어떻게 사용자 인터페이스에 통합할지, 사용자가 이를 어떻게 사용하는지를 지속적으로 연구해야 한다. 메타버스 가상공간에서의 HCI 요소와 각 개체 조건을 살펴보자.

아바타

가상 환경 내에서 다른 사용자와 상호작용할 수 있는 사용자가 지정 가능한 가상 캐릭터 또는 아바타로 나타낼 수 있다.

3D 개체 및 환경

가상공간은 종종 사용자가 탐색, 조작 및 상호작용할 수 있는 3D 개체와 환경으로 구성된다. 여기에는 건물과 풍경에서부터 도구와 인공물에 이르기까지 모든 것이 포함된다.

상호작용 기술

가상공간에서 사용자는 잡기, 던지기, 가리키기 또는 가상 도구 사용과 같은 다양한 인터랙션 기술을 통해 개체 및 아바타와 상호작용할 수 있다. 상호작용 기술에는 직접 조작(개체를 직접 잡거나 터치하는 상호작용), 레이 캐스팅(Ray Casting, 가상 레이저 또는 커서를 개체에 가리키고 멀리서 개체를 선택하거나 조작), 제스처(명령을 내리거나 시스템을 제어하기 위한 특정한 손짓이나 몸짓), 시선 기반 상호작용(시스템을 제어하거나 개체를 눈으로 보고 선택)이 포함된다.

물리 시뮬레이션

사실적인 물리 시뮬레이션은 가상공간에서 몰입감과 사실감을 향상시켜 사용자가 자연스럽고 직관적인 방식으로 개체 및 환경과 상호작용할 수 있게 한다.

다중 모드 피드백

가상공간은 시각, 청각, 후각 및 촉각 피드백을 제공해 사용자의 감각 경험을 실제처럼 향상시키고 효과적인 상호작용을 촉진한다.

협업 상호작용

가상공간에서는 종종 협업 및 사회적 상호작용을 지원해 여러 사용자가 작업을 함께 수행하거나 사회적 활동에 참여할 수 있게 한다.

소통

가상공간의 사용자는 텍스트, 음성, 제스처를 통해 소통할 수 있으므로 동기식 및 비동기식 상호작용이 모두 가능하다. 소통 방식에는 텍스트 채팅, 음성 채팅, 비언어적 커뮤니케이션(아바타를 사용한 제스처나 표정 등)이 포함된다.

내비게이션 및 이동

가상공간에서 사용자는 주변 환경을 탐색하고 자유롭게 원하는 곳으로 이동할 수 있어야 한다. 이는 순간이동, 인공 이동(입력장치나 제스처를 사용해 환경 이동), 걷기 또는 비행과 같은 다양한 이동 기술을 통해 가능하다.

개인화

가상공간은 개별 사용자의 요구나 선호도, 능력에 적응해 맞춤형 경험을 제공하고 다양한 사용자를 수용할 수 있다.

③ HCI 기반 VR 인터랙션 기술

HCI를 기반으로 VR 기기에 적용되는 인터랙션을 간단히 설명한다. HCI의 맥락에서 VR 기기는 사용자가 몰입할 수 있고 직관적인 방식으로 사용자가 디지털 콘텐츠에 참여할 수 있도록 새로운 상호작용 기술을 도입했다. 다음은 VR 기기에 일반적으로 적용되는 인터랙션 기술의 다양한 예시다.

핸드 트래킹 및 제스처

핸드 트래킹을 지원하는 VR 시스템에서 사용자는 컨트롤러 없이 직접 손을 사용해 개체 및 인터페이스와 상호작용한다. 핸드 제스처의 예로는 꼬집기, 잡기, 스와이프 등이 있다.

손동작을 사용해 메뉴 및 애플리케이션과 상호작용한다.(메타)

모션 컨트롤러

3D 공간에서 컨트롤러를 움직여 개체를 조작하고 인터페이스와 상호작용한다. 모션 컨트롤러의 예로는 사용자의 손동작을 감지하고 가상 환경에서 동작으로 변환하는 HTC 바이브 및 플레이스테이션 VR 컨트롤러가 있다.

모션 컨트롤러를 사용해 음악에 맞춰 들어오는 블록을 베고 광선검을 휘둘러 플레이한다.(비트 세이버)

시선 기반 상호작용

일부 VR 시스템에서는 사용자가 인터페이스를 제어하고 개체를 보면서 개체와 상호작용한다. 이는 아이 트래킹 같은 시선 추적 기술을 사용하거나 헤드셋 자체의 방향을 추적해 수행할 수 있다.

몇 초 동안 응시하는 것으로 메뉴 옵션을 선택한다.(슈퍼핫 VR)

이동

순간이동과 인공 이동이 있다. 순간이동은 사용자가 넓은 가상공간을 편안하게 탐색할 수 있도록 도와준다. 가고자 하는 지점을 클릭하면 사용자가 즉시 그곳으로 이동한다. 인공 이동은 입력장치 또는 제스처를 사용해 사용자가 가상 환경을 이동할 수 있다. 이는 조이스틱 또는 터치패드 컨트롤을 사용하거나 팔을 휘두르는 것과 같은 핸드 제스처를 사용해 걷는 것처럼 할 수 있다.

모션 컨트롤러의 조이스틱을 사용해 게임 세계를 이동한다.(스카이림 VR)

모션 컨트롤러로 목적지를 선택해 클릭하면 가이드선이 활처럼 꺾이면서 착지 지점을 표시하고 이동한다.(aframe.io)

룸 스케일 추적

룸 스케일 추적을 통해 사용자는 지정된 영역 내에서 물리적으로 걸을 수 있으며, 움직임을 추적해 가상 환경으로 변환할 수 있다. 이는 사용자가 현실 세계를 움직이며 가상공간을 탐색할 수 있어 몰입도 높은 경험을 제공한다.

가상 작업 공간에서 다양한 작업을 수행하면서 지정된 플레이 영역 내에서 돌아다니며 개체와 상호작용한다.(잡 시뮬레이터)

플레이할 방의 영역을 설정한다.(HTC 바이브)

소셜 VR 경험

소셜 VR 플랫폼을 통해 사용자는 가상공간에서 상호작용하여 커뮤니케이션과 협업을 촉진할 수 있다. 사용자는 대화에 참여하고 공유 활동에 참여하며 함께 가상 세계를 탐색할 수 있다.

촉각 피드백

장갑 및 조끼와 같은 촉각 피드백 장치는 몰입감과 상호작용을 향상시키는 촉각 감각을 제공한다. 사용자는 가상 물체를 느끼거나 다양한 질감을 경험하거나 게임에서 타격을 받는 것과 같은 물리적 충격을 감지할 수 있다.

아바타를 만들어 대화에 참여하고 가상 파티에 참석하거나 게임하는 등 다양한 활용에 참여한다.(VR챗)

6DoF(6자유도) 추적

하이엔드 VR 시스템은 6DoF 추적을 제공해 사용자가 3D 공간에서 자유롭게 이동하고 자신의 행동을 가상 세계에서 정확하게 표현한다. 가상 현실의 자유도는 몰입도와 가상공간 내에서 움직일 수 있는 가능한 방법을 결정한다. 자유도(DoF)는 3차원 공간에서 강체의 움직임을 뜻하는데, 6DoF는 VR 사용자의 머리 위치, 움직임, 전반적인 방향을 고려한다. 사용자는 더 큰 몰입감과 존재감을 더하면서 몸을 기울이거나 웅크리고 방향을 변경할 수 있다.

위치 기반 엔터테인먼트(LBE) 모드로 전환해 사용자는 플레이 룸의 특정 지점에서 다시 보정하거나 시작할 필요 없이 즉시 6DoF 추적을 사용한다.(HTC 바이브 포커스 3)

양손 상호작용

양손 상호작용을 지원하는 VR 시스템을 통해 사용자는 가상 개체와 상호작용해 실제 상호작용을 정확하게 시뮬레이션할 수 있다. 이는 핸드

트래킹 또는 모션 컨트롤러를 통해 조작한다.

물리적 소품 및 혼합 현실

물리적 소품을 VR 시스템과 함께 사용해 몰입도를 높이고 촉각 피드백을 제공한다. 경우에 따라 혼합현실 시스템은 VR을 실제 요소와 결합해 가상 세계와 실제 세계 사이의 경계를 혼합한다.

VR을 실제 세트와 소품과 결합해 스타워즈 VR 게임과 같은 고유한 위치 기반 경험을 만든다.(보이드)

공간 오디오

VR의 공간 오디오는 사용자가 가상 환경 내의 특정 위치에서 발생하는 음원을 인식하게 해서 몰입도를 높이고 중요한 상황별로 단서를 제공한다. 자세한 내용은 메타 커넥트 2022(Meta Connect 2022)에서 발표한 공간 오디오(Spatial Audio) 동영상 'Use Spatial Audio to Build More Immersive Expriences with Presence Platform'을 통해 확인할 수 있다.

뇌 컴퓨터 인터페이스

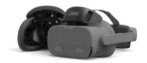

룩시드랩스의 루시

뇌 컴퓨터 인터페이스(BCI, Brain Computer Interface)와 같은 신기술은 사용자가 자신의 생각을 사용해 가상 환경을 제어함으로써 VR 상호작용을 혁신할 잠재력을 가지고 있다. 아직 개발 초기 단계에 있지만, BCI는 점차 원활하고 직관적인 상호작용이 가능할 것으로 예상된다. 오픈 BCI(Open BCI)는 2020년 후반에 뇌 컴퓨터 인터페이스 기술을 XR 헤드셋과 병합하도록 설계된 하드웨어 및 소프트웨어 플랫폼인 갈레아(Galea)를 처음 발표했다. 신경 인터페이스 '갈레아'를 핀란드의 XR 헤드셋 제조사 바르요(Varjo)의 최신 에어로 VR(Aero VR) 헤드셋에 도입한 것이다. 한국 기업인 룩시드랩스(LooxidLabs)의 루시(LUCY)는 VR 기기에 부착된 뇌파 센서를 통해 사용자가 VR 게임을 하는 동안의 지속 주

의력, 작업 기억력, 그리고 공간지각력을 측정할 수 있다. 전문가 진단 대체용으로는 어려우나 사용자의 인지 능력 수준을 측정하는 보조 도구로는 사용할 수 있다.

④ HCI 기반 VR 인터랙션 제안

HCI 기반의 VR 환경에서 다양한 항목과 상호작용하기 위한 핸드 제스처 및 컨트롤러 기능 활용 방법에 대한 제안 사항에는 어떤 것들이 있는지 살펴보자.

물체 잡기

엄지와 검지를 사용해 동전, 열쇠 또는 구슬과 같은 작은 물건을 잡는 꼬집기 동작과 주먹을 만들기 위해 모든 손가락을 오므려 공이나 상자 같은 큰 물체를 잡는 전체 손잡기가 있다.

개체 조작

한 손으로 물체를 잡고 다른 손의 검지와 엄지를 사용해 다이얼을 돌리는 회전, 개체를 잡은 양손을 벌리거나 오므려서 개체의 크기를 조정하는 크기 조정, 손을 펴서 물체를 가리키고 염동력을 사용해 물체를 들어 올리거나 옮기는 공중 부양이 있다.

UI 요소와 상호작용

UI 요소와의 상호작용에는 실제 버튼을 누르는 것처럼 검지를 사용해 버튼 누르기, 엄지와 검지로 슬라이더 또는 다이얼을 집고 밀거나 회전해 설정 조정하기, 손이나 두 손가락을 사용해 메뉴나 목록을 스와이프 하거나 스크롤하기 등이 있다.

제스처 기반 명령

엄지를 위로 올려 승인 또는 동의 신호를 보내기, 검지를 펴서 특정 물체나 위치를 가리키는 포인팅, 손을 좌우로 흔들어 다른 사용자나 NPC에게 인사하거나 인정하는 흔들기, 손바닥을 앞을 향하게 해서 중지 또는 일시 중지 신호를 보내는 중지 제스처가 있다.

트리거 도구 또는 무기

손으로 총을 들고 검지를 사용해 방아쇠를 당기는 총 쏘기 시뮬레이션, 대상을 향해 손이나 지팡이를 가리키고 공중에 모양을 그리는 것과 같은 특정 제스처를 취하는 주문 시전, 수류탄을 잡는 동작을 흉내 내고 다른 손의 검지와 엄지로 핀을 잡아당긴 다음 수류탄을 던지는 동작을 수행한다.

위의 제안 사항은 VR 상호작용 요소 및 기술의 현재 상태에 대한 포괄적인 개요를 제공하지만, 언제나 성장과 혁신의 여지가 있다. VR 기술이 계속해서 발전하고 AI를 적극 적용함에 따라 새로운 하드웨어 및 소프트웨어가 도입되어 훨씬 더 몰입할 수 있고 직관적인 상호작용이 가능해지기 때문이다.

향후 발전 가능성이 큰 일부 영역을 살펴보면, 먼저 향상된 손 추적을 들 수 있다. 더 정확하고 강력한 손 추적 시스템은 더 넓은 범위의 제스처와 상호작용을 가능하게 해 일부 경험에 대한 물리적 컨트롤러의 사용을 덜 필요로 한다. 둘째, 향상된 촉각 피드백이다. 더욱 정교해진 촉각 장치는 더 나은 촉각 피드백을 제공하고 더 넓은 범위의 질감과 감각을 시뮬레이션하기 때문에 더욱 현실적이고 몰입감 있는 경험을 제공할 수 있다. 셋째, 뇌 컴퓨터 인터페이스 향상은 잠재적으로 사용자가 가상 환경을 제어하고 물리적 입력장치나 제스처 없이 자신의 생각만으로 개체와 상호작용할 수 있도록 한다. 넷째, 인공지능의 발전은 더욱더 상호작용적이고 반응이 빠른 AI 기반 NPC로 이어져 VR 경험에서 복잡한 사회적 상호작용과 역동적인 스토리텔링을 가능하게 한다. 다섯째, 접근성과 맞춤화 기능이다. VR이 널리 보급됨에 따라 다양한 요구와 선호도를 가진 사용자가 VR 환경에 엑세스하고, 자신에게 맞는 사용자 경험이 가능해질 것이다. 여기에는 새로운 상호작용 기술, 적응형 UI 또는 사용자 정의 가능한 제어 체계 개발이 포함될 수 있다.

⑤ HCI 기반 VR 인터랙션 적용 방법

메타버스 내에서 VR 상호작용을 적용할 수 있는 방법을 살펴보자. 여기에서는 가상현실을 사용한 몇 가지 예시를 들어본다.

가상 콘서트 및 공연

사용자는 HMD와 공간 오디오를 사용해 메타버스 가상 콘서트에 참석해 완전히 경험에 몰입한다. 사용자는 순간이동이나 인공 이동을 사용해 콘서트장을 탐색하고 아바타, 음성 채팅, 감정 표현을 사용해 다른 참석자와 상호작용할 수 있다.

포트나이트 가상 콘서트

협업 작업 공간

메타버스 내의 가상 사무실에서 사용자는 핸드 트래킹 또는 핸드헬드 컨트롤러(Handheld Controller)를 사용해 가상 화이트보드, 문서 또는 3D 모델을 조작한다. 제스처를 사용해 개체의 크기를 조정하거나 회전하고, 공간 UI 패널에 표시되는 음성 채팅 또는 문자 메시지를 사용해 동료와 소통할 수 있다.

메타의 워크룸 서비스

가상 쇼핑몰

사용자는 메타버스 가상 쇼핑몰을 방문하고 룸 스케일 추적을 사용해 다양한 상점을 돌아다니고 탐색한다. 핸드 제스처를 사용해서 옷이나 액세서리를 집고, 확인하고, 입어볼 수 있고, 버튼 및 슬라이더와 같은 UI 구성 요소를 사용해 구매하기 전에 항목을 사용자 지정할 수 있다.

인도 아마존 프라임데이 이벤트 VR 쇼핑

아마존은 프라임데이(Prime Day) 판매 이벤트 전에 프라임 멤버십 홍보 전용 VR 키오스크를 인도 쇼핑몰 전체에 설치해 쇼핑몰에서 다양한 이벤트와 프라임 데이 제품을 탐색할 수 있게 했다.

인터랙티브 아트 갤러리

메타버스 가상 아트 갤러리에서 사용자는 포인팅 및 선택 기술을 사용해 예술 작품과 상호작용하며 작품을 감상한다. 사용자는 적응형 UI 요소를 통해 갤러리 상황 정보에 액세스할 수 있고, 잡기 등의 조작 기술을 사용해 예술 작품을 체험하고 독특한 대화형 경험을 한다.

메타 퀘스트의 VR 전시 플랫폼 VR 올아트

멀티플레이어 게임 경험

사용자는 메타버스 내에서 핸드헬드 컨트롤러 또는 햅틱 장갑을 사용해 무기를 휘두르고, 인공 이동을 사용해 환경을 탐색하고, 음성 채팅 및 제스처를 사용해 팀원과 소통하는 VR 배틀 로열 게임에 참여할 수 있다. 게임 내의 HUD는 건강, 탄약 및 지도 데이터와 같은 중요한 정보를 표시한다.

⑥ 메타 VR 인터랙션 디자인

여기에서는 메타에서 출시한 메타 퀘스트를 중점으로 메타 퀘스트 인터랙션 SDK(Meta Quest Interaction SDK)에서 지원하는 주요 입력 모달리티(Input Modality) 중 '핸드 그랩(Hand Grab)' 인터랙션을 중점으로 알아본다. 핸드 그랩은 가상현실의 기본 상호작용 기술로, 가상 세계와 상호작용하는 자연스럽고 직관적인 방법을 제공해 몰입감과 현장감을 높이고 사용자 경험을 향상시키는 데 중요한 역할을 한다. 핸드 그랩을 통해 사용자는 실제 개체와 상호작용하는 방식과 유사하게 가상 개체를 잡거나 이동하거나 회전하고 크기를 조정하는 등 직접 조작할 수 있다. 핸드 그랩은 컨트롤러를 사용하거나 손을 추적해 다양한 인터랙션을 진행하는데, 분야별로 살펴보면 다음과 같다.

게임

VR 게임에서 핸드 그랩은 무기, 도구 또는 아이템과 같은 물체를 집고 조작하는 데 사용된다. 또한 사용자는 게임 캐릭터와 상호작용하거나 버튼을 누르거나 제스처를 수행해 특정 작업이나 능력을 수행한다.

교육 시뮬레이션

VR 교육 시뮬레이션은 핸드 그랩을 사용해 기계 조작, 의료 절차 수행, 비상 대응 시나리오 연습과 같은 다양한 작업에 대한 실습 경험을 제공한다. 이를 통해 사용자는 안전하고 통제된 환경에서 해당 기술을 활용할 수 있다.

디자인 및 프로토타이핑

건축가, 엔지니어, 디자이너는 VR에서 핸드 그랩 기능을 사용해 프로젝트의 3D 모델을 조작하고 상호작용한다. 이를 통해 공동 작업을 촉진할 수 있을 뿐만 아니라 디자인이 실생활에서 어떻게 활용되고 작동하는지 이해할 수 있다.

사회적 상호작용

소셜 VR 플랫폼에서 사용자는 손을 잡거나 흔들거나 혹은 엄지를 치켜세우거나 가리키는 등의 제스처를 통해 의사소통한다. 이를 통해 사회적 상호작용을 더욱 몰입할 수 있을 뿐만 아니라 사용자의 감정과 의도를 전달할 수 있다.

그렇다면 핸드 그랩의 기능에는 어떤 것들이 있을까? 핸드 그랩의 기능에 따른 인터랙션에는 트랜스포머(변형), 레이(광선), 포즈(자세 취하기), 포크(집기), 제스처(손짓), 그랩(잡기) 등이 있는데, 각 항목을 상세히 살펴보도록 한다. 여기서 소개하는 핸드 인터랙션은 메타에서 만든 공식 손 추적 데모 앱 '퍼스트 핸드(First Hand)'에서 직접 경험할 수 있다.

트랜스포머

가상 손을 통해 직접 물체를 잡아서 모양을 변형하거나 이동한다.

레이

광선 상호작용을 생성하기 위해서는 손을 사용할 경우 손 광선 상호작용자를 추가하고, 컨트롤러를 사용할 경우는 컨트롤러 광선 상호작용자를 추가한 뒤 광선을 감지할 각 개체에 상호작용 가능한 광선을 추가한다. 그러면 광선이 가리키는 위치를 나타내는 작은 아이콘이 검지와 엄지 사이에 나타나는데, 포인터 손가락과 엄지를 함께 터치하면 대상이 존재하는 경우에 아이콘이 흰색 선으로 바뀌어 개체를 선택하고 있음을 나타낸다.

포크

손이나 컨트롤러를 사용해 버튼, 스크롤바, 메뉴 등을 선택한다. 예를 들어 버튼을 누르면 사용자에게서 멀어지고 손을 떼면 원래 위치로 돌아간다.

포즈

가상 환경에서 포즈는 사용자가 VR 환경 내에서 요소와 상호작용하고 요소를 제어하기 위해 수행하는 특정 손 움직임 및 위치를 나타낸다. 포즈를 인식하고 해석함으로써 VR 소프트웨어는 사용자가 가상 세계에 참여할 수 있게 자연스럽고 직관적인 방법을 제공한다. VR에서 사용되는 일반적인 포즈에는 좋아요 또는 싫어요, 주먹 쥐기, 손바닥 펴기, 그리고 특정 동작이나 기능을 제어하는 사용자 지정 포즈가 있다.

제스처

핸드 제스처는 사용자와 가상 환경 사이의 자연스럽고 직관적인 상호작용을 가능하게 함으로써 VR에서 중요한 역할을 한다. 핸드 제스처를 통해 사용자는 항목 집기, 이동, 회전 또는 크기 조정과 같은 가상 환경의 개체 및 요소와 상호작용하는데, 이는 사용자가 특정 목표나 작업을 달

성하기 위해 개체를 조작해야 하는 게임, 교육 시뮬레이션, 디자인과 같은 응용 프로그램에서 특히 중요하다. VR에서 핸드 제스처의 역할과 기능은 탐색과 제어로 나눌 수 있는데, 탐색은 가상 환경, 메뉴 또는 인터페이스를 살펴볼 때 사용된다. 이는 사람들이 실제 사물 및 공간과 상호작용하는 방식과 매우 유사해 몰입할 수 있고 사용자 친화적인 경험을 제공한다. 제어는 VR 애플리케이션 내에서 도구를 활성화하거나 애니메이션을 시작하는 등의 다양한 기능과 작업을 관리하는 데 사용된다. 개발자는 손의 자연스러운 움직임으로 동작을 제어하게 하여 사용자에게 더 몰입감 있는 경험을 제공한다.

디스턴스 그랩

VR 및 AR 애플리케이션에서 사용자는 핸드 컨트롤러나 장갑 같은 입력 장치를 통해 가상의 개체나 환경과 상호작용할 수 있다. 디스턴스 그랩 기능을 사용하면, 사용자는 멀리 떨어진 가상의 개체를 손으로 쉽게 잡을 수 있다. 이때 스냅 기능이 개체를 자석처럼 끌어당겨 사용자가 쉽게 잡도록 도와준다.

터치 그랩

가상현실에서 터치 그랩은 사용자가 핸드 컨트롤러, 장갑 혹은 그 외의 입력장치를 사용해 가상 물체를 직접 잡는 듯한 느낌과 동작을 모방한다. 터치 그랩을 VR에서 실행하기 위해서는 사용자의 손 움직임과 제스처를 실시간으로 파악하는 손 추적 기술, 햅틱 피드백을 제공하는 컨트롤러와 장갑, 손의 움직임을 가상 환경에 연결하는 상호작용 기술, 그리고 가상 환경의 물체에 사실감을 부여하는 물리 엔진 등 여러 기술적 요소가 복합적으로 작용한다.

핸드 그랩

VR에서의 핸드 그랩은 사용자가 손으로 가상의 물체나 환경과 상호작용하는 기능을 의미한다. 이 기술은 사용자에게 실제 세계에서의 행동과 유사한 경험을 제공함으로써 가상현실을 더 직관적으로 체험하게 해준다.

트랜스포머

레이

포크

포즈

제스처

디스턴스 그랩

터피 그랩

핸드 그랩

3. 유니티 게임엔진 인터랙션

유니티 게임엔진을 활용하면 메타버스 사용자와 개체, 환경 사이의 인터랙션을 다양하게 구현할 수 있다. 가상현실(VR), 증강현실(AR), 혼합현실(MR)을 통해 유니티 게임엔진에서 인터랙션을 이루는 모달리티 요소와 방법을 구체적으로 살펴보자.

유니티 게임엔진 UI 화면

① 모달리티

모달리티(Modality)는 사용자와 시스템 간의 상호작용 방법을 말한다. 이는 사용자가 메타버스 내에서 어떤 동작을 할 때, 그 동작에 대한 피드백이나 사용자의 입력 방식에 따라 메타버스 내 요소들이 어떻게 반응하는지를 알려준다. 유니티에서 모달리티를 구성하는 주요 요소는 다음과 같다.

입력

모달리티를 위한 가장 기본적인 요소는 입력 방식이다. 유니티는 다양한 입력 방식을 지원하며, 이를 통해 키보드, 마우스, 조이스틱 등 다양한 입력장치로 플레이할 수 있다. 또한 터치스크린, 가속도계 등의 모바일 기기에서도 사용자의 입력을 받아들일 수 있다.

사용자 인터페이스

모달리티를 구현하기 위해 유니티에서는 사용자 인터페이스(UI)를 구성할 수 있다. 이를 통해 사용자에게 정보를 제공하거나 사용자의 입력을 받아들일 수 있다. UI는 패널, 버튼, 텍스트, 스크롤바, 이미지 등 다양한 요소로 구성된다.

애니메이션

애니메이션은 모달리티를 더욱 생동감 있게 만드는 핵심 요소다. 유니티는 다양한 애니메이션 기법을 지원하여 메타버스 내의 구성 요소들이 사용자의 입력에 다양하게 반응하게 할 수 있다.

사운드

사운드는 게임의 분위기나 상황에 맞게 모달리티를 구현하는 데 중요한 역할을 한다. 유니티에서는 다양한 사운드 기능을 지원하며, 이를 이용해 게임 내에서 발생하는 이벤트나 사용자의 동작에 따라 다양한 사운드 이펙트를 적용한다.

② VR 인터랙션

VR 콘텐츠는 사용자를 완전히 구현된 3D 환경에서 그 환경과 상호작용할 수 있도록 하는 몰입된 체험을 제공한다. 유니티 엔진에서 개발 시 기존 모바일이나 PC게임에서 사용되는 인터랙션과 큰 차이가 없지만, VR 기기 사용에 따른 제스처, 손, 컨트롤러 등에 따라 사실감 있는 인터랙션 구성이 필요하다.

VR 인터랙션에서의 모달리티는 시각적 모달리티(Visual Modality), 청각적 모달리티(Auditory Modality), 택타일 모달리티(Tactile Modality), 운동학적 모달리티(Kinesthetic Modality)로 나뉜다. 시각적 모달리티는 VR 헤드셋 같은 것을 가리키는데, VR 게임에서는 360도의 3D 환경을 제공해 사용자가 게임 세계를 자유롭게 탐험할 수 있게 해야 한다. 이를 위해 고해상도의 디스플레이 탑재, 발열 문제 해결, 가볍고 피부에 무리가 가지 않는 소재와 강력한 그래픽 처리 능력을 갖춘 VR 헤드셋이 필요하다. 청각적 모달리티는 3D 공간 오디오를 사용해 사운드가 사용자 주변에서 입체적으로 자연스럽게 들리게 하는 것이다. 이를 위해서는 고급 서라운드 오디오 처리 기술과 출력장치가 필요하다. VR 게임은 진동이나 햅틱 피드백을 사용해 사용자에게 물리적인 감각을 제공한다. 예를 들면, 사용자가 가상의 물체를 만지면 컨트롤러가 진동해 실제로 무언가를 만지는 느낌을 주는데, 이것이 VR 인터랙션에서의 택타일 모달리티다. 마지막으로 VR 게임에서 사용자의 움직임을 감지하고 게임에 반영하기 위해 모션 트래킹 기술, VR 컨트롤러, 트레드밀 등의 사용자 움직임 감지 장치와 기술과 같은 운동학적 모달리티가 필요하다.

VR 인터랙션 요소는 다음과 같다.

입력장치

VR HMD, 컨트롤러, 장갑 등의 웨어러블 기기를 사용해 사용자와 가상 환경 사이의 상호작용을 가능하게 한다.

3D 환경

게임엔진에서 3D 모델, 텍스처, 애니메이션, 라이트, 그림자 등을 사용해 사용자가 상호작용할 수 있는 현실감 있는 가상공간을 만든다.

물리 엔진

게임엔진에서 사용자의 움직임과 상호작용에 맞는 물리적 반응을 생성하기 위해 물리 엔진을 활용한다. 개체 간의 충돌, 중력, 마찰력 등을 처리해 사용자에게 풍부한 인터랙션 경험을 제공한다.

오디오

가상현실에서 시각적 몰입을 더하기 위해서 공간 오디오를 효과적으로 제시해야 전체적으로 사용자에게 사실감을 제공한다. 가상 개체와의 인터랙션 시 적절한 효과음과 서라운드 입체 사운드 제공이 필요하다.

스크립팅

사용자의 동작 및 상호작용을 처리하기 위해 유니티 엔진의 경우에는 C# 언어를 사용한 스크립팅을 통해 개체에 로직을 추가한다. 이를 통해 사용자의 상호작용에 따라 게임의 이벤트, 상태 변화, 애니메이션 등을 제어해 제공한다.

성능 최적화

VR 체험에서는 사용자의 어지러움, 멀미 등을 감소시키기 위해서 고해상도 그래픽 및 부드러운 프레임율을 유지하기 위한 성능 최적화가 중요하다. 유니티 엔진에서는 그래픽 파이프라인, 프로파일링 도구 등을 통해 최적의 성능을 낸다.

③ AR 인터랙션

AR 인터랙션은 실제 세계에 컴퓨터 생성 콘텐츠를 증강시켜 결합해 새로운 사용자 경험을 제공하는 기술로, 증강현실 디바이스를 통해 실제 환경에 가상의 콘텐츠를 추가해 사용자와 상호작용하는 경험을 제공한다. AR 인터랙션 형태는 직접적인 터치 인터랙션, 제스처, 손가락 그리기, 음성 인식 등 다양하며, 이를 통해 새로운 경험을 제공하는 AR 애플리케이션이 개발되고 있다.

AR 구현 방식

기능	내용 설명
물리적 제스처 제어	핸드 제스처를 사용해 AR에서 개체를 조작한다.
터치 입력	기기 화면에 표시된 AR 개체를 탭하거나 스와이프한다.
음성 명령	음성 명령을 사용해 AR 개체를 제어하거나 정보에 액세스한다.
시선 추적	안구 움직임을 사용해 AR 개체를 선택하고 AR 경험을 제어한다.
머리 장착형 디스플레이(HMD)	AR 고글 또는 헬멧과 같은 웨어러블 장치를 사용해 AR 콘텐츠를 경험한다.
공간 매핑	물리적 공간 매핑을 사용해 AR 경험을 향상한다.
개체 인식	이미지 인식 기술을 사용해 AR 개체를 식별하고 관련 정보를 화면에 표시한다.
환경 매핑	센서를 사용해 물리적 환경에 대한 정보를 캡처하고 이를 AR 경험에 통합한다.
핸드헬드 컨트롤러	게임 조이스틱과 같은 핸드헬드 컨트롤러를 사용해 AR 개체를 제어하고 AR 경험과 상호작용한다.
제스처 기반 상호작용	스와이프, 탭 또는 핀치와 같은 물리적 제스처에 의해 시동되는 상호작용이다.
마커 기반 상호작용	AR 경험은 특수 마커 또는 QR 코드를 스캔하여 시작된다.
위치 기반 상호작용	AR 경험은 사용자의 물리적 위치에 의해 시작된다.
햅틱 피드백	AR 경험에는 터치 피드백이 포함되어 사용자 경험을 향상시킨다.
AR UI	메뉴, 버튼 등의 UI 요소를 통해 사용자가 AR 경험과 상호작용한다.
이미지/개체 추적	AR 경험은 이미지나 개체를 실시간으로 추적하고 그에 따라 AR 경험을 업데이트한다.
포즈 추적	AR 경험은 사용자의 신체 위치와 방향을 추적해 몰입감 있고 자연스러운 상호작용을 가능하게 한다.

안드로이드 기반 AR 인터랙션에 대해 알아보기 위해 구글에서 개발한 소프트웨어 개발 키트 AR코어(ARCore)의 UX 디자인 가이드라인을 요약해서 살펴보자. AR코어는 증강현실 경험을 구축하기 위한 서비스 플랫폼으로, 가상 콘텐츠를 스마트폰이나 태블릿의 카메라를 통해 현실 세계와 통합해 모바일 기기에서 환경을 감지하고 이해하며 정보와 상호

작용할 수 있도록 지원한다.

AR코어의 기본 개념에는 모션 추적, 환경 이해, 깊이 이해, 빛 추정, 사용자 인터랙션, 방향 포인트, 앵커 및 추적 기능, 증강 이미지, 증강 얼굴, 공유가 있다. 각 개념에 대해 상세하게 살펴보자.

탁자 크기, 회의실 크기, 세계 규모 예시

모션 추적

모바일 기기를 움직일 때 AR코어는 동시에 위치를 파악하고 매핑하는 SLAM(Simultaneous localization and mapping) 기술을 사용해 주변 환경을 기반으로 자신의 위치를 결정한다. 카메라에서 캡처한 이미지에서 시각적 특징인 '특징점'을 탐지하고, 위치의 변화를 계산한다. 이 시각적 정보는 기기 내부의 관성 측정 장치(IMU, Inertial Measurement Unit)에서 제공하는 데이터와 함께 사용되어 시간 경과에 따른 카메라의 전체적인 위치와 방향을 예측한다. 3D 콘텐츠를 렌더링할 때, AR코어에서 제공하는 실제 카메라의 위치 정보를 사용해 가상 카메라의 위치를 조정하면 개발자는 가상 콘텐츠를 정확한 시점에서 표현할 수 있다. 이렇게 렌더링된 가상 이미지는 기기의 카메라로부터의 실제 이미지 위에 덧붙여져 가상의 내용이 현실 세계에 속한 것처럼 보이게 된다.

AR코어 지리 공간 API를 사용한 글로벌 규모의 몰입도 높은 위치 기반 AR 환경 빌드

환경 이해

AR코어는 특징점과 평면을 감지하여 실제 환경의 인식을 향상시킨다. 일반적인 수평이나 수직 표면에서 지형적 특징 집합을 탐지하고, 이를 기하학적 평면으로 해석한다. 해당 기하학적 영역의 경계를 파악한 뒤 앱에 정보를 제공해 가상 객체를 평면에 놓을 수 있도록 한다. 특징점을 통해 평면을 탐지하기 때문에 텍스처가 없는 흰색 벽과 같은 평면은 올바르게 감지되지 않을 가능성이 있다.

AR코어의 새로운 신 시멘틱스 API(Scene Semantics API)를 활용하면, 개발자는 사용자 주변의 환경을 세세하게 이해하는 데 필요한 다양한 정보를 얻을 수 있다. ML 기반의 신 시멘틱스 API는 AR코어의 기존 기하학적 데이터를 보완해 실시간 시맨틱 정보를 제공한다.

신 시멘틱스 API의 시맨틱 장면 인식

깊이 이해

AR코어는 지원되는 기기의 기본 RGB 카메라를 사용해 특정 지점의 표면 간 거리 관련 데이터가 포함된 깊이 맵을 만들 수 있다. 맵에서 얻은 정보를 통해 가상 개체가 관찰된 표면과 정확히 충돌하도록 하거나 실제 개체 앞이나 뒤에 있는 개체를 만드는 등 몰입도 높고 현실적인 사용자 환경을 지원한다.

깊이 API로 3D 깊이 이미지 생성

빛 추정

AR코어는 주변 조명에 대한 정보를 감지해 주어진 카메라 이미지의 평균 강도와 색상 보정을 제공한다. 이 정보를 사용하면 주변 환경과 동일한 조건에서 가상 개체를 밝기를 조절해 현실감을 높일 수 있는데, 기본 광원으로 그림자를 생성하는 기본 방향 조명, 장면에 남아 있는 주변광을 나타내는 주변 구형 고조파, 반짝이는 금속 물체에 반사를 렌더링하는 HDR 큐브맵이 있다.

각기 다른 조명을 사용한 로켓 모델 렌더링 이미지

사용자 인터랙션

AR코어는 히트 테스트를 사용해 탭이나 앱에서 지원하고자 하는 다른 상호작용으로 제공되는 휴대전화 화면의 x, y 좌표를 가져와 카메라의 광학계에 광선을 투사하고 광선이 교차하는 기하학적 평면 또는 특징점과 세계 교차점에서 교차하는 자세를 반환한다. 이를 통해 사용자는 환경에서 개체를 선택하거나 다른 콘텐츠와 상호작용한다.

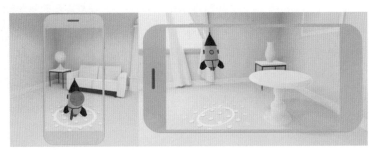

손가락으로 화면의 개체를 드래그해 움직이는 모습

방향 포인트

가상 개체를 각진 표면에 배치한다. 특징점을 반환하는 히트 테스트를 실행하면 AR코어는 근처의 특징점을 살펴보고 이를 사용해 지정된 특징점에서 표면의 각도를 추정하려고 시도한다. 그러면 AR코어에서 이 각도를 고려하는 자세를 반환한다.

공간의 특징점을 파악해 표면 추출

앵커 및 추적 가능

AR코어가 위치 및 환경에 대한 이해를 높이면 포즈가 변경될 수 있다. 가상 개체를 배치하려면 시간 경과에 따라 AR코어가 개체의 위치를 추적하도록 앵커를 정의해야 한다. 가상 개체를 특정 추적 가능한 요소에 고정하면 가상 개체와 추적 가능한 항목 간의 관계가 안정적으로 유지된다.

앵커 및 추적 기능

증강 이미지

증강 이미지는 제품 포장이나 영화 포스터와 같은 특정 2D 이미지에 응답할 수 있는 AR 앱을 빌드할 수 있는 기능이다. 사용자는 휴대전화의 카메라로 특정 이미지를 가리키면 AR 환경을 불러올 수 있다. 예를 들어 휴대전화 카메라로 영화 포스터를 비추면 캐릭터가 튀어나오는 장면이 연출된다.

2D 이미지를 AR 앱을 통한 3D 증강 그림

증강 얼굴

어규멘티드 페이스 API(Augmented Faces API)를 사용하면 특수 하드웨어를 사용하지 않고도 사람 얼굴 위에 애셋을 렌더링할 수 있다. 앱에서 인식된 얼굴의 여러 영역을 자동으로 식별할 수 있는 기능 지점을 제공한다. 그런 다음 앱에서 이 영역을 사용해 개별 얼굴의 윤곽선에 맞는 방식으로 애셋을 겹쳐 보여줄 수 있다.

얼굴 인식을 통한 다양한 애셋 증강 화면

공유

AR코어 클라우드 앵커 API(Cloud Anchor API)를 사용하면 Android 및 iOS 기기용 공동 작업 앱 또는 멀티플레이어 앱을 만들 수 있다. 이 앱은 앵커에 연결된 동일한 3D 개체를 렌더링해 사용자가 동시에 동일한 AR 환경을 경험할 수 있다.

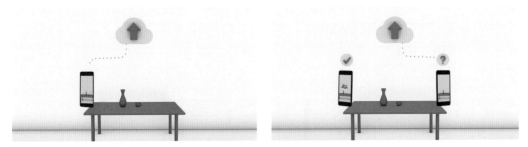

AR코어 API 클라우드 엔드 포인트에 연결되어 클라우드 앵커를 호스팅하고 확인해 공유 환경 지원

④ MR 인터랙션

혼합현실(MR, Mixed Reality)은 가상현실(VR)과 증강현실(AR)의 중간 지점에 위치한 기술로, 실제 환경과 가상 환경을 결합해 새로운 시각적 경험을 제공하는 것을 가리킨다. 혼합현실은 실제 세계와 디지털 세계가 결합해 사람과 컴퓨터 간의 새롭고 직관적인 상호작용을 제공한다. 이는 컴퓨터 비전, 3D 모델링, 그래픽 처리, 인공지능, 머신 러닝, 디스플레이 기술, 입력장치, 클라우드 컴퓨팅 등의 다양한 기술을 통해 가능해진다. 예를 들어 애플 비전 프로나 메타 퀘스트 프로 등이 AR과 VR의 경계를 허물며 혼합현실을 구현하는 방향으로 변화하고 있다. 혼합현실에서 현실과 가상을 연결해 인터랙션을 구현하기 위해 필요한 기기 및 기술에 대해 알아보자.

헤드업 디스플레이

사용자의 시야에 정보를 투영하는 디스플레이 기술로, 정보를 사용자가 보는 현실 세계에 중첩해 제공한다.

공간 인식

주변 환경의 공간 정보를 인식하고, 사용자가 이동하는 동안 가상 개체를 실제 세계와 일치시키기 위해 필요한 기술이다. 이를 위해 카메라나 센서 등이 사용된다.

제스처 및 동작 인식

사용자의 동작과 제스처를 인식해 가상 개체와 상호작용하게 한다. 이를 위해 카메라, 센서, 데이터 장갑 등이 사용될 수 있다.

공간 음향

사용자 주변의 가상 개체에 따라 소리를 위치시키는 기술로, 가상 개체와 실제 세계 사이에서 입체적이고 공간적인 음향 경험을 제공한다.

실시간 렌더링

혼합현실에서의 시각적인 품질과 성능을 위해 실시간으로 가상 개체를 생성하고 표현하는 기술이다. 고성능 그래픽 처리와 3D 모델링 기술 등이 사용된다.

⑤ MRTK3

유니티에서 플랫폼 간 혼합현실 개발을 가속화하기 위한 유니티용 마이크로소프트 혼합현실 인터랙션 툴킷의 3세대 버전이다. MRTK3는 공간 상호작용 및 UI를 위한 플랫폼 간 입력 시스템과 구성 요소를 제공하고 변경 내용을 즉시 볼 수 있는 편집기 내 시뮬레이션을 통해 프로토타입을 신속하게 제작할 수 있다. 또한 확장 가능한 프레임워크로서 작동해 개발자에게 핵심 구성 요소를 교환하는 기능을 제공할 뿐 아니라 다양한 디바이스를 지원한다. MRTK3의 기능에 관한 자세한 정보는 마이크로소프트 웹사이트(www.microsoft.com)의 '혼합현실 문서'와 마이크로소프트 커뮤니티 웹사이트(techcommunity.microsoft.com)의 'MRTK3 소개'와 'MRTK 입력 시스템 개요'를 통해 확인할 수 있다.

MRTK3 구현 화면

입력

입력은 컨트롤러, 응시, 포인터 기능을 통해 실행될 수 있다.

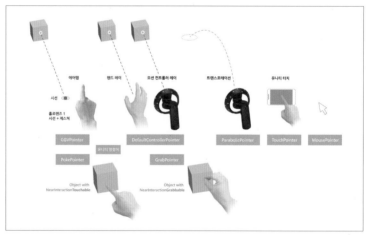

MRTK 포인터 기능

탄력적 시스템

MRTK에는 4차원 쿼터니언 스프링, 3차원 볼륨 스프링, 간단한 선형 스프링 시스템에 대한 바인딩을 제공하는 서브클래스가 포함된 탄력적인 시뮬레이션 시스템을 제공한다.

음성

음성 입력 공급자는 컨트롤러를 따로 만들지 않고 음성 입력 이벤트를 발생시키는 키워드를 사전에 정의하여 인식시킨다.

시선 추적

시선 추적을 사용하면 사용자가 메뉴나 개체를 동공 움직임을 통해 빠르고 쉽게 선택할 수 있으며, 이에 사용자의 의도를 식별해 스마트한 시스템을 만들 수 있다.

공간 인식

공간 인식 시스템은 혼합현실 앱에서 실제 환경 인식을 제공한다. 마이크로소프트 홀로렌즈의 공간 인식은 메시 컬렉션을 통해 환경을 인식해 홀로그램과 실제 세계 간의 상호작용을 가능하게 한다.

텔레포트 시스템, 텔레포트 핫스팟

홀로렌즈와 같은 AR 환경의 경우 텔레포테이션 시스템이 활성화되지 않는다. 오픈VR이나 WMR과 같은 몰입형 HMD 환경의 경우 텔레포트 시스템을 사용할 수 있는데, 텔레포트 핫스팟은 사용자가 해당 위치로 이동할 때 특정 위치와 방향을 확인하기 위해 옮기고자 하는 곳을 표시해 안내한다.

UX 구성 요소

홀로렌즈2를 예로 들어, 유니티에서 플랫폼 간 MR 앱 개발을 가속화하는 데 사용되는 기능 집합을 제공하는 마이크로소프트 기반 프로젝트 'MRTK-Unity'로 구현되는 제스처, UI, 인터랙션 등의 UX 구성 요소에 대해 알아보자.

버튼(Button): 홀로렌즈2의 연결된 손을 포함한 다양한 입력 방법을 지원하는 버튼 컨트롤이다.

경계 컨트롤(Bounds control): 3D 공간에서 개체 조작을 위한 표준 UI다.

개체 조작자(Object Manipulator): 한 손 또는 양 손을 사용해 개체를 조작하기 위한 스크립트다.

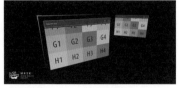

슬레이트(Slate): 연결된 손 입력을 사용한 스크롤을 지원하는 2D 스타일 평면이다.

시스템 키보드(System keyboard): 유니티에서 시스템 키보드를 사용하는 예제 스크립트다.

상호작용 가능(Interactable): 시각적 상태 및 테마 지원으로 개체를 상호작용 가능하게 하는 스크립트다.

도구 설명(Tooltip): 개체를 자세히 검사할 때 힌트 또는 추가 정보를 주석을 달아 전달하는 데 사용된다.

슬라이더(Slider): 트랙에서 슬라이더를 이동해 값을 지속적으로 변경하는 UI다.

손 메뉴(Hand menu): 손 메뉴를 사용하면 자주 사용되는 함수에 대한 손 연결 UI를 빠르게 가져올 수 있다.

앱 바(App bar): 경계 컨트롤 스크립트와 함께 사용되는 UI다. 조작할 의도가 있는 개체에 단추 컨트롤을 추가해 수동으로 활성화시킨다.

손끝 시각화(Fingertip visualization): 사용자가 대상 개체와의 거리를 인식하는 데 사용된다. 링 모양의 시각적 UI는 손끝에서 개체까지의 거리에 따라 크기를 조정해 보여준다.

근거리 메뉴(Near menu): 버튼이나 다른 UI 구성 요소의 컬렉션을 제공하는 UX 컨트롤이다. 사용자의 화면 주위에 떠 있으며 언제든지 액세스할 수 있다.

진행률 표시기(Progress indicator): 데이터 프로세스 또는 작업을 알려주기 위한 시각적 표시기다.

대화 상자(Dialog box): 상황에 맞는 앱 정보를 제공하는 UI 오버레이다. 사용자의 확인 또는 승인을 요청한다.

핸드 코치(Hand coach): 시스템이 사용자의 손을 감지하지 못할 때 트리거되는 3D 모델링 손이다. 사용자가 제스처를 학습하지 않은 경우 쉽게 안내한다.

스크롤 개체 컬렉션(Scrolling object collection): 3D 콘텐츠를 스크롤할 수 있는 UX다.

MRTK3 활용

MRTK3의 활용 사례를 살펴보면, 사용자가 자신의 환경에 메모를 작성하고 배치할 수 있는 혼합현실 메모장 스타일 앱, 보기 편한 위치에 배치된 혼합현실 TV 앱, 요리 작업을 돕기 위해 주방 아일랜드 위에 배치된 혼합현실 요리 앱, 사용자가 '그 안'을 볼 수 있도록 하면서 실제 물체 위에 배치되게 모방한 홀로그램, 작업자에게 필요한 정보를 제공하기 위해 공장 전체에 배치된 혼합 현실 주석 표시, 혼합현실 커뮤니케이션 앱 등에서 사용되고 있다.

⑥ 리지드바디

리지드바디(Rigidbody)는 유니티 및 언리얼 엔진과 같은 게임엔진에서 3D 환경의 개체에 대한 물리 기반 상호작용을 처리하는 데 사용되는 구성 요소다. 일반적으로 VR 경험에서 사실적인 개체 동작을 시뮬레이션하고 몰입도를 향상시키는 데 사용된다. 리지드바디의 구성 요소가 개체에 추가되면 게임엔진의 물리 시뮬레이션이 적용된다.

　　VR 상호작용에서 리지드바디의 주요 특징과 기능을 살펴보자.

질량 및 관성

리지드바디는 질량 및 관성과 같은 속성을 가지며, 이는 개체가 적용되는 힘에 반응하는 방식을 결정한다. 예를 들면, 무거운 물체를 움직이거나 멈추려면 더 많은 힘이 필요하듯이 개체 밀기, 당기기 또는 던지기와 같은 사실적인 상호작용이 가능하다.

유니티 게임엔진에서의 리지드바디 설정. VR 게임에서 길을 비우기 위해 나무 상자 더미와 금속 통 등을 옮겨야 하는데, 금속 통은 나무 상자보다 질량이 커서 이동하기가 더 어렵다. 이런 질량과 관성의 차이는 나무 상자에 비해 금속 통을 움직이기 위해 더 많은 힘을 가해야 하므로 보다 현실적인 경험 제공이 필요하다.

충돌 감지

리지드바디는 개체 간의 정확한 충돌 감지를 가능하게 한다. VR 사용자가 개체와 상호작용할 때 리지드바디의 구성 요소는 개체가 벽에서 튕기거나 땅에 떨어지거나 다른 개체에 의해 차단되는 등 접촉 시 올바르게 동작하도록 한다. 이것은 사용자가 현실 같은 환경에서 개체와 자연스럽게 상호작용하기 위해 VR에서 꼭 필요하다.

VR 탁구 게임에서 공과 탁구채의 리지드바디 구성 요소는 정확한 충돌 감지를 보장한다. 탁구채가 공을 치면 공의 리지드바디가 충격에 반응해 공이 탁구채의 스윙 각도와 힘에 따라 적절한 방향으로 튕겨져 이동하게 된다.(출처: 스팀 스토어, All-In-One Sports VR)

힘과 자극

리지드바디를 사용하면 개발자가 힘과 자극을 개체에 적용해 사실적인 개체 동작을 시뮬레이션할 수 있다. 힘은 중력과 같이 연속적일 수도 있

고 밀거나 던지는 것과 같이 순간적일 수도 있다. 이를 통해 VR 경험은
공을 치기 위해 배트를 휘두르거나 방을 가로질러 물체를 던지는 것과
같은 자연스러운 물체 상호작용을 할 수 있다.

VR 양궁 게임에서 활시위를 뒤로 당겼다가 놓으면 화살을 쏘게 된다. 화살표의 리지드바디 구성 요소를
사용하면 현이 풀리는 순간 개발자가 힘(자극)을 적용할 수 있다. 이 힘은 화살을 앞으로 나아가게 하여
활에서 발사되는 화살의 사실적인 동작을 시뮬레이션할 수 있다.(출처: 스팀 스토어, The Lab)

제약 조건

리지드바디는 특정 축을 따라 이동 또는 회전을 제한하는 제약 조건을
적용할 수 있다. 이것은 VR에서 한 방향으로만 열리는 문이나 단일 축을
따라 당겨질 수 있는 미닫이 서랍과 같이 움직임이 제한된 개체를 만들
때 유용하다.

VR 탈출실에서 숨겨진 아이템을 찾으려면 서랍을 열어야 하는데, 서랍의 리지드바디 구성 요소에
는 제약 조건이 적용되어 있어 하나의 축만 따라 미끄러질 수 있다. 이렇게 하면 실제 서랍의 동작을
모방해 서랍을 직선으로만 빼낼 수 있다.(출처: 스팀 스토어, I Expect You To Die 3)

보간 및 충돌 모드

보간 및 충돌 모드를 조정해 VR 경험에서 성능과 정확도를 최적화한다. 보간은 개체 이동 시 떨림을 줄이는 데 도움이 되며 필요한 정밀도 및 성능 고려 사항에 따라 다양한 충돌 모드(불연속 또는 연속)를 사용할 수 있다.

VR 슈팅 게임에서 총알이 고속으로 발사되어 벽이나 물체를 통과할 수 있다. 이 문제를 방지하기 위해 총알의 리지드바디는 충돌 모드를 연속으로 설정할 수 있다. 이를 통해 고속에서 정확한 충돌 감지를 보장하는 동시에 총알의 움직임을 부드럽게 하여 실제와 같은 경험을 제공한다.(출처: 스팀 스토어, Breachers)

4. 메타버스 인터랙션 구현

① 유니티 게임엔진에서의 VR 인터랙션

VR 인터랙션을 더 쉽게 알아보기 위해 유니티 애셋 스토어에 있는 오토 핸드(Auto Hand) 시스템을 활용해 핸드 컨트롤 기능과 인터랙션을 설명하고자 한다.

오토 핸드는 사용자 친화적이고 고도로 사용자 정의할 수 있도록 설계된 물리 상호작용 시스템 중 하나로, VR 인터랙션을 쉽게 설명하는 데 적합하다. 손의 모양을 구성하는 자동 포즈 생성 시스템과 모든 개체에 기본 콜라이더(Collider)나 메시 콜라이더의 작동이 용이하게 구성되어 있어 부드러운 움직임, 텔레포트, 클라이밍 등을 제공해 사용자가 쉽게 변경 또는 추가해 인터랙션을 구현할 수 있다.

주요 VR 물리 기반 인터랙션을 살펴보면, 잡기, 던지기, 쏘기, 집기,

찌르기 등의 동작에 따른 인터랙션이 구성되고 있다. 특히 동작 시 무게, 충돌, 양손 사용, 분리하기, 이벤트, 원거리 잡기, 레버, 슬라이더, 문 열기, 휠, 다이얼 및 버튼 등의 현실 세계에서 일어날 수 있는 어포던스 기반의 기능을 제공한다. 오토 핸드 애셋에 대한 자세한 설명과 사용법은 오토핸드 웹사이트(assetstore.unity.com/packages/tools/physics/auto-hand-vr-interaction-165323)에서 영상으로 제공하고 있으니 필요한 경우 참조하기 바란다.

다음은 오토 핸드의 컨트롤 기능을 설명하기 위해 오토 핸드를 유니티 엔진에서 구현해 메타 퀘스트 프로 기기에서 실행한 사례다.

손으로 잡기: 기본 기능으로 오브젝트를 잡을 수 있다.

던지기: 오브젝트를 잡아 던져서 다른 오브젝트와 상호작용할 수 있다.

양손 잡기: 오브젝트를 양손으로 잡아서 옮기거나 크기를 조정하고 회전할 수 있다.

레버 조절: 레버를 조절해 속도, 힘의 세기 등을 조절할 수 있다.

무게별 물리 상호작용: 오브젝트별로 무게 기능을 달리해 물리 상호작용할 수 있다.

지정 위치 적용: 같은 기능으로 설정된 오브젝트만 위치시킬 수 있다.

키 열기: 키로 닫힌 상자를 열 수 있다.

위치 시키기: 오브젝트의 성질이 같으면 고정되거나 움직임 제어를 할 수 있다.

원거리 물건 잡기(스냅): 멀리 있는 오브젝트를 스냅 기능과 같이 손쉽게 잡을 수 있다.

동일 성질끼리 붙이기 기능: 동일 성질의 오브젝트끼리 물리 상호작용시킬 수 있다.

문 열기: 문 손잡이를 당겨 문을 열 수 있다.

휠 돌리기: 운전 휠을 돌려 다른 오브젝트를 움직일 수 있다.

레버 조절: 레버 조절로 오브젝트를 상하좌우로 움직일 수 있다.

문고리 열기: 문고리를 돌려 문을 열 수 있다.

매달리기: 손을 오브젝트에 고정시켜 매달리거나 오르기를 할 수 있다.

② 유니티 엔진 활용 AR 인터랙션

유니티 XR 인터랙션 툴킷(XR Interaction Toolkit)은 VR 및 AR 경험을 만들기 위한 상호작용 시스템이다. 이 패키지를 사용하면 상호작용을 처음부터 코딩하지 않고도 지원되는 플랫폼에서 AR 및 VR에 상호작용 경험을 구성할 수 있다.

유니티 XR 인터랙션 툴킷은 3D 및 UI 상호작용을 만드는 프레임워크를 제공하며, 기본 인터랙터(Interactor) 및 인터랙터블(Interactable) 구

성 요소 집합과 이 두 가지 유형의 구성 요소를 하나로 묶는 인터랙션 매니지(Interaction Manage)가 있다. 또한 이동 및 그림 그리기에 사용할 수 있는 구성 요소도 포함되어 있다. 특히 어포던스 시스템을 통해 개발자는 재질 색상이나 크기, 오디오 클립 또는 트리거 촉각 펄스와 같은 시각적 변경을 포함해 다양한 상호작용 가능 항목에 대한 특정 유형의 상호작용 피드백을 정의할 수 있다.

유니티 XR 인터랙션 툴킷 화면

XR 인터랙션 툴킷에는 다음과 같이 상호작용 작업을 지원하는 구성 요소가 포함되어 있다. 패키지의 AR 상호작용 구성 요소를 사용하려면 프로젝트에 AR 파운데이션 패키지가 있어야 한다.

- 교차 플랫폼 XR 컨트롤러 입력
- 기본 개체 가리키기, 찌르기, 회전, 선택 및 잡기
- XR 컨트롤러를 통한 햅틱 피드백
- 눈 응시 또는 머리 응시 포즈에 따른 인터랙션
- 가능한 활성 인터랙션을 나타내는 시각적 피드백
- XR 컨트롤러와의 기본 캔버스 UI 상호작용
- 고정 및 룸 스케일 VR 경험을 처리하기 위한 VR 카메라 리그인 XR 오리진(XR Origin)과 상호작용하기 위한 유틸리티

XR 인터랙션 툴킷에서 제공하는 AR 기능은 다음과 같다.

XR Hands 샘플 프로젝트 화면

- 화면 터치를 제스처 이벤트에 매핑하는 AR 제스처 시스템
- AR 인터랙티브는 현실 세계에 가상 개체를 배치하는 기능
- 배치, 선택, 변환, 회전 및 크기 조정과 같은 탭, 드래그, 핀치 확대
- 축소 제스처를 개체 조작으로 변환하는 AR 제스처 인터랙터 및 상호 작용 기능
- 실제 세계에 배치된 AR 개체를 사용자에게 알리는 AR 주석 기능

◎ 메타버스 TIP

메타버스에서 텍스트 입력 방식의 변화

메타버스는 사용자가 아바타를 통해 상호작용하고 다양한 디지털 콘텐츠와 애플리케이션을 경험할 수 있는 가상공간을 의미한다. 이 공간에서 사용자는 가상 키보드 또는 기타 입력 방법을 사용해 메시지, 명령 또는 검색 쿼리와 같은 텍스트를 입력해야 한다. 가상현실과 증강현실은 메타버스를 경험하는 다양한 방법을 제공하며 고유한 텍스트 입력 방법을 가지고 있다.

| 가상현실(VR) |

VR은 실제 세계를 시뮬레이션된 세계로 대체하는 완전 몰입형 디지털 환경이다. VR 입력 방법에는 핸드헬드 컨트롤러, 음성 명령 및 손 추적이 포함되어 있어 사용자가 가상 개체와 상호작용하고 텍스트를 입력할 수 있다. 예를 들면, 일부 VR 애플리케이션에서 사용자는 메시지를 입력하거나 콘텐츠를 검색하거나 명령을 입력하기 위해 사용자 앞에 나타나는 가상 키보드를 사용할 수 있다. 또한 음성인식을 사용해 텍스트를 구술할 수 있으며, 이는 VR에서 텍스트를 입력하는 것보다 직관적이고 자연스러운 방법이다. 오큘러스 퀘스트와 같은 일부 VR 헤드셋은 사용자가 허공에서 손가락 제스처를 만들어 가상 키보드를 사용해 입력하는 손 추적 기능을 제공한다.

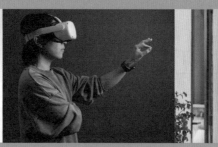

탭XR의 손목 텍스트 입력장치

| 증강현실(AR) |

AR은 디지털 콘텐츠와 현실 세계를 혼합해 사용자가 하이브리드 환경을 경험하게 한다. AR 입력 방법에는 스마트폰이나 태블릿과 같은 핸드헬드 장치가 포함되며 장치의 카메라를 사용해 디지털 콘텐츠를 실제 세계에 중첩한다. AR에서 사용자는 터치스크린, 음성 명령 등을 통해 텍스트를 입력할 수 있다. 예를 들면, AR 게임에서 사용자는 다른 플레이어와 통신하기 위해 메시지를 입력하거나 가상 아바타를 제어하기 위해 명령을 입력할 수 있다.

애플 비전 프로의 음성 입력 검색을 통한 AR 웹 화면 구동

VR이나 AR 텍스트 입력 방법의 개발은 사용자 경험을 개선하고 입력을 직관적이고 효율적으로 만드는 데 중점을 둔다. 예를 들어 VR에서 개발자는 햅틱 피드백을 사용해 가상 키보드를 입력할 때 촉각 제공으로 입력 속도와 정확성을 향상시킬 수 있는지 탐색하고 있다. 이처럼 VR이나 AR 텍스트 입력 방식은 더욱 정밀하게 손가락 움직임을 감지할 수 있는 손 추적 기술을 개발해 사용자가 더 쉽게 제어할 수 있어야 한다.

공간 컴퓨팅

공간 컴퓨팅(Spatial Computing)은 가상현실(VR), 증강현실(AR), 혼합현실(MR), 인공지능(AI), 기계 학습(ML), 사물인터넷(IoT), 5G, 로봇공학 등의 기술들을 결합해 3D 공간에서의 상호작용을 가능하게 하는 컴퓨팅 방식을 의미한다. 3D 환경에서 정보를 입력, 처리, 출력하는 컴퓨팅 기술의 진화된 형태로, 사용자는 실제 세계와 디지털 세계 사이에서 자유롭게 상호작용하고 이동할 수 있다. 이는 공간에 위치한 개체를 인식하고 디지털 정보를 중첩하거나 그와 상호작용하는 컴퓨팅 환경을 구성하는 것을 포함한다. 공간 컴퓨팅이라는 개념은 2003년 MIT미디어랩의 사이먼 그린월드(Simon Greenwold)의 석사 논문에서 처음 사용되었다. 그린월드는 '공간 컴퓨팅을 인간과 기계의 상호작용'이라고 정의하며 다음과 같이 설명했다.

"공간 컴퓨팅은 컴퓨터가 사용자에게 의미 있는 실제 개체 및 공간에 대한 참조를 인식하고 조작하는 인간과 기계의 상호작용 유형으로 정의된다. 여기에는 기술을 사용해 사용자의 물리적 환경 내에서 가상 형태를 만들거나 실제 환경에서 개체를 디지털화하는 작업이 포함된다."

그린월드의 설명을 좀 더 구체적으로 정리하자면, 공간 컴퓨팅은 세상을 인터페이스로 사용한다. 즉 공간 컴퓨팅은 모든 것이 상호작용의 가능성을 가진 인터페이스라는 개념을 전제로 한다. 이 관점에서 사용자는 주변의 환경과 상호작용하며 정보를 생성하고 소비하며 경험을 공유할 수 있다. 더불어 공간 컴퓨팅은 디지털 정보를 실제 환경에 중첩해 사용자가 자신의 환경을 더 풍부하게 이해하고 활용할 수 있게 하기 때문에 실세계와 디지털 세계의 결합이라고 할 수 있다.

1. 공간 컴퓨팅 기술

공간 컴퓨팅에서의 사용자 경험(UX) 디자인은 전통적인 2D 화면 기반 디자인과는 많이 다르기 때문에 물리적 현실 공간의 제한성과 상호작용의 복잡성을 고려해야 한다. 실제 세계와 디지털 세계가 서로 융합되는 환경에서 사용자는 동적으로 상호작용하게 되며, 메타버스 디자이너는 이런 환경에서 사용자가 쉽게 이해하고 사용할 수 있는 인터페이스를 제공해야 한다. 공간 컴퓨팅을 이루는 주요 기술을 살펴보면 다음과 같이 나열할 수 있다.

증강현실(AR)과 가상현실(VR)

AR은 디지털 정보를 실제 환경에 추가하고, VR은 사용자를 완전히 다른 환경으로 몰입 공간으로 이동시킨다. 이 둘은 공간 컴퓨팅의 핵심 구성 요소다. AR과 VR 기기의 향상된 센서 및 처리 능력, 사실적인 그래픽, 자연스러운 인터페이스, 이동성 개선 등에 대한 연구가 진행되고 있다.

인공지능(AI)과 머신 러닝(ML)

AI와 ML은 공간 컴퓨팅이 사용자와 환경에 대한 깊은 이해를 얻을 수 있게 해준다. 예를 들면 이미지 인식, 객체 인식, 음성인식 등의 기술은 디지털 정보를 실제 세계와 연결하는 필수 요소다.

컴퓨터 비전

컴퓨터 비전은 사람이 시각적 정보를 이해하는 방식을 모방해 컴퓨터가 이미지와 비디오에서 높은 수준의 정보를 추출하고 이해하게 하는 기술 분야다. 객체 인식, 장면 인식, 깊이 인식, 행동 인식, 얼굴 인식, 이미지 복원 등의 연구가 이 분야의 핵심이다.

3D 렌더링

메타버스는 3차원 가상 환경이므로, 3D 렌더링 기술이 필수적이다. 이는 실제 세계를 디지털로 사실적으로 재현하는 데 사용되며, 사용자가 가상 환경에서 실제와 유사한 경험을 할 수 있게 한다.

디지털 트윈

디지털 트윈은 실제 개체의 디지털 복제본을 만드는 기술이다. 이를 통해 실제 세계의 사물이나 시스템을 메타버스 내에서 정확하게 재현할 수 있다.

로컬리제이션과 매핑

동시적 위치 추정 및 매핑하는 SLAM은 로봇공학과 컴퓨터 비전에서 중요한 기술이다. 즉 사용자의 위치와 주변 환경을 동시에 추정하고 매핑한다.

블록체인

블록체인은 메타버스에서 소유권과 거래를 관리하는 데 사용될 수 있다. 이를 통해 사용자는 가상 아이템을 안전하게 구매, 판매, 교환할 수 있다.

사물인터넷(IoT)

IoT 기기들은 실제 세계에서 데이터를 수집하고, 이를 디지털로 변환하는 역할을 한다. 이 데이터는 사용자의 환경 경험을 향상시키고 사용자와 환경 사이의 상호작용을 개선하는 데 사용된다.

모바일 에지 컴퓨팅

5세대(5G) 이동통신 또는 롱텀에볼루션(LTE)망에서 기지국과 가까운 거리에 서버 등을 구축해 데이터 수집 현장에서 바로 데이터를 처리하는 기술이다. 모바일 에지 컴퓨팅은 메타버스에서 실시간 상호작용이 가능한 요소다.

인간-컴퓨터 인터랙션(HCI)

HCI는 사람과 컴퓨터 시스템 간의 상호작용을 연구하는 분야다. 특히 공간 컴퓨팅에서는 3D 인터페이스, 멀티모달 인터랙션(음성, 제스처, 텍스트 등), 사용자의 움직임 및 시선 추적 등에 대한 연구가 중요하다.

앞서 공간 컴퓨팅에서 사용자 경험 디자인은 여러 면에서 고려할 사항이 많다고 설명한 바 있다. 구체적으로 어떤 고려 사항이 있는지 살펴보자. 먼저 공간 컴퓨팅 UX 디자인은 사용자 중심성을 고려해야 한다. 사용자

중심, 즉 사용자의 행동, 의도, 요구를 이해하고 이를 디자인에 반영하는 것은 모든 UX 디자인에서 중요하지만, 공간 컴퓨팅에서는 더욱 그렇다. 사용자의 실제 환경, 물리적 제약 그리고 그들의 인지와 행동의 방식을 이해하는 것이 중요하다.

그다음으로 물리적 환경과의 상호작용을 고려해야 한다. 공간 컴퓨팅은 실제 환경을 디지털 인터페이스의 일부로 활용하기 때문에 물리적 환경과 어떻게 상호작용할지가 중요하다. 여기에는 3차원 인터랙션과 멀티모달 인터랙션 그리고 사용자의 편안함과 안정성이 해당한다.

첫째, 3차원 인터랙션이란 전통적인 2D 인터페이스와 달리, 공간 컴퓨팅에서는 3D 공간에서의 인터랙션을 필요로 한다. 이는 사용자의 움직임, 시선, 제스처 등을 인식하고 이해해야 함을 의미한다. 둘째, 공간 컴퓨팅은 텍스트나 이미지뿐만 아니라 음성, 제스처, 물리적 터치 등 다양한 모드를 통해 정보를 제공하고 상호작용한다. 따라서 사용자가 다양한 입력과 출력을 자연스럽게 이해하고 사용할 수 있도록 디자인하는 멀티모달 인터랙션이 중요하다. 셋째, AR, VR 등의 기술은 사용자의 시각적 경험과 물리적 움직임을 크게 바꾸므로 그런 변화가 사용자에게 불편함이나 위험을 주지 않도록 사용자의 편안함과 안정성에 주의해야 한다.

2. 공간 심리학과 메타버스

공간 심리학이란 물리적 공간이 인간의 행동, 감정, 생각에 어떻게 영향을 미치는지 연구하는 학문이다. 이는 건축, 도시 계획, 인테리어 디자인 등 다양한 분야에서 중요한 역할을 한다. 공간 심리학의 주요 원리를 살펴보면 다음과 같다.

첫째, 공간 인식이 있다. 사람들은 물리적 공간을 인식하고 이해하는 방식에 따라 행동한다. 예를 들어 공간이 넓게 느껴지면 사람들은 자유롭게 움직이려고 하고, 반대로 좁게 느껴지면 제한적으로 움직이려고 한다.

둘째, 공간과 감정이 있다. 물리적 공간은 우리의 감정에 큰 영향을 미친다. 예를 들어 밝고 쾌적한 공간은 긍정적인 감정을 유발하며, 어둡거나 좁은 공간에서는 부정적인 감정을 유발한다.

셋째, 공간과 사회적 상호작용이 있다. 공간은 사람들 사이의 상호작용을 촉진하거나 방해할 수 있다. 예를 들어 개방적이고 유연한 공간은

사람들이 서로 소통하고 협력하는 데 도움이 된다.

넷째, 공간과 신체적 건강이 있다. 공간의 디자인과 배치는 사람들의 신체적 건강에 영향을 미칠 수 있다. 예를 들어 자연광이 충분한 공간은 시력 보호에 도움이 되고, 적절한 공기 순환 시스템이 있는 공간은 호흡 건강에 좋다.

다섯째, 공간과 정체성이 있다. 공간은 개인이나 집단의 정체성을 반영하고 강화하는 역할을 한다. 사람들은 자신이 속한 공간을 통해 자신의 정체성을 표현하고 인식한다.

다음으로 메타버스에서 공간 심리학에는 어떤 이점이 있는지 살펴보자. 첫째, 사용자 경험 향상을 들 수 있다. 공간 심리학의 원리를 이해하고 적용하면 사용자가 메타버스 내에서도 현실과 같은 익숙한 느낌을 받고 더욱 편안하고 자연스럽게 활동할 수 있다. 예를 들어 공간의 크기, 색상, 레이아웃 등이 사용자의 행동과 감정에 영향을 미칠 수 있으므로, 이를 고려해 디자인하면 사용자 경험을 향상시킬 수 있다.

둘째, 사회적 상호작용을 촉진한다. 메타버스는 사람들이 가상공간에서 만나고 소통하는 장소다. 공간 심리학을 적용하면, 사용자가 더욱 적극적으로 상호작용하고 소통하도록 돕는 공간을 만들 수 있을 뿐 아니라 사용자의 선호나 행동 패턴에 따라 맞춤형의 가상공간을 제공할 수 있다.

셋째, 감정적 연결을 강화한다. 공간 활동은 사용자의 감정에 영향을 미치는데, 이 원리를 메타버스에서 적용하면 사용자가 메타버스에 더욱 강하게 연결되고 몰입하도록 만들 수 있다.

넷째, 학습 및 생산성을 향상한다. 공간 심리학은 공간이 생산성과 학습 능력에 어떻게 영향을 미치는지 연구한다. 메타버스 내에서 학습이나 작업 공간을 디자인할 때 이 원리를 적용하면, 사용자의 학습 효율과 생산성을 향상시킬 수 있다.

한편 가상현실을 체험하기 위해 HMD 기기를 착용할 때, 사용자는 불편함과 제한성을 호소하기도 한다. 이와 같은 문제는 공간 심리학에서 사용자가 가상공간을 인식하는 방법이나 행동, 감정 등에 영향을 미칠 수 있다. 예를 들어 VR 헤드셋이 무겁거나 PC에 연결해 사용하는 기기일 경우 사용자는 가상공간 내 움직임이 제한적이라고 느낄 수 있다. VR 환경에서의 움직임이 실제 움직임과 완벽하게 일치하지 않을 경우에도 마찬가지로 사용자는 자신의 행동이 제한되거나 수정이 필요할 수 있다고 느낀다. 또한 사용자의 감정에도 영향을 미칠 수 있다. 예를 들어 기기

가 불편하거나 사용하기 어려울 때도 사용자는 불편함이나 공포감 등의 불안한 감정을 느낀다. 이 같은 문제를 해결하기 위해 VR 기기의 디자인은 물론 기술적으로 계속 발전하고 있다. 더 가벼운 헤드셋, 더 정확한 움직임 추적, 더 편안한 사용자 인터페이스 등을 통해 메타버스 VR 환경에서의 공간 심리학적 경험을 앞으로 더욱 향상될 것이다.

3. 공간 컴퓨팅 구현 도구

2023년 6월 5일 세계 개발자 콘퍼런스(WWDC, Worldwide Developers Conference)에서 애플의 팀 쿡(Tim Cook)은 공간 컴퓨팅이라는 개념을 제시하면서 혼합현실을 통해 시공간의 제약을 뛰어넘는 업무 처리와 일상생활이 가능해질 것이라고 전망했다. 쿡은 그날 애플워치 이후 약 9년 만의 신제품 '애플 비전 프로'를 소개하면서 "맥으로 개인용 컴퓨터가 시작됐으며 이후 아이폰과 함께 모바일 컴퓨팅으로 나아갔던 것에 이어 비전 프로는 공간 컴퓨팅의 시대를 열어갈 것"이라고 설명했다.

혼합현실의 특수 응용 프로그램인 공간 컴퓨팅은 실제 공간과 가상 공간을 결합해 새로운 형태의 경험을 제공하는데, 더 쉽게 말하면 디지털 콘텐츠와 물리적 공간을 매끄럽게 혼합해 그 경계를 흐리게 한다. 예를 들어 공간 컴퓨팅 기술을 활용한 자율주행 차량을 비롯해 로봇 프로그래밍, 비즈니스 프로세스까지, 공간 컴퓨팅은 메타버스 시대의 미래라 할 수 있다. 그렇다면 가상공간이 물리적 공간과 연결되어 사용자의 움직임이나 행동에 반응하고 필요한 정보와 서비스를 제공하기 위해서는 어떻게 해야 할까? 공간 경험을 가장 잘 정의하기 위해서는 3D 모델링, VR, AR, XR의 개발 기술을 향상시켜야 하는데, 공간 컴퓨팅을 구현하기 위한 필수 도구와 그에 해당하는 소프트웨어를 살펴보자.

게임엔진
3D 환경을 생성하고 물리적 상호작용을 시뮬레이션을 하는 데 사용된다.(Unity, Unreal Engine)

개발 도구

코드 작성, 디버깅, 버전 관리 등의 작업을 지원한다.(Visual Studio, Xcode, Git, SwiftUI, RealityKit, ARKit)

3D 모델링 소프트웨어

3D 개체를 생성하고 편집하는 데 사용된다.(Blender, 3ds Max, Maya, Zbrush)

컴퓨터 비전 라이브러리

이미지 및 비디오 분석, 개체 인식, 추적 등의 작업을 지원한다.(OpenCV, TensorFlow, PyTorch)

AI 및 기계 학습 플랫폼

데이터 분석, 예측, 패턴 인식 등의 작업을 지원한다.(TensorFlow, PyTorch, Keras)

공간 오디오 도구

3D 환경에서 사운드를 생성하고 조작하는 데 사용된다.(FMOD, Wwise, Resonance Audio)

프로토타이핑 도구

아이디어를 시각적으로 표현하고 테스트하는 데 사용된다.(Sketch, Figma, Adobe XD)

UX 테스트 도구

사용자 경험을 평가하고 개선하는 데 사용된다.(Usertesting.com, Lookback, Hotjar)

4. 애플 비전 프로의 공간 컴퓨팅

애플은 2023년 6월에 열린 세계 개발자 포럼에서 증강현실을 구현하는 디바이스인 visionOS를 탑재한 애플 비전 프로를 선보였다. 애플은 수십 년 동안 고성능, 모바일 및 웨어러블 기기를 디자인한 경험의 결과로 자신 있게 공간 컴퓨팅을 내세우면서 기존의 메타버스, VR, AR 기기와 차별화 선언을 했다. 비전 프로는 물리적 세계와 디지털 콘텐츠가 매끄럽게 어우러지는 혁신적 공간을 만들어낸다. 화면의 경계가 없어지고 실질적인 디스플레이가 없어 무한한 공간이 모두 캔버스가 되는 것이다. 전면의 눈을 가득 채우는 형태로 착용되는데, 기존 VR 기기와 크게 달라 보이지는 않는다. 양쪽 눈을 담당하는 디스플레이는 OLED 기술에 2,300만 픽셀의 초고해상도 스펙의 화면이 탑재되어 있고 주사율이 높다. 그래서 멀미 현상이 거의 없고 본체에 첨단 공간 음향 시스템이 탑재되어 영화관을 방불케 한다. 그뿐 아니라 본체를 컨트롤하는 방법 또한 감성적으로 마감되어 있고, 아이폰과 태블릿, 웨어러블 디바이스 등 다양한 장치와의 뛰어난 연동성을 자랑한다.

애플 비전 프로의 공간 획득

한편 마이크로소프트의 홀로렌즈나 메타의 퀘스트 3와의 사용자 경험 디자인 측면에서 큰 차이가 있어 보이진 않는다는 평도 나오고 있다. 손의 제스처, 동공 추적, 음성인식 등 어포던스 기반의 상호작용에서도 유사하다. 그러나 더 많은 센서와 경량화, 애플의 독특한 디자인, 기기 소재의 변화, visionOS의 다양한 UI 및 UX 등에서의 차별성은 돋보인다. 무엇보다 애플 비전 프로의 출시를 계기로 수많은 증강현실 앱이 쏟아져 오면서 진정한 공간 컴퓨팅 메타버스 시대가 열릴 것이라고 예상한다.

① visionOS 사용자 경험 디자인

애플 비전 프로에서의 사용자 경험 디자인을 위한 중요 인터랙션과 UI에 대해 알아보자. visionOS 소개를 참조한 것으로, 자세한 사항은 애플 비전 프로 웹사이트(developer.apple.com/design/human-interface-guidelines/designing-for-visionos)에서 확인할 수 있다.

공간

가상 콘텐츠와 몰입형 경험을 볼 수 있게 여러 종류의 캔버스를 무한하게 제공한다.

몰입감

visionOS 앱은 게임, 엔터테인먼트, 사무 등의 종류에 따라 사용자 경험 디자인을 반영해 다양한 수준의 몰입 환경을 제공한다.

패스스루

이 기능을 사용하면 사용자가 실제 주변을 관찰하면서 가상 콘텐츠와 상호작용할 수 있다. 패스스루(Passthrough) 양에 대한 제어는 기기 옆에 부착된 디지털 크라운(Digital Crown)을 돌려서 조절 가능하다.

공간 오디오

사용자 주변의 음향 특성을 모델링해 오디오 사운드를 자연스럽게 만든다. 앱의 환경 정보에 대한 액세스 권한이 있는 경우 오디오 사운드를 미세하게 조정할 수 있다. 미묘하고 표현력이 풍부한 사운드는 사용자의 경험을 향상시키고 개체와 상호작용할 때 필수적인 피드백을 제공한다. 이는 오디오 알고리즘을 사람의 물리적 환경에 대한 정보와 결합해 사용자가 단순히 스피커에서 나오는 소리를 인식하는 게 아니라 공간의 특정 위치에서 나오는 것으로 인식할 수 있게 공간 오디오를 생성한다.

초점 및 제스처

사용자는 눈과 손을 사용한 탭과 같은 간접 제스처 또는 가상 개체 터치와 같은 직접 제스처를 통해 비전 프로와 상호작용한다. 이때 사용자가 원하는 구성 요소에 쉽게 집중할 수 있게 시각적 산만함을 최소화해야 한다.

그림과 같이 간접 제스처를 사용할 때 장치 카메라는 사용자의 손이 무릎이나 옆구리에 위치해도 움직임을 캡처할 수 있기 때문에 쉽게 상호

작용할 수 있다. 또한 간접 제스처를 사용하면 손으로 개체나 화면 위치까지 뻗을 필요가 없기 때문에 공간에서 초점을 맞출 수 있는 개체와 상호작용하기 쉽다.

　반면 직접 제스처는 사용자가 만지고 있는 물체에 영향을 미친다. 물체의 크기나 방향을 바꾸거나 물리적 행동을 가할 때 사용한다. 예를 들어 사용자가 시스템 제공 키보드를 직접 터치해 타이핑하기 위해서는 사용자의 손이 닿을 수 있을 만큼 가상 키보드를 가까이에 두어야 한다.

인체 공학

비전 프로 사용자는 모든 시각 자료를 위해 장치의 카메라 센서에 의존하므로 과도한 제스처나 움직임, 복잡한 화면 UI를 피해야 하고 무엇보다도 편안해야 한다. visionOS는 착용자의 머리를 기준으로 콘텐츠를 배치하고 자세에 적용해 신체 움직임의 부담을 최소화한다.

접근성

비전 프로는 보이스오버(VoiceOver), 스위치 컨트롤(Switch Control), 드웰 컨트롤(Dwell Control), 가이드 액세스(Guided Access), 헤드 포인터(Head Pointer)를 포함한 접근성 기술을 지원한다. 시스템 제공 UI 구성 요소에는 접근성 지원 기능이 내장되어 있으며, 개발자는 앱이나 게임에서 이를 향상시킬 수 있다.

포인터 컨트롤-핸드/포인터 컨트롤-헤드/줌 렌즈

아바타

1. 아바타 이해하기

아바타(Avatar)란 가상공간에서 사용자의 역할을 대신하는 가상 캐릭터를 가리킨다. 아바타라는 용어는 고대 인도아리아어인 산스크리트어 '아바타라(avataara)'에서 유래되었는데, 힌두교에서 세상의 특정한 죄악을 물리치기 위해 신이 인간이나 동물의 형상으로 나타는 것을 뜻했다. 아바타가 사이버 캐릭터의 이미로 처음 등장한 것은 1985년에 출시된 비디오 게임 '울티마 시리즈'의 4편인 '울티마 4: 아바타의 퀘스트'에서부터다. 처음에는 비디오 게임이나 채팅에서만 사용되었던 것이 젊은 층을 중심으로 폭발적인 인기를 얻으면서 각 분야에서 활용되기 시작했다.

메타버스 아바타는 온라인 게임, 소셜 플랫폼 및 몰입형 시뮬레이션과 같은 가상 환경 내 사용자의 디지털 표현이다. 이를 통해 사용자는 메타버스에서 다른 사람 및 주변 환경과 상호작용할 수 있다. 아바타는 플랫폼, 사용자 기본 설정 및 원하는 사용자 지정 수준에 따라 특성, 유형 및 스타일이 크게 다를 수 있다.

디지털 환경에서 아바타의 역사는 컴퓨터를 매개로 한 커뮤니케이션과 온라인 게임의 초기 단계로 거슬러 올라간다. 메타버스 아바타 생성으로 이어지는 역사적 흐름을 간략하게 살펴보자.

텍스트 기반 커뮤니케이션 및 MUD(1970년대 후반-1990년대 초반)

1970년대 후반과 1980년대 초반에 게시판 시스템(BBS, Bulletin Board System) 및 인터넷 릴레이 채팅(IRC, Internet Relay Chat)과 같은 텍스트 기반 온라인 커뮤니케이션 시스템이 등장했다. 같은 시기에 사용자가 텍스트 명령을 통해 다른 사용자 및 환경과 상호작용할 수 있는 텍스트 기반 가상 세계인 다중 사용자 던전(MUD)이 인기를 끌었다. 이런 초기 환경에서 사용자는 간단한 텍스트 기반 핸들 또는 문자 이름으로 표시되었으며, 이는 아바타의 전조 역할을 했다.

그래픽 온라인 세계(1990년대 초반-중반)

컴퓨터 그래픽과 인터넷 연결의 발전으로 1990년대 초반에 그래픽 온라인 세계가 등장하기 시작했다. 해비타트나 액티브 월드(Active Worlds) 같은 가상 세계를 통해 사용자는 자신의 시각적 표현을 만들고 사용자 지정을 할 수 있게 되어 텍스트 기반 핸들에서 그래픽 아바타로 전환되었다.

해비타트

액티브 월드(2023년 버전)

MMORPG 및 3D 아바타(1990년대 후반-2000년대)

에버퀘스트

1990년대 후반에는 울티마 온라인, 에버퀘스트(EverQuest), 월드 오브 워크래프트(World of Warcraft) 같은 대규모 멀티플레이어 온라인 롤 플레잉 게임(MMORPG)이 등장했다. 이들 게임은 3D 환경을 특징으로 하며 사용자 지정 가능한 모양, 애니메이션 및 사회적 상호작용을 통해 보다 정교한 아바타를 도입했다.

가상 세계 및 소셜 플랫폼(2000년대 중반-2010년대)

세컨드 라이프

세컨드 라이프 같은 가상 세계와 IMVU 같은 소셜 플랫폼은 맞춤형 3D 아바타를 더욱 대중화했다. 소셜 플랫폼을 통해 사용자는 고도로 개인화된 아바타를 만들어 자신의 정체성을 표현하고 사교 활동에서 가상 전자상거래에 이르기까지 다양한 활동에 참여할 수 있게 되었다.

VR 및 AR 발전(2010년대)

페이스북 호라이즌

VR 및 AR 기술이 발전함에 따라 VR챗(VRChat)이나 페이스북 호라이즌(Facebook Horizon)과 같은 새로운 플랫폼이 등장해 동작으로 제어할 수 있는 아바타를 통해 사실감 있는 경험을 제공했다.

메타버스와 아바타의 진화(2020년대)

메타버스의 개념이 주목받으면서 다양한 플랫폼이 서비스와 기술을 통합해 상호 연결된 가상 세계를 만들기 시작했다. 메타버스의 아바타는 AI 기반 얼굴 표정, 사실적인 텍스트 음성 합성, 챗봇 기능, 고급 사용자 지정 옵션과 같은 요소를 통합해 계속해서 진화하고 있다.

엔비디아 옴니버스 아바타 클라우드 엔진 ACE

이렇듯 2020년대 중반 이후 가상 세계와 소셜 플랫폼의 등장과 함께 아바타의 기능, 역할, 외형에 상당한 변화가 일어났다. 이 변화는 인공지능 기술, 고급 3D 그래픽, 향상된 사용자 지정 옵션, 확장된 사회적 상호작용, 가상 전자상거래 및 새로운 기술의 통합에 의해 주도되었다. 그 결과 아바타는 단순한 디지털 표현에서 사용자가 가상 환경에서 자신을 표현하고 광범위한 사회적, 창의적, 경제적 활동에 참여하는 등 정교하면서도 고도로 개인화된 캐릭터로 진화하고 있다. 아바타는 다음과 같은 몇 가지 요인에 의해 다양한 변화가 이루어지고 있다.

고급 3D 그래픽 및 사용자 지정

가상 세계와 소셜 플랫폼을 통해 사용자는 매우 상세하고 사용자 지정 가능한 3D 아바타를 만들 수 있다. 이를 통해 사용자는 자신의 정체성, 관심사 또는 원하는 페르소나를 반영하기 위해 아바타의 외모, 의복, 액세서리를 바꿈으로써 더 큰 자기 표현 및 개인화가 가능하다.

확장된 사회적 상호작용 및 몰입감

메타버스 플랫폼은 사회적 상호작용에 초점을 맞추고 사용자가 참여할 수 있는 다양한 도구와 기능을 제공한다. 아바타는 문자나 음성 채팅을

통해 의사소통하고, 애니메이션과 얼굴 표정을 통해 감정을 표현하고, 춤, 이벤트 참석, 가상 비즈니스 운영과 같은 활동에 참여한다.

가상 경제 및 상거래

가상 세계 및 소셜 플랫폼의 등장으로 사용자가 가상 상품 및 서비스를 구매, 판매 또는 거래할 수 있는 가상 경제가 도입되었다. 가상 거래에서 아바타는 중요한 역할을 하는데, 사용자는 자신의 사회적 지위를 높이거나 창의성을 표현하기 위해 아바타의 외모와 자산에 투자한다.

신기술과의 융합

2020년대 VR 및 AR 기술의 발전은 아바타의 역할과 기능을 더욱 강화시켰다. 지속적으로 업그레이드되고 있는 VR챗이나 메타 호라이즌과 같은 새로운 플랫폼은 자연스럽고 직관적인 상호작용을 가능하게 하는 동작 추적 및 제스처 기반 입력을 통해 제어되는 아바타와 함께 몰입감이 높고 현실감 있는 경험을 제공한다. VR챗에서 사용자는 VR 헤드셋과 컨트롤러를 사용해 가상 세계를 탐색하고 다른 사용자와 상호작용을 통해 더욱 사실감 있는 방식으로 아바타를 구현하게 되었다. 이를 통해 사용자는 몸짓과 제스처로 자신의 감정과 의도를 전달할 수 있어 미묘한 의사소통까지도 가능하게 되었다.

① 아바타의 유형

메타버스 아바타를 유형별로 살펴보자. 아바타에는 휴머노이드(Humanoid), 동물 또는 생물, 추상 또는 상징, 브랜드 또는 라이선스로 구분할 수 있다. 휴머노이드 아바타는 사실적이거나 양식화된 기능을 사용해 인간을 닮도록 설계되는데, 사용자의 실제 모습, 가상의 캐릭터 또는 완전히 고유한 창조물을 나타낼 수 있다. 동물 또는 생물 아바타는 용이나 유니콘 또는 의인화된 존재와 같은 동물이나 신화 속 생물의 형태를 취하고 있다. 추상 또는 상징 아바타는 특정 존재나 개체와 유사하지 않을 수 있지만, 디자인을 통해 개념, 감정, 아이디어를 전달할 수 있다. 브랜드 또는 라이선스 아바타는 영화, TV 쇼 등 미디어의 인기 캐릭터를 기반으로 한 아바타가 일반적이다. 사용자는 이런 아바타를 선택해 팬덤이나 특정 브랜드에 대한 애착을 표현할 수 있다. 아바타를 유형별로 분류하면 다음과 같다.

주요 아바타 유형별 분류

분류	형태	특징	기능
2D 아바타	2차원 그래픽	간단하고 액세스가 용이	주로 텍스트 기반 메타버스에서 대화를 나누는 역할
3D 아바타	3차원 그래픽	사실적이며 더 많은 커스터마이징 가능	상호작용, 탐험, 게임, 물건 사고팔기 등
VR 아바타	VR 기기와 연동	몸동작 추적, 실시간 모션 캡처 가능	VR 메타버스에서의 상호작용, 체험형 콘텐츠 참여
AI 아바타	AI 기술이 적용된 아바타	사용자의 행동을 학습하거나 AI 기반 대화 가능	자동화된 상호작용, 개인화된 서비스 제공

② 아바타의 특징

아바타의 특징은 크게 다섯 가지로 설명할 수 있다. 첫째, 아바타는 사용자를 닮거나 동물, 신화 속 생물 또는 추상적인 디자인과 같이 완전히 다른 시각적 모양을 가질 수 있다. 단순하고 만화 같은 캐릭터에서 매우 상세하고 사실적인 표현에 이르기까지 다양하다.

둘째, 많은 메타버스 플랫폼을 통해 사용자는 의류, 액세서리, 얼굴 특징 및 신체 유형과 같은 다양한 사용자 정의 옵션으로 아바타를 개인화할 수 있다.

셋째, 아바타는 걷기, 달리기, 춤 또는 특정 제스처 수행과 같은 다양한 동작이나 애니메이션을 표시할 수 있다. 이와 같은 애니메이션은 사전 설정되거나 사용자 주도적일 수 있으며 일부 플랫폼에서는 사용자가 자신만의 맞춤형 애니메이션을 만들 수도 있다.

넷째, 일부 아바타는 미소, 찌푸림, 놀람, 화남 등의 감정을 표현할 수 있도록 설계되었다. 이런 표현력은 얼굴 애니메이션이나 신체 언어를 통해 달성할 수 있다.

다섯째, 아바타는 메타버스의 개체나 환경뿐만 아니라 다른 아바타와 상호작용할 수 있다. 여기에는 악수, 포옹, 가상 물체를 집어서 사용하는 것과 같은 행동이 포함될 수 있다.

메타버스에서 아바타는 사용자의 디지털 표현을 나타낸다. 메타버스에서 아바타의 역할과 상호작용은 다음과 같은 범주로 나눌 수 있는데, 각 범주에 따른 특징을 살펴본다.

네이버 제페토에서의 아바타 활동 모습

범주	특징
신원 표현	가상공간에서 사용자의 시각적 표현 역할을 통해 다른 아바타와 상호작용하고 통신한다.
탐색	가상공간을 탐색하고 가상 개체와 상호작용한다.
사용자 지정	사용자의 개성을 반영하기 위해 다양한 의상, 액세서리 등 신체적 특징으로 사용자 지정이 가능하다.
표현	실제 커뮤니케이션을 반영하는 방식으로 감정, 제스처 등의 비언어적 단서를 표현하도록 애니메이션화한다.
소셜 상호작용	가상공간에서 다른 아바타와 상호작용하고, 대화에 참여하고, 우정을 형성하고, 그룹 활동이나 이벤트에 참여한다.
비즈니스	가상 상점과 시장, 가상 부동산과 같은 디지털 상품을 탐색하고 구매하는 등 가상 경제에 참여한다.
게임	개별 또는 팀의 일부로 레이싱, 전투, 스포츠, 퍼즐 등 다양한 게임 및 경쟁 활동에 참여한다.
가상 콘서트 및 공연	라이브 콘서트, 연극, 공연 등의 예술 행사에 참석한다.
가상 관광 및 여행	새로운 문화, 풍경, 명소를 경험하면서 실제 위치 또는 완전히 가상의 목적지의 공간을 방문한다.
교육 및 훈련	강사나 전문가의 가상 수업, 워크숍 또는 세미나와 같은 교육 경험에 참여한다.
의료	가상 치료 및 재활 세션에 참여하고 다양한 의료 서비스의 정보를 얻는다.
원격 작업	가상 회의에 참여하고 프로젝트에서 실시간으로 협업한다.

③ 아바타의 미래

미래의 메타버스에서 아바타는 더 다양하고 정교한 역할을 수행하며 사용자의 디지털 라이프의 중심 요소가 되는 것은 물론 실시간 모션 캡처, AI 기반 상호작용, 감정 인식, 복잡한 수준의 사용자 맞춤형 제공이 가능해질 것이다. 아바타의 디자인은 더욱 사실적이 되거나 완전히 판타지적 요소로 발전할 수 있다. 그리고 사용자가 자신의 아바타를 더욱 디테일하게 커스터마이징할 수 있다. 아바타는 단순히 사용자를 대표하는 것을 넘어 사용자의 활동을 대신하거나 사용자와 상호작용하는 디지털 애완동물, 가상 친구, 가상 비서 등의 역할로 확대될 수 있는데, 이런 아바타의 기술적 발전을 통해 사용자는 더욱 풍부한 가상 경험을 즐기게 될 것이다. 또한 아바타는 가상 세계에서뿐만 아니라 실제 세계의 일상, 업무, 학습 등에서도 유용하게 활용될 것이다. 이는 디지털 격차 감소와 새로운 커뮤니케이션 방식의 탄생, 사용자의 창의성 향상 등 다양한 효과를 가져올 수 있다. 미래 아바타의 잠재적 기능과 개발 방향을 좀 더 구체적으로 살펴보자.

총체적 디지털 신원

아바타는 다양한 플랫폼과 환경에서 사용자의 개인정보, 선호도, 소셜 연결 및 가상 자산을 통합하는 포괄적인 디지털 신원 역할을 할 것이다. 이렇게 하면 메타버스 내외에서 원활한 탐색과 상호작용이 가능해지며 여러 개별 디지털 프로필에 대한 필요성이 줄어든다.

개인 AI 비서

AI 기술이 발전함에 따라 아바타는 사용자가 메타버스를 탐색하고 디지털 라이프를 관리하며 정보 및 서비스에 액세스하는 데 도움이 되는 개인 AI 비서로 빠르게 진화할 수 있다. AI 기반 아바타는 사용자의 선호도를 이해하고 개인화된 권장 사항을 제공하며 대신 작업을 수행할 수 있다.

커뮤니케이션 향상

미래의 아바타는 AI가 생성한 얼굴 표정, 실시간 음성 합성, 감정 인식과 같은 고급 기능을 통해 자연스럽고 챗GPT를 기반으로 미묘한 커뮤니케이션을 지원할 것이다. 이것은 가상 환경에서 더 큰 존재감과 연결성을 촉진시켜 표현적이고 실감 나는 사회적 상호작용을 가능하게 한다.

크로스 플랫폼 호환성

원활한 메타버스 경험을 보장하기 위해 미래의 아바타는 크로스 플랫폼 호환성을 염두에 두고 설계되어 사용자가 다양한 플랫폼, 환경 및 장치에서 디지털 페르소나를 전달할 수 있다. 이를 위해서는 다양한 메타버스 생태계에서 원활한 아바타 통합을 촉진하기 위한 표준화된 프로토콜 및 상호 운용성 솔루션의 개발이 필요하다.

사용자 지정 및 개인화

사용자가 메타버스에서 더 큰 자기 표현 및 개인화를 추구함에 따라 아바타는 사용자 생성 콘텐츠 및 NFT와 같은 블록체인 기반 디지털 자산과의 통합을 포함해 고급 사용자 지정 옵션을 제공할 가능성이 높아진다. 이를 통해 사용자는 자신의 정체성, 관심사, 가치 등을 반영하는 독특하고 개인화된 아바타를 만들 수 있다.

접근성 및 포용성

미래의 아바타는 접근성과 포용성을 우선시해 다양한 표현 옵션을 제공하고 다양한 요구와 능력을 가진 사용자에게 서비스를 제공해야 한다. 여기에는 수화 지원 또는 대체 입력 방법과 같은 적응형 기능을 갖춘 아바타 개발이 포함될 수 있기 때문에 메타버스가 모두에게 접근 가능하도록 보장할 수 있어야 한다.

윤리적 고려 사항 및 개인정보 보호

아바타가 더욱 발전하고 상호 연결됨에 따라 데이터 보호, 신원 도용 및 악의적인 목적을 위한 잠재적인 아바타 오용과 같은 윤리적 고려 사항 및 개인정보 문제를 해결하는 것이 중요하다. 여기에는 안전하고 보장받는 메타버스 환경을 만들기 위한 강력한 프라이버시 프레임워크, 분산형 ID 시스템, 메타버스 커뮤니티 지침의 개발이 포함되어야 한다.

2. 아바타 생성 기술

메타버스에서 아바타 생성 기술은 사용자를 3D 가상 세계에 디지털로 표현하는 데 주로 활용된다. 이를 통해 사람들의 외모, 목소리, 행동 그리고 성격까지도 사실에 가깝게 재현할 수 있다. 게임이나 소셜 미디어 같은 가상공간에서는 이런 사실적인 아바타를 통해 사용자가 더욱 자연스럽고 몰입감 있게 활동할 수 있다. 아바타를 만드는 데에는 모델링, 렌더링, 모션 캡처, 애니메이션, 기계 학습 등 다양한 기술이 적용되며, 최근에는 극사실적인 디지털 휴먼 아바타의 필요성이 부각되고 있다. 디지털 휴먼 아바타가 포함된 메타버스 경험이 그렇지 않은 경험과 비교했을 때 아바타의 현실적인 표현과 존재감이 사용자의 경험에 큰 차이를 줄 수 있다. 디지털 휴먼 아바타에 대해서 자세히 알아보자.

사실적인 디지털 휴먼
초현실적인 디지털 휴먼 아바타는 메타버스에서의 현존감과 몰입감을 크게 향상시켜 사용자가 현실적이고 생생한 느낌으로 다른 사용자나 가상 환경과 상호작용할 수 있다.

생성형 AI 기반 디지털 휴먼
딥 러닝 및 신경망, 특히 생성적 적대신경망(GAN) 같은 방법론을 활용하면, 아바타의 외형, 움직임, 음성 등을 실시간으로 생성하거나 수정할 수 있다. 사용자의 사진이나 목소리 데이터를 기반으로 개인화된 아바타를 생성할 수 있고, 실시간으로 아바타의 움직임이나 표정을 조절할 수 있어 사용자와 감성적인 상호작용이 가능하다.

공감 및 사회적 상호작용 증가
현실적인 디지털 휴먼을 통해 사용자의 공감 및 사회적 상호작용이 증가함으로써 메타버스에서 더 강력한 사회적 연결 및 관계를 경험할 수 있다.

개선된 커뮤니케이션
디지털 휴먼 아바타는 사용자가 몸짓, 얼굴 표정, 음성을 통해 자신을 표현하기 때문에 기존의 텍스트 기반 커뮤니케이션의 한계를 뛰어넘어 메타버스에서의 커뮤니케이션을 개선할 수 있다.

기술 요구 사항

극사실 디지털 인간 아바타를 만들기 위해서는 기술 및 개발에 상당한 투자가 필요하다. 또한 볼류메트릭 캡처, 페이셜 캡처를 위한 특수 하드웨어 및 인공지능 기반 알고리즘과 여러 소프트웨어가 필요할 수 있어 일부 사용자의 기술적 접근성이 제한될 수 있다.

현실감과 접근성 사이의 절충

사실적인 아바타를 만드는 데는 더 많은 전문 지식과 접근성, 기술이 필요할 수 있다. 그렇게 발전해 가다 보면 현실감과 접근성 사이의 절충점을 찾을 수 있다.

① 사실적 아바타

에픽게임즈의 메타휴먼(Metahuman)과 같은 매우 사실적인 메타버스 아바타의 개발은 긍정적 효과를 제공할 수 있으나 반대로 부작용을 야기시킬 수도 있다. 몇 가지 사례를 바탕으로 사실적으로 생성한 아바타의 긍정적인 효과와 부정적인 효과를 비교하여 살펴보자.

사실적인 아바타의 긍정적인 효과로는 몰입감과 존재감 향상, 개선된 커뮤니케이션 능력을 들 수 있다. 이는 사용자가 디지털 페르소나와 자신이 거주하는 가상 환경에 더 많이 연결되어 있다고 느끼기 때문에 메타버스에서 몰입감과 존재감을 향상시킨다. 이를 통해 사용자에게 매력적이고 의미 있는 경험을 제공할 수 있다. 예를 들어 에픽게임즈의 언리얼 엔진은 개발자가 매우 사실적이고 사용자 지정 가능한 인간과 유사한 아바타를 만들 수 있는 도구인 메타휴먼 크리에이터(MetaHuman Creator)를 도입했다. 이런 메타휴먼은 가상 세계, 게임, 시뮬레이션에서 사실적이고 몰입감 있는 경험에 기여할 수 있다. 또한 고화질 아바타의 사실적인 얼굴 표정과 몸짓은 가상 환경에서의 사용자간 커뮤니케이션을 더 자연스럽게 만들어주기 때문에 사용자는 감정과 의도를 보다 효과적으로 전달할 수 있다.

반면 부정적인 효과로는 언캐니 밸리(Uncanny valley), 신원 사기 및 딥페이크, 디지털 격차 및 접근성을 들 수 있다. 먼저 언캐니 밸리란 무엇일까? 언캐니 밸리라는 개념은 로봇공학자 모리 마사히로(森政弘)가 1970년에 출간한『불쾌한 골짜기(不気味の谷)』

에픽게임즈의 메타휴먼 크리에이터

에서 처음 소개되었다. 이것은 메타휴먼과 같은 인간의 매우 사실적인 표현이 사용자 사이에서 불안감이나 불편함을 불러일으킬 수 있는 현상을 가리킨다. 사실적인 아바타는 높은 수준의 현실감에 접근하지만, 여전히 실제 인간과 구별할 수 있기 때문에 일부 사용자에게는 섬뜩하거나 불편해 보일 수 있다. 예를 들어 메타휴먼 크리에이터를 사용해 만든 매우 사실적인 아바타의 경우 높은 수준의 시각적 충실도에 접근하지만, 여전히 인간의 외모와 행동을 완벽하게 복제하지 못하기 때문에 일부 사용자에게는 불안정스러워 보일 수 있다.

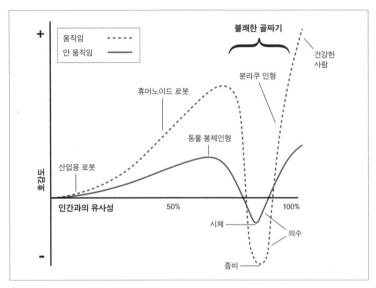

언캐니 밸리 곡선

매우 사실적인 아바타를 만들 수 있는 능력은 신원 사기 및 디지털 페르소나를 악의적인 목적으로 오용할 가능성에 대한 범죄 우려가 있다. 실존 인물, 예를 들어 유명인이나 공인과 유사한 아바타를 만들어 잘못된 정보를 퍼뜨리거나 부적절한 행동을 하는 데 사용할 수 있을 뿐 아니라 사기 범죄 등으로 이어질 수 있다. 또 허위 진술하는 가짜 비디오를 만드는 딥페이크 등을 통해 사회적 혼란을 일으킬 수 있다.

② 지능형 NPC

지능형 NPC 생성 기술이란 가상 환경에서 인간과 유사한 행동을 보이고 사용자와 상호작용할 수 있는 인공지능 캐릭터를 생성하는 데 사용

되는 기술을 말한다. 지능형 NPC 기술 개발을 위한 연구 접근 방식에는 컴퓨터 과학, 인공지능, 심리학이 결합되어 있는데, 이 연구의 목표는 믿을 수 있고 매력적인 NPC를 만들고 AI 및 가상 환경에서 최신 기술을 발전시키는 것이다. 의사 결정과 의사소통, 추론, 인식과 같은 영역에서의 지속적인 연구와 실험이 여기에 해당한다. 지능형 NPC 생성 방법은 다음과 같다.

규칙 기반 시스템

NPC의 동작을 제어하는 미리 정의된 규칙 및 의사 결정 알고리즘 집합으로, 규칙 기반 시스템은 사전 정의된 규칙 및 조건 집합을 기반으로 결정을 내리는 일종의 인공지능이다. 규칙은 특정 이벤트 또는 입력에 대한 응답으로 NPC가 취할 특정 작업을 결정한다. 예를 들어 가상 게임 환경에서 규칙 기반 시스템을 사용해 적이나 아군과 같은 NPC의 동작을 제어할 수 있다. 규칙은 사용자 캐릭터가 적 NPC에 접근하면 적 NPC가 공격하도록 지정할 수 있고, 사용자 캐릭터가 아군 NPC에게 접근하면 아군 NPC가 지원을 제공한다.

기계 학습

실제 데이터에 대해 훈련된 알고리즘으로 기계 학습을 통해 인간과 유사한 의사 결정과 유사한 행동을 생성한다.

자연어 처리

자연어 처리(NLP)는 컴퓨터가 인간의 언어를 이해, 해석, 생성하는 데 중점을 둔 인공지능 및 컴퓨터 과학의 하위 분야다. 텍스트 및 음성 데이터를 처리하고 분석하기 위해 알고리즘 및 통계 모델을 사용하는데, 자연어 처리에는 챗봇(Chatbot), 감정 분석(Sentiment Analysis), 기계 번역(Machine Translation), 개체명 인식(Named Entity Recognition), 텍스트 분류(Text Classification), 음성인식(Speech Recognition)과 같은 응용 프로그램이 있다.

각 항목을 세부적으로 살펴보면, 챗봇은 인간의 말을 이해하고 응답할 수 있는 대화형 AI 시스템 개발을 이른다. 예를 들면, 고객 서비스용으로 설계된 챗봇은 자연어 처리 기술을 사용해 고객 문의를 이해하고 응답한다. 챗봇은 적절한 응답을 생성할 수 있는 통계 모델을 구축하기 위해 일반적인 질문 및 응답을 포함해 대규모 고객 서비스 데이터 모음

에서 훈련될 수 있다. 고객이 질문을 하면 챗봇은 NLP 알고리즘을 사용해 텍스트를 분석하고 학습 데이터를 기반으로 가장 적절한 응답을 결정한다.

감정 분석은 긍정적, 부정적 또는 중립과 같은 텍스트의 감정적 톤을 결정하고, 기계 번역은 텍스트를 한 언어에서 다른 언어로 자동 번역한다. 개체명 인식은 구조화되지 않은 텍스트에서 사람, 장소, 조직과 같은 특정 정보를 식별해 추출하고, 텍스트 분류는 이메일의 스팸 감지와 같이 미리 정의된 범주로 텍스트를 자동으로 분류한다.

마지막으로 음성인식 시스템에는 녹음 서비스, 아마존의 알렉사(Alexa)나 애플의 시리(Siri) 같은 음성 비서, 실시간 번역 및 청각장애 또는 이동성 문제가 있는 사람들을 위한 접근성 도구와 같은 다양한 응용 프로그램이 있다. 최신 음성인식 시스템은 순환신경망(RNN), 합성곱신경망(CNN) 및 변환기와 같은 딥 러닝 기술을 사용해 정확하고 강력한 음향 및 언어 모델을 구축한다.

모션 캡처 및 애니메이션

NPC의 자연스럽고 사실적인 움직임과 물리적 동작을 생성하기 위해 모션 캡처, 애니메이션 기술이 필요하다. 모션 캡처는 실제 인간의 움직임을 디지털 데이터로 변환하는 기술이다. 여기에는 연기자의 몸에 반사구를 부착하고 여러 카메라를 사용해 반사구의 움직임을 추적해 연기자의 움직임을 3D 공간에서의 데이터 포인트로 기록하는 광학 모션 캡처, 마그네틱, 관성, 전기 기계적 센서를 사용해 연기자의 움직임을 캡처하는 비광학 모션 캡처가 있다.

애니메이션은 모션 캡처 데이터나 수동으로 제작된 움직임을 사용해 NPC를 움직이게 만드는 기술이다. 여기에는 아티스트가 직접 각 프레임의 포즈를 설정해 캐릭터의 움직임을 생성하는 키 프레임 애니메이션, 알고리즘 또는 실시간 계산을 통해 캐릭터의 움직임을 생성해 동적인 환경에서 NPC가 자연스럽게 반응하게 만드는 데 유용한 절차적 애니메이션, 여러 모션 캡처 데이터와 애니메이션 클립을 결합해 연속적이고 부드러운 움직임을 생성하는 모션 블렌딩이 있다.

③ 생성형 AI 활용 아바타 구현

생성형 AI는 아바타 캐릭터 생성, 인텔리전스 구현, 전반적인 사용자 경험 향상을 통해 메타버스에서 중요한 역할을 할 수 있다. 메타버스에서 생성형 AI를 적용해 아바타를 구현하는 방법은 다음과 같다.

아바타 캐릭터 생성

생성적 적대신경망과 같은 생성 AI 모델을 사용해 독특하고 다양한 아바타 캐릭터를 생성할 수 있다. 다양한 캐릭터 디자인이나 스타일, 기능의 데이터 세트에서 모델을 훈련함으로써 AI는 방대한 배열의 새롭고 사실적인 캐릭터를 생성하기 때문에 디자이너와 개발자는 시간과 노력을 절약할 수 있다. 예를 들어 엔비디아의 스타일GAN(StyleGAN)은 사실적인 인간의 얼굴을 생성하는 생성적 적대신경망 모델로, 메타버스에서 다양하고 고유한 아바타 캐릭터를 생성한다.

엔비디아 스타일GAN(출처: 신경정보처리시스템학회NeurIPS 2021년 학술 자료)

지능 구현

강화 학습 및 자연어 처리와 같은 AI 알고리즘을 사용해 아바타를 더 지능적으로 만들어 사용자 명령을 이해하고 응답하고 자율적으로 작업을 수행하며, 다른 아바타와 더 많이 상호작용할 수 있다. 오픈AI의 GPT-4의 경우 아바타와 통합되어 사실적이고 상황을 인식하는 대화 기능을 제공해 아바타가 인간적인 방식으로 사용자 입력을 이해하고 응답할 수 있도록 한다.

절차적 콘텐츠 생성

생성형 AI는 특정 규칙이나 패턴에 따라 절차적으로 생성해 의류, 액세서리, 환경, 심지어 전체 세계와 같은 다양한 메타버스 내 애셋을 만드는 데 사용할 수 있다. 예를 들어 패션 회사는 AI 알고리즘을 사용해 아바타를 위한 무한한 수의 의류와 액세서리를 생성해 사용자가 메타버스에서 진정으로 개인화되고 독특한 모습을 갖도록 한다.

개인화된 경험

생성형 AI를 사용해 선호도, 관심사, 행동을 분석하고 그에 따라 개인화된 콘텐츠, 권장 사항, 상호작용을 생성해 개별 사용자에게 메타버스 경험을 맞출 수 있다. 메타버스 플랫폼은 AI를 사용해 사용자의 선호도를 분석하고 개인화된 쇼핑 경험을 생성해 사용자의 취향에 맞는 선별된 의류, 액세서리 등을 제공한다.

애니메이션 및 모션

생성형 AI를 적용해 아바타의 사실적인 애니메이션과 모션을 생성할 수 있다. AI 모델은 인간 동작의 데이터 세트에서 훈련되어 아바타를 위한 자연스럽고 유동적인 움직임을 생성해 현실감과 몰입감을 향상시킨다.

　예를 들어 엔비디아의 옴니버스 오디오2페이스(Audio2Face) 베타의 AI 기반 모션 캡처 시스템을 사용해 아바타에 대한 사실적인 애니메이션을 만들어 자연스럽게 걷고, 달리고, 점프하는 등의 동작을 수행할 수 있다.

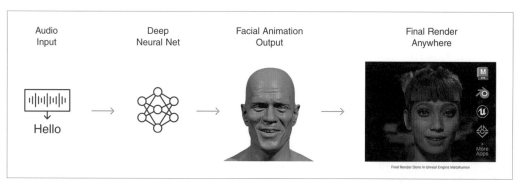

엔비디아 옴니버스 오디오2페이스 생성 절차

3. 아바타 모듈형 제작

현재 여러 플랫폼에서 메타버스 아바타의 모듈을 생성하기 위한 방법과 템플릿을 제공하고 있어 사용자는 광범위한 기술 전문 지식 없이도 맞춤형 디지털 페르소나를 쉽게 생성할 수 있다. 메타버스용 아바타 플랫폼에는 어떤 것들이 있고, 각 플랫폼에서 어떤 서비스를 제공하는지 살펴보자.

① 메타버스용 아바타 플랫폼

브로이드 스튜디오

브로이드 스튜디오(VRoid Studio)는 사용자가 다양한 메타버스 플랫폼, 게임, VR 및 AR 응용 프로그램에서 사용할 사용자 정의 가능한 애니메이션 스타일 캐릭터를 만들 수 있는 무료 3D 아바타 생성 도구다. 이 소프트웨어는 헤어스타일, 얼굴 특징, 의복, 액세서리와 같은 다양한 모듈식 자산을 제공하며, 사용자는 이를 조합해서 고유한 아바타를 만들 수 있다.(vroid.com/en/studio)

대즈 쓰리디

대즈 쓰리디(Daz 3D)는 사용자가 메타버스 플랫폼, 게임 등 3D 프로젝트에서 사용할 3D 캐릭터를 만들고, 사용자를 정의하고, 포즈를 취할 수 있는 3D 콘텐츠 마켓플레이스 및 소프트웨어다. 방대한 모듈식 자산 및 템플릿 라이브러리를 통해 사용자는 얼굴 특징, 체형, 의복, 액세서리와 같은 다양한 요소를 선택하고 수정해서 고유한 아바타를 쉽게 만들 수 있다.(www.daz3d.com)

캐릭터 크리에이터

리얼루전(Reallusion)에서 개발한 캐릭터 크리에이터(Character Creator)는 사용자가 매우 사실적이고 사용자 지정 가능한 인간과 같은 아바타를 만들 수 있는 3D 캐릭터 생성 도구다. 다양한 모듈식 자산 및 템플릿을 사용해 사용자는 얼굴 특징, 체형, 의상, 액세서리를 지정해서 고유한 캐릭터를 생성한 다음, 다양한 메타버스 플랫폼, 게임, VR 및 AR 애플리케이션으로 내보낼 수 있다.(www.reallusion.com/character-creator)

타피

타피(Tafi)는 사용자가 가상 세계, 게임, 소셜 VR 플랫폼에서 사용할 3D 아바타를 디자인하고 사용자 지정할 수 있는 아바타 생성기다. 타피는 얼굴 특징, 체형, 의복, 액세서리와 같은 다양한 모듈식 자산 및 템플릿을 제공해 고유한 디지털 페르소나를 쉽게 만들 수 있다.(www.maketafi. com)

퀵셀

에픽게임즈에서 인수한 퀵셀(Quixel)은 다양한 메타버스 플랫폼 및 가상 환경에서 사용할 수 있는 사용자 지정 가능한 캐릭터 및 환경 등 고품질 3D 자산을 제공하는 플랫폼이다. 퀵셀의 광범위한 자산 라이브러리를 통해 사용자는 고유한 아바타, 환경 및 소품을 만들고 사용자를 정의할 수 있다.(quixel.com)

믹샤모

어도비(Adobe) 서비스인 믹샤모(Mixamo)는 사용자가 메타버스 플랫폼, 게임, VR 및 AR 애플리케이션에서 사용할 3D 캐릭터 및 애니메이션을 만들고 사용자 지정할 수 있는 3D 애니메이션 플랫폼이다. 믹샤모는 사전 제작된 다양한 캐릭터 템플릿과 애니메이션을 제공해 사용자가 고유한 아바타를 쉽게 만들 수 있다.(www.mixamo.com)

아바타 SDK

아바타 SDK(Avatar SDK)는 개발자가 메타버스 플랫폼, 게임, VR 및 AR 응용 프로그램에서 사용할 3D 아바타를 만들고 사용자 정의할 수 있는 일련의 도구 및 API다. 다양한 템플릿, 자산 및 AI 기반 기능을 갖춘 아바타 SDK를 사용하면, 개발자가 셀카 또는 3D 스캔과 같은 사용자 입력을 기반으로 고유하고 사실적인 아바타를 쉽게 만들 수 있다.(avatarsdk.com)

② 아바타 제작 실습

레디 플레이어 미(Ready Player Me)를 이용해 자신의 아바타를 직접 제작하고 아바타를 메타버스에서 플레이해보자. 레디 플레이어 미는 다양한 메타버스 플랫폼, 게임, 소셜 VR 애플리케이션에서 사용할 3D 아바

타를 만드는 간단한 방법을 사용자에게 제공하는 크로스 플랫폼 아바타 제작 서비스다. 사용자는 처음부터 아바타를 만들거나 셀카를 기반으로 아바타를 생성한 다음 다양한 모듈 옵션을 사용해 모양을 사용자 지정할 수 있다. 또한 다양한 메타버스 플랫폼과 연계해 직접 새로운 월드를 구축하거나 다른 기존 월드로 들어가서 활동할 수 있고, 웹 3.0과 연결해 자신의 아바타를 NFT로 거래할 수 있다.

레디 플레이어 미의 웹페이지(readyplayer.me/)를 접속한다.

생성할 아바타의 성별을 선택한다.

자신의 사진을 입력하거나 웹페이지에서 제공하는 아바타를 선택할 수 있다.

원하는 아바타를 선택한다.

선택한 아바타의 겉모습을 다양한 형태와 색으로 바꿀 수 있다.

의상과 생김새를 바꾼다.

아바타 생성을 마치면 본인의 아바타 모습을 화면에 나타낸다.

아바타 메뉴를 통해 자신이 생성한 아바타를 볼 수 있으며, 아바타를 선택해 사용할 수 있다.

본인의 아바타로 여러 메타버스 월드로 이동해 활동한다.

여러 메타버스 월드 중, 하이버월드(HiberWorld)에 적용해서 본다.

하이버월드에서 사용할 아바타를 선택한다.

방금 생성한 아바타를 선택해 확인한다.

하이버월드는 월드를 직접 사용자가 새로 만들 수 있다.

예시 월드를 선택해 아바타를 플레이한다.

화면 아래에 위치한 아이템 아이콘을 통해 다양한 오브젝트를 선택하고 배치한다.

겨울 나무를 선택해서 배치한다.

아바타 숍에 입장해 아바타를 직접 구매할 수 있다.

기존의 사용자가 생성한 다양한 월드를 방문할 수 있다.

월드에서 다른 아바타들과 게임 플레이를 할 수 있다.

레디 플레이어 미 호환 NFT를 소유하고 있다면 지갑을 연결해서 아이템 거래를 할 수 있다.

③ 아바타 디자인

아바타 디자인을 위한 메타버스 아바타 스타일은 사실적, 양식화, 만화 또는 애니메이션, 픽셀 아트 또는 레트로의 네 가지로 구분해 제시할 수 있다.

'사실적'이란 실제 인간, 동물 또는 사물의 모습과 행동을 거의 모방하는 것을 목표로 한다. 사용자는 종종 높은 수준의 시각적 충실도를 달성하기 위해 상세한 질감, 조명 및 음영을 특징으로 한다. '양식화'는 과장되거나 단순화된 기능을 선택해 디자인에 창의적 자유를 부여한다. 여기에는 캐리커처와 같은 비율, 셀 음영 그래픽 또는 미니멀한 디자인이 포함된다. '만화 또는 애니메이션'은 만화나 애니메이션 등 애니메이션 미디어의 미학에서 영감을 얻은 것으로, 종종 실물보다 큰 눈이나 과장된 표정, 독특한 예술 스타일을 특징으로 한다. '픽셀 아트 또는 레트로' 스타일을 통해 초기 비디오 게임이나 디지털 아트 등 향수를 불러일으키는 아바타를 채택하기도 한다. 이런 아바타에는 픽셀화된 그래픽 또는 기타 복고풍 디자인 요소가 포함될 수 있다.

디자인 형태에 따른 아바타 분류

분류	설명	예시
사실주의적 아바타	사용자의 실제 외형을 반영하거나 사실적인 인간 형상을 가진 아바타	Meta의 Horizon, ReadyPlayerMe 등
스타일화 아바타	일반적으로 카툰이나 애니메이션 스타일로 디자인된 아바타. 간단한 특징으로 사용자의 아이덴티티 표현	Fortnite, Roblox, VRchat 등

동물 혹은 판타지 캐릭터 아바타	인간형이 아닌 동물이나 판타지적 캐릭터 형태의 아바타	Neopets, WoW 등
추상적 아바타	특정 형상이나 캐릭터를 따르지 않는 추상적인 요소로 구성된 아바타	Second Life, VRchat 등

4. 아바타 인터랙션

메타버스에서 아바타의 상호작용은 사용자가 아바타를 통해 가상 환경이나 다른 사용자와 상호작용하는 방법을 나타낸다. 상호작용에는 채팅, 게임 플레이, 가상 환경 생성 및 탐색, 가상 이벤트 및 경험 참여와 같은 활동이 포함된다.

아바타 인터랙션의 유형은 채팅, 그룹 형성, 가상 이벤트나 경험 참여와 같은 사회적 상호작용, 걷기, 점프, 개체 조작과 같은 가상 환경과의 물리적 상호작용, 게임에서 퀘스트 완료 또는 퍼즐 풀기와 같은 의사 결정이나 문제 해결과 관련된 인지적 상호작용, 감정을 표현하는 아바타를 통한 감정적 상호작용으로 구분할 수 있다. 예를 들면, 가상 게임 환경에서 아바타는 협력 게임에 참여하거나 가상 세계를 탐험하거나 가상 파티와 같은 사회적 활동에 참여함으로써 다른 사용자와 상호작용할 수 있다. 또한 가상 쇼핑 환경에서 아바타는 가상 제품과 상호작용하고 구매하거나 가상 옷을 입거나 가상 판매원과 상호작용할 수 있고, 가상 교육 환경에서는 강의나 그룹 활동에 참여해 가상 교사와 교우와 상호작용할 수 있다. AI 기반 아바타를 활용하는 메타버스 내 사용자 여정을 단계별로 구성하면 다음과 같다.

1단계. 사용자 등록
사용자가 메타버스에 등록을 시작하고, 자신의 아바타를 만들기 위해 사용자의 외모, 성별, 연령, 키, 선호하는 스타일 등 필요한 정보를 입력한다.

2단계. 아바타 생성
AI는 사용자가 제공한 정보를 바탕으로 아바타를 생성한다. 이 과정에서 사용자는 디테일한 커스터마이징을 할 수 있으며, AI는 사용자의 선호도를 학습해 맞춤형 추천을 제공한다.

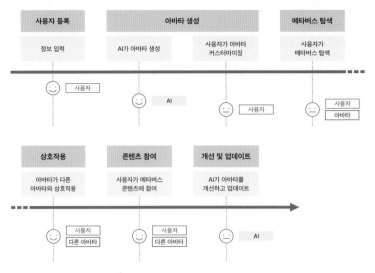

AI 아바타 사용자 여정 맵

3단계. 메타버스 탐색

사용자는 자신의 아바타를 이용해 메타버스에서 활동한다. 아바타는 사용자의 몸짓, 표정, 음성 등을 실시간으로 반영하며, AI는 이를 분석해 아바타의 행동을 최적화한다.

4단계. 상호작용

아바타는 다른 사용자의 아바타 혹은 AI 캐릭터와 상호작용한다. 이 과정에서 AI는 사용자의 반응과 선호를 학습하며, 이를 바탕으로 아바타의 행동을 개선하고 상황에 맞는 대화나 행동을 제안한다.

5단계. 콘텐츠 참여

사용자는 아바타를 통해 게임, 쇼핑, 공연, 학습, 업무 등 다양한 메타버스 콘텐츠에 참여한다. AI는 이러한 활동의 패턴을 학습해 사용자에게 개인화된 경험을 제공한다.

6단계. 개선 및 업데이트

사용자의 활동과 피드백을 바탕으로 AI는 아바타를 지속적으로 개선하고 업데이트한다. 이를 통해 아바타는 계속해서 사용자를 더욱 정확하게 대표하게 되며, 사용자의 메타버스 경험을 향상시킨다.

메타버스는 현실과 가상이 융합되어 만들어지는 가상 세계 또는 집단적 공간을 의미한다. 메타버스에서 사용자는 자신의 가상 표현인 아바타를 사용해 다른 아바타나 환경과 상호작용할 수 있다.

메타버스 게임 환경에서 아바타의 역할은 사용자의 게임 내 페르소나 역할을 하는 것이다. 아바타는 사용자가 자신의 실제 또는 이상적인 자아를 나타내는 방식으로 보고 행동하도록 사용자 정의를 할 수 있다. 가상 세계 및 다른 사용자와 상호작용하고 탐색, 게임 플레이, 이벤트 참여와 같은 작업을 수행하는 데 사용된다. 이와 같은 아바타의 역할은 원활한 메타버스의 성공과 인기의 핵심 요소로 매우 중요하며, 앞으로 자신을 인증하는 수단으로도 쓰일 것이다.

5. 아바타의 웹 3.0 연동

종종 분산형 웹이라고도 하는 웹 3.0은 개방적이고 사용자 중심적이며, 분산된 인터넷을 만드는 것을 목표로 하는 진화하는 개념이다. 블록체인 기술, 분산형 애플리케이션(dApp), 분산 원장을 사용해 보안, 개인정보 보호, 사용자 제어를 강화한다. 이런 맥락에서 아바타는 사용자의 신원을 나타내고 개인정보 관리나 인증을 용이하게 하는 중요한 역할을 한다.

DID와 아바타

DID(Decentralized Identity)는 사용자가 중앙화된 기관이나 중개자에 의존하지 않고 탈중앙화해 디지털 ID를 완전히 제어하는 개념이다. 아바타는 DID와 통합될 수 있으므로 사용자는 메타버스나 다양한 웹 3.0 플랫폼에서 안전하고 고유하며 검증 가능한 디지털 ID를 설정할 수 있다. 한 예로 마이크로소프트의 ION(Identity Overlay Network)은 비트코인 블록체인에 구축된 분산 ID 시스템이다. 잠재적으로 메타버스 아바타와 통합되어 다양한 가상 환경 및 서비스에 액세스하는 데 사용하는 자주적 디지털 ID를 사용자에게 제공한다.

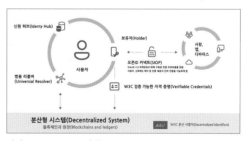

마이크로소프트 ION 서비스

대체 불가능한 토큰과 아바타 사용자 지정

토큰은 디지털 아트, 수집품, 게임 내 항목과 같은 가상 상품을 나타내는 데 사용하는 검증 가능한 디지털 자산으로, 분할할 수 없다. 아바타를 NFT에 연결함으로써 사용자는 다양한 플랫폼과 환경에서 가상 자

산을 소유하고 거래할 수 있다. 사용자가 이더리움 블록체인에서 고유하고 사용자 지정 가능한 아바타를 토큰으로 생성하고 소유, 거래하는 프로젝트 크립토아바타스(CryptoAvatars)의 경우, 생성한 아바타를 다양한 웹 3.0 플랫폼과 가상 세계에서 사용할 수 있어 고유성과 가치를 인식하고 보존한다.

크립토아바타스의 웹 서비스

인증 및 액세스 제어

아바타를 블록체인 및 분산 ID 시스템과 같은 웹 3.0 기술에 연결함으로써 사용자는 메타버스 내의 다양한 서비스 및 플랫폼에 액세스할 때 안전하고 원활한 인증 프로세스의 이점을 누릴 수 있다. 이를 통해 해킹 및 데이터 유출에 취약한 사용자 이름이나 비밀번호와 같은 기존의 중앙집중식 인증 방법에 대한 의존도를 줄일 수 있다. 예를 들어 디센트럴랜드는 사용자가 가상 자산을 생성, 탐색 및 거래할 수 있는 블록체인 기반 메타버스다. 아바타를 이더리움 지갑에 연결함으로써 사용자는 별도의 사용자 이름이나 암호를 생성할 필요 없이 디센트럴랜드를 안전하게 인증하고 액세스할 수 있다.

디센트럴랜드의 이더리움 지갑 연결 및 실행

데이터 프라이버시 및 개인정보 관리

아바타를 웹 3.0 기술과 통합하면 데이터를 분산 네트워크에 저장하고 관리할 수 있어 사용자가 개인정보를 더 효과적으로 제어할 수 있다. 이를 통해 데이터 유출 위험을 줄이고 사용자가 다른 플랫폼이나 서비스와 공유할 정보를 결정할 수 있다.

메타버스 크리에이터

가상현실 및 증강현실 기술의 출현으로 디자이너나 메타버스 디자인 관련 회사는 작품을 만드는 새로운 방법을 모색하고 있다. 메타버스 크리에이터는 메타버스 내에서 다양한 디지털 콘텐츠, 경험, 환경을 디자인하고 창작하는 개인이나 팀을 의미한다. 메타버스는 가상의 공간이지만, 그 안에서의 경험은 실제와 매우 유사하거나 현실을 넘어선 경험을 제공하기 때문에 크리에이터의 역할은 매우 중요하다. 메타버스 크리이에이터는 주로 가상 환경 디자인, 아바타 및 개체 생성, 인터랙티브 경험 설계, 스토리텔링 기획, 이벤트 기획 및 커뮤니티 관리 등을 담당한다.

여기에서는 분야별로 나누어 메타버스 크리에이터를 살펴보고자 한다.

1. 드로잉 & 페인팅

VR 및 AR 기술을 활용한 드로잉과 페인팅은 디자이너에게 새로운 수준의 몰입감을 제공해 기존의 2D 아트워크가 따라올 수 없는 방식으로 사용자에게 직접 보고 경험할 수 있는 3D 스케치 및 일러스트레이션을 실시간으로 제시한다. 드로잉 & 페인팅은 다음과 같은 특징을 지닌다.

첫째, 몰입감을 향상한다. VR 및 AR 도구를 사용하면 3D 공간에서 자연스러운 핸드 제스처를 사용해 창작물을 조작하기 때문에 디자이너 자신의 상상 비전과 더욱 유사한 작품을 만들 수 있다. 또한 3D 공간에서 아트워크를 만들 수 있으므로 디자이너와 사용자 모두에게 온전한 몰입 경험을 제공한다.

둘째, 상호작용성을 향상한다. VR 및 AR 도구를 사용해 실시간으로 상호작용하는 아트워크를 만들기 때문에 사용자는 새롭고 흥미로운 방식으로 아트워크를 탐색하고 참여할 수 있다.

셋째, 워크플로를 개선한다. VR 및 AR 도구는 아티스트의 창작 과정을 간소화해서 디자인을 더 빠르고 효율적으로 수정 또는 반복할 수 있도록 한다. 기존 제작한 애셋을 활용해 다른 작품에 바로 적용할 수 있다

는 점에서 효과적이다.

넷째, 접근성을 향상한다. VR 및 AR 도구를 사용해 장애가 있거나 기타 접근성이 필요한 사람들이 더 쉽게 접근하고 포용하는 아트워크를 만든다. 예를 들어 신체장애가 있는 사용자는 기존의 미술용품을 사용하는 데 어려움을 겪을 수 있지만, VR 및 AR 도구를 사용하면 작품을 만드는 데 접근하기 쉽다. 또 시각장애가 있는 사용자에게는 오디오 설명이나 햅틱 피드백을 제공해 더 쉽게 접근하게 한다.

VR 미술 도구를 사용해 만든 아트워크는 3D 스케치 및 일러스트레이션에서 콘셉트 아트, 완전히 구현된 VR 경험에 이르기까지 다양하다. 디자이너는 VR 미술 소프트웨어를 사용해 몰입할 수 있는 상호작용적 방식으로 예술 작품을 제작할 수 있고, 사용자에게 새로운 차원의 참여와 감상을 제공한다. VR 그리기 & 페인팅에서는 다음과 같은 소프트웨어로 주로 사용한다.

틸트 브러시

아티스트가 가상공간에서 3D 페인팅을 만들 수 있도록 구글에서 만든 VR 페인팅 도구다. 직관적인 인터페이스와 다양한 브러시 및 도구를 갖춘 틸트 브러시(Tilt Brush)를 사용하면 아티스트와 사용자가 VR 환경 내에서 몰입형 3D 아트워크를 디자인하고 조각할 수 있다. 이 앱은 HTC 바이브, 오큘러스 퀘스트, HP 리버브 G2, 밸브 인덱스, 플레이스테이션 VR과 같은 VR 헤드셋에서 사용할 수 있다.(www.tiltbrush.com)

퀼

아티스트가 VR에서 3D 아트워크를 만들 수 있도록 오큘러스에서 만든 VR 페인팅 및 애니메이션 도구다. 퀼(Quill)은 아티스트에게 직관적으로 만들어졌다. 표현력이 풍부하고 효율적이며 장시간 사용해도 편안하다. 또한 임의로 복잡한 레이어 계층구조를 처리할 수 있으므로 아티스트가 일러스트레이션을 체계적으로 유지하는 데 도움이 된다. 퀼의 가장 큰 특징은 프레임별, 키프레임, 애니메이션 브러시, 퍼핏티어링 기법과 같은 다양한 애니메이션 접근 방식을 지원하는 것이다. 사용자는 애니메이션을 위한 모델링 리깅이나 커브 조정 같은 기존의 컴퓨터 그래픽 기술 지식 없이도 애니메이션의 모양과 느낌을 제어할 수 있다.(quill.art)

버밀리언

버밀리언(Vermillion)은 사실적인 색상 혼합, 실행 취소, 레이어와 다양한 시뮬레이션 브러시를 제공한다. 전통 예술가와 디지털 예술가 모두의 피드백을 통해 개발된 VR 페인팅 시뮬레이터인 만큼 유화의 재미를 느낄 수 있다. 작업이 완료되면 이미지로 쉽게 공유할 수 있고, 아름답게 광택 처리된 3D 모델 내보내기를 만들 수 있다.(vermillion-vr.com)

그래비티 스케치

그래비티 스케치(Gravity Sketch)는 아티스트가 VR에서 3D 스케치 및 모델을 만들 수 있는 VR 디자인 도구다. 또한 완전히 새로운 방식으로 제작 및 협업, 검토할 수 있는 직관적인 3D 디자인 플랫폼이다. 콘셉트 스케치에서 상세한 3D 모델에 이르기까지 실시간으로 아이디어를 표현할 수 있다. 가상현실이나 태블릿 애플리케이션에서 다양한 디지털 도구를 사용해 제작할 수 있다.(www.gravitysketch.com)

2. 영화

VR 영화는 새롭게 등장한 혁신적인 형태의 스토리텔링으로 시청자를 360도 환경에 몰입시켜서 독특하고 상호작용 경험을 제공한다. VR 영화는 종종 시각적 및 청각적 경험을 강조해 관객이 개인적이고 흥미로운 방식으로 스토리 세계를 탐색할 수 있도록 하는데, VR 영화가 지니는 특징과 사례를 살펴보자.

　　VR 영화의 특징으로는 몰입형 스토리텔링, 360도 영상, 공간 오디오 그리고 상호작용을 들 수 있다. 몰입형 스토리텔링이란 말 그대로 사용자가 수동적 관찰자가 아니라 스토리에 적극적으로 참여하는 참여자가 되도록 유도하는 것을 가리킨다. 즉 VR 영화를 통해 관객은 단지 보는 것이 아니라 영화 속 주인공 또는 일부가 된다. 이렇게 높아진 존재감은 내러티브와 캐릭터에 더 강한 감정적 연결을 만들 수 있다.

　　VR 영화는 일반적으로 특수 360도 카메라 또는 CGI(컴퓨터 생성 이미지)를 사용해 촬영하기 때문에 시청자가 주변을 둘러보고 탐색할 수 있도록 스토리 세계를 매끄럽고 파노라마로 보여준다. 이를 통해 사용자 자신이 그 세계에 존재하는 듯한 느낌을 준다. 사용자의 몰입형 경험을

더욱 향상시키기 위해 VR 영화는 공간 또는 3D 오디오를 사용하는데, 사용자는 이를 통해 가상 환경에서의 다양한 소리를 실감 나게 인지할 수 있다. 일부 VR 영화는 상호작용 요소를 제공해 사용자가 선택하게 한다. 다시 말해 내러티브에 영향을 미치는 방식을 통해 영화 속 개체나 캐릭터와 상호작용할 수 있게 한다.

VR 영화는 VR이 지닌 몰입과 상호작용으로 감독의 스토리텔링을 다큐멘터리, 픽션, 애니메이션 등의 다양한 장르를 통해 관객에게 더 가까이 전달한다. 전 세계적으로 VR 콘텐츠에 대한 요구가 커지고 있는 만큼 VR 영화에 대한 기대감도 높아지고 있지만, 아직은 기존의 2D로 일방적인 스토리텔링을 접하던 관객들의 신체적 피로도가 높아질 수 있거나 제작 부분에서 360도 방향을 모두 신경 써야 하는 번거로움이 있다. 이런 불편함을 해결하기 위해 시야 각도, 착용감, 어지러움, 눈의 피로 등을 개선하는 방법들이 연구되고 있다. 그렇다면 VR 영화로는 어떤 것들이 있는지 살펴보고, 이를 통해 VR 영화의 인터랙션이 어떻게 이루어지는지 알아보자.

헨리

라미로 로페즈 듀(Ramiro Lopez Dau)가 감독한 〈헨리(Henry)〉(2015)는 오큘러스 스토리 스튜디오(Oculus Story Studio)에서 제작한 애니메이션이다. 뾰족한 가시에도 불구하고 포옹하기를 좋아하는 고슴도치 헨리가 생일을 맞아 우정을 찾는 이야기를 담고 있다. 이 영화는 VR 영화로는 최초로 에미상을 수상했는데, 가장 뛰어난 오리지널 인터랙티브 프로그램으로 지명되었다.

디어 안젤리카

〈디어 안젤리카(Dear Angelica)〉(2017)는 2017년 선댄스영화제에서 초연된 VR 영화로, 오큘러스 스토리 스튜디어에서 퀼과 후디니(Houdini)를 사용해 제작했다. 사스치카 운셀드(Saschka Unseld)가 감독한 이 영화는 VR 헤드셋의 특징을 살려 사용자를 이야기의 세계로 유인해 1인칭으로 즐길 수 있는 순수예술의 영상 작품이다. 실시간 VR 언리얼 엔진에서 재생되는데, 영화는 사랑, 상실, 기억을 주제로 딸이 유명 여배우였던 돌아가신 어머니를 회상하는 시각적 시의 형태다.

알뤼메트

유진 정(Eugene Chung)이 감독한 〈알뤼메트(Allumette)〉(2016)는 펜로
즈 스튜디오(Penrose Studios)에서 제작한 애니메이션 VR 단편 영화다.
〈성냥팔이 소녀〉의 이야기에서 영감을 받은 이 영화는 자신의 미래에 대
한 희망을 붙잡고자 하는 구름 속 환상 도시에 사는 어린 고아 소녀 알
뤼메트에 관한 이야기다. 이 영화는 매혹적인 영상미와 감성적인 스토리
텔링으로 유명하다.

3. 디자인

몰입형 또는 공간 디자인이라고도 하는 VR을 사용해 디자인하는 것은
가상현실 플랫폼 내에서 3D 환경과 경험을 만드는 과정이다. VR 디자인
을 통해 디자이너는 3D 공간 내에서 직접 작업하기 때문에 디자인과의
자연스럽고 직관적인 상호작용이 가능하다. VR 디자인은 건축, 인테리어
디자인, 제품 디자인, 게임 등과 같은 다양한 산업 분야에 적용될 수 있다.

VR을 사용한 디자인의 몇 가지 주요 내용을 살펴보면, 첫째, 3D 모
델링 및 시각화가 가능하다. VR 디자인은 종종 가상 환경에서 사용될
3D 모델 애셋을 만드는 것으로 시작된다. 이는 블렌더, 마야, 맥스(Max)
와 같은 기존 3D 모델링 소프트웨어를 사용하거나 디자이너가 가상공
간 내에서 직접 만들 수 있는 틸트 브러시나 그래비티 스케치 같은 VR
전용 디자인 도구를 사용해 제작할 수 있다.

둘째, 개체 간의 규모와 공간 관계를 입체적이고 정확하게 인식할 수
있다. 디자이너는 창작물을 둘러보고 다양한 관점에서 볼 수 있으므로
잠재적인 문제를 식별하고 실시간으로 쉽게 조정할 수 있다.

셋째, 실시간 협업이 가능하다. VR 디자인 플랫폼은 실시간 협업을
지원하므로 여러 사용자가 동일한 가상 환경 내에서 함께 작업할 수 있
다. 이는 디자이너가 다른 디자이너나 팀원과 아이디어를 논의하고, 변
경하고, 디자인 옵션을 함께 탐색할 수 있으므로 효과적인 커뮤니케이
션을 용이하게 한다.

넷째, 몰입형 프로토타이핑이 가능하다. VR을 통해 디자이너는 프
로젝트의 몰입형 프로토타입을 만들어 디자인을 효과적으로 테스트하고
반복할 수 있다. 사용자는 실제 세계에 나타나는 것과 같은 디자인을 경

험할 수 있으며, 추가 개선을 위한 소중한 피드백과 통찰력을 제공한다.

　다섯째, 기존 디자인 도구와의 통합이 가능하다. VR에서 디자인한다고 해서 기존 디자인 도구를 포기하는 것은 아니다. VR 디자인 플랫폼은 종종 기존 디자인 소프트웨어에서 파일 가져오기 및 내보내기를 지원하므로 디자이너는 VR의 이점을 통합하면서 기존 기술과 워크플로를 활용할 수 있다.

　VR 디자인에는 많은 장점이 있지만, 어려움이 따를 수도 있다. 디자이너는 새로운 도구를 배우고 3D 환경에서 작업하는 방식에 적응해야 하고, VR 하드웨어 비용은 일부 디자이너에게는 창작의 장벽이 될 수 있다. 하지만 점점 VR 기술 비용이 낮아짐에 따라 사용자의 접근성도 향상되고 있다.

① VR 디자이너의 역할

VR 디자이너는 실감 나고 몰입감 높은 가상현실 경험을 만드는 데 중요한 역할을 한다. 디자이너의 창의적인 활동은 개념화, 시각 디자인, 인터랙션 디자인, 스토리텔링, 사용자 경험 등 VR의 다양한 측면에 걸쳐 있다.

　VR 디자이너의 주요 역할과 창의적인 활동은 VR 경험에 대한 개념과 전반적인 비전을 개발하는 것으로 시작한다. 이 과정에는 아이디어 브레인스토밍, 대상 고객 식별, 엔터테인먼트, 교육 또는 마케팅 목적 여부에 관계없이 프로젝트의 목표 정의가 해당한다. VR 디자이너의 역할과 활동을 살펴보자.

시각 디자인

가상 환경과 그 요소의 모양과 느낌을 만드는 것을 포함한다. VR 디자이너는 가상 세계를 구성하는 3D 모델, 텍스처, 조명 및 애니메이션을 디자인한다. 종종 3D 아티스트, 애니메이터, 그래픽 디자이너와 협업해 프로젝트의 비전을 실현한다.

인터랙션 디자인

사용자가 가상 환경 및 해당 요소와 상호작용하는 방법을 정의하는 데 중점을 둔다. VR 디자이너는 사용자가 VR 하드웨어를 사용해 공간을 탐색하고 개체를 조작하고 작업을 수행하는 방법을 고려해야 한다. 즉 상호작용이 직관적이고 자연스러우며 매력적인지 확인하기 위해 종종 개발자와의 긴밀한 협업이 필요하다.

스토리텔링

VR 디자이너는 가상현실 경험 내에서 몰입형 내러티브를 만들어 간다. 스토리가 전개될 때 사용자가 스토리를 경험하고 참여하는 방식을 고려해서 스토리라인이나 캐릭터, 플롯 포인트를 개발한다. VR 디자이너는 종종 작가, 감독 및 배우와의 협업이 필요하다.

사용자 경험 디자인

UX는 사용자가 편안하고 즐겁고 접근 가능한 경험을 할 수 있도록 보장하므로 VR 디자인의 중요한 구성 요소다. VR 디자이너는 멀미, 어지러움, 인터페이스 디자인, 편의성, 디바이스 편안함, 사용자 흐름 등과 같은 많은 사용자 경험 요소를 고려해 매력적이고 사용자 친화적인 경험을 만들어야 한다.

테스트 및 반복

VR 디자이너는 개발 과정 전반에 걸쳐 작업을 지속적으로 테스트해 문제와 개선 영역을 식별해야 한다. 이 과정에는 사용자 테스트, 피드백 수집 및 전반적인 경험을 향상시키기 위한 디자인 수정을 포함한다.

협업

VR 디자이너는 종종 여러 분야의 팀에서 작업하며 다른 디자이너, 개발자, 사운드 엔지니어 및 프로젝트 관리자와 협업이 필요하다. 효과적인 커뮤니케이션과 팀워크는 최종 제품이 프로젝트의 목표 및 비전과 일치하도록 하는 필수적 요소다.

② VR 디자이너와 디자인 회사

대표적인 VR 디자이너와 VR 디자인 회사를 살펴보자.

디자이너

후지타 고로(藤田吾郎): 드림웍스(DreamWorks), 오큘러스, 구글과 같은 회사의 아트워크를 만든 VR 아티스트이자 일러스트레이터. 틸트 브러시, 오큘러스 퀼 같은 VR 도구를 사용해 만든 3D 스케치 및 일러스트레이션으로 유명하다.(www.gorofujita.com)

A moment in time

Chatting with summer's elf

안나 질랴예바(Anna Zhilyaeva): 프랑스에 기반을 둔 혼합 현실 예술의 선구자로, VR, 홀로그램 등의 기술을 사용해 몰입형 예술 경험을 제작한다. 루브르박물관 가상현실 라이브 공연 같은 가상현실 페인팅 퍼포먼스를 펼치고 있다.(www.annadreambrush.com)

Life After BOB

이안 챙(Ian Cheng): 2017년 뉴욕현대박물관(MoMa)의 라이브 게임 시뮬레이션인 오리지널 스토리텔링 〈사절(Emissaries)〉을 선보였다. 그의 '가상 생태계'에는 인류학에서 파생된 내러티브가 포함되어 있다.(lifeafterbob.io)

Where Thoughts Go

루카스 리조토(Lucas Rizzotto): VR 및 AR 크리에이터이자 대화형 소셜 VR 경험인 〈Where Thoughts Go〉의 개발자다. 〈Where Thoughts Go〉는 깊이 파고들기 위해 작성된 다섯 가지 간단한 질문을 통해 인생의 과정을 주제별로 탐색한다. 사용자는 '생각이 가는 곳'에서 꿈과 같은 환경을 탐색하고 익명의 오디오 클립으로 녹음된 이전 방문자의 생각과 이야기를 들을 수 있다. 들은 뒤에 사용자는 자신의 메시지를 남길 수 있어 진화하고 참여적인 경험을 제공한다.(www.lucasrizzotto.com)

디자인 회사

The Under Presents

텐더 클러즈(Tender Claws): 2019년에 출시되어 비평가들의 찬사를 받은 VR 게임 〈The Under Presents〉를 담당하고 있는 개발 회사다. 셰익스피어의 유명한 이야기에서 영감을 받은 게임 〈The Under Presents〉는 초현실적인 가상 세계 내에서 몰입형 극장, 퍼즐 해결, 탐험을 결합해 이야기를 이끈다. 〈The Under Presents〉의 고유 측면 중 하나는 사용자와 소통하고 전반적인 경험을 향상시키는 라이브 배우를 통합했다는 것이다.(tenderclaws.com)

③ AR 디자이너

AR 디자이너에 관해서 살펴보자. AR 디자이너는 AR 기술을 활용해 창조적이고 혁신적인 작품을 만드는 예술가를 뜻한다. AR 기술은 디지털 정보를 실제 환경과 결합해 사용자가 다양한 시각적 경험을 누리게 해준다. AR 디자이너는 미술, 디자인, 애니메이션, 게임 개발 등 다양한 분야에서 활동하며, AR 기술을 활용해 새로운 예술 형태를 탐구한다.

현재 많은 AR 디자이너가 전 세계에서 활동하면서 AR 기술의 무한한 가능성을 탐구하고 미래의 예술 트렌드를 제시하고 있다. AR 디자이너들의 작품은 갤러리, 박물관, 온라인 전시 등 다양한 공간에서 감상할 수 있다.

디자이너

제시카 브릴하트(Jessica Brillhart): 가상현실 영화 제작의 선구적인 기술로 유명한 미국의 몰입형 감독이자 작가 겸 이론가다. 2017년 제시카 브릴하트는 《MIT 테크놀로지 리뷰(MIT Technology Review)》에서 가상현실 영화 제작 및 몰입형 엔터테인먼트 분야의 혁신가이자 선구자로 선정되었다. VR, AR 및 지능형 시스템 매체의 기술과 언어를 탐구하는 데 특화되어 있다.(vrai.pictures)

에스텔라 체(Estella Tse): VR 및 AR 아트와 스토리텔링에 특화된 아티스트이자 디자이너다. 에스텔라는 구글, 어도비, 카툰 네트워크 스튜디오(Cartoon Network Studios)의 상주 아티스트로 활동하며, 디지털과 아날로그의 경계를 허물며 새로운 창작 방식을 탐구하고 있다.(www.estella-tse.com)

Two Sides of the Same Coin

4. 광고

① 패션 홍보

2020년 이후 VR 기술을 사용한 광고의 주목할 만한 사례는 〈발렌시아가 2021(Balenciaga Fall 2021)〉 패션쇼다. 코로나19 팬데믹과 그에 따른 대면 모임 제한으로 인해 럭셔리 패션 브랜드 발렌시아가는 가상현실로 눈을 돌려 2021년 가을 컬렉션을 선보였다.

발렌시아가 가상 패션쇼

발렌시아가는 맞춤 제작된 VR 헤드셋을 패션 저널리스트, 인플루언서, 유명 인사를 포함한 엄선된 게스트 그룹에게 보내 그들이 집에서 편안하게 독점적이고 몰입감 있는 패션쇼를 경험하게 했다. 가상 패션쇼는 미래적이고 디스토피아적인 도시 경관으로 디자인된 'Afterworld: The Age of Tomorrow'를 주제로 3D 렌더링 환경에서 진행되었다.

참석자들은 가상으로 환경을 탐색하면서 최신 발렌시아가 컬렉션을 착용한 모델을 만날 수 있다. VR 경험은 새로운 패션 라인을 선보였을 뿐만 아니라 참석자들이 환경과 상호작용하고 퍼즐을 풀고 숨겨진 영역을 발견할 수 있도록 했다.

광고에 대한 이 혁신적인 접근 방식을 통해 발렌시아가는 화제를 불러일으켰을 뿐만 아니라 어려운 상황 속에서의 적응력과 창의성을 입증했다. 신기술을 활용한 패션 광고를 통해 보는 이에게 신선함과 재미를 주어 마케팅 효과를 극대화할 수 있다.

② 영화 홍보

웨스트월드 어웨이크닝 VR

TV 시리즈 〈웨스트월드(Westworld)〉의 홍보를 위해 미국 케이블 TV 민영방송 HBO(Home Box Office)와 몰입형 엔터테인먼트 회사 서비오스(Survios)가 협력해서 VR 기술을 활용한 광고를 만들었다. HBO와 서비오스는 언리얼 엔진을 사용해 '웨스트월드 어웨이크닝(Westworld Awakening)'이라는 가상현실 경험을 제작해 오큘러스, 스팀, 플레이스테이션과 같은 다양한 VR 플랫폼에 출시했다. 이 대화형 내러티브 기반 게임을 통해 사용자는 '케이트'라는 웨스트월드의 호스트 역할을 맡고 점차 테마파크 내에서 자신의 존재를 자각한다. 사용자는 웨스트월드로 확장된 고유한 스토리라인을 경험하면서 퍼즐을 풀고 스토리의 결과에 영향을 미치는 선택을 한다. 〈웨스트월드〉 팬들은 이런 몰입형 경험을 통해 웨스트월드의 세계에 더 깊이 빠져들 수 있고 TV 드라마 주제와 개념을 직접 이해할 수 있다.

웨스트월드 어웨이크닝의 VR 경험은 드라마를 위한 홍보 도구 역할을 했을 뿐 아니라 광고 매체로서 가상현실의 잠재력을 강조했다.

5. 공연

가상현실 공연은 VR 기술을 활용해 시뮬레이션된 환경으로 청중을 이동시키는 몰입 대화형 경험이다. 이 공연은 VR 헤드셋과 장치를 통해 즐길 수 있으며 엔터테인먼트, 예술과 기술의 독특한 조화를 제공한다.

VR 공연은 현존감과 몰입감, 상호작용성, 접근성, 협업, 다감각적 경

험을 만들어낸다는 특징이 있다. 현장감을 만들어 사용자가 실제로 가상 환경 안에 있는 듯한 현존감을 느끼게 하는데, 이는 감정적 반응을 높이고 콘텐츠에 대한 더 깊은 연결로 이어질 수 있다. 대부분 VR 공연은 관객과 사용자가 환경, 캐릭터 또는 경험 내 개체와 상호작용한다. 이를 통해 기존 공연보다 더 역동적이고 개인화된 경험을 제공한다.

VR 기술을 통해 공연자와 예술가, 창작자는 서로 다른 위치에서 협업해 혁신적인 콘텐츠를 개발할 수 있다. 사용자는 VR 헤드셋이나 호환 장치에 액세스해 전 세계 어디에서나 시공간 제약 없이 VR 공연을 즐길 수 있다. 이를 통해 더 많은 청중을 위해 독특하고 다양한 공연에 대한 접근성을 높일 수 있을 뿐만 아니라 3D 오디오, 햅틱 피드백, 심지어 냄새와 같은 다양한 감각 요소를 통합해 더욱더 설득력 있고 매력적인 경험을 제공한다.

VR 극장

연극 및 연극 공연을 VR에 적용할 수 있어 사용자가 집에서 편안하게 몰입형 극장 경험을 즐길 수 있다. 예를 들면 윌리엄 셰익스피어의 연극 〈한여름 밤의 꿈〉을 기반으로 한 로열셰익스피어극단(Royal Shakespeare Company)의 〈드림(Dream)〉 공연이 있다.

VR 콘서트

뮤지컬 공연과 콘서트를 VR로 체험할 수 있어 사용자가 실제로 행사장에 있는 듯한 느낌을 받는다. 예를 들면 더웨이브VR(TheWaveVR) 플랫폼에서 이모젠 힙(Imogen Heap)과 같은 아티스트가 라이브 공연을 통해 실제 공연에서는 얻을 수 없는 시각적 효과와 사회적 경험을 할 수 있다.

VR 댄스 공연

댄스와 발레 공연을 VR로 체험할 수 있어 사용자에게 개인적 관점을 제공한다. 또한 VR에서 춤을 춤으로써 아바타와 사용자 간의 새로운 경험을 선사한다. VR 댄스 공연의 예로는 세계 최초로 VR 발레 퍼포먼스를 선보인 네덜란드국립발레단의 〈나이트 폴(NIGHT FALL)〉이 있다.

아티스트는 VR을 활용해 몰입형 인터랙티브 아트 경험을 만든다. 예를 들면 알레한드로 곤잘레스 이냐리투(Alejandro G. Iñárritu) 감독의 개념적 VR 단편 영화 〈육체와 모래(CARNE y ARENA)〉는 이민자와 난민의 인간 조건을 탐구한다. 이냐리투 감독은 이 작품을 통해 "VR 기술을 실험해 인간의 상태를 탐구하고, 그저 관찰되는 것들이 프레임 안에 갇혀 있는 독재를 깨고, 방문객이 이민자들의 국경을 넘는 고통을 발에 딛고, 그들의 피부 속으로, 그리고 그들의 마음속으로 들어가는 직접적인 경험을 할 수 있는 공간을 만드는 것이었다."고 설명한다. 〈육체와 모래〉는 관객 1인당 6분 30초의 가상현실 시퀀스를 중심으로 최첨단 몰입형 기술로 멀티 플레이어를 생성해 진행한다.

6. 크리에이터 경험 디자인

가상현실 크리에이터는 사용자의 몰입감을 최대화하기 위한 경험을 디자인한다. 이를 위해 내러티브, 상호작용, 3D 모델링, 애니메이션, 오디오 등의 요소를 조화롭게 결합해야 한다. 사용자 중심의 디자인을 추구하며, 직관적인 인터페이스를 제공해 가상 환경에서의 자연스러운 상호작용을 촉진시켜야 한다.

① VR UI 디자인

가상현실에서의 사용자 인터페이스(UI) 디자인은 3차원 공간인 VR 환경에서 사용자가 자유롭게 움직이고 상호작용해야 하며, 사용자의 물리적, 시각적, 정서적 경험을 모두 고려해야 하기에 전통적인 마우스나 터치를 사용하는 2D 환경에서의 UI 디자인과는 많은 차이점이 있다.

VR에서 UI를 디자인할 때는 플레이 영역, 입력 방법, 인터페이스 디자인, 인터랙션 디자인, 사운드 디자인, 3D 공간 디자인, 성능 최적화 등을 고려해야 하는데, UI 디자인의 가이드라인을 살펴보자.

공간적 배치

VR 환경에서는 UI 요소를 3차원 공간에 배치해야 한다. 이는 사용자가 UI 요소를 자연스럽게 인식하고 상호작용할 수 있어야 하기 때문이다. UI 요소는 사용자의 시야를 방해하지 않으면서도 사용자가 쉽게 접근할 수 있는 위치에 배치한다.

사용자의 편의성

VR 환경에서는 사용자의 편의성을 최우선으로 고려해야 한다. 이는 사용자가 VR 환경에서 오랫동안 머무르고 재방문하게 하기 위해서다. 예를 들면 사용자가 UI 요소를 쉽게 볼 수 있도록 충분한 크기와 명확한 색상을 사용하고, 긴 텍스트는 가독성을 고려해 글줄을 나누어 표시한다.

편안함과 인체 공학

VR HMD의 사용으로 인한 눈의 피로를 최소화하기 위해 편안한 사용자 IPD(동공간 거리)를 유지해야 한다. 또한 VR 멀미를 방지하기 위해 콘텐츠의 움직임은 부드럽고 자연스럽게 구현해야 한다.

직관적인 상호작용

VR 환경에서는 사용자가 UI 요소와 자연스럽게 상호작용할 수 있어야 한다. 이는 사용자가 UI 요소를 직접 터치하거나 드래그하는 등의 직관적인 조작 방법을 말한다.

몰입감 유지

VR은 사용자에게 현실감 있는 경험을 제공하는 것이 무엇보다 중요하다. 따라서 UI 디자인은 몰입감을 방해하지 않는 방식으로 이루어져야 한다. UI 요소는 환경과 자연스럽게 통합되고 사용자의 시야를 방해하지 않아야 한다.

안전성 고려

VR 환경에서는 사용자의 안전성도 고려해야 한다. 사용자가 VR 환경에서 움직이면서 사람, 동물, 물건 등의 물리적인 위험에 노출되지 않도록 UI 요소의 배치와 상호작용 방식을 신중하게 설계한다.

② 다이제틱 UI

다이제틱 UI(Diegetic UI)는 가상현실과 비디오 게임 등 인터랙티브 미디어에서 사용되는 UI 디자인 방식 중 하나다. 다이제틱이란 용어는 주로 영화나 드라마에서 사용되며, 작품 세계 내에서 존재하고 캐릭터들이 인지할 수 있는 요소를 의미한다. 이런 개념을 UI 디자인에 도입하면, 다이제틱 UI는 VR이나 게임 환경 안에서 자연스레 녹아든 인터페이스를 가리킨다. 다이제틱 UI에는 다음과 같은 것들이 있다.

- 게임 내 캐릭터의 상태나 장비를 표시하는 팔찌나 기어
- 가상현실 환경 내 도구나 메뉴를 나타내는 3D 개체
- 배경 환경에 존재하는 화살표, 표지판 등으로 이루어진 네비게이션 시스템

다이제틱 UI의 목적은 사용자의 몰입감을 높이고, 인터페이스가 더욱 자연스럽게 느껴지도록 하는 것이다. 이를 통해 사용자는 VR이나 게임 세계와 더 쉽게 상호작용할 수 있으며, UI가 VR 내에서 부자연스러운 방식으로 표현되지 않도록 한다. 이런 접근 방식은 게임과 VR 애플리케이션의 UI 디자인에서 활용성이 늘어나고 있다.

VR Watch 내비게이션

VR 게임 프리다이버 트리톤다운

③ AR 디자인

여기에서는 어도비 에어로(Adobe Aero)를 사용해 AR 디자인을 제작해 본다. 어도비 에어로는 몰입형 AR 경험을 가장 직관적으로 제작 및 확인하고 누구나 쉽게 모바일 AR로 공유할 수 있는 앱이다. iOS에서 이용 가능하며, macOS 및 Windows에서 데스크톱용 공개 베타로 제공된다.

어도비 에어로 설치. 어도비 사이트(www.adobe.com/kr/products/aero.html)에서 다운로드한다.

3D 오브젝트 배치. 꾸미고자 하는 캐릭터를 왼쪽 메뉴 Starter Assets에서 클릭해 화면으로 불러와 배치한다. 오브젝트를 선택하면 일반 3D 툴에서와 같이 오브젝트의 크기, 이동, 회전할 수 있는 기즈모(Gizmos)가 활성화되어 자유롭게 변형할 수 있다.

오브젝트 애니메이션 설정. 캐릭터를 선택한 뒤 애니메이션 기능을 추가한다. 아래에 위치한 Trigger 버튼을 클릭하면 애니메이션 조건을 설정할 수 있다. 보통 앱 구현 시 바로 실행하는 'Start', 화면을 탭해서 실행하는 'Tab'이 있다.

트리거 및 액션 설정. 화면에 여러 캐릭터와 오브젝트를 배치해 애니메이션을 다양하게 설정한 앞의 캐릭터는 트리거 탭할 때 애니메이션이 시작하게 하고, 뒤의 오브젝트는 지속적 회전으로 해파리 모양의 캐릭터는 바로 시작하게 한다.

액션은 Play animation으로 설정해 탭하면 애니메이션이 실행되게 한다.
메인 창 왼쪽 아래에 있는 달리기 아이콘을 활성화하면 트리거 옵션을 볼 수 있다.

애니메이션 구현. 탑 메뉴 바의 Preview 탭을 선택해 화면을 클릭(탭)하면 캐릭터가 춤을 추는 애니메이션을 볼 수 있다. 오른쪽 메뉴의 Play animation으로 속도, 반복, 무한 반복 등 세부 사항을 조절한다.

장면 구성. 여러 캐릭터와 오브젝트를 배치해 장면을 연출한다.

프리뷰 실행. Preview 화면에서 각 캐릭터를 탭해서 애니메이션을 실행한다.

모바일 AR 앱 확인. 모바일에 앱을 설치 후 어도비 계정으로 로그인하면 데스크톱에서 작업한 프로젝트가 실시간으로 동기화되어 불러올 수 있다.

모바일 앱 Aero에서 해당 프로젝트 파일을 열어서 실행한다. 먼저 바닥면을 인식시켜서 해당 오브젝트를 위치시킨다. Preview 탭에서 동작을 확인한다. 자동 움직임을 탭해서 움직임 시작을 확인할 수 있다.

④ AR 제작

디자이너가 3D 툴이나 게임엔진을 활용해 프로토타이핑이나 설계를 하기에는 어려운 점이 많다. 손쉽게 AR 콘텐츠를 개발하기 위해서 피그마 (Figma)와 베젤(Bezel) 프로그램을 활용하는 방법이 있다. 여기에서는 베젤을 활용해 AR 프로토타이핑 과정을 설명한다.

베젤에서는 기본 템플릿을 제공한다.

직접 다양한 3D 애셋을 라이브러리에서 불러와서 AR 구현 화면을 구성한다.

라이브러리에서 선택하면 화면 창에 적절하게 배치해 크기, 방향 등을 설정한다. 사물의 크기는 최종 AR로 제시할 이미지의 크기를 고려해서 설정한다.

카메라와 조명을 설치해 최종 화면을 구성한다. 구현해서 증강시키기 위해 카메라 앵글을 조절해 화면을 연출한다. 앵글 조절은 왼쪽 창의 Camera1을 선택한 뒤 아이콘을 클릭해서 앵글 설정을 활성화하고 적용한다.

카메라 앵글을 조절한 뒤 브라우저에서 확인한다.

구성한 장면을 AR로 확인하기 위해 모바일 내보내기로 링크를 생성받는다.

AR 모드를 반드시 확인한 뒤 내보
내기 링크를 생성한다.

iOS에서는 앱스토어에서 Mozilla WebXR 뷰어를 다운받아서 화면의 'AR' 버튼을 눌러서, Android는
크롬에서 화면의 'AR' 버튼을 눌러서 생성한 모바일 AR을 확인한다.

앱에서 AR 구현을 확인한다.

◎ 메타버스 TIP

VR 아티스트 염동균

국내 최초 VR 퍼포먼스 아티스트로, '비주얼 퍼포먼스 아티스트'로 불린다. 자신이 직접 그림을 그리는 전 과정을 라이브로 공개하는 것으로 유명하다. 주요 작업으로 〈현대카드 다빈치모텔 DAY-2 드로잉 퍼포먼스〉 〈버드와이저 아티스트 캔 프로젝트〉 〈메타 VR 미디어아트 데이 아티스트〉 〈더현대 서울 X 성수미술관 라이브드로잉 퍼포먼스〉 〈BMW X T1 CF〉 디자인 등이 있다.(www.dkart.co.kr)

가상현실 매체는 창작 과정에 어떤 영향을 미쳤으며 이전에 작업했던 전통적인 예술 형식과 어떻게 다른가.

물리적으로 제한되지 않은 공간이라서 다양한 방식으로 접근할 수 있다. 평면이 아닌 3차원의 공간을 자유롭게 움직이며 작업하는 방식은 캔버스에 작업할 때보다 많은 이야기를 담을 수 있다.

가상현실을 예술적 플랫폼으로 활용해 작업하면서 경험한 독특한 도전과 기회는 무엇인가.

제약이 없는 3차원 공간에는 많은 이야기를 담는 작업이 가능하다. 스토리텔링이 가능해지면서 자연스럽게 공연을 제작하며 활동하게 되었다. VR 드로잉 퍼포먼스라는 장르를 개척하게 된 것이다.

가장 기억에 남는 VR 아트 프로젝트와 그 이면의 영감을 설명해달라.

작년에 버드와이저와 협업했던 〈아티스트 캔 프로젝트〉가 생각난다. VR 아트가 적극적으로 광고에 활용된 몇 안 되는 작업이다. 가수 보아의 스토리를 3D 공간에 드로잉으로 펼치는 작업은 지금도 기억에 선명하다.

예술계에서 가상현실의 미래를 어떻게 보고 있는가. 이 미래를 형성하는 데 VR 아티스트의 역할은 무엇이라고 생각하는가.

기술과 장비가 먼저 받쳐주어야 그것을 이용하는 예술 장르가 탄생된다고 생각하기 때문에 기술과 장비에 관심이 많다. 예술이 기술에 영향을 미치는 것이 아니라 오히려 기술이 예술에 영향을 미친다. 따라서 새로운 기술이나 장비를 통해 다양한 예술 장르가 탄생할 것이라고 생각한다.

몰입감 있고 매력적인 경험을 만들기 위해 VR 아티스트로서 작품에서 상호작용성과 미적 품질 사이의 균형에 어떻게 접근하는가.

아직도 풀지 못한 과제로 남아 있다. VR을 착용하지 않는 이상 작품의 경험을 100% 전달하지 못하기 때문이다. 새로운 장비가 출시되면 개선이 될 것이라고 긍정적으로 전망하고 있다.

착용의 번거로움 등 VR 디바이스의 제약적인 문제들이 있다. 향후 고려 중인 새로운 창작 방식이 있는가.

혁신적인 장비가 출시되지 않는 한 내가 해결할 수 있는 부분은 없다. 나는 기술을 이용하는 사람이지 기술적인 해결 능력이 있는 엔지니어가 아니다. 그래서 스스로 다음과 같은 질문을 던지며 창작 활동을 하고 있다. "어떻게 하면 현재 있는 장비나 기술을 더 창의적으로 활용할 수 있을까?"

메타버스와 콘텐츠 IP

1. 메타버스 콘텐츠 IP 개념

메타버스 콘텐츠 IP(Intellectual Property)란 콘텐츠 지식재산권으로, 메타버스 환경에서 게임, 소셜 네트워킹, 가상 거래, 교육, 엔터테인먼트 등 다양한 활동을 통해 생성되는 콘텐츠에 대한 소유권을 의미한다. 이는 게임 캐릭터, 가상 물품, 스토리라인, 아바타 디자인 등 다양한 형태를 가질 수 있다. 메타버스 콘텐츠는 메타버스 환경에서 중요한 가치를 창출하며, 이에 대한 지식재산권은 콘텐츠 제작자에게 수익 창출의 기회를 제공한다. 메타버스 콘텐츠 IP의 주요 구성 요소는 다음과 같다.

개념 및 세계 구축
메타버스 콘텐츠에 대한 IP의 개념은 일반적으로 고유한 역사, 신화 및 규칙이 있는 독특하고 몰입할 수 있는 세계를 가리킨다. 고유한 모양과 느낌, 지식으로 새로운 가상 세계를 만들거나 신선하고 혁신적인 캐릭터와 스토리라인을 발명하는 것도 여기에 해당할 수 있다.

캐릭터
캐릭터는 모든 IP의 필수적인 부분이며, 메타버스에서는 아바타, NPC, 가상 세계에 거주하는 기타 엔티티를 포함해 다양한 형태를 취할 수 있다. 이런 캐릭터는 뚜렷한 성격이나 능력을 가지고 있어야 하고, 매력적이고 공감할 수 있도록 디자인되어야 한다.

비주얼 스타일
비주얼은 메타버스의 중요한 측면으로, 메타버스 콘텐츠에 대한 IP는 가상 세계의 개념과 캐릭터를 반영하는 일관된 비주얼 스타일을 가져야 한다. 가상 세계의 환경, 건축, 의복 및 기술 설계가 여기에 해당한다.

스토리 및 내러티브

메타버스 콘텐츠에 대한 IP의 스토리와 내러티브는 사용자가 가상 세계에 계속 참여하고 투자할 수 있도록 여러 스토리라인, 캐릭터 아크, 플롯 트위스트를 통해 매력적이고 몰입성이 강해야 한다.

브랜딩 및 마케팅

메타버스 콘텐츠에 대한 IP는 효과적으로 브랜딩과 마케팅을 통해 사용자를 유치하고 가상 세계에 커뮤니티를 구축해야 한다. 소셜 미디어 마케팅, 인플루언서 파트너십, 유료 광고 캠페인 등이 있다.

IP 보호

상표권 및 저작권 등록과 기타 법적 조치를 통해 메타버스 콘텐츠의 IP를 보호하는 것이 필수적이다. 이렇게 하면 다른 사람이 자신의 지식재산권을 침해하는 것을 방지하고 창작물에 대한 법적 소유권을 확보할 수 있다.

메타버스 콘텐츠 IP 개념을 다이어그램으로 나타내면 아래와 같다. 이 다이어그램은 사용자가 메타버스와 상호작용하고, 콘텐츠 제작자가 메타버스에서 캐릭터 디자인, 스토리라인 개발, 가상 상품 생성 등의 다양한 콘텐츠를 생성하며, 각 콘텐츠에 대한 지식재산권을 소유하고, 이를 통해 수익을 창출하는 과정을 제시한다. 사용자는 이 콘텐츠를 경험하며 메타버스와 상호작용한다.

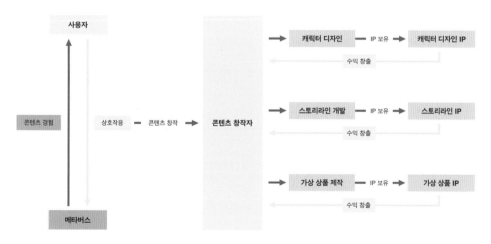

메타버스 콘텐츠 IP 개념 다이어그램

2. 메타버스 콘텐츠 IP 분야

메타버스 콘텐츠의 IP 분야는 빠르게 성장하고 진화하는 산업으로 다양한 기업과 개인이 가상 세계 창작물을 만들고 보호하기 위해 노력하고 있다. 메타버스 콘텐츠 IP의 한 예는 가상 세계 '세컨드 라이프'를 들 수 있다.

2003년 출시된 세컨드 라이프는 사용자가 아바타를 만들고, 친목을 도모하고, 가상 아이템을 만들거나 구매하고, 심지어 실제 돈을 벌 수 있는 3D 가상 세계다. 이 플랫폼에서는 아바타 디자인, 가상 상품, 가상 부동산 등 사용자의 창작물을 보호하는 풍부하고 복잡한 지식재산권 세트를 개발한다. 세컨드 라이프의 IP 분야는 또한 가상 상품 소유권에 대한 분쟁 및 저작권 침해 주장을 포함해 다양한 법적 문제와 도전을 야기하고 있다. 이에 대응하기 위해 플랫폼은 디지털 권한 관리 시스템 및 콘텐츠 등급 시스템 등 사용자의 지식재산을 보호하기 위한 규정과 정책이 있다.

세컨드 라이프 20주년 행사 홍보 이미지

메타버스 IP의 또 다른 예로 비디오 게임 '포트나이트'를 들 수 있다. 포트나이트는 귀중한 지식재산이 된 고유한 캐릭터, 스킨, 가상 아이템을 특징으로 한다. 그런가 하면 디센트럴랜드나 솜니움 스페이스(Somnium Space)와 같은 개발 회사는 블록체인 기반으로 사용자가 가상 부동산을 구축하고 소유할 수 있는 가상 세계를 만들어 독특한 법적 및 지식재산권 보호가 필요한 새로운 형태의 가상 재산 소유권을 창출하고 있다.

이렇듯 메타버스 콘텐츠의 IP 분야는 복잡하고 빠르게 진화하고 있다. 그런 만큼 성공적인 가상 세계를 구축하고 보호하기 위해 탐색해야 하는 다양한 법적 및 비즈니스 과제가 남아 있다. 메타버스 콘텐츠에서 IP를 활용하는 것은 문화 콘텐츠를 만들고 수익화하는 강력한 도구가

될 수 있다. 메타버스 분야와 문화 콘텐츠에서 IP 활용도를 높이기 위해서는 어떤 방법이 있는지 알아보자.

솜니움 스페이스 홈페이지

첫째, 저작권 보유자와의 협업이 필요하다. 영화, TV 쇼, 음악과 같은 기존 문화 콘텐츠의 저작권 보유자와 협업하면 기존 IP를 활용하는 매력적인 가상 경험을 구축하는 좋은 기회를 제공할 수 있다. 이것은 콘텐츠를 중심으로 커뮤니티를 구축하고 권리 보유자에게 새로운 수익원을 제공하는 데도 도움이 된다.

둘째, 독창적인 IP를 만들어야 한다. 청중과 공감하는 독창적인 IP를 개발하는 것은 성공적인 가상 세계를 구축하는 데 필수적이다. 다양한 미디어에서 라이선스를 부여하고 수익을 창출할 수 있는 새로운 캐릭터, 세계, 스토리를 만드는 것이 독창적인 IP를 만드는 방법일 수 있다.

셋째, IP를 보호해야 한다. 자신의 IP를 보호하는 것은 다른 사람이 자신의 창작물을 침해하지 않는 데 도움이 되므로 메타버스 분야에서 매우 중요하다. 여기에는 가상 세계, 캐릭터 및 기타 창작물에 대한 상표 및 저작권 등록이 해당한다.

넷째, IP로 수익을 창출해야 한다. 가상 상품이나 경험 판매, 다른 크리에이터에게 IP 라이선싱이나 후원, 광고 계약 생성 등 메타버스 분야에서 IP로 수익을 창출하는 방법은 많다.

다섯째, 소셜 미디어나 마케팅을 활용해야 한다. 소셜 미디어는 메타버스 분야에서 IP를 구축하고 홍보하기 위한 강력한 도구가 된다. 엑스, 인스타그램, 메타와 같은 소셜 플랫폼을 사용해 티저, 콘셉트 아트, 진행 상황 업데이트를 공유한다. 또한 인플루언서 파트너십, 유료 광고 및 이벤트와 같은 마케팅 전략을 고려해 IP를 홍보해야 한다.

제품 홍보를 위한 버추얼 인플루언서의 SNS

3. 메타버스 아바타 IP 확보

메타버스 플랫폼에서 실존하는 아바타와 실존하지 않는 아바타에 대한 IP를 확보하는 것은 사용자의 지식재산권을 보호하고 타인이 귀하의 권리를 침해하지 않도록 하는 데 매우 중요하다. 실제 아바타와 가상 아바타, 두 유형의 아바타 IP를 보호하는 방법은 다음과 같다.

실제 아바타

실제 아바타는 실제 사람의 디지털 표현으로, 이 아바타에 대한 IP를 확보하려면 해당 개인의 동의를 얻어야 한다. 여기에는 가상 세계에서 사람의 이름, 이미지, 초상을 사용하는 데 필요한 권한 및 라이선스가 포함된다. 또한 아바타의 IP를 상표권 및 저작권 등록, 기타 법적 조치를 통해 보호하는 것이 필수적이다.

가상 아바타

게임이나 가상 세계용으로 제작된 것과 같은 비실제 아바타는 독창적인 창작물로, 상표 및 저작권 등록을 통해 보호받을 수 있다. 여기에는 아바타 이름에 대한 등록 상표뿐만 아니라 원본 예술 또는 디자인 요소에 대한 저작권이 포함된다. 또한 지식재산권 침해 또는 무단 사용에 대해 법적 조치를 취해 지식재산권을 모니터링하고 시행하는 것이 중요하다.

실제 아바타와 가상 아바타의 IP를 사용하기 위해서는 라이선스, 브랜딩, IP 보호와 같은 제안 사항이 필요하다. 이와 관련해서 각 항목을 상세하게 알아보자.

라이선스

아바타용 IP는 다른 창작자 또는 가상 세계 운영자와의 라이선스 계약을 통해 수익화할 수 있다. 여기에는 광고에 사용하기 위해 아바타의 이미지 또는 유사성에 라이선스를 부여하거나 아바타를 메타버스 플랫폼에서 가상 아이템으로 라이선스하는 것이 포함된다.

브랜딩

아바타용 IP는 브랜딩 목적으로도 사용할 수 있으며, 아바타의 이미지 또는 유사성을 중심으로 인지 가능하고 가치 있는 브랜드를 구축한다. 여기에는 아바타 주변의 커뮤니티 구축, 아바타와 관련된 상품 또는 기타 제품 생성, 소셜 미디어를 활용해 아바타의 이미지를 홍보하는 것이 포함된다.

IP 보호

마지막으로 상표 및 저작권 등록과 기타 법적 조치를 통해 아바타의 IP를 보호하는 것이 필수적이다. 여기에는 IP 권리 모니터링 및 시행, IP 침해 또는 무단 사용에 대한 법적 조치가 포함된다.

4. 메타버스 콘텐츠 IP 사례

여기에서는 메타버스 플랫폼 포트나이트를 통해 다양한 형태의 콘텐츠 IP를 살펴보고자 한다. 이를 위해 캐릭터, 문화 공간, 음악, 스토리로 구분해 설명한다.

먼저 포트나이트의 캐릭터 IP는 마블(Marvel)이나 DC코믹스(DC Comics)와 같은 다른 프랜차이즈의 캐릭터뿐만 아니라 다양한 오리지널 캐릭터를 통해 고유한 게임 플레이 경험과 교차 프로모션 기회를 제공하는 만큼 가치가 있다. 포트나이트의 메타버스 콘텐츠에 캐릭터 IP를 성공적으로 통합하기 위해서는 콘텐츠 제작자는 매력적이고 폭넓은 매

포트나이트 챕터 4 시즌 3 배틀패스

력을 지닌 캐릭터 개발에 집중해야 한다. 또한 다른 IP 소유자와 협력해 인기 캐릭터를 게임에 등장시키면 새로운 잠재 고객을 유치하는 데 도움이 될 수 있다.

다음으로 문화 공간 IP를 살펴보면, 포트나이트에는 대중문화를 반영하는 테마 영역이나 랜드마크와 같은 다양한 문화 공간 IP가 포함된다. 이런 공간은 게임의 몰입형 경험을 향상시키고 교차 프로모션의 기회를 제공할 수 있다. 포트나이트의 메타버스 콘텐츠에 문화 공간 IP를 통합하는 데 성공하기 위해서는 콘텐츠 제작자가 몰입할 수 있고 기억에 남는 환경을 만드는 데 집중해야 한다. 또한 다른 IP 소유자와 협력해 인기 있는 문화적 랜드마크를 소개하면 신규 유입이 용이할 수 있다.

포트나이트는 콘서트 및 라이브 이벤트를 포함해 인기 아티스트의 음악을 제공한다. 포트나이트의 음악 IP는 독특한 엔터테인먼트 경험과 교차 프로모션 기회를 제공하기 때문에 가치가 있다. 포트나이트의 메타버스 콘텐츠에 음악 IP를 성공적으로 통합하기 위해서는 콘텐츠 제작자가 독특하고 매력적인 음악 경험을 만드는 데 집중해야 한다. 인기 아티스트와 협력해 그들의 음악을 게임에 선보이면 새로운 청중을 끌어들이고 게임에 대한 흥분을 조성하는 데 효과가 있다.

마지막으로 스토리 IP를 살펴보자. 포트나이트에는 게임 플레이를 주도하고 게임의 몰입형 경험을 향상시키는 데 도움이 되는 다양한 스토리라인과 내러티브가 포함되어 있다. 포트나이트의 스토리 IP는 사용자에게 목적의식과 몰입감을 제공하기 때문에 가치가 있다. 포트나이트의 메타버스 콘텐츠에 스토리 IP를 통합하기 위해서 콘텐츠 제작자는 사용자가 게임에 계속 투자할 수 있도록 매력적인 스토리라인을 만드는 데 집중

트래비스 스콧의 가상 콘서트

해야 한다. 또한 정기적으로 스토리라인을 업데이트하고 새로운 콘텐츠를 추가해 게임에 대한 사용자의 흥미를 유지해야 한다.

2020년 4월에 포트나이트 가상 콘서트가 열렸다. 이 공연은 가상 환경 내에서 라이브 이벤트와 엔터테인먼트 경험의 가능성을 보여주었다.

이벤트
포트나이트의 트래비스 스콧 콘서트는 며칠에 걸쳐 진행되었는데, 가상 무대에서 공연하는 트래비스 스콧의 디지털 아바타를 선보였다. 콘서트에는 특수 조명 및 애니메이션과 같은 다양한 시각 효과가 포함되어 사용자에게 실감 나는 몰입 경험을 선사했다.

도달
포트나이트의 트래비스 스콧 콘서트는 도달 범위 측면에서 엄청난 성공을 거두었다. 모든 이벤트에서 1,200만 명이 넘는 사용자가 콘서트에 참석한 것으로 추산되는데, 역사상 가장 큰 가상 이벤트 중 하나였다.

의의
포트나이트의 트래비스 스콧 콘서트는 메타버스 내에서의 가상 이벤트와 엔터테인먼트 경험의 잠재력을 보여주었다는 점에서 주목할 만하다. 가상 환경을 통해 청중에게 독특하고 매력적인 경험을 만드는 방법과 전 세계의 많은 청중에게 도달하는 방법을 보여주었다.

포트나이트의 트래비스 스콧 콘서트는 음악 산업과 아티스트가 라이브 이벤트에 접근하는 방식에 상당한 영향을 미쳤다. 가상 이벤트가 기존의 라이브 이벤트에 대한 실행 가능한 대안이 될 수 있는 데다 아티스트가 가상 이벤트를 통해 콘텐츠를 수익화할 수 있는 새로운 기회를 열었다.

종합해보건대, 포트나이트의 메타버스 콘텐츠에 다양한 IP를 통합하면 사용자에게 독특하고 매력적인 경험을 제공하고 교차 프로모션 기회를 만들 수 있다. 이를 성공하기 위해서 콘텐츠 제작자는 대중문화를 반영하는 실감 나고 매력적이며 고품질의 콘텐츠를 만드는 데 집중해야 한다. 또한 다른 IP 소유자와 협력해 인기 캐릭터, 문화 공간, 음악 및 스토리라인을 제공해야 한다. 그렇게 함으로써 새로운 잠재 고객을 유치하고 게임에 대한 흥미를 유발할 수 있다.

5. 메타버스 표준화

메타버스 산업은 게임, 미디어, 엔터테인먼트 등을 넘어 사회, 경제, 문화, 의료, 공공서비스 등과 혼합 형태의 플랫폼으로 확장되고 있다. 이는 VR, AR, MR, XR 등의 실감 기술과 AI, 블록체인, 5G 네트워크 등 신기술들이 융합되면서 가능해졌다. 그러나 현재 대표적인 메타버스 플랫폼인 로블록스, 포트나이트, 제페토, 이프랜드 등은 각 플랫폼 내에서만 사용되는 독립형 아바타나 시스템, 디지털 자산기에 대부분 다른 메타버스 플랫폼과 데이터 공유와 서비스 연동이 제대로 이루어지지 않고 있다. 이에 전체 산업 및 서비스 활성화는 물론 생태계 확장도 어렵다.

이를 해결하기 위해 메타버스 구현을 위한 플랫폼, 다양한 기기 및 장치에 대한 표준화, 경제활동 수단 및 아바타 등에 대한 표준이 필요하다. 이를 통해 독립된 폐쇄형 메타버스 플랫폼들과 상호 연동해서 하나의 메타버스 플랫폼처럼 이루어질 수 있게 해야 한다.

원활한 개방형 메타버스 플랫폼을 이루기 위해서는 특정 빅테크 기업과 개별 메타버스 플랫폼들과의 표준 프레임워크와 주요 기술들을 구현할 수 있는 표준화가 필요하다.

메타버스는 국제표준화단체(JTC1/SC29), 국제전기전자공학자협

회(IEEE 2888), 비영리표준화단체(Khronos Group), 국제웹표준화기구
(W3C) 등을 통해 가상 세계와 현실 세계의 연결 및 3D 그래픽 등의 관
련 표준화가 진행 중이다.

메타버스 콘텐츠 전략맵

표준화 항목		표준화 내용	Target SDOs
MR/XR	XR 콘텐츠 사용자 인터랙션 만족도 기준 표준	XR 콘텐츠를 구동하면서 경험하는 사용자와 개체 간 상호작용의 예측 및 반응에 대한 사용자 상호작용 만족도 평가 기준 • XR 콘텐츠의 사용자 인터랙션 특성 파라미터 정의 • XR 콘텐츠의 사용자 인터랙션 만족도 측정 절차 • XR 콘텐츠의 사용자 인터랙션 만족도 측정 방법	IEEE 3079/ 3079.2, JTC1 SC24 WG11
	MR 서비스 프레임워크 표준	사용자의 동작 인식을 통한 인터랙션을 기본적인 틀로 사용하며, 물리적 사물과의 융합이 핵심인 표준 기술 • 모션 데이터의 입력과 비교 분석 • 프로젝션 맵핑을 이용한 UI 기술	IEEE 3079.2
	스크린 리더용 멀티포인트 제스처 표준	시각장애인에 유용한 스크린 리더 앱을 활용하기 위한 멀티포인트 기반 제스처 표준 • 스크린 리더 앱에서 활용되는 멀티포인트 제스처 정의 • 멀티포인트 제스처에 의해 작동하는 스크린 리더 앱 명령어	JTC1 SC35 WG9
VR	3D 가상 자산 생성을 위한 가이드라인 표준	전자상거래에 필요한 3차원 자산 데이터를 만드는 효과적인 방법을 제시하는 가이드라인 표준 • 제품 시현에 대한 가이드라인 • 재질의 표현에 대한 가이드라인 • 생산을 위해 제작된 CAD 데이터의 효과적인 활용	Khronos Group 3D Commerce WG, JTC1 WG12, SC24
	영상 지연시간 표준	영상 지연시간(MTP Latency)으로 발생되는 VR 멀미에 대한 휴먼 팩터 측정 표준 • MTP Latency 측정 시스템(HMD 디바이스 시스템 측정 가능) • MTP Latency에 따른 멀미도 평가법 구축	IEEE 3079.1
오감 미디어 콘텐츠	후각 스크리닝 휴먼 팩터 데이터 구조 및 시험 절차 표준	후각장애 스크리닝을 위한 후각 검사 시스템의 휴먼 팩터 데이터 구조 및 시험 절차 표준 • 후각장애 검사 사용자 데이터 처리 규격 • 후각장애 검사 시험 관리 규격 • 후각장애 검사 후각 기능 시험 규격	ITU-T SG16

오감 미디어 콘텐츠	연결된 이미지 미디어 포맷 표준	다양한 유형의 이미지를 단일 파일로 연결하는 방법 정의 표준 • 신 컴포넌트에 대한 정의 • 연결 컴포넌트에 대한 정의 • 연결 메타데이터에 대한 정의	JTC1 SC29 WG1
	비디오 휴먼 팩터 가이드라인 표준	비디오 디스플레이 환경(다시점 디스플레이, 홀로그램 등) 및 콘텐츠에서 주관적 및 객관적 시각 피로 평가 방법 가이드라인 표준 • 객관적 화질 평가 방법 • 이미지 품질 평가 방법	IEC TC110, ISO TC159
홀로 그래픽 콘텐츠	디지털 홀로그램 정보 표현 표준	디지털 홀로그램의 생성 및 복원에 필요한 파라미터와 데이터 변환, 저장, 전송을 위한 데이터 구조 등을 정의 • 디지털 홀로그램 콘텐츠의 제작 절차에 대한 기준 및 단계별 파라미터와 데이터 정보 표준 • 홀로그램 콘텐츠의 용어 및 데이터/파일 구조, 입출력 구조 등의 표준 • 홀로그램 데이터를 이용한 서비스 기술 표준	IEC TC110
웹 기반 콘텐츠 플랫폼	웹브라우저 내 콘텐츠 표현 표준	웹브라우저에서 콘텐츠를 표현하기 위한 기술 • HTML, CSS 등의 마크업 표준 • 웹브라우저에서 그래픽 표현을 위한 표준	W3C, Khronos Group
	웹 기반 콘텐츠 데이터 연동 표준	웹 환경에서 서비스 간 데이터를 연동하기 위한 표준 • 웹 기반 데이터 교환 형식 표준 • 웹 기반 데이터 시맨틱을 위한 표준	W3C DID, JSONLD WG
게임	기능성 게임의 성과 측정 및 평가 절차 표준	기능성 게임 성과 측정 및 평가 절차를 통한 인증 프레임워크 표준 • 기능성 게임 분류 방안과 충족 평가 요소를 기반으로 한 기능성 게임 무결성 평가 요구 사항 정의 • 기능성 게임 성과 측정 및 무결성 평가 절차 정의	JTC1 SC35
현실 가상 융합 콘텐츠	디지털 가상훈련 시스템 평가 표준	디지털 가상훈련 시스템의 효과를 측정하는 척도 및 평가 방법 표준 • 디지털 가상훈련 시스템 요구 사항 • 요구 사항 만족도/효과 측정 방법	IEEE 2888
	미디어 사물 간 거래를 위한 API 표준	미디어 사물 간 미디어 서비스 거래를 위한 API 표준 • 거래 시스템(예: 블록체인) 연결 API • 미디어 사물 인증 API • 미디어 서비스를 위한 토큰 발행 API	JTC1 SC29 WG07, IEEE 2888

현실 가상 융합 콘텐츠	미디어 사물 컴팩트 데이터 포맷 표준	미디어 사물 간 고속 데이터 교환을 위한 데이터 포맷 표준 • 거래 정보(통화 등) 정의를 위한 이진 데이터 포맷 • 미디어 사물 특성 표현을 위한 이진 데이터 포맷 • 미디어 사물 이진 데이터 포맷	JTC1 SC29 WG07, IEEE 2888
	미디어 사물 자율 협업 데이터 포맷 표준	미디어 사물 간 자율 협업을 위한 테스크 표현 데이터 포맷 표준 • 자율 협업 태스크 표현 데이터 포맷 • 자율 협업 진행 모니터링을 위한 API	JTC1 SC29 WG07, IEEE 2888
	현실 세계 센서 데이터 및 센서 특성 정보 데이터 표준	현실 세계 센서 데이터 및 센서 특성 정보 데이터 표준 • 현실 세계 센서 데이터 포맷 • 현실 세계 센서 특성 정보 데이터 포맷	IEEE 2888
현실 가상 융합 콘텐츠	현실 세계 액추에이터 구동 명령어 및 액추에이터 특성 정보 데이터 표준	현실 세계 액추에이터 구동 명령어 및 액추에이터 특성 정보 데이터 표준 • 현실 세계 액추에이터 구동 명령어 데이터 포맷 • 현실 세계 액추에이터 특성정보 데이터 포맷	IEEE 2888

표준개발기구(SDOs, Standards Developing Organizations)(출처: ICT 표준화 관점에서의 메타버스 이슈 보고서, 한국정보통신기술협회, 2021)

기술은 빠르게 변하지만 사람은 천천히
변한다. (디자인의) 원칙은 사람에
대한 이해에서 비롯된다. 이는 영원한
진실이다.

도널드 A. 노먼

메타버스,
사용자 경험 디자인

4

메타버스와 UX 디자인

1. 메타버스 UX 디자인의 개념

메타버스 사용자 경험(UX) 디자인(이하 'UX 디자인')의 설명에 들어가기 전에 UX 디자인에 관해 간략하게 살펴보겠다. UX 디자인의 일반적인 정의는 제품이나 서비스를 사용하거나 체험할 때 사용자가 그 대상과 어떻게 상호작용하는지 고려한 사용자 경험에 관련한 디자인이다. 이 UX 디자인은 메타버스에서 사용자에게 새로운 경험 가치를 제공하는 데 중요한 역할을 한다. 그렇다면 메타버스 UX 디자인이란 구체적으로 무엇을 의미하며, 어떻게 디자인되어야 할까?

　　메타버스는 현실을 반영하거나 변형된 가상공간의 디지털 세계를 의미하며, UX 디자인은 이 세계를 사용하는 사람들이 최대한 편리하게 이용할 수 있도록 실제 세계의 경험을 반영한 가상공간을 디자인하는 것을 의미한다. 메타버스 UX 디자인은 일반적으로 사용자 인터페이스(UI)와 사용자 경험(UX)을 고려하며, 3D 공간 속에서 사용자가 쉽게 알 수 있도록 설계된다. 예를 들면, 메타버스에서는 낯선 인터페이스를 간소화하고 사용자의 경험 수준에 맞춰 설명하는 방식으로 새로운 사용자를 위한 UX를 설계해야 한다. 처음부터 완벽하게 연령, 국적, 성별, 취향을 반영해 설계하기는 어렵다. 또한 메타버스는 사용자가 실제 세계와 상호작용할 수 있도록 구축되기 때문에 이를 위해 사용자의 입력과 출력을 고려해 사용자가 원하는 결과를 얻을 수 있도록 유기적으로 디자인해야 한다.

　　한 가지 예시를 들어보자. 사용자가 메타버스에서 새로운 아이템을 구매하려면 쉽게 아이템을 찾을 수 있도록 검색 기능을 제공하고, 결제를 진행할 수 있는 안내를 제공한다. 또 메타버스에서는 사용자가 상호작용할 수 있는 몸짓, 음성 입력, 표정 입력, 눈동자 추적 등의 다양한 기능을 제공해야 하고, 이런 기능들의 사용법을 쉽게 이해할 수 있도록 설명과 힌트도 제공해야 한다.

　　이렇듯 메타버스 UX 디자인은 가상의 공간과 시간을 고려해 사용자 중심으로 개발해야 하며, 사용자의 편의성과 경험을 고려한 설계가 필요

하다. 이를 위해 사용자의 요구를 분석하고, 피드백을 통해 설계를 반복적으로 수정하는 방식으로 연구 개발을 진행해야 한다.

메타버스 기술이 진화하고 더욱 정교해짐에 따라 UX 디자인이 빠르게 변화하고 있다. 이에 따라 발생할 수 있는 UX 디자인 변화를 살펴보면 다음과 같다.

몰입 경험 향상

기술이 향상됨에 따라 메타버스는 더욱 몰입감이 높아져 사용자가 가상 환경에 실제로 존재하는 것처럼 느낄 수 있다. 여기에는 사용자에게 신체적 감각을 제공하는 햅틱 피드백 또는 전신 VR 슈트 사용 등이 있다.

개인화 경험

메타버스는 AI를 활용해 개별 사용자의 선호도 및 행동에 맞는 경험을 통해 더욱 개인화할 수 있다. 여기에는 가상 활동, 개인화된 아바타, 맞춤형 인터페이스에 대한 권장 사항이 해당한다.

접근성 향상

메타버스 UX 디자인은 모든 기술과 마찬가지로 되도록 많은 사람이 메타버스에 액세스하는 데 중점을 둘 것이다. 텍스트-음성 변환 및 음성-텍스트 변환 기능과 기존 입력장치를 사용하는 데 어려움이 있는 사용자를 위한 제스처 기반 인터페이스 사용이 해당한다.

사회적 상호작용 확대

메타버스는 사람들이 상호작용할 수 있는 가상 세계를 만드는 것이므로 더 많은 사회적 상호작용을 장려하는 UX 디자인의 변화를 볼 수 있다. 가상의 사회적 공간, 그룹 활동, 음성이나 얼굴 표정과 같은 자연스러운 의사소통 방법과 같은 기능이 해당한다.

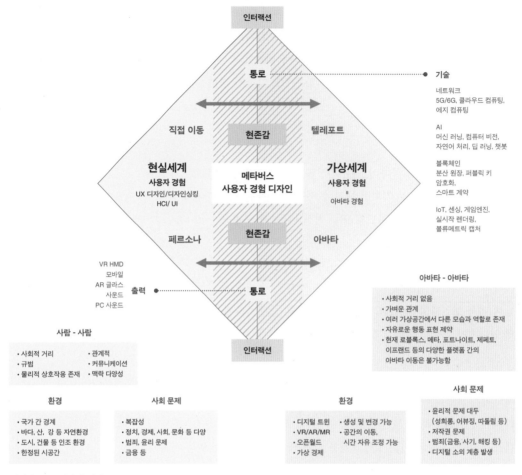

사람 - 사람

• 사회적 거리 • 관계적
• 규범 • 커뮤니케이션
• 물리적 상호작용 존재 • 맥락 다양성

환경	사회 문제
• 국가 간 경계	• 복잡성
• 바다, 산, 강 등 자연환경	• 정치, 경제, 사회, 문화 등 다양
• 도시, 건물 등 인조 환경	• 범죄, 윤리 문제
• 한정된 시공간	• 금융 등

사회 문제

• 윤리적 문제 대두
 (성희롱, 어뷰징, 따돌림 등)
• 저작권 문제
• 범죄(금융, 사기, 해킹 등)
• 디지털 소외 계층 발생

환경

• 디지털 트윈	• 생성 및 변경 가능
• VR/AR/MR	• 공간의 이동,
• 오픈월드	시간 자유 조정 가능
• 가상 경제	

메타버스 UX 디자인 개념도

2. 메타버스 UX 디자인

사용자가 컴퓨터나 모바일 기기를 통해 직접 접근해서 이용한 기존 모바일 및 PC 기반의 UX는 주로 2D 인터페이스를 사용했다. 그러나 메타버스 UX는 기존 모바일 및 PC 기반의 UX와 다르게 주로 3D 공간을 기반으로 한다. 사용자가 입체적으로 경험하며 상호작용할 수 있는 디지털 세계를 제공하는데, 메타버스 UX는 입체적인 상호작용과 네트워크 기반의 콜라보레이션, 커뮤니케이션, 콘텐츠 제공 등 새로운 요구 사항을 만족시켜야 한다. 이를 위해서는 새로운 인터페이스와 상호작용할 방법이 필요하다. 예를 들면, 사용자는 입력장치를 통해 입체적으로 움직이고

시각적 피드백을 통해 상호작용할 수 있어야 한다. 이는 사용자가 새로운 사람들과 소통하고 함께 일할 수 있는 기회를 제공한다.

또한 메타버스 UX는 인공지능과 머신 러닝 기술을 사용해 더욱 즉각적이고 인터랙티브한 사용자 경험을 가능하게 한다. 즉 사용자가 눈으로 시선을 이동하면 이를 인식해 적절한 콘텐츠를 제공하고, 음성인식과 텍스트 입력을 통한 인터랙션을 지원한다. 메타버스에서는 다음과 같이 다양한 입력장치에 따른 기술을 사용할 수 있다.

모션 센서

사용자의 움직임을 인식해 인터랙션할 수 있다. 예를 들면, 사용자가 손을 움직이면 이를 인식해 가상 세계에서 손을 움직이는 것처럼 보인다.

눈 추적

사용자의 시선을 추적해 인터랙션할 수 있다. 예를 들면, 사용자가 눈으로 시선을 이동하면 이를 인식해 적절한 콘텐츠를 제공한다.

음성인식

사용자가 말하는 내용을 인식해 인터랙션할 수 있다. 예를 들면, 사용자가 "저기에 상점을 만들어줘."라고 말하면 이를 인식해 가상 상점을 연다.

음성 합성

가상 캐릭터가 사용자의 말을 합성해 말할 수 있다. 이를 통해 가상 세계에서 대화를 하는 것처럼 느끼게 한다.

터치스크린

사용자가 터치를 이용해 인터랙션할 수 있다. 예를 들면, 사용자가 가상 세계에서 버튼을 터치하면 이를 인식해 해당 버튼을 누른 것처럼 동작한다.

기울기 센서

사용자가 기기를 기울이는 방향을 인식해 인터랙션할 수 있다. 예를 들면, 사용자가 기기를 수직으로 기울이면 이를 인식해 가상 세계의 카메라를 수직으로 움직이는 것처럼 보인다.

손동작 인식

사용자의 손동작을 인식해 인터랙션할 수 있다. 예를 들면, 사용자가 가상 세계에서 가지고 있는 물건을 가리키면 이를 인식해 가상 세계에서 해당 물건을 선택한 것처럼 동작한다.

이동 인식

사용자의 이동을 인식해 인터랙션할 수 있다. 예를 들면, 사용자가 가상 세계에서 걸어 다니면서 이를 인식해 가상 세계에서 해당 위치로 이동하는 것처럼 동작한다.

행동 인식

사용자의 행동을 인식해 인터랙션할 수 있다. 예를 들면, 사용자가 가상 세계에서 앉는 행동을 하면 이를 인식해 가상 세계에서 앉은 행동을 하는 것처럼 동작한다.

여기서 잠깐 메타버스의 음성인식과 대화형 인터랙티브 서비스 설계 방법을 살펴보자. 음성인식과 대화 경험은 사용자와 음성 지원 장치 또는 음성 비서 및 챗봇과 같은 대화 인터페이스 간의 상호작용을 의미한다. 인공지능 기술의 발전으로 더 자연스럽고 직관적인 상호작용이 가능해지면서 음성인식과 대화 경험이 더욱 정교해졌다. 메타버스는 자체 규칙, 문화, 생태계가 있는 가상 세계이기 때문에 메타버스에서 채팅, 음성과 같은 양방향 서비스를 기획하고 설계하는 데는 고유한 접근이 필요하다. 메타버스에서 음성 및 대화 서비스를 계획하고 설계할 때 고려해야 할 몇 가지 단계는 다음과 같다.

1단계. 사용자 조사 수행

메타버스에서 사용자의 요구와 행동 패턴을 이해하는 것은 성공적인 서비스를 제공하는 데 필수적이다. 이는 설문 조사, 포커스 그룹, 사용자 조사 방법을 통해 수행할 수 있다.

2단계. 문제 정의

연구를 기반으로 해결하려는 문제와 서비스가 문제를 해결하는 방법을 정의한다. 프로젝트의 범위를 결정하고 사용자의 요구 사항을 충족하는 사항을 세우고 있는지 확인할 수 있다.

3단계. 서비스 범위 결정

채팅, 음성 및 기타 상호작용 방법을 포함해 서비스에 포함될 기능을 결정한다. 이렇게 하면 서비스를 구축하는 데 필요한 리소스와 기술을 식별할 수 있다.

4단계. 사용자 경험 설계

서비스를 직관적이고 매력적이며 메타버스에서 사용자의 문화와 기대에 부합하도록 설계한다. 사용자 지정 아바타, 애니메이션 및 기타 요소를 만들어 사용자가 편안하고 연결되어 있다고 느낄 수 있도록 설계한다.

5단계. 서비스 구축

계획 과정에서 수집된 정보를 사용해 서비스를 구축한다. 자연어 처리 및 음성인식과 같은 기존 기술을 통합하거나 맞춤형 솔루션을 개발한다.

6단계. 테스트 및 반복

사용자와 함께 서비스를 테스트해서 피드백을 받고 개선한다. 사용자 인터페이스 변경, 기능 추가 또는 제거 또는 사용자 피드백을 기반으로 하는 기타 변경 작업이 있다.

7단계. 시작 및 모니터링

서비스를 시작하고 성능을 모니터링해 원하는 사용자 경험을 제공하는지 확인한다. 사용자로부터 지속적으로 피드백을 수집하고 필요에 따라 개선해서 서비스가 메타버스의 사용자에게 유용한 가치를 유지하도록 한다.

3. 메타버스 UX 디자인의 요소

메타버스 UX 디자인의 요소는 메타버스에서 매력적이고 몰입할 수 있는 사용자의 디지털 경험을 만드는 데 중요하다. 메타버스 설계 시 고려해야 할 주요 UX 디자인 요소를 살펴보자.

① 주요 UX 디자인

가상현실(VR), 증강현실(AR), 혼합현실(MR), 확장현실(XR), 홀로그램 기술에 대한 개요와 메타버스에서 사용자 경험에 미치는 영향을 살펴본다. 이것들은 메타버스 UX 디자인의 주요 기술로, VR, AR, MR, XR 및 홀로그램의 UX 디자인은 사용자를 완전한 몰입 상태로 유지시키고 흥미로운 디지털 경험을 제공하는 데 중요한 역할을 한다. 또한 UX 디자이너에게 고유한 기회와 과제를 제공하는데, 각 기술 간의 주요 차이점과 유사점을 이해하는 것이 중요하다.

가상현실(VR)

현실 세계를 가상 세계로 대체하는 완전 몰입형 디지털 환경이다. VR 경험은 일반적으로 사용자의 눈과 귀를 가리는 헤드 마운트 디스플레이(HMD)용으로 설계되어 가상 세계에서 현존감을 생성한다. 주요 고려 사항에는 공간 인식, 상호작용 디자인, 감각 입력이 있다.

증강현실(AR)

가상 콘텐츠와 현실 세계를 혼합하는 기술이다. AR 경험은 일반적으로 스마트폰이나 태블릿을 통해 볼 수 있으며 다양한 방식으로 실제 환경과 상호작용하도록 설계할 수 있다. AR UX 디자인의 주요 고려 사항에는 시각적 계층구조, 인터랙션 디자인, 콘텐츠 배치가 있다.

혼합현실(MR)

가상 콘텐츠와 현실 세계를 AR보다 더 매끄럽고 통합된 방식으로 혼합하는 기술이다. MR 경험은 HMD 또는 다른 유형의 장치를 통해 볼 수 있으며 종종 VR과 AR 기술을 조합하기도 한다. 주요 고려 사항에는 공간 인식, 상호작용 디자인, 감각 입력이 있다.

확장현실(XR)

VR, AR, MR 및 기타 유형의 몰입형 디지털 경험을 포괄하는 포괄적인 용어다. XR 경험은 다양한 장치 및 플랫폼용으로 설계될 수 있으며 종종 서로 다른 기술과 조합하기도 한다. 주요 고려 사항에는 장치 간 호환성, 상호작용 디자인, 콘텐츠 배치가 있다.

홀로그램

레이저 기술을 사용해 만든 3차원 이미지다. 홀로그램(Hologram)은 교육, 엔터테인먼트, 커뮤니케이션 등 다양한 맥락에서 활용된다. 주요 고려 사항에는 상호작용 디자인, 콘텐츠 배치, 시각적 계층구조가 있다.

② 현존감과 몰입감

현존감과 몰입감은 디지털 환경에 존재하는 느낌을 제공하므로 메타버스 사용자 경험의 중요한 구성 요소다. 여기에서는 감각 입력, 공간 인식, 인터랙션 디자인과 같이 메타버스 사용자 경험에서 현존감과 몰입에 기여하는 요소에 대해 논의한다.

감각 입력

감각 입력은 가상 환경에서 현존감과 몰입감을 만드는 데 중요한 구성 요소로, 현실적이고 매력적인 가상 환경을 만들기 위한 고품질 시각 자료, 3D 오디오, 햅틱 피드백 사용 등이 있다. 예를 들어 고품질 그래픽과 비주얼은 가상 환경에서 현실감과 사실감을 만들어 사용자가 공간에 있는 것처럼 더 쉽게 느낄 수 있도록 한다. 마찬가지로 방향성 음향 효과나 공간 오디오 같은 3D 오디오를 사용하면 가상 환경에 완전히 둘러싸이는 느낌을 만들어 몰입감을 높일 수 있고, 햅틱 피드백은 가상 환경과의 촉각 및 물리적 상호작용을 생성해 현존감을 향상시키는 데 사용할 수 있다.

공간 인식

가상 환경에 대한 사용자의 인식을 물리적 공간으로 나타낸다. 이것은 가상 환경에서 공간 인식 및 사실감을 생성하기 위해 피사계 심도, 스케일, 공간 오디오와 같은 기술을 사용한다. 예를 들어 디자이너는 피사계 심도를 사용해 가상 환경에서 사용자와 다른 요소 사이의 거리감을 만

들 수 있는데, 이것은 깊이감과 원근감을 만들어 공간 인식을 향상시키는 데 사용된다. 또한 디자이너는 스케일을 사용해 가상 환경에서 비례감과 크기를 만들어 공간 인식을 더욱 향상시킬 수 있다.

인터랙션 디자인

사용자가 가상 환경과 다른 사용자 간에 상호작용하는 방식을 디자인하는 것이다. 음성 채팅, 아바타, 공유 객체와 같은 사회적 상호작용은 사용자가 가상 환경에서 다른 사람과 상호작용을 통해 메타버스에서의 현존감과 몰입감을 향상시킬 수 있다. 예를 들어 아바타를 사용하면 가상 환경에서 사용자의 정체성과 사회적 현존감을 만들 수 있다. 사용자가 아바타를 통해 서로 보고 상호작용할 수 있음으로써 디자이너는 더욱 매력적이고 기억에 남는 경험을 만들 수 있다. 음성 채팅 및 공유 개체를 사용하면 가상 환경에서 사회적 현존감과 몰입감을 높일 수 있다.

③ 소셜 VR

소셜 VR(Social VR)은 VR 기술을 사용해 몰입형 및 상호작용형 소셜 경험을 만드는 것을 말한다. 소셜 VR에서 사용자는 공유된 가상 환경에서 아바타를 통해 서로 상호작용할 수 있다. 이 기술은 전 세계 사람들을 하나로 모아 가상 환경에서 함께 즐기고 사교하고 협업할 수 있는 경험을 제공한다.

소셜 VR의 주요 구현 기술로는 가상현실 헤드셋, 핸드헬드 컨트롤러, 공간 음향 기술 등이 있다. 메타 퀘스트 및 HTC 바이브와 같은 가상현실 헤드셋을 사용하면 사용자가 가상 환경에 들어가 탐색할 수 있으며, 휴대용 컨트롤러를 사용하면 환경에 있는 개체 및 다른 사용자와 상호작용할 수 있다. 공간 음향 기술은 사용자가 가상 환경을 이리저리 움직일 때마다 달라지는 공간 입체 음향을 만들어 몰입감을 높인다.

콘텐츠 측면에서 소셜 VR 환경은 단순한 대화방에서 복잡한 가상 세계에 이르기까지 다양하다. 예를 들면 일부 소셜 VR 환경에서는 사용자가 함께 채팅하고 게임을 즐길 수 있는 반면, 다른 환경에서는 가상 개체를 만들고 공유하는 기능과 같은 고급 기능을 제공할 수 있다. 또한 소셜 VR은 엔터테인먼트, 교육, 비즈니스 등 다양한 용도로 활용될 수 있다.

소셜 VR의 주요 이점 중 하나는 지리적 장벽을 허물고 공유 가상 환경에서 상호작용하고 협업할 수 있도록 전 세계 사람들을 한데 모으는

잠재력이 있다는 점이다. 이것은 새로운 형태의 엔터테인먼트, 교육뿐 아니라 사회적 및 직업적 상호작용을 위한 새로운 기회를 창출한다.

소셜 VR을 이해하기 위해서는 현실 세계의 사회적 거리와 이를 반영한 가상현실에서의 의미와 사례를 살펴볼 필요가 있다.

사회적 거리

먼저 사회적 거리 개념인 근접학(Proxemics)에 관해 살펴보자. 에드워드 홀(Edward T. Hall)은 공간적 관계 및 비언어적 의사소통과 관련된 몇 가지 핵심 개념을 소개한 문화 인류학자로, 근접학이라는 학문 분야를 개척했다. 근접학이란 인간의 공간 사용과 인구밀도가 행동, 의사소통 및 사회적 상호작용에 미치는 영향에 대한 연구다. 홀의 근접학은 서로 다른 상황에서 발생하는 네 가지 유형의 거리로 구별한다.

유형 1. 친밀한 거리(Intimate Distance): 가장 가까운 거리이며 신체 접촉에서 약 46cm(1.5피트 이하) 떨어진 범위로, 상대방의 숨결이 느껴질 정도의 거리다. 속삭이거나 만지거나 포옹하는 등 가족이나 연인처럼 매우 가까운 관계에 사용된다.

유형 2. 개인적 거리(Personal Distance): 약 46-122cm(1.5-4피트) 범위로, 팔을 뻗어서 닿을 거리다. 친구나 지인과 교류할 때 사용되는 공간으로, 일상적 대화에서 가장 무난하게 사용하는 거리라 할 수 있다. 대화를 나눌 만큼 가깝지만 친밀한 거리만큼 친밀하지는 않으므로 격식과 비격식의 경계 지점으로 볼 수 있다.

유형 3. 사회적 거리(Social Distande): 약 122-366cm(4-12피트)의 범위로, 보통 목소리로 말할 때 들을 수 있는 거리다. 이 거리는 비즈니스 회의 또는 지인과의 교류와 같은 공식적인 설정에 사용되는데, 사무적 대화가 많이 이루어지며 정중한 격식이나 예의가 요구된다.

유형 4. 공공 거리(Public Distance): 약 366-762cm(12-25피트)의 범위로, 큰 소리로 이야기해야 하는 거리다. 대중 연설이나 많은 청중에게 강의하는 경우에 한정하는데, 듣는 이를 한눈에 파악하기 위해 혹은 말하는 이에게 무례한 행동을 노출시키지 않으면서 편안히 들을 수 있는 거리다.

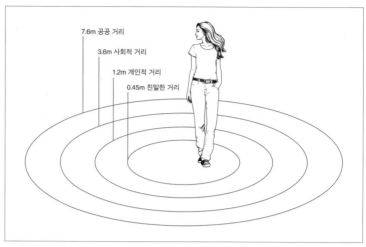

7.6m 공공 거리
3.6m 사회적 거리
1.2m 개인적 거리
0.45m 친밀한 거리

에드워드 홀의 사회적 거리

가상현실 사회적 거리

가상현실(VR)에서의 근접학의 적용은 실제로 가능하며 활발한 연구 분야다. VR에서 근접학을 이해하고 구현하는 것은 현실적이고 상호작용이 활발한 경험을 만드는 데 도움이 된다. 예를 들면, VR 개발자는 사용자의 개인 공간을 존중하거나 사용자와의 근접성에 따라 다르게 행동하도록 가상 캐릭터를 디자인할 수 있다.

　종종 게임에서 가상 캐릭터를 뚫고 지나가거나 너무 붙어 있거나 하는 경우가 있다. 사용자가 게임의 장르나 설계, 사용자 인터페이스 혹은 게임의 목적에 따라 결정되는 플레이 방식을 따르기 때문에 발생하는 현상인데, 이는 근접성에 대한 문제를 중요하게 고려하지 않았기 때문이다. 기존의 일반 게임의 경우 더욱 그렇다. 하지만 소셜 VR이나 메타버스 공간에서는 현실 사회를 반영한 일종의 가상 사회인 만큼 괴롭힘, 따돌림, 성희롱 등의 윤리적, 사회적 문제가 발생할 수 있기 때문에 근접학에 대한 고려가 반드시 필요하다.

개인 범위

소셜 VR에서는 사용자가 자신의 공간과 경험을 확대하고 통제하는 것이 중요하다. 가상공간 내에서 자유롭게 활동 하고 즐길 수 있으려면 사용자는 몇 가지 소셜 VR의 행동 강령과 정책을 따라야 한다. 소셜 VR 메타 호라이즌(Meta Horizon) 사례를 통해 안전 및 개인정보 보호 정책을 기준으로 개인 범위(Personal Boundary)에 대해 살펴보자.

메타 호라이즌에서 사용자는 언제든지 자신의 아바타 손목시계와 같은 손목 메뉴를 통해 개인의 안전지대에 액세스할 수 있다. 사용자는 VR에서 위압적이거나 당황스러운 상황에 부딪혔을 때 우선 피한 뒤 그에 대해 조치할 수 있는 옵션을 원한다. 가상현실 공간도 현실을 반영한 하나의 세계이기 때문에 난감한 상황에서 안전한 곳으로 피할 수도 있고 특정 사용자나 콘텐츠를 음소거하거나 차단 또는 신고할 수도 있다. 이는 시스템 관리자가 원격으로 관찰하고 사용자의 상황을 기록하는데, 이렇게 하면 검토할 추가 증거를 제출하거나 관리자가 보고서를 검토하는 동안 특정 사용자를 일시적으로 차단할 수 있다. 메타 호라이즌의 개인 범위는 다음과 같다.

개인 경계 조정

- 친구가 아닌 경우 켜기: 기본 설정으로 개인 경계는 아바타와 친구 목록에 없는 사용자 사이의 거리는 약 4피트로 설정된다.
- 모두에게 켜짐: 사용자 개인 경계는 사용자의 아바타와 다른 사용자 아바타 사이의 거리는 약 4피트로 설정된다.
- 꺼짐: 개인 경계가 꺼져 있지만 원치 않는 상호작용을 방지하기 위해 약 4피트 거리로 개인 경계를 계속 제공한다.

호라이즌 월드 개인 범위 설정 메뉴

개인 경계 작동 방식

개인 경계 조정 기준에 따라 다른 사람이 아바타의 개인 공간을 침범하지 못하도록 방지할 수 있다. 특정 사용자가 개인 경계에 들어서면 별도의 공지나 햅틱 피드백 없이 시스템이 아바타의 전진을 중지시킨다. 이것은 아바타의 손이 다른 사람의 개인 공간을 침범하면 사라지게 하는 기존의 손 괴롭힘 조치를 기반으로 작동한다.

④ 사례 소개

앞서 소개한 기술을 활용한 메타버스 UX 디자인 사례를 살펴보자. 여기서 소개하는 사례는 UX 디자인의 주요 디자인 요소를 강조하면서 메타버스에서 효과적이고 매력적인 사용자 경험을 제공하는 것들이다. 메타버스 사용자 경험의 사례를 통해 디자인 프로세스에 대한 통찰력을 제공하고, 메타버스 UX의 다양한 요소를 결합해 혁신적인 사용자 경험을 만드는 방법을 이해해보자.

비트 세이버

사용자가 음악에 맞춰 라이트 세이버로 비트 오브젝트를 자르는 VR 음악 게임이다.

마인크래프트 어스

마인크래프트 어스(Minecraft Earth)는 사용자가 실제 세계에서 가상 세계를 구축하고 탐험하는 AR 게임이다.

포켓몬 고

실제 세계에서 사용자가 포켓몬을 잡고 알을 부화시키거나 교환하는 AR 게임이다.

틸트 브러시

사용자가 3차원 공간에서 자유자재로 그림을 그리거나 다른 사람들이 그린 그림을 감상할 수 있는 VR 페인팅 앱이다.

스패셜

스패셜(Spatial)은 사용자가 홀로그램, VR, MR, 모바일, PC 등 다양한 디바이스에서 콘텐츠를 즐기고, 직접 아바타, 환경 등을 제작해 상호작용하는 메타버스 플랫폼이다.

메타 호라이즌

사용자가 공유된 가상공간에서 만나 함께 작업하는 VR 메타버스 협업 플랫폼이다.

마인크래프트 어스 플레이 화면

틸트 브러시 플레이 화면

스패셜 플레이 화면

◎ 메타버스 TIP

라프 코스터의 재미이론과 메타버스 디자인

라프 코스터(Raph Koster)의 재미이론(Theory of Fun)은 재미의 본질이 무엇이고, 재미가 게임, 학습 및 인간 심리학과 어떻게 관련되는지를 제시한 것으로, 그의 저서 『게임 디자인을 위한 재미이론(A Theory of Fun for Game Design)』의 핵심 내용이기도 하다.

코스터는 게임이 고유하게 가진 '재미'를 사람들이 새로운 것을 배우고, 이해하고, 정복하는 과정이라고 주장한다. 이는 게임을 통해 우리의 두뇌가 새로운 패턴을 인식하고, 이를 해결하는 과정에서 오는 만족감을 지칭한다. 이런 패턴 인식 및 문제 해결 과정은 사용자의 학습 능력을 자극하는데, 이것이 바로 재미의 근원이라고 주장한다.

라프 코스터의 재미 이론을 메타버스 디자인에 적용하면 어떨까? 흥미롭고 한층 재미있는 플랫폼 개발로 이어져 사용자에게 다양한 경험과 콘텐츠를 제공할 수 있을 것이다. 학습, 문제 해결 및 숙달의 결과인 재미의 개념을 중심으로 전개되는 코스터의 이론을 고려해볼 때, 다음과 같이 몇 가지 원칙으로 나누어 메타버스 디자인에 적용할 수 있다.

| 도전 |

메타버스는 사용자에게 다양한 기술, 선호도에 맞는 난이도, 여러가지 유형의 과제를 제공할 수 있다. 또한 사용자가 항상 배우고 적응할 수 있도록 지속적으로 업데이트되고 변경되는 활동을 제공해 궁극적으로 성취감과 만족감을 줄 수 있다.

| 탐색 |

메타버스의 방대함을 활용해 사용자에게 호기심과 경이로움을 줄 수 있다. 사용자가 새로운 콘텐츠, 환경 및 경험을 탐색하고 발견하도록 장려하는 플랫폼을 설계함으로써 미지의 것을 배우고 이해하려는 타고난 인간의 욕구를 활용할 수 있다.

| 사회적 상호작용 |

사회적 측면은 메타버스를 즐기는 중요한 요소가 될 수 있다. 멀티플레이어 경험을 통합하고 사용자가 가상공간에서 서로 상호작용할 수 있도록 하며, 공유 목표를 생성하면 협업, 경쟁 및 커뮤니티 구축을 촉진할 수 있을 것이다. 이런 상호작용을 통해 사용자를 메타버스 서비스 내에 유지시키고 플랫폼의 즐거움을 높이는 원동력이 될 수 있다.

| 개인화 |

사용자가 아바타, 가상 환경, 새로운 경험을 통해 자신을 표현할 수 있도록 하면 메타버스에 대한 몰입감과 애착이 더 깊어질 수 있다. 사용자가 자신의 선호도와 욕구에 따라 가상 생활을 맞출 수 있도록 함으로써 메타버스에 대한 소유권과 자부심을 키울 수 있다.

| 진행 및 보상 |

보상 시스템과 진행 메커니즘을 통합하면 사용자가 메타버스에서 성취감과 성장을 느낄 수 있다. 이정표를 설정하고 성취에 대한 실질적인 보상을 제공함으로써 메타버스 플랫폼은 인간의 학습과 개발을 촉진하는 내재적 동기를 활용할 수 있다.

| 놀라움과 참신함 |

메타버스는 새로운 콘텐츠와 경험을 정기적으로 도입함으로써 이점을 얻을 수 있으며, 사용자가 다음 단계에 계속 참여하고 흥분하게 할 수 있다. 메타버스에서 기억에 남는 순간을 만들고 사용자가 더 많은 것을 발견하기 위해 재방문하도록 할 수 있다.

| 창의성 및 표현 |

사용자가 메타버스 내에서 콘텐츠를 만들고 공유할 수 있도록 허용하면 창의성, 자기 표현 및 혁신을 높일 수 있다. 사용자가 자신의 작품을 전시할 수 있는 도구와 기회를 제공함으로써 메타버스는 예술적 탐구와 성장을 위한 창작 플랫폼이 될 수 있다.

메타버스 UX 디자인 방법론

1. UX 관점의 메타버스 디자인

UX 관점에서 메타버스를 디자인하는 것은 특별히 중요하다. 사용자가 실제로 일상적으로 메타버스에서 일하고 생활할 수 있도록 설계하는 것이 핵심이다. UX 관점의 메타버스 디자인 방식은 몰입할 수 있고 직관적이며 사용자 친화적인 가상 세계를 만드는 것이다. 메타버스 디자인의 목표는 사용자가 자연스럽고 즐겁게 즐기는 방식으로, 즉 서로 그리고 가상 세계와 상호작용하는 환경을 만드는 것이다. 이를 위해 디자이너는 메타버스 디자인의 몇 가지 핵심 요소를 고려해야 한다.

첫째, 감각 입력이다. 사용자가 시각, 청각, 촉각, 심지어 후각과 같은 감각을 통해 가상 세계를 인식하는 방식이다. 디자이너는 반응형 인터페이스와 물리학을 통해 시각적으로나 청각적으로 매력적인 환경을 만들어 몰입감을 조성해야 한다.

둘째, 공간 인식이다. 사용자가 자신이 어디에 있고 어디로 가야 하는지 이해하는 데 도움이 되는 공간 오디오, 시각적 단서, 기타 디자인 요소를 포함해 사용자가 가상 세계 내에서 방향을 잡는 방식이다.

셋째, 상호작용 디자인이다. 사용자가 가상 개체를 조작하고 사회적 상호작용에 참여할 수 있게 하는 휴대용 컨트롤러, 신체 추적 및 기타 인터랙션 기술 등 사용자가 가상 세계 및 다른 사용자와 상호작용하는 방식이다.

넷째, 콘텐츠 제작이다. 이는 사용자가 상호작용할 수 있는 가상 세계 내 개체, 캐릭터 및 환경을 만드는 것이다. 디자이너는 사용자가 원하는 경험 유형과 사용 중인 기술 및 하드웨어의 한계를 고려해서 제작해야 한다.

다섯째, 사용자 참여다. 사용자가 가상 세계 내에서 반복적으로 들어와서 지속적으로 참여하고 즐길 수 있도록 활동, 게임 및 사회적 소통의 경험 생성을 유도해야 한다.

메타버스 UX를 설계하는 것은 여러 단계와 학제 간 협업을 포함하는 복잡한 프로세스가 필요하다. 종합적이고 몰입도 높은 메타버스 UX를 만들기 위한 디자인 프로세스를 살펴보자.

사용자 기반 조사 및 정의

- 대상 사용자 식별을 위한 시장조사 수행
- 인구통계, 선호도, 고충 이해를 위한 사용자 페르소나 개발
- 메타버스 공간에서의 경쟁자 식별 및 분석

목적 및 목표 설정

- 메타버스의 비전과 목적 정의
- 명확하고 측정 가능한 목표와 핵심 성과 지표(KPI) 설정
- 사용자 니즈 및 비즈니스 목표에 따라 우선순위 지정

설계 원칙 수립

- 메타버스의 비전과 목표에 부합한 디자인 원칙 정의
- 유용성, 접근성, 포괄성을 포함한 원칙인지 확인
- 다양한 플랫폼과 장치에서의 일관성 유지

학제 간 팀과 협업

- 기술 및 메타버스 성격에 따른 다학제 전문가 포함
- 팀 간의 열린 커뮤니케이션과 협업 촉진
- 피드백 고려 및 설계의 정기적 검토

사용자 여정 맵 및 와이어프레임 생성

- 사용자 여정 계획 및 메타버스 내의 터치포인트와 상호작용 식별
- 다양한 인터페이스를 위한 와이어프레임 및 프로토타입 개발
- 와이어프레임 및 프로토타이핑 도구를 활용해 2D 인터페이스 모형 제작

3D 환경 및 애셋 디자인

- 개발자와의 긴밀한 협업을 통해 환경, 개체, 아바타 설계
- 디자인 일관성과 디자인 원칙 준수
- 성능 및 확장성을 위한 애셋 최적화
- 애셋 생성을 위해 3D 모델링 및 애니메이션 소프트웨어 사용
- 게임엔진에 애셋을 통합한 메타버스 환경 구축

인터랙션 디자인 개발 및 구현

• 제스처, 음성, 햅틱 등 직관적이고 자연스러운 상호작용 방법 설계
• 개인화, 적응형 경험을 위한 AI 기반 시스템 통합
• 사용자 피드백과 사용성 테스트를 기반으로 상호작용 방법 개선

접근성 및 포괄성

• 다양한 사용자가 메타버스에 액세스하도록 유도
• 문화적·사회적 포용 가능한 메타버스 설계로 긍정적인 상호작용과 경험 촉진

사용자 테스트 및 반복

• 사용자의 사용성 테스트를 수행해 피드백과 통찰력 수집
• A/B 테스트, 휴리스틱 평가, 인지 워크스루(Walkthrough) 등을 통해 디자인 평가
• 다양한 도구를 통해 사용자 행동 및 선호도에 대한 인사이트 수집
• 개선이 필요한 영역의 식별과 재설계
• 정기적 사용자 테스트 및 피드백 루프를 통해 지속적인 개선

모니터링 및 최적화

• 메타버스 UX의 사용자 참여, 만족도, 성능을 모니터링
• 데이터, 분석 수집한 뒤 지속적인 최적화 및 개선 사항 공지
• 사용자의 요구, 산업 동향, 신기술에 대응한 메타버스 UX의 지속적인 개선

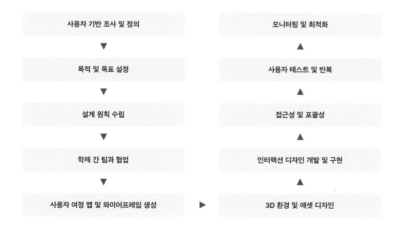

특정 디자인의 콘텐츠 측면에서 메타버스는 단순한 온라인 대화방에서 은행, 의료 서비스 등 복잡한 가상 세계에 이르기까지 다양한 환경을 포함한다. 디자이너는 메타버스의 목적과 사용자가 원하는 경험의 유형을 고려하고 그에 따라 가상 세계를 디자인해야 한다. 예를 들면, 교육용으로 설계한 메타버스에는 가상 교실과 대화형 학습 경험을, 엔터테인먼트 용으로 설계한 메타버스에는 가상 게임 환경과 소셜 공간을 포함해야 한다. 사용자가 메타버스 내의 콘텐츠를 만들고 서비스를 이용할 수 있는 UX 디자인과 사용자 인터페이스(UI) 방법은 다음과 같다.

드래그 앤드 드롭 인터페이스
드래그 앤드 드롭 인터페이스를 통해 사용자는 프로그래밍 지식 없이도 가상 개체, 환경 및 캐릭터를 쉽게 생성, 조작 및 배열해서 제작할 수 있다.

자연스러운 입력
메타버스는 사용자가 직관적이고 친숙하게 느껴지는 방식으로 가상 환경과 상호작용할 수 있도록 제스처, 음성 명령 및 터치와 같은 자연스러운 입력을 지원해야 한다.

상황 인식 메뉴
상황에 맞는 메뉴는 사용자에게 현재 상황에 따라 관련 옵션과 컨트롤을 직관적으로 제공해 복잡한 메뉴를 탐색해야 하는 번거로움을 줄여준다.

실시간 피드백
개체 이동 및 상호작용과 같은 사용자 작업에 대한 실시간 피드백은 사용자가 작업 결과를 이해하고 필요에 따라 조정하는 데 도움이 될 수 있다.

템플릿 및 사전 제작된 요소
사전 제작된 템플릿 및 개체는 콘텐츠 생성을 위한 기본 요소로 사용할 수 있으므로 사용자가 처음부터 시작할 필요가 없다.

시각적 프로그래밍
시각적 프로그래밍 인터페이스를 통해 사용자는 텍스트 기반 프로그래밍 언어 없이도 상호작용 및 동작을 생성할 수 있으므로 더 많은 사용자가 액세스할 수 있다.

인앱 자습서

인앱 자습서 및 지침은 사용자가 플랫폼 사용 방법을 배우고 콘텐츠를 생성하는 데 도움이 되므로 사전 지식이나 교육의 필요성이 줄어든다.

소셜 기능

협업 도구 및 사용자 생성 콘텐츠와 같은 소셜 기능은 사용자가 함께 작업하고 창작물을 공유하며 서로에게 배우도록 장려할 수 있다.

사용자 생성 콘텐츠 마켓

사용자 생성 콘텐츠를 위한 마켓은 사용자에게 창작물을 수익화하고 메타버스 생태계에 기여할 수 있는 플랫폼을 제공할 수 있다.

이와 같은 요소를 염두에 두고 사용자 경험과 인터페이스를 설계함으로써 사용자는 쉽게 메타버스에서 서비스를 만들고 사용할 수 있다.

① 사용자 여정 맵

사용자 여정 맵을 사용해 메타버스 사용자의 페르소나를 정의하고 그에 대한 스토리를 만들 수 있다. 사용자 여정 맵을 단계별로 살펴보자.

1단계. 페르소나 식별

• 최종 고객 서비스를 중심으로 인구통계학적 정보, 동기, 목표 등을 고려해 사용자 페르소나를 정의한다.

2단계. 사용자 여정 매핑

• 플랫폼과의 첫 만남부터 장기적인 참여에 이르기까지 메타버스에서 사용자의 여정을 추적한다.
• 계정 생성, 아바타 사용자 지정, 가상 세계 탐색, 다른 사용자와의 상호작용과 같은 주요 접점을 식별한다.
• 각 단계에서 사용자의 감정 상태와 생각을 고려한다.

3단계. 스토리 만들기

• 여정 맵을 사용해 메타버스에서 사용자 페르소나와 경험에 대한 스토리를 구축한다.

- 여정 중에 발생하는 주요 과제와 기회를 강조하고 페르소나가 플랫폼에 참여하면서 어떻게 성장하고 진화하는지 보여준다.

4단계. 스토리 다듬기
- 대상 고객을 고려하고 이해관계자의 피드백을 통합해 스토리를 다듬는다.
- 스토리가 메타버스 플랫폼의 전체 브랜드 및 메시지와 일치하는지 확인한다.
- 사용자 여정 지도를 사용하면 사용자를 위해 메타버스에 생명을 불어넣고 플랫폼 참여를 유도하는 데 도움이 되는 흥미로운 스토리를 만들 수 있다.

메타버스 UX 설계를 위해 위와 같은 단계를 거쳐 완성된 사용자 여정 맵을 구체적으로 살펴보자. 다음은 페르소나 설정을 통한 사용자 여정 맵의 사례다.

페르소나 사례 1. 김선영(28세)

선영은 몰입형 디지털 경험을 즐기고 항상 자신을 표현하고 다른 사람과 연결하는 새로운 방법을 찾는 창의적인 전문가다.

선영은 메타버스에 로그인하고 놀랍고 미래적인 도시 풍경의 환영을 받는다. 친구들의 아바타가 바쁘게 움직이는 것을 보고 그들과 함께 가상 예술 전시회에 참가하기로 결정한다. 갤러리를 거닐면서 숨이 멎을 듯한 디지털 조각품과 그림을 감상하기도 하고 같은 작품에 감탄하는 낯선 사람들을 만나 대화를 시작한다. 선영은 자신의 아바타를 통해 자유롭게 자신을 표현하고 다른 사람의 창의성에서 영감을 얻는다. 전시가 끝난 뒤 가상 댄스 파티에서 친구들, 새로운 지인들과 즐거운 시간을 보낸다. 그 경험은 너무나 현실적이어서 자신이 디지털 세계에 있다는 사실을 잠시 잊는다.

선영은 긴장을 풀고 가상 명상 경험을 시도하기로 결정한다. 그리고 메타버스에서 평화로운 사원을 찾고 일련의 호흡 운동과 시각화 운동을 통해 안내를 받는다. 그 경험을 통해 활력을 얻었다.

열렬한 게이머인 선영은 메타버스에서 좋아하는

멀티플레이어 게임을 하기로 결정한다. 전 세계의 플레이어와 연결되어 완전히 실현된 가상 경기장에서 게임을 한다. 그래픽과 몰입도가 너무 현실적이어서 실제로 게임 속에 있는 것처럼 느낀 선영은 팀과 함께 즐거운 시간을 보낸다. 그리고 메타버스에서의 다음 게임 세션을 기대한다.

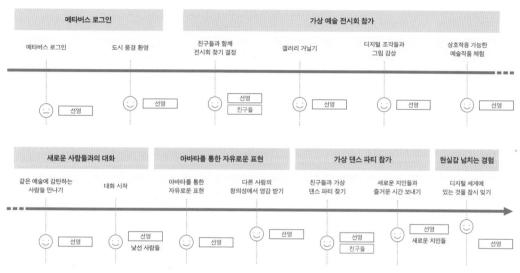

선영의 메타버스 경험

페르소나 사례 2. 오진수(21세)

진수는 기술에 정통하고 새로운 디지털 경험을 탐구하기를 좋아하는 공대생이다.

진수는 메타버스에 로그인하고 세련되고 미래 지향적인 로비에서 친구 몇 명의 아바타를 보고 가상 탈출실에 합류한다. 친구들과 함께 퍼즐을 풀어가는 과정에서의 대화나 즐거움을 통해 진수는 경험에 완전히 몰입한다. 탈출 후 진수와 친구들은 좋아하는 아티스트 중 한 명이 출연하는 가상 콘서트를 확인하기로 결정한다. 무대와 조명은 숨이 멎을 정도로 아름다웠고 사운드는 너무 현실적이고 입체적이어서 진수는 실제로 콘서트에 와 있는 듯한 느낌을 받았다. 진수는 친구들과 함께 춤을 추고 노래를 부르는 경험이 생생하게 남아 다음에는 다른 새로운 것을 시도해보고 싶다.

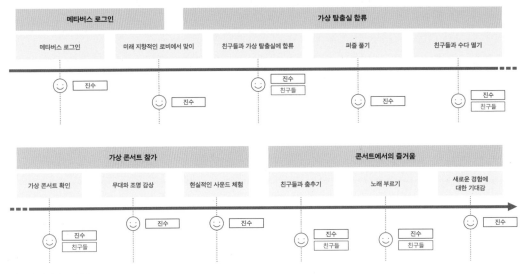

진수의 메타버스 경험

② 애자일

애자일(Agile)은 프로젝트 관리 및 제품 개발에 있어 유연하고 적응적인 접근법을 제공하는 개발 방법론이다. 애자일의 주요 콘셉트는 고객의 요구 사항에 빠르게 응답하고, 짧은 개발 주기를 통해 프로젝트를 반복적으로 개선하는 것이다. 애자일 방법론은 제품 개발, 마케팅, 프로젝트 관리 등 다양한 응용 프로그램에서 널리 사용되었다. 애자일 방법론에 대한 주요 효과는 다음과 같다.

변동성

애자일은 빠르게 변화하는 요구 사항에 대응할 수 있는 방법을 제공한다. 즉 제품 또는 서비스의 초기 계획이 변경될 가능성이 있을 때 특히 유용하다.

고객 중심

애자일은 고객의 의견과 피드백을 개발 과정에 적극적으로 포함한다. 이는 최종 제품이 고객의 기대와 요구를 충족하도록 보장한다.

품질 개선

애자일은 짧은 개발 사이클(스프린트라고 함) 동안 새로운 기능을 개발하고 테스트함으로써 더 빠른 피드백 주기를 제공하고 제품 품질을 높인다.

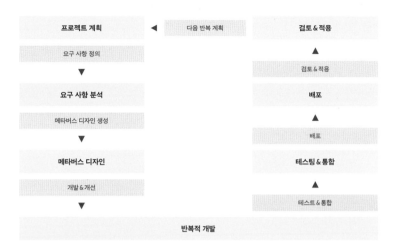

애자일 방법론의 메타버스 구축 단계

'VR 에듀테인먼트 앱' 개발 프로젝트를 예로 들어 애자일 방법론을 적용해보자.

1단계. 요구 사항 정의와 계획 수립

프로젝트팀은 'VR 에듀테인먼트 앱'에 대한 초기 요구 사항을 정의한다. 이 앱이 사용자에게 특정 주제(고고학, 물리학, 천문학 등)에 대한 교육적인 콘텐츠를 제공하고 VR을 이용해 주제를 탐험하는 경험을 제공한다고 가정했을 때, 초기 기능 목록이나 요구 사항은 제품 백로그에 포함된다.

2단계. 스프린트 계획

프로젝트팀은 첫 번째 스프린트를 계획하고, 그 스프린트에서 개발할 주요 기능을 결정한다. 예를 들면, 첫 번째 스프린트에서는 기본적인 VR 환경과 UI, 그리고 고고학에 대한 첫 번째 교육 콘텐츠를 개발하는 것을 목표로 할 수 있다.

3단계. 개발과 테스트

프로젝트팀은 첫 번째 스프린트 동안 선택된 기능을 개발하고 테스트한다. 여기서 중요한 부분은 사용자 테스트다. VR의 특성상 사용자의 반응과 경험을 실제로 테스트해보는 것이 매우 중요하다.

4단계. 피드백과 반복

테스트 결과를 토대로 팀은 무엇이 잘 작동했는지, 어떤 부분이 개선이 필요한지를 확인하고 다음 스프린트 계획을 세울 수 있다. 예를 들면, 사용자가 VR 환경에 적응하는 데 어려움을 겪거나 고고학 콘텐츠의 특정 부분이 충분히 이해되지 않았다면, 이 부분들은 다음 스프린트에서 개선 대상이 될 수 있다.

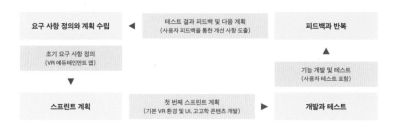

③ 사용자 분석

메타버스 디자인을 하기 전에 사용자를 분석하는 것이 중요하다. 사용자 분석은 가상 세계와 상호작용할 사용자의 행동, 요구 및 선호도를 이해하는 것과 관련되는데, 사용자의 성향, 연령, 성별, 기대, 요구 사항 등을 파악하면 적절한 디자인을 할 수 있다. 메타버스 디자인에서 사용자 분석은 가상 세계와 상호작용할 사용자에 대한 데이터를 수집하고 분석하는 과정을 말한다. 이 데이터에는 인구통계 정보, 습관, 관심사, 동기 등이 포함될 수 있다. 메타버스 디자인의 중요한 구성 요소로서 사용자 분석은 메타버스의 설계를 안내하고 사용자의 요구와 기대를 충족하는지 확인하는 데 도움이 된다.

사용자 분석의 목표는 사용자에 대한 포괄적인 이해를 얻어 사용자의 요구를 충족하고 긍정적인 사용자 경험을 제공하도록 메타버스를 설계하는 것이다. 메타버스 디자인에서 사용자 분석의 내용은 다음과 같이 제시할 수 있다.

• 연령, 성별, 교육 수준, 소득 및 위치와 같은 인구통계학적 정보
• 메타버스 사용 빈도, 참여 활동, 다른 사용자와의 상호작용 방법과 같은 습관 및 행동
• 어떤 유형의 콘텐츠와 활동에 끌리는지, 메타버스 사용 목적 및 계속 참여하게 하는 요소와 같은 관심과 동기

- 선호하는 인터페이스 디자인, 색 구성표, 기능과 같은 사용자 기본 설정

메타버스 설계에서 사용자 분석을 파악하는 방법은 다음과 같은 단계를 거친다.

1단계. 시장조사
시장조사를 수행해 대상 고객 및 사용자 인구통계는 물론 그들의 요구 사항과 선호도를 이해한다.

2단계. 사용자 조사
사용자 습관, 관심사 및 동기에 대한 데이터를 수집하기 위해 설문 조사, 포커스 그룹 및 기타 형태의 사용자 조사를 수행한다.

3단계. 데이터 분석
사용자 조사에서 수집된 데이터를 분석해 사용자 분석을 알릴 수 있는 패턴과 추세를 식별한다.

4단계. 프로토타이핑 및 테스트
프로토타이핑 및 테스트를 사용해 사용자 분석을 검증하고 필요한 조정을 한다.

5단계. 사용자 분석 개선
개발 프로세스 전반에 걸쳐 사용자 분석을 지속적으로 개선해 메타버스가 사용자의 요구 사항을 충족하고 긍정적인 사용자 경험을 제공한다.

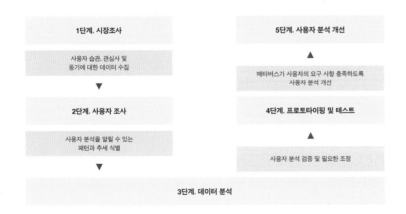

④ 디자인 분석

디자인 요구 사항 분석은 메타버스 개발을 위해 필요한 디자인을 이해하는 과정이다. 이 과정에서는 사용자의 요구 사항, 기대, 성향 등을 파악하고 이를 반영할 디자인을 제안한다. 이때 인터뷰나 온라인 설문 등을 통해 사용자의 의견을 수집하고 분석해 디자인 요구 사항을 정립할 수 있는데, 이를 통해 메타버스 사용자가 원하는 기능, 디자인, 인터랙션 등을 고려한 개발을 진행할 수 있다.

디자인 요구 사항 분석은 메타버스 디자인에서 중요한 고려 사항이다. 메타버스 개발을 안내해 사용자와 이해관계자의 요구 사항을 충족하고, 메타버스에서 원하는 결과와 특성을 정의하는 일련의 사양이기 때문이다. 가상공간의 VR 및 AR 기기 등을 활용하는 만큼 메타버스 디자인 요구 사항에는 유용성, 접근성, 성능, 보안 및 확장성과 같은 것들이 포함될 수 있다. 메타버스 디자인에서 디자인 요구 사항 분석을 파악하는 방법은 다음과 같다.

1단계. 시장조사
시장조사를 수행해 메타버스 대상 고객 및 사용자 인구통계는 물론 그들의 요구 사항과 선호도를 이해한다.

2단계. 목적 및 목표 식별
달성하려는 의도와 사용자에게 제공할 가치 등 메타버스의 목적과 목표를 식별한다.

3단계. 사용자 조사
사용자 습관, 관심사 및 동기에 대한 데이터를 수집하기 위해 설문 조사, 포커스 그룹, 기타 형태의 사용자 조사를 수행한다.

4단계. 데이터 분석
사용자 조사에서 수집된 데이터를 분석해 디자인 요구 사항 및 사용자 성향 분석을 알릴 수 있는 패턴과 방향을 식별한다.

5단계. 디자인 개발
메타버스의 목적와 목표에 부합하고 사용자 연구에서 수집한 데이터를 기반으로 하는 일련의 디자인 요구 사항을 개발한다.

6단계. 프로토타이핑 및 테스트

프로토타이핑 및 테스트를 사용해 디자인 요구 사항 및 사용자 성향 분석을 검증하고 필요한 조정을 수행한다.

7단계. 디자인 개선

개발 프로세스 전반에 걸쳐 디자인 요구 사항과 사용자 성향 분석을 지속적으로 개선해 메타버스가 사용자 및 이해관계자의 요구 사항을 충족한다.

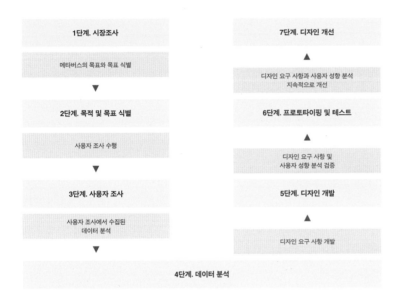

⑤ 기능 요구 사항과 디자인 제약 조건

여기에서는 메타버스 앱 개발에 필요한 기능적 요구 사항과 디자인 제약 조건을 파악한다. 이를 위해서는 사용자가 원하는 기능, 성능, 안정성 등을 명확히 이해하는 것이 중요한데, 이를 통해 앱의 기능을 정의하고 개발 단계에서 구현할 수 있다.

기능 요구 사항은 메타버스가 수행하는 작업을 정의하는 일련의 사양이다. 이 요구 사항에는 사용자가 아바타를 만들어 사용자를 지정하는 것을 비롯해 사용자 및 가상 환경과 상호작용, 게임 및 활동 참여, 음악, 비디오, 게임과 같은 콘텐츠에의 액세스 허용과 같은 것들이 있다.

반면 디자인 제약 조건은 메타버스 디자인에서 고려해야 하는 제한 사항으로, 디자인 제약 조건을 이해하고 관리하는 것은 가상 세계가 기

능적이고 액세스 가능하며 사용자의 요구 사항을 충족하는지 확인하는 중요한 역할을 한다.

메타버스 디자인에서 기능적 요구 사항과 디자인 제약 조건을 파악하는 방법을 살펴보자.

먼저 기능적 요구 사항을 파악하기 위해서는 첫째, 하드웨어 및 소프트웨어 제한을 포함한 기술 기능을 평가해 가능한 것과 불가능한 것을 결정한다. 둘째, 데이터 3법(개인정보 보호법, 정보통신망법, 신용정보법), 지식재산 기본법과 같이 메타버스 설계에 영향을 미칠 수 있는 법률 및 규정을 고려한다. 셋째, 개발자, 설계자 및 비즈니스 파트너를 포함한 이해관계자와의 교류를 통해 설계에 대한 의견과 피드백을 얻는다. 넷째, 프로토타이핑 및 테스트를 사용해 설계를 검증하고 개선이 필요한 문제와 영역을 식별한다. 다섯째, 메타버스가 사용자와 이해관계자의 요구 사항을 충족하도록 디자인 프로세스 전반에 걸쳐 필요에 따라 기능 요구 사항과 디자인 제약 조건을 재검토하고 구체화한다.

⑥ 콘셉트 수립

메타버스 앱의 일반적인 디자인 구상을 수립한다. 이를 통해 앱의 전체적인 디자인 방향을 정의하고 개발 단계에서 구현할 수 있다. 이때 사용자의 요구 사항과 디자인 제약 조건을 고려해 메타버스 앱의 디자인을 수립해야 한다.

메타버스 디자인은 가상현실 세계의 규칙, 구조 및 콘텐츠를 만들고 정의하는 프로세스로, 가상공간에서 사용자를 위한 몰입형 경험의 구축을 포함한다. 메타버스 디자인의 콘셉트를 설정하기 위해서는 먼저 어떠한 목적, 톤, 스타일, 전체적인 느낌과 같은 가상 세계를 형성할 주요 콘셉트와 테마를 정의한다. 그런 다음 확립된 콘셉트와 테마를 중심으로 가상 세계의 콘텐츠를 생성하고 구성해간다. 명확한 콘셉트와 테마를 설정함으로써 가상 세계는 사용자에게 일관되고 몰입할 수 있는 경험을 제공한다.

메타버스 디자인에서 콘셉트 수립 방법은 디자이너나 프로젝트에 따라 다를 수 있지만, 일반적으로 다음과 같다.

1단계. 연구 및 영감

가상 세계의 최신 트렌드를 이해하고 아이디어를 생성하기 위해 다양한 연구와 영감을 수집한다.

2단계. 콘셉트 브레인스토밍

메타버스의 전반적인 콘셉트와 테마 설정을 위해 아이디어의 브레인스토밍과 토론을 통해 가상 세계의 설계와 개발을 위한 가치, 신념 등을 구분한다.

3단계. 콘셉트 개발

콘셉트 범위 및 콘텐츠 기능을 더욱 상세화하고, 콘셉트 시각화를 위해 스케치, 와이어프레임 및 프로토타입을 생성한다.

4단계. 콘셉트 개선

피드백과 테스트를 기반으로 콘셉트를 개선하고, 필요에 따라 메타버스의 목표와 부합하도록 콘셉트를 조정한다.

5단계. 콘셉트 구현

가상 세계에 직접 구현해 환경에서 캐릭터에 이르기까지 메타버스의 모든 요소가 설정한 콘셉트와 일치하는지 확인한다.

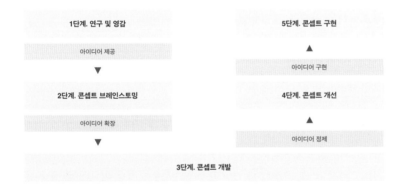

⑦ 마인드 매핑

마인드 매핑은 정보, 아이디어 및 콘셉트를 시각적으로 구성하고 구조화하는 데 사용하는 다이어그램 기술로, 사용자의 반응을 수집해 실제로 어떤 경험을 하는지, 메타버스에서 어떤 감정을 경험하는지 분석하는 데 도움을 준다. 이를 통해 사용자가 원하는 경험을 제공하는 방향성을 제시할 수 있다. 핵심 아이디어나 콘셉트를 중심으로 설정하고, 이를 기점으로 다양한 아이디어와 콘셉트가 분기되어 서로 연결되는 네트워크를

형성하는 과정이 필요하다. 마인드 매핑은 일반적으로 소프트웨어를 사용하거나 화이트보드 혹은 종이에 손으로 그리기도 하는데, 이는 새로운 아이디어를 탐색하고 디자인 비전을 효과적으로 전달하는 데 매우 유용하다. 메타버스 디자인을 위한 마인드 매핑 생성 방법은 다음과 같다.

1단계. 중심 주제 또는 아이디어 식별

사용자 경험, 가상 환경 또는 콘텐츠와 같은 메타버스 디자인의 특정 주제를 설정한다.

2단계. 관련 아이디어 및 콘셉트 생성

메타버스 디자인의 연구와 탐색을 통해 브레인스토밍 및 중심 콘셉트와 관련된 아이디어를 생성한다. 이는 메타버스 디자인의 다양한 측면을 연구하고 탐색하는 과정이기도 하다.

3단계. 아이디어 구성

마인드맵을 구조화하고 이해하기 쉽게 만들기 위해 사용자 경험, 환경, 콘텐츠와 같은 범주로 아이디어를 구성한다. 이 과정은 마인드 매핑을 구조화하고 이해하기 쉽게 만드는 데 도움이 된다.

4단계. 아이디어 연결

관련 아이디어를 선이나 화살표로 연결해 상호 연결된 개념의 네트워크를 생성한다.

5단계. 세부 정보 및 시각적 요소 추가

마인드맵에 이미지, 색상 및 텍스트와 같은 세부 정보 및 시각적 요소를 추가해 주제를 구체화한다. 이는 콘셉트에 생명을 불어넣고 마인드 매핑을 더 매력적으로 만드는 데 도움이 된다.

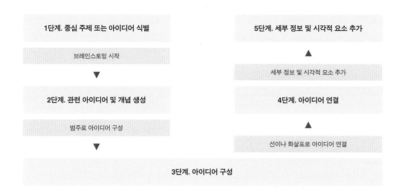

⑧ 벤치마킹

벤치마킹은 메타버스 디자인에서 이미 존재하는 타 서비스들을 비교하는 것이다. 이는 확립된 표준 또는 유사한 제품, 서비스 또는 시스템에 대해 제품, 서비스 또는 시스템의 성능을 평가하는 데 사용되는 프로세스다. 벤치마킹은 메타버스 사용자가 선호하는 기능, 인터페이스, 경험 등을 파악하는 데 도움을 주는데, 이를 통해 메타버스 서비스를 개선하고 혁신적인 기능을 추가할 수 있다.

메타버스 디자인에서 벤치마킹은 기존 표준 또는 다른 메타버스 플랫폼에 대한 가상 세계의 성능을 평가하고 개선이 필요한 영역을 식별하고 시간 경과에 따른 진행 상황을 추적하는 데 사용된다. 메타버스 설계에서 벤치마킹과 관련된 방법은 다음과 같다.

1단계. 벤치마킹 기준 식별

사용자 경험, 성능, 보안, 확장성 및 접근성과 같은 기준 지표를 설정한다.

2단계. 데이터 수집

메타버스 플랫폼 및 유사 플랫폼에서 사용자 테스트, 성능 데이터, 업계 표준 검토 등의 데이터를 수집한다.

3단계. 데이터 평가

수집된 데이터를 통해 벤치마킹 기준을 평가하고, 메타버스 플랫폼과 다른 플랫폼의 비교 방식을 결정한다.

4단계. 개선 영역 식별

벤치마킹 데이터를 기반으로 메타버스 플랫폼의 개선 영역을 식별한다.

5단계. 개선 사항 구현

벤치마킹 결과를 기반으로 메타버스 플랫폼의 개선 사항을 구현한다.

6단계. 진행 상황 추적

시간 경과에 따른 진행 상황을 추적해 메타버스 플랫폼이 사용자의 요구 사항을 충족하는지 지속적으로 확인한다.

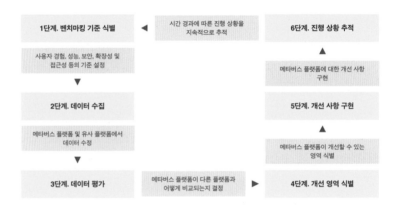

⑨ 마케팅 포지셔닝

마케팅 포지셔닝은 고객의 마음 속에 제품, 서비스 또는 브랜드에 대한 고유하고 관련 있는 이미지를 만드는 프로세스다. 이때 메타버스 서비스를 위한 마케팅 전략을 수립하는데, 이를 위해서는 대상 시장, 경쟁 업체, 부가 가치 등을 고려해 서비스 특징을 분석하고 포지셔닝 전략을 수립해야 한다. 이를 위해 가치 프로 포지셔닝, 브랜딩, 광고, 인프라를 고려하여 전략을 수립할 수 있다.

메타버스 디자인에서 마케팅 포지셔닝은 가상 세계에 대한 고유하고 매력적인 이미지를 생성하고 다른 메타버스 플랫폼과 차별화하는 데 사용한다. 메타버스 디자인에서 마케팅 포지셔닝과 관련된 방법은 다음과 같다.

1단계. 대상 고객 식별

메타버스 플랫폼의 사용자가 누구인지를 비롯해 사용자의 요구 및 선호 사항이 무엇인지 결정한다.

2단계. 시장조사 수행

메타버스 플랫폼 시장과 경쟁을 이해하기 위한 시장조사를 수행한다.

3단계. 고유 판매 제안 결정

다른 메타버스 플랫폼과의 차별화를 위해 시장조사를 기반으로 메타버스 플랫폼에 대한 고유 판매 제안(USP)을 결정한다. 이는 다른 메타버스 플랫폼과 차별화되는 이점이기도 하다.

4단계. 브랜드 이미지 생성

USP를 기반으로 사용자에게 메타버스 플랫폼의 고유 차별화를 부각시킬 브랜드 이미지를 생성한다.

5단계. 브랜드 이미지 전달

광고, 판촉, 홍보 등 메타버스 내 마케팅 커뮤니케이션을 통해 사용자에게 브랜드 이미지를 전달한다.

6단계. 모니터링 및 평가

마케팅 포지셔닝의 효과를 지속적으로 모니터링 및 평가한다.

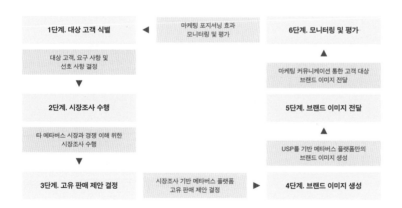

2. 메타버스 UX 리서치

UX 리서치(User Experience Research)는 사용자 경험과 상호작용을 이해하기 위해 사용되는 방법론이다. 이는 제품이나 서비스의 사용자 중심 설계를 돕는 중요한 과정이다. UX 리서치는 사용자의 필요와 문제를 파악하고, 의견과 피드백을 수집하며, 제품이나 서비스의 사용성을 평가하고 개선하기 위해 진행된다. 먼저 UX 리서치를 위한 주요 방법으로 무엇이 있는지 살펴보자.

관찰 연구
- 사용자 테스팅: 사용자가 실제 제품이나 프로토타입을 사용하는 것을 관찰해 어려움과 문제점을 파악한다.
- 콘텍스트 인터뷰: 사용자의 실제 환경에서 사용자의 행동과 결정을 관찰하며 인터뷰한다.

면접 연구
- 개별 인터뷰: 사용자와 개별적으로 대화해 의견, 경험, 요구 사항 등을 청취하고 이해한다.
- 포커스 그룹: 소그룹의 사용자들과 함께 의견을 나누고 토론한다.

서베이 및 설문 연구
- 사용자로부터 대량의 데이터를 수집해서 통계분석을 진행한다.

분석 연구
- 경쟁사 분석: 경쟁 제품의 사용자 경험을 분석해 강점과 약점을 파악한다.
- 휴리스틱 평가: 전문가들이 사용자 경험 지침을 기반으로 제품이나 웹사이트를 평가한다.

기타 방법
- 카드 소팅(Card Sorting): 사용자에게 정보 구조나 카테고리를 카드처럼 정렬하게 하여 웹사이트나 앱의 네비게이션을 최적화한다.
- 저널 스터디(Diary Study): 사용자가 일상에서 제품이나 서비스를 어떻게 사용하는지를 기록하게 한다.

2.1. VR UX 리서치

메타버스를 대표하는 VR에서의 사용자 경험은 2D 화면에서의 경험과는 다르게 3D 환경에서의 이동, 상호작용, 의사소통 등 다양한 차원에서의 새로운 경험을 포함한다. 사용자는 아바타를 통해 가상 세계에서 활동하며, 그 경험은 실제 세계와 유사한 감각적인 요소를 포함할 수 있다. 이런 가상공간에서 UX 리서치는 특히 중요하다. 다음은 VR UX 리서치 시 연구자의 고려 사항과 연구 방법이다.

복잡한 인터랙션 연구
VR 환경은 3D 공간에서의 움직임, 제스처, 음성 등 다양한 인터랙션 방식을 포함한다. 사용자가 가상 환경에서 어떻게 행동하는지, 어떤 요소에 어려움을 느끼는지, 어떤 요소가 몰입감을 높이는지 등을 정확하게 파악한다.

사용자 감정적 반응 연구
VR은 강한 몰입감과 현실감을 제공하는 특성이 있다. 사용자의 두려움, 흥미, 행복과 같은 감정적 반응은 VR 경험의 중요한 부분이며, 이를 측정하고 이해해야 한다.

이동 기술 평가
연구자는 특정 응용 프로그램에 가장 적합한 옵션을 결정하기 위해 순간이동, 제자리 걷기 또는 조이스틱 기반 이동과 같은 다양한 VR 이동 기술의 효과와 사용자 만족도를 조사한다.

기술적 제약 및 최적화 연구
VR 장비의 성능, 센서의 정확도, 렌더링 품질 등은 사용자 경험에 큰 영향을 미친다. VR UX 리서치를 통해 기술적 제약과 최적화 방법을 파악한다.

사용자 편안함 및 멀미 연구
연구자는 VR 앱에서 사용자가 편안하고 멀미 요소를 줄이기 위해서 VR 콘텐츠내에서 움직임 속도, 시야 또는 디스플레이 새로 고침 빈도와 같이 VR에서 사용자 편안함 및 멀미를 발생하게 하는 요소를 탐색한다.

사회적 상호작용 조사

다중 사용자 VR 환경에서 연구자는 아바타 디자인, 비언어적 의사 소통 또는 공간 오디오와 같은 측면을 조사해 사회적 현존감과 참여를 개선하는 방법을 연구한다.

접근성 연구

연구자는 대체 입력 방법을 탐색하거나 색채, 텍스트 음성 변환 및 음성 텍스트 변환 기능을 통합해 장애가 있는 사용자가 VR 앱에 더 쉽게 접근할 수 있는 방법을 조사한다.

연구자의 리서치 고려 사항을 바탕으로 VR 앱을 효과적으로 설계하고 평가하기 위해서는 특별한 VR UX 리서치 과정이 필요하다. 이제 VR 기술을 기반한 VR UX 리서치 과정을 자세히 살펴보자.

① 사용자 정의

사용자의 연령, 성별, 배경, 관심사, 기술 능력, 기대, 요구 사항 등을 분석해 VR 사용자를 정의한다. VR 디자인에서 사용자란 가상 환경과 상호작용하고 가상현실을 경험하는 사람을 말한다. 사용자는 디자인 프로세스의 중심이고, 상호작용이 중요한 메타버스에서 VR 디자인의 목표는 매력적이고 직관적이며 사용자의 요구와 기대를 충족하는 가상 환경을 만드는 것이다.

VR 게임 디자인을 예로 들면, 사용자는 가상 세계를 경험하고 게임 요소와 상호작용한다. 여기에서는 게임 컨트롤, 난이도 및 게임의 전반적인 즐거움에 대한 피드백 수집이 포함될 수 있다.

사용자 조사

가상현실을 체험하려는 대상 사용자에 대한 연구를 수행해 VR 환경에 대한 요구, 선호도 및 기대치를 이해한다. 여기에는 설문 조사, 인터뷰 및 포커스 그룹이 해당된다.

사용자 테스트

피드백을 수집하고 개선하기 위해 사용자와 함께 VR 환경을 테스트한다. 여기에는 사용자가 VR 환경에서 작업을 완료하는 사용성 테스트와

사용자가 자신의 경험을 평가하는 주관적 평가가 해당된다.

② 브레인스토밍

VR 사용자의 관점에서 아이디어를 도출하는 과정이다. 여러 사람이 참여해 아이디어를 생성하고, 그중 가장 적합한 아이디어를 선정한다. 브레인스토밍은 특정 문제에 대한 많은 아이디어와 솔루션을 생성하기 위해 VR 디자인에 사용되는 창의적인 문제 해결 방법이다. 브레인스토밍의 목표는 최초의 판단이나 비판 없이 자유로운 사고와 아이디어 생성을 장려하는 것이다.

예를 들어 VR 게임 디자인은 브레인스토밍을 사용해 새로운 게임 메커니즘, 레벨 디자인 또는 캐릭터에 대한 아이디어를 생성할 수 있다.

그룹 브레인스토밍

한 그룹의 사람들이 모여 서로의 아이디어를 공유하고 발전시킨다. 이 방법은 모든 구성원이 자유롭게 기여할 수 있는 지원적이고 포용적인 환경을 만드는 데 효과적이다.

개별 브레인스토밍

각자 아이디어를 생성한 다음 그룹 환경에서 아이디어를 공유하고 토론한다. 이 방법은 많은 아이디어를 생성하고 독립적으로 작업하는 것을 선호하는 개인에게 유용하다.

마인드 매핑

아이디어와 아이디어 간의 연결을 시각적으로 표현한 것이다. 마인드맵은 브레인스토밍 세션 중에 생성된 아이디어를 구성하고 분류하는 데 사용한다.

③ 페르소나

VR 사용자를 가상 캐릭터로 정의하는 과정이다. VR 사용자의 이름, 연령, 성별, 직업, 관심사, 기대 등을 정의한다. 페르소나의 목표는 타겟 고객에 대한 더 깊은 이해를 제공해 VR 디자이너가 타겟 고객의 요구와 기대에 부합하는 디자인 결정을 내리도록 하는 것이다.

VR 게임 디자인을 예로 들면, 페르소나는 캐주얼 게이머, 하드코어 게이머 및 가족과 같은 다양한 유형의 사용자를 나타내는 데 사용한다.

다음은 VR 콘텐츠의 페르소나 및 시나리오 기반 UX 계획 시 체크리스트에 포함하는 항목이다.

√	순번	항목	설명
	1	사용자 페르소나	대상 고객, 그들의 목표 및 동기를 정의한다.
	2	사용자 시나리오	사용자가 VR 경험과 상호작용하는 방법을 정의한다.
	3	기술 요구 사항	VR 하드웨어 및 소프트웨어가 원하는 경험을 제공할 수 있는지 확인한다.
	4	사용자 여정 맵	VR 경험 내에서 사용자가 목표를 달성하기 위해 취할 단계를 계획한다.
	5	인터랙션 디자인	사용자가 핸드 제스처, 움직임 또는 컨트롤러와 같은 VR 환경과 상호작용하는 방식을 결정한다.
	6	콘텐츠 디자인	VR 환경, 아바타, 개체 및 요소를 정의한다.
	7	오디오 디자인	VR 경험을 향상시키기 위해 공간 사운드 사용을 계획한다.
	8	그래픽 디자인	VR 경험의 시각적 요소가 매력적이고 몰입감을 위해 프레임레이트에 지장을 주지 않도록 최대한 고품질을 확인한다.
	9	모션 디자인	애니메이션을 사용해 VR 환경에 사용자에게 흥미와 생명을 불어넣을 계획을 세워야 한다.
	10	사용자 테스트	사용자 테스트를 통해 VR 경험 시 나올 수 있는 하드웨어 및 소프트웨어 오류 등을 검증하고 잠재적인 문제를 식별한다.
	11	사용자 피드백	사용자 테스트의 피드백을 VR 경험 설계에 다시 반영한다.
	12	성능 최적화	저사양 하드웨어에서도 VR 경험이 원활하게 실행되도록 설계한다.
	13	접근성	시니어, 장애인 지원과 같은 접근성 기능을 고려한다.
	14	현지화	다양한 언어 및 지역에 대한 VR 경험의 현지화를 계획한다.
	15	안전 사항 고려	VR 경험이 사용자에게 안전하고 모든 관련 산업 표준을 충족하는지 확인한다.
	16	브랜드 적합성	VR 경험이 브랜드의 가치 및 메시지와 일치하는지 확인한다.
	17	마케팅 및 배포	대상 청중에게 VR 경험을 마케팅하고 배포하는 방법을 계획한다.
	18	수익 창출	원하는 경우 VR 경험이 수익을 창출하는 방법을 결정한다.
	19	유지 관리 및 업데이트	VR 경험에 대한 지속적인 유지 관리 및 업데이트를 계획한다.
	20	분석	VR 경험 내에서 사용자 행동에 대한 데이터를 수집하고 분석한다.

④ 디자인 콘셉트

VR 앱의 기능, 디자인, 톤 앤드 매너를 정의하는 과정이다. 콘셉트 아이디어를 시각적으로 표현해 VR 앱의 디자인 방향을 정해야 한다.

디자인 콘셉트를 수립하기 위해서는 첫째, 디자인 콘셉트 수립 및 시각화를 정의해야 한다. 이것은 VR 디자인에서 디자인 아이디어를 만들고 전달하는 과정에 해당한다. 설계 콘셉트를 설정하고, 설계의 시각적 표현을 만들고, 이를 사용해 이해관계자와 설계 개념을 전달하고 검증하는 것이다. 둘째, 콘셉트 구상이다. 프로젝트에 대한 최상의 접근 방식을 결정하기 위해 여러 설계 콘셉트를 생성하고 탐색한다. 셋째, 스케치 및 와이어프레임을 제작한다. 설계 콘셉트를 시각화하고 전달하는 데 도움이 되는 대략적인 스케치 및 와이어프레임을 만들어야 한다. 넷째, 프로토타이핑을 제작한다. VR 또는 기존의 프로토타이핑 방법을 사용해 디자인의 작업 프로토타입을 제작해서 디자인을 검증하고 개선이 필요한 영역을 식별한다. 다섯째, 시각화 및 프레젠테이션을 한다. 3D 모델, 애니메이션 및 대화형 데모 등 디자인 콘셉트의 충실도가 높은 시각적 표현을 생성해 이해관계자에게 디자인을 전달하고 프레젠테이션한다.

⑤ VR 디자인 설계

VR을 위한 디자인에는 몰입형 및 대화형 특성 때문에 고려해야 할 문제가 있다. 기존 설계 방법으로는 충분하지 않거나 경우에 따라서는 적용할 수도 없다. VR 디자인을 위한 스토리보드 및 종이 프로토타이핑에 접근하는 방법에 대한 개요를 살펴보자.

VR 디자인을 위한 스토리보드

스토리보드는 모든 디자인 프로세스에서, 특히 VR에서 중요한 부분이다. 이 프로세스를 통해 디자이너는 사용자 상호작용 및 경험의 순서를 시각화할 수 있다.

사용자 관점 이해: 2D 디자인과 달리 VR은 360도 경험이다. VR에서 사용자는 주위를 둘러보고, 이동하고, 환경과 상호작용한다. 따라서 스토리보드는 전체 주변 환경을 고려해야 한다.

내러티브 흐름 생성: VR 경험에는 종종 내러티브 또는 일련의 이벤트가 있다. 스토리보드는 따라 하기 쉬운 방식으로 내러티브를 표시해야 한다. 사용자의 가능한 작업과 시스템의 응답 등이 이에 해당한다.

몰입에 대한 세부 정보 포함: VR은 다른 매체와 달리 현장감이나 몰입감을 연출할 수 있다. 스토리보드에는 환경, 감각 등의 요소에 대한 세부 정보가 포함되어야 한다.

사용자 상호작용 설명: 사용자가 VR에서 컨트롤러의 메뉴 기능과 역할, 핸드 트래킹 또는 음성 명령 등과 상호작용할 때의 방법을 설명한다.

프로토타입 모션: VR은 시각적인 변화뿐 아니라 움직임도 포함한다. 프로토타입 모션을 통해 가상 환경에서 사용자 또는 개체 요소가 어떻게 이동하는지 설명한다.

VR 디자인을 위한 페이퍼 프로토타이핑

종이 프로토타이핑은 VR 디자인 아이디어를 추가로 개발하기 전에 테스트할 수 있는 방법으로, 비용적인 부분에서 효율적이다.

3D 모델 만들기: 360도 VR 환경을 표현하기 위해 3D 종이 모델을 만들 수 있다. 내부를 볼 수 있는 종이 큐브처럼 간단하다.

사용자 관점 표시: 이 모델 내에서 사용자가 다른 관점에서 볼 수 있는 것을 그린다. 다양한 경험 단계를 보여주기 위한 여러 모델이나 레이어가 필요하다.

스탠드인 사용: 종이에 VR 상호작용을 시뮬레이션 할 수 없으므로 스탠드인을 사용한다. 예를 들면, 사용자가 환경과 상호작용하는 방식을 보여주기 위해 움직이는 종이 컨트롤러를 사용한다.

프로토타입 테스트: 다른 사람이 마치 VR 환경에 있는 것처럼 종이 프로토타입을 테스트해 사용자 흐름 또는 상호작용과 관련된 잠재적인 문제를 식별한다.

설계 반복: 테스트를 기반으로 설계를 변경할 수 있다. 종이 프로토타이핑은 빠르고 저렴할 뿐 아니라 쉽게 반복할 수 있다.

가상공간을 종이와 클레이로 연출한 프로토타이핑(출처: Josh Zúñiga, Kilo Lam)

생성형 AI를 활용한 VR 스토리보드 콘셉트 스케치

생성형 AI를 활용하면 VR 프로젝트의 콘셉트를 빠르고 다양하게 표현하는 데 효과적이다. 그러나 정확한 표현이나 톤과 매너를 얻기 위해서는 여러 번 시도해야 하는 번거로움이 있으므로 생성형 AI를 활용하기 전에 디자이너가 직접 그려보는 것이 효율적이다. 생성형 AI 미드저니를 사용해 만든 스토리보드 콘셉트 스케치를 몇 가지 소개한다.

VR 박물관 투어

박물관 투어를 통해 고대 문명부터 현대까지의 다양한 역사적 사건을 실감나게 체험한다.

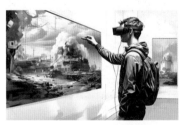

사용자가 VR 헤드셋을 착용하고 홈 인터페이스를 본다.

사용자가 경험 목록에서 '박물관 투어'를 선택한다.

사용자가 박물관의 웅장한 입구에 도착한다. 전망은 360도로, 박물관 건물, 하늘, 주변 도시 경관을 볼 수 있다.

사용자가 입구에 접근하면 문이 자동으로 열린다.

사용자가 첫 번째 갤러리 안으로 들어간다. 방 중앙에는 조형물이 있다. 사용자가 보면 정보 카드가 나타난다.

사용자는 컨트롤러를 사용해 정보 카드를 선택하면 가상 가이드가 조각품의 역사를 설명하기 시작한다.

사용자는 첫 번째 방을 끝내고 다음 방으로 이동한다.

유령 잡는 형사 VR 게임

여형사 플레이어가 유령의 집에서 미스터리를 해결하는 VR 게임으로 구성한다.

사용자가 VR 헤드셋을 착용하면 게임의 기본 메뉴가 표시된다. '새 게임'을 선택한다.

미스터리 설명 컷신으로 게임이 시작된다. 사용자는 유령의 집으로 이동한다.

360도 공간에서 사용자는 섬뜩한 환경을 둘러본다. 한 집에서 삐걱거리는 소리를 들리는 것을 알아차리고 집에 접근한다.

사용자가 집에 들어가 탐색을 시작한다. 사물과 상호작용해서 단서를 수집한다.

사용자는 열쇠를 찾아 비밀의 방문을 연다.

비밀의 방에서 사용자는 수수께끼를 푸는 데 도움이 되는 중요한 단서를 발견한다.

단계별로 사용자가 수수께끼를 풀고 컷신으로 게임이 끝난다.

VR 태양계 탐험 학습

학생들이 대화형 투어를 통해 태양계에 대해 배울 수 있는 VR 경험을 설계한다.

사용자가 VR 헤드셋을 착용하고 다양한 교육 모듈이 있는 메뉴를 본다. 그중 '태양계 탐험'을 선택한다.

사용자는 태양계의 파노라마 뷰가 있는 우주의 플랫폼으로 이동한다.

사용자는 다양한 옵션이 있는 제어판을 본다. '투어 시작'을 선택한다.

사용자는 태양계에서 외부 행성까지 가이드 투어를 한다. 각 행성을 선택하면 행성에 관해 자세히 알아볼 수 있다.

사용자가 지구를 선택한다. 확대 보기로 지구에
관한 자세한 정보가 표시되고 음성 해설이 해당
특성에 대한 정보를 제공한다.

사용자는 태양계 투어를 마치고 퀴즈를 푼다.

사용자가 퀴즈를 완료하고 점수를 받은 다음 기
본 메뉴로 돌아간다.

⑥ 톤 앤드 매너 설정

VR 메타버스 UX 디자인에서 사용자가 느끼는 감정을 지정하는 것이다. 이
를 통해 사용자가 느끼는 감정을 극대화하거나 특정 감정을 유발해 사용자
경험을 더욱 즉각적으로 전달할 수 있다. 예를 들면, 경치가 아름다운 곳을
방문하면 행복함을, 위험한 곳을 방문하면 불안감을 느낄 수 있도록 환경
과 인터랙션을 상황에 맞춰 설정한다. 이 설정에는 VR 환경의 전반적인 분
위기에 기여하는 색상, 조명, 사운드, 애니메이션과 같은 요소 등이 있다.

VR 게임 디자인을 예로 들면, 톤 앤드 매너(Tone & Manner) 설정은
사용자가 몰입할 수 있고 매력적인 경험을 제공하는 데 매우 중요하다.
공포 게임일 경우 디자이너는 으스스한 조명과 음향 효과, 소름 끼치는
애니메이션과 함께 어둡고 오싹한 톤을 사용해 긴장되고 무서운 분위기
와 인터랙션을 만들 수 있다.

톤 정하기
VR 콘텐츠 장르별로 VR 경험의 톤과 분위기를 결정한다.

무드 보드 만들기
이미지, 색상 등 VR 경험에서 원하는 톤과 분위기를 시각적으로 표현한다.

환경 디자인

색상, 조명, 사운드 및 애니메이션과 같은 요소를 통합해 원하는 톤과 분위기를 전달하는 VR 환경을 만든다.

사용자 테스트

VR 환경을 평가해 사용자에게 원하는 톤과 분위기를 효과적으로 전달하는지 확인한다.

⑦ 시나리오 기획

VR 사용자 경험을 제공하기 위한 시나리오를 기획한다. 이때 시나리오는 사용자가 VR 세계에서 어떤 활동을 할 수 있는지, 어떤 경험을 할 수 있는지를 다양하게 명시해야 한다. 시나리오를 기획할 때는 사용자의 기대와 흥미 요소, 지속적인 방문, 움직임, 시선, 체험 시간 등을 고려해야 하는데, VR 디자이너는 새로운 디바이스와 핸드 제스처, AR과 같이 밖을 볼 수 있고 결합할 수 있는 기술, 사용자 행동의 변화 또는 VR 그래픽 기술의 발전에 맞춰 시나리오를 고려해야 한다.

주요 트렌드 식별

VR 기술 발전, 시장 동향, 사용자 행동 등 VR 경험에 영향을 미치는 주요 트렌드를 식별하고 고려한다.

시나리오 만들기

VR 경험에 영향을 미치는 주요 요소들을 고려해 시나리오를 만든다.

시나리오 평가

각 시나리오를 평가해 VR 경험, 사용자, 기술에 대한 잠재적인 영향을 평가하고 결정한다.

전략 개발

VR 경험 변경 또는 대상 청중 수정과 같은 각 시나리오의 잠재적 영향을 해결하기 위한 새로운 기술 및 서비스 전략을 개발한다.

⑧ 정보 구조 설계

VR 세계의 정보 구조(Information Architecture)를 설계한다. 정보 구조는 사용자가 어떤 정보를 어떻게 접근할 수 있는지, 어떤 정보를 언제 어디서 볼 수 있는지를 직관적으로 명시하는 것으로, 정보 구조를 설계할 때는 사용자의 흐름과 편의를 고려해야 한다. 즉 탐색 및 상호작용, 정보 표시 및 콘텐츠 구성 등 VR 경험 내의 정보에 대한 구조를 만드는 것이다.

VR 박물관 디자인을 예로 들면, 정보 구조 디자인은 사용자에게 직관적이고 의미 있고 접근 가능한 방식으로 전시물에 대한 정보와 정확한 관람 동선을 제공하는 데 사용된다. 여기에는 주제에 따라 정보를 범주로 구성하고, 정보 계층을 만들고, 서로 다른 정보 간의 관계를 결정하는 작업이 해당한다.

정보 요구 사항 식별

VR 경험에 포함될 정보를 식별하고 각 정보에 필요한 세부 수준을 결정한다.

정보 구성

정보를 범주로 구성하고, 정보 계층을 만들고, 서로 다른 정보 간의 관계를 결정한다.

정보 구조 설계

탐색 및 상호작용, 정보 표시 및 콘텐츠 구성을 포함한 정보 구조를 설계한다. 여기에는 정보 구조의 와이어프레임, 프로토타입 또는 기타 시각적 표현을 만드는 작업이 있다.

정보 구조 테스트 및 정제

사용자와 함께 정보 구조를 테스트하고 피드백을 기반으로 구조를 정제해 정보가 사용자에게 직관적이고 의미 있고 접근 가능하도록 한다.

⑨ 스토리보드 작성

VR 세계를 담을 수 있는 스토리보드를 작성한다. 스토리보드 작성은 VR 메타버스 프로젝트의 이벤트 순서, 사용자 상호작용 및 시각적 요소 등 VR 경험의 디자인을 계획하고 전달하는 데 사용된다. 즉 시각적 구성

과 인터랙션 구성을 설계하는 과정이다.

VR 경험의 흐름 파악

이벤트 순서, 사용자 상호작용 및 시각적 요소 등 VR 경험의 흐름을 파악한다.

스토리보드 만들기

VR 경험의 흐름을 나타내는 스토리보드를 만든다. 여기에는 대략적인 스케치, 와이어프레임 또는 상세한 시각적 표현을 만드는 작업 등이 해당한다.

스토리보드 평가

VR 경험의 흐름, 사용자 상호작용 및 시각적 요소 등 스토리보드를 평가한다. 사용자와 함께 스토리보드를 테스트하고 피드백을 기반으로 디자인을 다듬는 작업이 여기에 해당한다.

스토리보드 다듬기

VR 경험의 흐름, 사용자 상호작용 및 시각적 요소 등 스토리보드를 다듬는 과정이다. 피드백 및 테스트를 기반으로 스토리보드를 수정 및 변경하는 작업이 포함된다.

스토리보드 작성법에는 아래와 같이 와이어프레임, 레이아웃, UI 설계가 있다. 와이어프레임은 미리 화면의 기본 구조를 기술하며, 레이아웃은 컴포넌트들의 배치를 구성하며, UI는 인터랙션과 관련된 요소들을 구성한다. 이를 통해 사용자가 메타버스를 사용할 때 편리하고 이해하기 쉬운 사용자 경험을 제공하도록 한다.

와이어프레임

와이어프레임은 VR에서 사용자 인터페이스(UI) 디자인의 기본적이고 충실도가 낮은 표현이다. UI 요소 식별 및 탐색 경로의 배치 등 VR 경험의 구조 및 레이아웃을 설명하는 데 사용된다. 와이어프레임은 VR 설계 아이디어를 전달하고 정보 계층을 설정하며 설계 프로세스 초기에 잠재적인 설계 문제를 식별하는 데 사용된다.

레이아웃

VR 디자인의 레이아웃은 가상공간의 특성을 이해하여 화면의 요소 배열을 나타낸다. VR 경험 내 텍스트, 이미지, 메뉴 버튼, 탐색 경로 등 UI 요소를 식별하고 VR 경험의 구조와 레이아웃을 나타내는 데 사용된다. VR 경험의 레이아웃은 현실 세계의 어포던스를 반영해 직관적이고 사용자 친화적인 경험을 만드는 데 중요하다.

사용자 인터페이스 설계

사용자 인터페이스 디자인은 사용자가 VR 경험에서 상호작용하는 메뉴, 인포메이션, 버튼, 텍스트, 이미지, 탐색 경로 표시 등과 같은 그래픽 요소 디자인을 말한다. UI 디자인은 VR 경험을 안내하는 전반적인 사용성과 사용자 경험을 결정하기 때문에 VR 디자인의 중요한 구성 요소다. UI 요소 디자인은 스케치(Sketch) 또는 어도비 XD와 같은 디자인 도구를 사용해 표현할 수 있다.

2.2. AR UX 리서치

AR 기술을 활용한 메타버스 사용자 경험 연구다. 앞서 '2.1. VR UX 리서치'에서 기본 개념과 리서치 방법 등을 설명했으므로 여기에서는 중요 내용만 다룬다.

① 사용자 정의

AR 글라스나 모바일 AR 앱을 사용할 사용자를 정의하고 이들의 요구사항, 행동 패턴, 기술 능력 등을 조사해 디자인에 적용하는 작업이다. 이를 통해 사용자가 원하는 기능, 정보, 인터페이스 등을 기획할 수 있다.

② 브레인스토밍

AR 브레인스토밍은 기존의 브레인스토밍 방법과 동일하게 진행된다. 즉 AR 앱을 위한 아이디어를 생각하는 과정이다. 사용자의 관심사, 활동, 문제 등을 조사하고, 이를 바탕으로 현실 세계에 정보를 증강시켜 시각화할 아이디어를 짜낸다.

③ 페르소나

AR 페르소나는 대상 사용자의 특성을 포괄하는 가상의 인물로, 전통적인 UX 디자인 프로세스의 페르소나 개념을 확장해 AR 환경과 상호작용하는 사용자의 특성과 요구 사항을 반영한다. 페르소나를 통해 AR 개발자와 디자이너는 실제 사용자의 동기, 필요성, 행동 패턴 등을 이해하고, 이를 기반으로 제품을 디자인하거나 개선할 수 있다.

페르소나 이름: 도시 탐험가 지윤

나이: 23세

직업: 프리랜스 그래픽 디자이너

관심사: 여행, 미술, 공예, 신기술

행동 패턴: 새로운 도시를 방문할 때마다 그곳의 문화와 역사를 탐색하고 싶어 한다. 이를 위해 여러 가이드북, 앱, 웹사이트 등을 활용한다. 특히 미술 및 공예에 대한 정보 찾기에 관심이 많다.

기술: 스마트폰 사용에 능숙하며, 새로운 앱을 쉽게 배우고 사용할 수 있다.

요구 사항: 풍부한 정보를 제공하는 가이드 앱이 필요하다. 증강현실 기능을 활용해 도시의 랜드마크나 미술 작품에 대한 심층적인 정보를 원한다.

④ 디자인 콘셉트

디자인 콘셉트 수립은 AR 기술의 특성을 고려한 UX 및 UI 디자인을 설계해야 한다. AR 앱 개발을 위한 디자인 콘셉트 수립 방법에 대한 기본 제시 사항을 살펴보자.

사용자 중심의 디자인

사용자의 요구와 경험을 중심으로 디자인을 수립해야 한다. 사용자가 어떤 환경에서 AR을 사용할지, 어떤 기능이 필요한지 등을 고려해야 한다.

실제 환경과의 연계

AR은 실제 환경 위에 가상의 정보를 중첩해 사용자에게 제공한다. 따라서 실제 환경과 어떻게 연계할 것인지를 고려해야 한다. 예를 들어 실제 환경의 물체를 인식해서 그 위에 가상의 정보를 표시하거나, 실제 환경을 기반으로 한 게임을 디자인할 수 있다.

간결하고 직관적인 인터페이스

AR 앱은 사용자에게 새로운 경험을 제공하기 때문에 사용자가 쉽게 이해하고 사용할 수 있는 인터페이스를 디자인해야 한다. 복잡한 기능보다는 간결하고 직관적인 기능을 제공하는 것이 중요하다.

3D 디자인 고려

AR은 3D 환경에서 작동하기 때문에 3D 디자인을 반드시 고려해야 한다. 사용자가 3D 환경에서 자연스럽게 정보를 인식하고 이해하는 공간을 디자인해야 한다.

기술적 제약 고려

현재의 AR 기술은 아직은 SF 영화에서처럼 완벽하게 구현되지 않는다. 따라서 하드웨어와 소프트웨어 기술 제약을 고려해 디자인해야 한다. 예를 들어 실제 환경의 물체 인식률과 정합성, 가상 정보의 정확도, 정확한 색채 재현, 셰이더 등을 고려해야 한다.

디자인 콘셉트 수립 단계

AR 앱 개발을 위한 디자인 콘셉트 수립은 다음과 같이 여러 단계를 거쳐 진행된다.

1단계. 사용자 연구

사용자의 요구 사항과 기대를 이해하는 것이 첫 단계다. 이를 위해 사용자 인터뷰, 설문 조사, 사용자 행동 관찰 등의 방법을 사용할 수 있다. 이 단계에서는 사용자가 AR 앱을 어떻게 사용하는지, 어떤 문제를 해결하려는지 등을 파악한다.

2단계. 아이디어 생성 및 콘셉트 개발

사용자 연구를 바탕으로 아이디어를 생성하고, 이를 통해 디자인 콘셉트를 개발한다. 이 단계에서는 브레인스토밍, 스케치, 스토리보드 등의 방법을 사용해 아이디어를 시각화하고, 이를 통해 AR 앱의 기본적인 구조와 기능을 정의한다.

3단계. 프로토타입 제작

디자인 콘셉트를 바탕으로 프로토타입을 제작한다. 프로토타입은 AR 기반의 실제 앱과 유사한 형태로 만들어지며, 사용자가 실제로 사용해 보고 피드백을 줄 수 있게 한다. 이 단계에서는 와이어프레임, 3D 모델링 등의 방법을 사용할 수 있다.

4단계. 사용자 테스트

프로토타입을 사용자에게 제공하고, 그들의 반응과 피드백을 수집한다. 이를 통해 디자인의 문제점을 발견하고 개선할 수 있다. 사용자 테스트는 여러 번 반복할 수 있는데, 이에 따라 디자인 콘셉트를 명확하게 개선해 나갈 수 있다.

5단계. 디자인 최종화 및 구현

사용자 테스트를 통해 얻은 피드백을 바탕으로 디자인을 최종화해서 구현한다. 이 단계에서는 디자인을 세부적으로 완성하고, 이를 개발팀에 전달해 실제 증강현실 앱으로 구현한다.

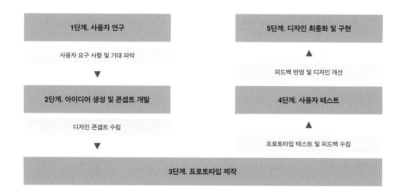

⑤ 톤 앤드 매너 설정

톤 설정

톤은 앱의 일관성 있는 느낌을 전달하는 데 사용된다. 앱의 목적과 사용자를 고려해 적절한 톤을 선택해야 한다. 예를 들어 교육 앱은 화려하고 이펙트 요소가 강한 게임적인 톤보다는 학습에 도움이 되는 설득력 있고 자세한 설명을 제시하는 톤이 적절하다.

1. 퀴버비전(Quiver vision)에서 컬러링 팩을 선택해 도안을 다운받아 인쇄한다.

2. 도안을 색칠한다.

3. 퀴버비전 앱을 이용해 도안을 촬영한다. 이때 뷰어 화면에 전체 도안이 들어오게 한다.

4. 퀴버비전의 3D 증강현실에 도안을 적용해서 플레이한다.

교육용 퀴버 앱을 사용한 AR 구현 순서

매너 설정

매너는 앱의 사용자와 상호작용하는 방식을 정의한다. 사용자를 위해 적절하고 이해하기 쉬운 매너를 선택해야 한다. 예를 들어 어린이를 대상으로 하는 앱은 쉽고 간단하고 직관적인 매너가 적합하다.

⑥ 시나리오 기획

AR 앱을 위한 시나리오를 기획한다. 이때 AR 환경과 기술을 고려한 사용자 스토리, 희망 사항, 비즈니스 목표 등을 고려해 시나리오를 작성하고, 그에 따라 기능 목록, 상호작용 방식, 시나리오 흐름 등을 정의한다. AR 앱의 시나리오 기획 방법은 다음과 같다.

1단계. 사용자 정의

앱을 사용할 타깃층을 정의한다. 이는 사용자의 연령, 성별, 직업, 기술 수준 등을 기준으로 할 수 있다.

2단계. 목표 설정

사용자가 앱을 사용해 달성하려는 목표를 설정한다. 이는 앱의 주요 기능을 결정하는 데 도움이 된다.

3단계. 작업 흐름 설계

사용자가 목표 달성을 위해 수행해야 하는 작업 순서를 설계한다. 이는 앱의 사용자 인터페이스를 설계하는 데 필요하다.

4단계. 시나리오 작성

사용자가 앱을 사용하는 과정을 상세하게 기술한다. 이는 앱의 사용자 경험을 설계하는 데 필요하다.

5단계. 시나리오 검토 및 수정

작성된 시나리오를 검토하고 필요한 경우 수정한다. 이는 앱의 사용성을 향상시키는 데 도움이 된다.

⑦ 정보 구조 설계

AR 앱을 개발할 때 정보 구조를 설계하는 것은 매우 중요하다. 정보 구조란 AR 글라스나 모바일 앱 환경 등 각 기능을 구현하는 데 필요한 데이터를 효율적으로 관리하기 위한 구조를 설계하는 것이다. 예를 들어 3D 모델링 데이터, 이미지, 오디오, 비디오, 인터랙션 등은 효율적으로 관리하기 위해 구조를 설계해야 한다. 이때 기능 목록, 상호작용 방식, 시나리오 흐름 등을 고려해 정보 구조를 설계하며, 이를 통해 페이지 구조, 네비게이션, 데이터 흐름 등을 정의한다.

　　AR 앱의 정보 구조 설계 방법은 다음과 같다.

1단계. 콘텐츠 인벤토리

AR 앱에서 제공할 모든 콘텐츠를 나열한다. 이는 텍스트, 이미지, 비디오 등 모든 유형의 콘텐츠를 포함한다.

2단계. 콘텐츠 분류

나열된 콘텐츠를 기능이나 콘텐츠 관련성에 따라 분류한다. 이는 앱의 메뉴, 탭, 섹션 등을 결정하는 데 필요하다.

3단계. 사용자 플로 설계

사용자가 앱에서 콘텐츠를 탐색하는 경로를 설계한다. 이는 사용자가 원하는 콘텐츠를 빠르고 쉽게 찾도록 도와준다.

4단계. 사이트맵 생성

앱의 모든 페이지와 페이지들 사이의 관계를 시각적으로 표현하는 사이트맵을 생성한다.

5단계. 프로토타입 제작 및 테스트

설계된 정보 구조를 바탕으로 프로토타입을 제작하고 사용자 테스트를 진행한다. 이를 통해 정보 구조의 문제점을 발견하고 개선한다.

⑧ 스토리보드 작성

AR 앱의 인터페이스 구성, 사용자 경험과 인터랙션을 미리 시각적으로 계획해서 표현하는 과정이다. AR 앱의 스토리보드를 작성하는 방법은 다음과 같다.

1단계. 목표 설정

AR 앱이 어떤 목적을 가지고 있는지, 사용자에게 어떤 가치를 제공하는지 명확하게 정의해야 한다. 이는 스토리보드의 기반을 제공하며, 모든 디자인 결정을 안내하는 데 도움이 된다.

2단계. 사용자 시나리오 정의

AR 앱을 사용하는 특정 상황을 상상하고, 이를 통해 사용자가 앱과 상호작용하는 방식을 이해해야 한다. 이 시나리오는 스토리보드의 주요 장면을 구성하는 데 사용된다.

3단계. 스케치 작성

UI 요소, 캐릭터, 텍스트 등 각 장면을 대략적으로 그려본다. 이 단계에서는 디테일보다는 전체적인 흐름과 구조에 초점을 맞춰 작성한다.

4단계. 디테일 추가

초기 스케치에 디테일을 추가해 작성한다. 이는 특정 UI 요소의 위치, 색상, 크기 등을 결정하는 데 도움이 된다.

5단계. 피드백과 수정

다른 사용자에게 스토리보드를 보여주고 피드백을 받는다. 이 피드백을 바탕으로 스토리보드를 수정하고 개선한다.

6단계. 프로토타입 제작

스토리보드를 바탕으로 초기 프로토타입을 제작한다. 이 프로토타입은 사용자 테스트를 통해 AR 앱의 사용성을 검증하는 데 사용된다.

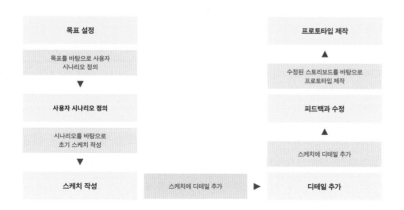

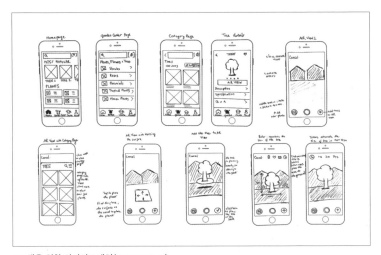

AR 앱을 위한 와이어프레임(© Sandy Tran)

VR 스토리보드 작성 방법과 마찬가지로 AR 스토리보드 작성에도 와이어프레임, 레이아웃, UI 설계 방법이 있다. 와이어프레임은 AR 앱의 기능과 구성을 간단한 라인으로 표현하고, 레이아웃은 AR 앱의 현실 세계와 중첩된 레이아웃과 요소들을 시각적으로 표현한다. 그리고 UI 설계는 AR 앱의 사용자 인터페이스를 구성하는 요소들을 설계한다.

스토리보드 작성을 통해 AR 앱의 구성과 인터랙션을 이해하고, 개발 전에 미리 디자인을 확인할 수 있어 제작 과정에서의 문제를 예방할 수 있다.

3. 메타버스 UX 디자인의 심리학 원리

UX 디자인은 사용자 경험과 상호작용에 중점을 둔 디자인 방식이다. 사용자의 행동, 생각, 감정을 정확히 이해하고 반영해 제품이나 서비스를 개선하기 위해서는 심리학의 원리와 지식이 필수적이다. 사용자에게 풍부한 몰입감을 제공하기 위해 심리학은 어떤 요소가 몰입감을 증가시키는지, 반대로 어떤 요소가 그것을 방해하는지에 대한 깊은 이해를 제공한다. 또한 사용자의 행동은 그들의 내재적, 외재적 동기 및 욕구에 의해 주도된다. 심리학은 이런 사용자의 동기와 욕구를 파악하고, 이를 디자인에 반영함으로써 사용자의 행동을 적절하게 유도할 수 있다. 따라서

UX 디자이너는 사용자의 행동, 감정, 동기 등의 복잡한 인간의 측면을 이해하고 이를 디자인에 효과적으로 반영하기 위해 심리학의 원리와 기법을 활용해야 한다.

여기에서는 VR 환경에서 적용 방법과 예시를 들어 설명한다. 현재 대다수의 게임, 업무, 예술, 교육, 시뮬레이션 등의 VR 콘텐츠는 다음과 같은 심리학 이론을 연결해서 서비스를 제공하고 있다.

① 설득 이론

설득 이론(Persuasion theory)은 설득력 있는 커뮤니케이션이 태도와 행동에 어떻게 영향을 미치는지에 대한 연구다. 사용자 중심 디자인에서 설득력 있는 디자인 요소는 사용자가 제품이나 서비스에 참여하도록 독려해 더 높은 만족도와 채택으로 이어진다. 경험 중심 디자인은 설득력 있는 기술을 통합해서 정서적 연결을 생성해야 한다.

상호성

가상 환경 내에서 사용자에게 보상이나 인센티브를 제공해 긍정적인 행동을 장려한다. 예를 들어 VR 피트니스 앱에서 이정표를 달성하거나 운동을 완료하면 가상 배지나 트로피로 사용자에게 운동 노력을 보상한다.

사회적 단서

사회적 단서를 활용해 특정 행동이나 태도를 장려한다. 소셜 VR 플랫폼에서 인기 있는 사용자 제작 콘텐츠를 선보이거나 콘텐츠의 가치와 매력을 높이기 위해 이벤트나 활동에 참여하는 사용자 수를 표시한다.

권위

권위 있는 인물, 캐릭터나 아바타를 사용해 중요한 정보를 전달하거나 가상 환경을 통해 사용자를 안내한다. 예들 들어 VR 교육 시뮬레이션에서 전문가의 아바타를 사용해 신뢰와 신뢰성을 확립하기 위한 규정과 지침을 제공한다.

호감도

공감할 수 있고 매력적인 캐릭터 또는 아바타를 만들어 사용자와의 감정적 연결을 촉진한다. 예를 들어 VR 스토리텔링 경험에서 고유한 성격

과 스토리를 담은 캐릭터를 사용해 사용자를 참여시키면 사용자의 감정에 영향을 줄 수 있다.

일관성 및 약속

사용자가 가상 환경에서 목표를 설정하거나 진행 상황에 대한 피드백을 제공하도록 권장한다. 예를 들어 VR 언어 학습 앱에서 사용자에게 정기적으로 연습할 것을 요청하고 시간이 지남에 따라 성취도를 추적해 학습 효과를 얻을 수 있다.

희소성

제한된 시간 제공 또는 독점 콘텐츠를 사용해 긴박감과 가치를 만든다. VR 게임의 경우 한정판 가상 아이템이나 특별 이벤트를 소개해 사용자의 참여를 적극 유도하고 독점 소유감을 느끼게 한다.

개인화

VR 경험을 사용자의 선호도나 관심사, 요구 사항에 맞게 조정해 콘텐츠의 관련성과 설득력을 높인다. 예를 들어 VR 쇼핑 경험에서 사용자의 검색 기록이나 선호도를 기반으로 개인화된 제품 추천을 제공한다.

② 힉의 법칙

1952년 심리학자 윌리엄 에드먼드 힉(William Edmund Hick)과 레이 하이먼(Ray Hyman)에 의해 공식화된 이론이다. 힉의 법칙(Hick's Law)에 따르면 결정을 내리는 데 걸리는 시간은 선택의 수와 복잡성에 따라 증가한다. 다시 말해 사용자에게 주어진 선택 가능한 선택지의 숫자에 따라 사용자가 결정하는 데 걸리는 시간이 결정된다는 법칙이다. 이와 같은 힉의 법칙을 적용해 디자인할 때 인터페이스 단순화나 의사 결정 프로세스 간소화 혹은 사용자의 인지 부하를 줄임으로써 궁극적으로 사용성과 사용자 만족도를 향상시킬 수 있다. VR 콘텍스트에서 힉의 법칙을 적용하는 방법은 다음과 같다.

선택 사항 단순화

사용자가 선택해야 하는 선택의 수를 제한해 선택에 지장을 주지 않도록 한다. 예를 들어 VR 메뉴는 제한된 기본 작업 모음을 제공하고 필요한

경우에만 보조 옵션으로 표시한다.

명확하고 일관된 시각적 신호 사용

대화형 개체를 나타내는 특정 색상이나 모양 또는 유사한 요소의 공간
배치와 같은 일관된 시각적 신호를 사용해 사용자가 자신의 선택을 빠르
게 식별하고 이해할 수 있게 도와준다.

옵션 구성

관련 옵션 또는 요소를 함께 그룹화해 사용자가 쉽게 선택하도록 유도
한다. VR 환경에서 공간 구성을 활용해 다양한 범주의 옵션에 대해 고유
한 영역을 만들어 제공할 수 있다.

탐색 간소화

가상공간 내에서 명확하고 따라가기 쉬운 경로를 사용해야 한다. 또한
시각적이나 청각적 피드백을 제공해 사용자의 진행 상황을 표시해 탐색
프로세스를 간소화한다. 가상공간에서 사용자를 안내하기 위한 화살표
또는 안내선 표시 등이 여기에 해당한다.

옵션 우선순위 지정

가장 중요하거나 자주 사용하는 선택을 강조해 사용자가 더 빠른 결정을
내리도록 즐겨찾기 기능을 준다. VR에서는 더 큰 크기, 뚜렷한 색상과 전
략적 메뉴 배치를 사용해 특정 옵션에 주의를 집중시키는 방법이 있다.

점진적 공개

처음 사용자에게는 필수 선택 사항만 제시하고 사용자가 환경에 참여함에
따라 추가 옵션을 공개한다. 예를 들어 VR 게임에서 사용자가 레벨을 진
행하거나 특정 작업을 완료할 때 새로운 상호작용이나 기능을 도입한다.

자연스럽고 직관적인 상호작용 사용

본능적이고 이해하기 쉬운 상호작용을 설계해 더 빠른 의사 결정을 촉진
한다. 잡기, 가리키기, 밀기 등 물리적 세계의 친숙한 제스처나 동작을 활
용해 이를 수행할 수 있다.

③ 인지 과부하

인지 과부하(Cognitive overload)는 사용자에게 너무 많은 정보나 작업이 제시되어 의사 결정을 내리고 작업을 효과적으로 완료하는 능력을 방해할 수 있을 때 발생한다. 디자인에서 프로세스 간소화나 정보의 우선 순위 지정, 불필요한 복잡성을 제거해 인지 과부하를 줄여야 한다. VR 콘텍스트에서 인지 과부하를 줄이기 위한 방법은 다음과 같다.

명확하고 일관된 시각적 계층구조
크기, 비율, 색상, 조명을 사용해 중요한 요소를 강조하고 가상 환경에서 사용자의 주의를 유도한다. 대비되는 색상이나 미묘한 애니메이션으로 대화형 개체를 강조 표시해 중요도를 나타내기도 한다.

주의 산만 최소화
기존 인터페이스와 마찬가지로 과도한 애니메이션, 사운드 또는 시각 효과, 복잡한 UI 등으로 사용자의 주의를 분산시킬 수 있으므로 주의해야 한다. 각 요소를 적절하게 사용해 사용자 경험에 의미 있게 기여하는지 확인한다.

청각 정보 제공
VR에서 이 방법은 잘 디자인된 텍스트 정보뿐 아니라 간결하고 명료한 청각적 의사소통으로 해석된다. 과도한 텍스트로 시각적 환경을 어지럽히지 않고 공간 오디오를 사용해 상황에 맞는 정보를 제공해야 한다.

촉각 피드백 제공
명확한 시각적 또는 촉각 피드백을 제공해 사용자가 자신의 작업 결과와 시스템의 현재 상태를 이해할 수 있도록 돕는다. 예를 들어 가상 객체와 상호작용할 때 VR 컨트롤러를 통해 햅틱 피드백을 제공하여 촉감을 전달한다.

다양한 장치 및 화면 크기에 맞는 최적화
고급 VR 헤드셋에서 접근성이 더 높은 모바일 VR 솔루션에 이르기까지 다양한 장치에서 VR 경험이 제대로 작동하는지 확인해야 한다. 또한 다양한 능력과 선호도를 가진 사용자를 수용할 수 있도록 사용자가 지정 가능한 이동 유형, 자막, 조정 가능한 텍스트 크기와 같은 접근성 및 편의 옵션을 고려해야 한다.

④ 게슈탈트 원칙

게슈탈트 원칙(Gestalt Priciples)은 인간이 시각적 정보를 자연스럽게 인식하고 구성하는 방법을 설명한다. 디자이너는 직관적이고 미학적으로 만족스럽고 탐색하기 쉬운 인터페이스를 만들 수 있다. VR 디자인에 게슈탈트 원칙을 적용하면 직관적이고 시각적으로 일관된 사용자 경험을 얻을 수 있다. 디자이너는 이 원칙을 활용해 사용자가 쉽게 이해하고 탐색할 수 있는 VR 환경을 만들 수 있다. VR 콘텍스트에서 게슈탈트 원칙을 적용하는 방법은 다음과 같다.

근접성

소속감 또는 관계를 형성하기 위해 관련 개체 또는 요소를 서로 가깝게 배치한다. VR 설정에서는 가상 환경의 특정 영역에서 유사한 개체 또는 상호작용 요소를 그룹화하는 작업이 해당한다.

유사성

색상, 모양, 질감 등 시각적 일관성을 통해 유사한 요소 또는 개체 간의 연결을 나타낸다. 예를 들어 VR 게임에서는 사용자가 빠르게 식별할 수 있도록 상호작용하는 개체에 동일한 색상이나 질감을 사용한다.

연속성

원활하고 중단 없는 경로나 흐름을 설계해 가상공간에서 사용자를 안내한다. 이는 개체나 경로를 정렬하고 서로 다른 영역과 수준 간에 원활한 전환을 만들 수 있다.

마무리

불완전한 모양이나 패턴을 완성하려는 사용자의 자연스러운 성향을 활용한다. VR에서 부분적으로만 현상이 보이더라도 사용자가 방향에 사용할 인식 가능한 랜드마크나 물체를 만드는 데 도움이 된다.

피규어 그라운드

피규어 그라운드(Figure-Ground)는 요소와 배경 사이의 대비를 사용해 중요한 객체나 정보를 돋보이게 한다. VR에서는 조명, 색상이나 질감을 사용해 전경과 배경을 구분하고 특정 요소에 사용자의 주의를 끌 수 있다.

공통 운명

관련 요소의 움직임 또는 동작을 동기화해 요소 간의 연결을 나타낸다. 예를 들어 VR 시뮬레이션에서 새 떼나 물고기 떼가 함께 움직이도록 애니메이션을 적용해 이들의 관계를 강조하고, 자연스럽고 몰입하는 경험을 만든다.

대칭 및 질서

가상 환경의 레이아웃과 디자인에서 균형과 질서를 유지한다. 이를 통해 사용자는 공간을 빠르게 이해하고 탐색할 뿐만 아니라 시각적으로 조화로운 경험을 만든다.

⑤ 밀러의 법칙

밀러의 법칙(MILLER'S LAW)에 따르면 보통 사람은 단기 기억에 약 일곱 개(플러스 또는 마이너스 두 개) 항목을 기억할 수 있다. 이런 제한을 수용하기 위해 디자인에 정보 청킹(Information Chunking)을 활용한다. 정보 청크는 정보를 관리 가능한 청크 또는 그룹으로 구성하고 표시하는 것이다. 밀러의 법칙과 VR 디자인에 정보 청킹의 개념을 적용하면 관리하기 쉽고 이해하기 쉬우면서 효과적인 경험을 만드는 데 도움이 된다. VR 콘텍스트에서 정보 청킹을 적용하는 방법은 다음과 같다.

콘텐츠 구성

많은 양의 정보 또는 복잡한 작업을 더 작고 관리하기 쉬운 청크로 나눈다. 예를 들어 VR 교육 시뮬레이션에서 콘텐츠를 하나의 긴 세션 대신 일련의 짧게 구성하면 집중력 높은 수업을 할 수 있다.

공간 구성 사용

VR의 3D 특성을 활용해 가상 환경 내에서 많은 양의 정보와 작업을 구성한다. 여기에는 특정 영역에 관련 개체 또는 상호작용 요소를 배치하거나 벽, 선반 또는 컨테이너와 같은 공간의 단서를 사용해 서로 다른 콘텐츠 그룹을 구분한다.

상호작용 단순화

복잡한 상호작용을 일련의 더 작고 간단한 단계로 나눈다. 예를 들어 VR 조립 또는 수리 시뮬레이션에서 각 상호작용이 이전 상호작용을 기반으로 프로세스를 단계별로 안내한다.

⑥ 제이콥의 법칙

제이콥의 법칙(JAKOB'S LAW)은 사용자가 과거에 사용했던 다른 제품과 유사하게 작동하는 제품을 기대한다고 가정한다. VR 디자인에 제이콥의 법칙과 기존의 멘탈 모델(Mental Model)을 통합하면 디자이너는 친숙하고 직관적인 인터페이스를 만들어 더 나은 사용자 경험을 제공할 수 있다. 또 실제 세계나 기타 디지털 인터페이스에 대한 사용자의 기존 지식과 기대치를 활용함으로써 디자이너는 보다 접근하기 쉽고 탐색하기 쉬운 VR 환경을 만들 수 있다.

익숙한 상호작용 사용

실제 동작을 반영하거나 일반적인 디지털 인터페이스를 모방하는 상호작용 및 제스처를 디자인한다. 예를 들어 잡기, 가리키기나 스와이프와 같은 친숙한 제스처를 사용해 가상 개체와 상호작용하거나 버튼 또는 슬라이더와 같은 공통 인터페이스 요소를 통합한다.

직관적인 내비게이션

물리적 공간 또는 디지털 환경에 대한 사용자의 기존 지식을 기반으로 하는 내비게이션 시스템을 만든다. 방향을 위해 랜드마크를 사용하거나 메뉴 또는 순간이동 지점과 같은 다른 디지털 플랫폼의 일반적인 탐색 패턴을 채택한다.

실제 은유

실제 은유를 통합해 사용자가 가상 세계에서 개체나 환경의 목적과 기능을 이해하도록 돕는다. 예를 들어 책장과 편안한 좌석 공간이 있는 VR 라이브러리를 설계해 사용자가 빠르게 인식하고 이해하는 환경을 만든다.

일관된 디자인 언어

전체 VR 경험에서 일관된 디자인 언어를 유지해 확립된 디자인 패턴이나 관습에 대한 사용자의 친숙도를 끌어낸다. 유사한 개체 또는 상호작용을 나타내기 위해 일관된 색상, 질감이나 스타일을 사용하는 것이 여기에 해당한다.

◎ 메타버스 TIP

메타버스 멘탈 모델

멘탈 모델이란 사람들이 세계를 이해하고, 예측하고, 행동하고, 문제를 해결하는 방법에 대한 개념적인 프레임워크다. 이는 내적 지식 구조로서 사람들이 경험한 정보를 체계화하고 이해하며 해석하는 데 도움이 되는 일종의 지도다.

멘탈 모델의 개념은 1943년에 미국의 사회과학자인 케네스 크레이그(Kenneth Craik)가 처음 제안했다. 크레이그는 사람들이 세상을 이해하고 예측하는 방식에 대해 연구했고, 이를 통해 사람들이 자신의 머릿속에 세상의 작은 모델을 만들어 예측하고 행동한다는 이론을 제시했다. 이 모델은 개인의 경험, 지식, 예상 등에 따라 다르며, 종종 완벽하지 않거나 부정확할 수 있다. 하지만 사용자가 복잡한 세상을 이해하고, 그 안에서 효과적으로 행동하는 데 필요한 합리적인 가이드를 제공한다. 이것을 멘탈 모델이라고 한다. 멘탈 모델은 지속적으로 검토하고 업데이트하는 것이 중요하며, 이를 통해 사용자는 더 정확하고 효과적인 결정을 내릴 수 있다. 특히 제품 설계, UX 디자인, 교육, 의사 결정 등 다양한 분야에서 중요한 역할을 한다. 제품이나 서비스를 이용하는 사람들이 어떻게 생각하고 이해하는지를 예측하고, 이를 바탕으로 더 나은 디자인이나 의사 결정을 할 수 있기 때문이다.

메타버스 멘탈 모델에는 메타버스가 무엇이고 어떻게 작동하는지에 대한 일련의 신념, 기대 및 가정이 있다. 여기에는 가상현실의 본질, 사회적 상호작용을 형성하는 기술의 역할, 새로운 형태의 창의성과 표현의 가능성에 대한 아이디어가 포함된다. 메타버스에서 멘탈 모델의 주요 기능은 다음과 같다.

| 이해와 예측 |

멘탈 모델은 사용자가 메타버스 환경을 이해하고, 그 환경에서 일어날 수 있는 다양한 상황을 예측하는 데 도움을 준다. 예를 들면, 사용자는 멘탈 모델을 통해 메타버스 내에서의 물리적 법칙이나 사회적 규칙을 이해하고 예측할 수 있다.

| 상호작용과 행동 결정 |

멘탈 모델은 사용자가 메타버스 환경에서 어떻게 행동해야 할지를 결정하는 데 중요한 역할을 한다. 사용자는 멘탈 모델을 통해 가능한 행동과 그 결과를 예측하고, 이를 바탕으로 행동을 결정할 수 있다.

| 학습과 적응 |

메타버스는 새롭고 낯선 가상 환경이므로, 사용자의 기존 멘탈 모델이 항상 적용되지 않을 수 있다. 이런 경우 사용자는 새로운 정보와 경험을 통해 멘탈 모델을 업데이트하고 메타버스 환경에 적응해야 한다.

| 창조와 혁신 |

메타버스는 제한된 물리적 법칙이나 사회적 규칙에 구애받지 않는 창조적인 활동을 가능하게 한다. 따라서 사용자의 멘탈 모델은 새로운 아이디어를 생성하고, 혁신적인 행동을 촉진하는 데 중요한 역할을 할 것이다.

메타버스 UX 디자인 분석

메타버스 환경에서 사용자 인터페이스(UI) 및 그래픽 사용자 인터페이스(GUI)를 설계하기 위해서는 기존 디지털 미디어에 비해 가상공간에서의 몰입성과 상호작용이 높은 사용자 경험 특성을 고려해야 한다. 메타버스에서의 UX 디자인 분석 방법에는 휴리스틱 접근법과 VR 콘텐츠 분석 방법이 있다.

1. 휴리스틱의 개념

일반적으로 휴리스틱(Heuristics)은 의사 결정 및 문제 해결 프로세스를 단순화하는 인지적 지름길 또는 어림짐작 전략이다. 다양한 도메인에 걸쳐 광범위하게 적용 가능하며 개인과 조직 모두에서 사용할 수 있다. 먼저 휴리스틱이 무엇인지, 그 개념에 대해 알아보자.

휴리스틱이란 우리의 두뇌가 정신적 지름길을 사용해 정보를 처리하고 효율적으로 결정을 내린다는 생각에 기반한다. 이 지름길은 복잡한 상황과 문제를 단순화해서 처리하고 제한된 정보로 빠른 판단과 결정을 내릴 수 있도록 도와준다. 휴리스틱에는 가용성 휴리스틱(Availability Heuristic), 대표성 휴리스틱(Representativeness Heuristic), 앵커링 휴리스틱(Anchoring Heuristic), 만족 휴리스틱(Satisficing Heuristic), 감정 휴리스틱(Affect Heuristic)이 있다.

가용성 휴리스틱은 판단을 위한 시간이나 정보가 충분하지 않은 상황에서 빠른 의사 결정을 가능하게 해준다. 사람들은 관련 사례가 쉽게 떠오르는지를 기준으로 사건의 확률을 판단한다. 기억하기 쉬운 이벤트가 실제 발생 확률을 정확하게 나타내지 않을 수 있으므로 편향이 발생할 수 있다.

대표성 휴리스틱은 불확실한 상황에서 어떤 일이 일어날 확률을 판단할 때 사용하는 휴리스틱이다. 일반적으로 사람들은 유사한 원형 이벤트와 비교해서 이벤트의 가능성을 평가한다. 이로 인해 중요한 통계

정보를 무시하고 고정관념에 지나치게 의존할 수 있다.

앵커링 휴리스틱은 기준 조정 휴리스틱이라고도 하는데, 사람들이 자신이 알고 있는 수치로 기준선을 설정한 뒤 적절하다고 생각하는 방향으로 조정하는 방식이다. 사람들은 결정을 내릴 때 초기 정보(앵커)에 크게 의존하고 해당 앵커에서 판단을 충분히 조정하지 않아 잠재적인 편향으로 이어지는 경향이 있다.

만족 휴리스틱은 시간이나 리소스가 없을 때 사용 가능한 모든 정보를 철저히 분석하는 것이 아니라 옵션이 기본 요구 사항이나 기준을 충족하는지 여부에 따라 결정을 내리는 것이다. 즉 개인은 가능한 최상의 옵션을 철저히 찾기보다는 최소한의 요구 사항이나 기준을 충족하는 첫 번째 옵션을 선택한다.

감정 휴리스틱은 사람들의 감정, 경험, 정서 등의 직관이 결정에 영향을 미치는 것을 뜻한다. 객관적 상황 인식으로 평가하기보다는 감정에 의해 평가하기 때문에 최적인 아닌 의사 결정으로 이어질 수도 있다. 주로 기업의 브랜드 포지셔닝 전략에 활용된다.

① 휴리스틱의 필요성

메타버스 UX 디자인에서 휴리스틱이 필요한 이유는 인지 효율성, 제한된 정보 처리, 시간 제약 해결, 리소스 최적화, 다양한 도메인에 대한 적응성 제공 등의 이유가 있다. 여러 가지 상황에서 사용자는 완전한 정보를 가지고 있지 않을뿐더러 복잡하고 방대한 양의 정보로 인해 인지 부하에 이르기 쉽다. 이때 휴리스틱을 사용하면, 방대한 양의 정보 처리는 물론 제한된 데이터로도 효율적인 의사 결정을 내릴 수 있다. 또 민감하고 복잡한 문제를 단순화해 중요한 결정을 내릴 수 있고 개인과 조직이 리소스를 더 효과적으로 할당할 수 있게 한다. 일반 휴리스틱은 다양한 도메인에 적용할 수 있어 문제 해결 및 의사 결정을 위한 다목적 도구가 된다.

일반 휴리스틱을 적용하기 위해서는 해결해야 할 문제를 식별해 특정 문제를 결정하는 방법, 특정 상황과 잠재적 편향을 고려해 당면한 문제에 가장 적합한 휴리스틱을 선택하는 방법, 선택한 휴리스틱을 사용해 문제 또는 의사 결정 과정을 단순화한 뒤 해결하는 방법, 나온 결과를 원하던 결과와 비교해 선택한 휴리스틱의 효과를 평가하는 방법이 있다.

그러나 휴리스틱은 판단의 편향과 오류로 이어질 수 있음을 인식하

는 것이 중요하다. 따라서 선택한 휴리스틱의 한계를 고려하고 이를 적용할 때 잠재적인 함정을 인식해야 한다.

② 휴리스틱 10가지 원칙

휴리스틱 원칙은 사용자 경험과 인터페이스 디자인에서 일반적으로 따른 지침을 가리킨다. 이 원칙은 디자이너가 사용자 중심의 디자인을 통해 사용자가 더 쉽고 만족스럽게 제품 및 서비스를 사용하기 위한 목적으로 활용된다. 제이콥 닐슨(Jakob Neilsen)은 사용성 엔지니어링의 선구자로, UX 디자인 개선을 위한 휴리스틱 원칙 10가지를 공개했다. 닐슨의 10가지 원칙은 사용자 인터페이스 디자인이 얼마나 효과적인지 평가하는 데 사용되고 있다.

첫째, 시스템 상태의 가시성이다. 시스템은 사용자가 어떤 상황에 있는지, 시스템이 무엇을 하고 있는지에 대한 적절한 피드백을 제공한다.

둘째, 시스템과 실세계 사이의 일치다. 시스템은 사용자의 언어를 사용해 정보를 제공하고, 실세계의 규칙과 일관성을 가진다.

셋째, 사용자의 제어와 자유다. 사용자는 실수를 쉽게 되돌릴 수 있어야 한다. 시스템은 '되돌리기'와 '다시 하기' 옵션을 제공한다.

넷째, 일관성과 표준이다. 용어와 행동은 일관되게 유지되어야 한다. 사용자가 예상하지 않은 상황에 직면하지 않도록 표준을 따르는 것이 중요하다.

다섯째, 오류 예방이다. 좋은 설계는 오류가 발생하는 것을 방지해야 한다. 시스템은 사용자가 실수할 가능성이 있는 상황에서 경고를 보내거나 실수를 피할 수 있는 옵션을 제공한다.

여섯째, 인식보다는 기억을 사용한다. 시스템은 사용자가 정보를 기억하도록 요구하는 것이 아니라 인식할 수 있게 한다. 이는 시스템 내에서 적절한 정보를 보여주거나 사용자의 이전 행동을 기억하는 등의 방법으로 이루어진다.

일곱째, 유연성과 효율성의 극대화다. 시스템은 다양한 사용자에게 맞춰야 한다. 즉 초보 사용자뿐만 아니라 전문가 사용자들에게도 효율적인 사용을 가능하게 한다.

여덟째, 미니멀리즘이다. 중요하지 않은 정보는 되도록 최소화한다. 불필요한 정보는 사용자가 중요한 정보를 찾는 데 방해가 될 수 있다.

아홉째, 오류에 대한 도움이다. 오류 메시지는 문제를 정확하게 설명

해야 하며, 사용자가 문제를 해결할 수 있는 방향을 제시한다.

열째, 도움말과 문서다. 도움말이나 문서를 제공해 쉽게 찾을 수 있고 사용하기 쉬워야 한다. 또한 사용자가 특정 작업을 완료하는 데 필요한 단계를 명확하게 제시한다.

2. 메타버스 휴리스틱

메타버스에서의 휴리스틱에 대해 알아보자. 휴리스틱은 메타버스 플랫폼의 개발 및 사용자 경험 디자인에서 중요한 역할을 한다. 그 이유는 현실 세계와 같이 가상 세계에서도 향상된 사용자 경험 제시, 개선된 의사 결정, 확장 가능한 시스템을 만들 수 있기 때문이다.

좀 더 구체적으로 살펴보면, 메타버스에서 사용자는 3D 공간에서 복잡하고 몰입도 높은 환경을 탐색한다. 이때 휴리스틱은 인식 가능한 패턴으로 사용자를 안내한다. 인지 부하를 줄이고 목표에 집중할 수 있게 해서 사용자 친화적이고 직관적인 경험을 만드는 데 도움을 주어 향상된 사용자 경험을 제시한다. 무한한 기회와 선택을 제공하는 메타버스에서 휴리스틱은 사용자가 복잡한 정보를 단순화해서 빠르고 효과적인 의사 결정을 내릴 수 있도록 지원한다. 또한 개발자가 메타버스의 다양한 측면에 적용하는 일반 원칙을 제공해 시간이 지남에 따라 유지 관리 및 업그레이드를 쉽게 만들어 확장 가능한 시스템을 만들 수 있게 도와준다. 메타버스에서의 휴리스틱은 다음과 같이 확립된 사용성 원칙을 기반으로 한다.

일관성 및 표준
UI 디자인 요소의 일관성과 확립된 표준을 따르는 것은 사용자가 메타버스를 효과적으로 이해하고 상호작용하는 데 필요하다. 메타버스 내에서 유사한 작업 또는 작업에 대해 일관된 상호작용 패턴을 구현한다. 또한 메타버스 플랫폼 전체에서 일관된 레이아웃, 타이포그래피, 색 구성표 및 아이콘을 사용한다. 이를 통해 사용자는 다양한 인터페이스 요소의 기능을 빠르게 인식하고 이해할 수 있어 인지 부하가 감소하고 사용성이 향상된다.

피드백

사용자에게 행동의 결과에 대한 명확하고 즉각적인 피드백을 제공하면 가상공간 내 몰입감과 통제력을 향상시킨다. 사용자가 마우스나 컨트롤러를 타깃에 가져가거나 초점을 맞출 때 대화형 요소 또는 개체를 강조 표시한다. 애니메이션, 색상 변경 또는 기타 시각적 신호를 사용해 사용자 작업의 결과 또는 환경 변화를 나타낸다. 또한 VR 컨트롤러 또는 햅틱 슈트와 같은 입력장치를 통해 햅틱 피드백(진동 또는 힘 피드백)을 활용해 사용자에게 상호작용의 촉각 감각을 제공한다.

유연성 및 효율성

사용자 지정 가능한 인터페이스와 바로 가기를 통해 초보자와 전문가 모두에게 적합한 메타버스를 설계하면 전반적인 효율성을 개선하는 데 도움이 된다.

오류 예방 및 복구

명확한 지침, 경고 및 실행 취소 옵션을 제공해 사용자가 실수를 피하고 복구할 수 있도록 도와 사용자 경험과 만족도를 향상시킨다.

심미적이고 미니멀한 디자인

깔끔하고 시각적으로 즐거운 메타버스는 산만함을 최소화하고 집중도를 높여 사용자에게 적극적 참여를 유지하게 한다.

사용성 원칙에 따라 메타버스 휴리스틱 적용 방법을 살펴보면 크게 네 가지로 구분된다. 첫째, 휴리스틱을 디자인에 구현하는 방법이다. 개발 단계에서 휴리스틱을 메타버스 플랫폼의 디자인에 통합한다. 이때 사용자 인터페이스 디자인, 게임 디자인 및 인간과 컴퓨터 상호작용(HCI) 연구에서 확립된 원칙 통합을 고려해야 한다.

둘째, 사용자 테스트다. 사용자 테스트를 수행해 적용된 휴리스틱의 효율성을 검증한다. 사용자로부터 피드백을 수집하고 메타버스와의 상호작용을 관찰해 개선이 필요한 영역을 식별해야 한다.

셋째, 반복적 디자인이다. 사용자 테스트에서 얻은 통찰력을 사용해 메타버스에 사용된 디자인 및 휴리스틱을 반복적으로 개선한다. 사용자 피드백을 기반으로 플랫폼을 지속적으로 개선해서 더 매력적이고 사용자 친화적인 경험을 보장해야 한다.

넷째, 업데이트 유지다. 메타버스가 발전함에 따라 휴리스틱을 지속해서 업데이트하고 조정해 가며 새로운 기술과 사용자 기대치를 수용한다. 특히 최신 연구 및 업계 동향을 통해 앞서 나가야 한다.

3. VR 휴리스틱

VR은 직관적인 상호작용과 원활한 경험을 통해 다른 디지털 플랫폼과 비교할 수 없는 수준의 몰입감을 제공한다. 이 몰입감을 유지하기 위해서는 휴리스틱이 필요하다. VR 사용자는 동작 제어 및 제스처를 사용해 환경과 상호작용하는데, 초보자에게는 직관적이지 않을 수 있다. 이때 휴리스틱을 적용하면 VR 공간 내에서 사용자에게 친숙한 탐색 및 상호작용 방법을 설정하는 데 도움이 된다. 그러나 가상 환경이 사용자의 필요를 염두에 두지 않고 설계되는 경우 VR 사용자는 불편함이나 멀미를 경험할 수 있다. 즉 다양한 사용자를 위한 편안하고 접근 가능한 VR 경험을 만드는 게 중요한데, 가상현실에서 휴리스틱은 사용자 경험, 몰입감, 상호작용을 향상시키는 데 중요한 역할을 한다.

VR 환경을 개발할 때는 고유한 도전과 기회에 특별히 맞춰진 휴리스틱을 고려하는 것이 중요하다. VR 디자인에 특정한 휴리스틱은 다음과 같다.

실제 세계 매핑
VR 상호작용을 실제 상대와 일치시켜 사용자의 실제 세계 경험을 활용한다. 이를 통해 상호작용을 직관적으로 만들고 신규 사용자의 학습 곡선을 줄일 수 있다.

공간 인식
사용자가 VR 환경 내에서 자신의 위치와 방향을 명확하게 이해해야 한다. 이는 시각적 및 청각적 신호와 햅틱 피드백을 통해 달성할 수 있다.

움직임 또는 이동
멀미와 방향 감각 상실을 방지하기 위해 편안하고 사용자 친화적인 이동 방법을 설계한다. 사용자의 선호도와 편안함 수준을 수용하도록 다양한 운동 옵션 제공을 고려해야 한다.

상호작용 피드백

상호작용 개체를 강조 표시하거나 오디오 신호를 사용하는 것과 같이 환경과 사용자의 상호작용에 대한 명확하고 즉각적인 피드백을 제공한다. 이를 통해 사용자는 자신의 행동 결과를 이해하고 몰입도를 높일 수 있다.

적응성 및 개인화

사용자가 편안함 설정, 인터페이스 요소 또는 상호작용 방법 조정과 같은 VR 경험을 지정하게 해서 사용자의 개별 요구 사항과 선호도를 충족할 수 있다.

기본적으로 VR 휴리스틱과 AR 휴리스틱에는 많은 공통점이 있지만, 두 기술에는 중요한 차이점이 존재한다. VR은 사용자를 완전히 가상의 세계로 데려가는 반면, AR은 디지털 콘텐츠를 실제 세계에 덧붙여(중첩) 사용자의 인지를 향상시킨다는 점이다. 다시 말해 VR은 사용자의 시야를 완전히 차단해 가상 세계에 몰입시키고, AR은 사용자가 실제 환경을 계속 인식할 수 있도록 한다. 더 구체적으로 VR과 AR의 휴리스틱 차이점을 살펴보자.

첫째, 환경 인식의 차이다. 앞서 설명했지만, AR 휴리스틱은 실제 환경과 디지털 콘텐츠 간의 상호작용을 강조하기 때문에 환경 인식 및 적응 능력이 중요한 요소다. 반면 VR 휴리스틱은 전적으로 가상 세계에 초점을 맞춰야 한다.

둘째, 콘텐츠 배치와 실제 환경의 통합이다. AR 휴리스틱은 콘텐츠 배치, 실제 환경과의 상호작용 그리고 실제 사물 뒤에 가상 콘텐츠가 있을 때 실제 개체에 의해 가상 개체가 가려지도록 하는 가림 효과(오클루전) 처리 등에 더 많은 주의를 기울여야 한다. 반면 VR 휴리스틱은 전적으로 가상 환경에서 콘텐츠 배치에 초점을 맞추며 실제 환경과의 연동을 고려할 필요가 없다.

셋째, 공간적 음향이다. VR 및 AR 모두에게 중요한 공간적 음향은 사용자의 몰입감을 높이고 환경에 대한 인지를 개선해야 한다. VR에서는 가상 환경의 위치와 방향에 따라 음향 효과를 조절하는 반면, AR에서는 실제 환경의 음향 특성과 디지털 콘텐츠 사이의 조화를 고려한다.

넷째, 배터리 및 자원 사용 부분이다. 현재 AR 기기는 대부분 모바일 기기로 작동하므로 배터리 수명과 하드웨어 자원 사용에 더욱 주의를 기울여야 한다. 반면 VR은 종종 고성능 컴퓨터와 연결되어 있거나 전용

하드웨어를 사용하므로 이와 같은 제한 사항이 상대적으로 적다.

다섯째, 사용자 맥락 인식이다. AR 경험은 사용자가 어떤 환경에서 앱을 사용하는지에 따라 다양하게 변화할 수 있다. 따라서 AR 휴리스틱은 사용자의 현재 맥락과 관련된 정보를 수집하고 사용해 경험을 개인화하고 최적화하는 방법을 고려한다. 반면 VR은 사용자의 맥락에 덜 의존적이며, 경험은 대부분 고정된 가상 환경에서 발생한다.

여섯째, 가시성과 조명 제어다. AR에서는 디지털 콘텐츠가 실제 환경과 어떻게 혼합되는지가 중요하다. 조명 상태, 배경색 및 대비 등을 고려해 콘텐츠의 가시성을 최적화해야 하지만, VR에서는 조명과 가시성을 완전히 제어할 수 있다.

이와 같이 휴리스틱은 VR 및 AR 디자인에서 사용자 경험을 향상하고 몰입도를 유지하며 편안하고 접근 가능한 경험을 보장하는 데 필수적이다. VR 및 AR 전용 휴리스틱을 통합하고 반복적인 디자인 및 사용자 테스트를 통해 적용함으로써 개발자는 흥미롭고 몰입할 수 있는 사용자 친화적인 가상 환경을 만들 수 있다.

4. VR 콘텐츠 디자인 분석

여기서는 VR 게임, 소셜 VR, 360도 VR을 예로 들어 VR 콘텐츠의 UX와 UI 디자인에 관해 살펴본다. VR 콘텐츠 디자인이란 3D 또는 360도 영상으로 구축된 가상공간 내에서 사용자가 사용자 인터페이스를 통해 다양한 경험을 습득할 수 있도록 가상현실 콘텐츠를 기획, 디자인, 프로그래밍하는 일을 말한다. 이 과정에서 UX와 UI 디자인 분석은 디자이너에게 매우 독특한 도전과 기회를 제공한다. 마치 오픈 월드 게임처럼 사용자가 완전히 가상 세계에 뛰어들게 되므로 그 경험은 매우 풍부하고 몰입성이 높아야 한다. UX와 UI 디자인은 그런 경험을 가능하게 하고, 사용자가 가상 세계를 편안하고 자연스럽게 탐색할 수 있도록 지원해야 한다.

VR 콘텐츠 UX 및 UI 디자인의 분석 항목을 정리하면 다음과 같다.

항목	내용
사용자 테스트	실제 사용자의 피드백 관찰 및 수집
휴리스틱 평가	닐슨의 10가지 휴리스틱과 같은 기존 디자인 원칙에 따라 평가
설문 조사	구조화된 질문을 통해 사용자로부터 데이터 및 피드백 수집
시선 추적	사용자가 보는 위치와 인터페이스 요소를 보는 데 소요되는 시간 분석
세션 재생	사용자 행동과 상호작용을 이해하기 위한 세션 기록 및 분석
플레이 테스트	게임 플레이 관찰 및 상호작용과 행동에 대한 메모
A/B 테스트	다양한 디자인 변형을 비교해 어떤 디자인이 사용자 행동에 가장 큰 영향을 미치는지 확인
사용자 흐름 분석	VR 전반에 걸쳐 사용자가 내리는 단계와 결정 추적
분석	클릭 스트림 데이터와 같은 사용자 행동 및 상호작용에 대한 데이터 수집 및 분석
사용자 페르소나	일반적인 사용자 프로필을 만들어 디자인 결정 안내
상황에 맞는 조사	자연스러운 환경에서 사용자 관찰을 통해 상황과 요구 사항 이해
인지 연습	새로운 사용자 관점에서 게임 평가 및 개선 영역 식별

VR 응용 프로그램을 개발할 때 사용자의 이해를 높이고 인터랙션을 간소화하며, 일관된 사용자 경험을 제공하기 위해 사용되는 일반적인 UI 및 UX 패턴을 살펴보면 다음과 같다.

전방 카메라 포커스
VR 응용 프로그램에서는 사용자가 전방을 향해 카메라를 바라보도록 권유한다. 이렇게 하면 사용자가 주변 환경을 쉽게 이해할 수 있으며 인터랙션하기 쉽다.

자연스러운 인터랙션
VR 응용 프로그램에서 자연스러운 인터랙션 방법을 사용하면 사용자가 익숙해지고 쉽게 이해할 수 있다.

진공 인터랙션

VR 환경에서 사용자가 가상 손으로 객체를 잡아당기거나 회전시키는 인터랙션 방법으로 자연스럽게 객체를 조작할 수 있게 한다. 이를 위해서는 사용자의 가상 손을 표현하는 기술과 가상 객체에 대한 충돌 인식 기술이 필요하다. 진공 인터랙션을 통해 사용자는 가상 세계에서 자연스럽게 행동할 수 있어 게임 체험을 더욱 증진할 수 있다.

① VR 게임

VR 게임 디자인에서 중요한 것은 실제로 그곳에 가 있는 듯 착각할 정도의 현존감이라 할 수 있다. 즉 VR 게임의 몰입감을 높이기 위한 사용자와 가상 세계 사이의 상호작용을 통해 매력적이고 현실감 있는 환경을 만들어야 한다. 이를 위해서는 VR 게임에서의 사용자 행동을 중심으로 디자인 패턴을 유형화하고, 이 패턴을 분석 및 조합할 필요가 있다. VR 게임의 디자인 패턴을 다음과 같은 항목에 따라 유형화할 수 있다.

사용자 인터페이스

사용자 인터페이스 요소의 디자인은 단순하고 직관적이어서 사용자가 게임을 쉽게 탐색하고 제어할 수 있어야 한다.

일관된 탐색

사용자가 게임에서 쉽게 길을 찾고 필요한 정보를 탐색할 수 있도록 한다.

액세스 가능한 메뉴

VR 내에서도 메뉴와 옵션을 쉽게 찾고 사용할 수 있어야 한다.

점진적 공개

혼란을 최소화하기 위해 사용자가 필요로 할 때 정보와 옵션을 공개한다.

상황별 피드백

일반적인 메시지가 아닌 현재 게임 상황에 따라 사용자에게 피드백과 단서를 제공한다. UX 및 UI 디자인은 시각적 및 청각적 단서와 같은 게임 내 행동에 대한 피드백을 사용자에게 제공해 계속 참여하고 정보를 얻을 수 있도록 한다.

명확한 정보 아키텍처

사용자가 필요한 것을 쉽게 찾을 수 있도록 정보와 옵션을 명확하고 논리적인 방식으로 구성한다.

사용자 입력 및 상호작용

손동작, 시선 기반 컨트롤 등 VR 관련 입력을 사용해 자연스럽고 직관적인 상호작용을 디자인한다. VR 게임은 사용자가 집어 들고 조작할 수 있는 개체와 같은 상호작용 요소를 통해 더욱 매력적인 경험을 제공해야 한다.

공간 오디오

사운드를 사용해 피드백을 제공하고 중요한 이벤트에 대한 방향 신호 및 오디오 신호와 같은 몰입도를 높인다. 오디오 디자인은 VR 게임 UX 및 UI 디자인의 중요한 측면이다. 현장감을 만들고 게임의 전반적인 몰입도를 높이는 데 도움이 되기 때문이다.

몰입형 환경

사용자를 다른 세계로 이동시키는 상세하고 몰입형 환경을 만든다. VR 게임은 사용자에게 완전한 몰입감을 제공하는 것을 목표로 해야 한다. 좋은 UX 및 UI 디자인은 믿을 수 있고 매력적이며 사용자가 가상 세계에 있다는 사실을 잊게 만드는 환경을 만든다.

시각 디자인

사용자의 주의를 끌기 위해 밝은 색상, 고대비 및 기타 시각적 단서를 사용한다. 잘 디자인된 시각 디자인은 전반적인 경험을 향상시키고 게임을 더욱 실감 나고 믿을 수 있게 만든다.

사용자 테스트

VR 게임 개발자는 피드백을 수집하고 게임의 UX 및 UI 디자인을 개선하기 위해 정기적으로 사용자 테스트를 수행해야 한다.

접근성

모든 사람이 게임을 즐길 수 있도록 UX 및 UI 디자인은 장애가 있는 사용자를 포함한 광범위한 사용자가 접근할 수 있어야 한다.

다음으로 디자인 패턴을 반영한 VR 게임의 UX 및 UI 디자인 사례를 몇 가지 살펴보자.

잡 시뮬레이터

잡 시뮬레이터(Job Simulator)는 VR 게임을 처음하는 사용자라면 우선 적으로 추천하는 게임으로, 자연스러운 상호작용과 액세스 가능한 메뉴 를 사용해 재미있고 유쾌한 경험을 제공하는 유머 가득한 시뮬레이션 게임이다.

슈퍼핫 VR

슈퍼핫 VR은 몰입형 1인칭 슈팅 경험을 제공하는 VR 게임이다. 게임에 서 사용자는 신비하고 강력한 인공지능의 세력에 맞서 싸우는 요원의 역 할을 맡다. 슈퍼핫 VR의 고유한 게임 플레이 메커니즘은 사용자가 움직 일 때만 시간이 가기 때문에 사용자가 자신의 행동을 전략적으로 계획 하고 실행할 수 있도록 한다. 슈퍼핫 VR의 UX 및 UI 디자인은 게임 세 계에 대한 현장감과 몰입감을 만드는 것을 목표로 한다. 이 게임은 깨끗 하고 평평한 표면과 대담하고 밝은 색상으로, 미니멀하고 스타일리시한 시각적 디자인이 특징이다. 사용자의 핸드 제스처는 무기를 조준하고 발 사하는 데 사용되어 보다 상호작용적이고 직관적인 경험을 제공한다. 이 게임은 또한 사용자의 몰입도를 높이고 행동에 대한 피드백을 제공하기 위해 햅틱 피드백과 청각 신호를 제공한다.

비트 세이버

사용자가 가상 레이저 검을 사용해 다양한 장르와 리듬의 음악에 맞춰 장애물을 베는 몰입형 리듬 게임이다. 간단하고 직관적인 인터페이스를 통해 사용자는 음악에 집중할 수 있다. 비트 세이버는 몰입감 있는 경험 을 향상시키기 위해 다채롭고 빠르게 진행되는 비주얼과 게임 내 작업을 실행하기 위한 직관적인 제어 체계를 사용한다.

② 소셜 VR

소셜 VR을 통해 사용자는 실시간으로 다른 사람과 상호작용한다. 이때 사용자는 VR 헤드셋이나 핸드 트래킹 장치를 사용하는데, 소셜 VR은 가상 거실, 클럽, 게임 등 사용자가 다른 사람과 교류할 수 있는 다양한

교차 플랫폼 호환성을 제공한다. 사용자는 이 공간에서 맞춤형 아바타를 통해 자신을 표현하고 가상공간을 개인화할 수 있을 뿐만 아니라 현실감과 몰입감을 통해 사용자가 물리적으로 어디에 있더라도 같은 가상공간에 있는 것처럼 느낀다. 소셜 VR을 이루는 기본적인 기능과 대표적인 사용자 경험 요소는 다음과 같다.

아바타 표현

소셜 VR 플랫폼을 통해 사용자는 아바타를 통해 자신을 표현할 수 있으며, 아바타 생성 프로세스의 디자인은 사용자의 전반적인 경험에 큰 영향을 미칠 수 있다.

음성 채팅

음성 채팅은 소셜 VR의 중요한 측면으로, 사용 편의성과 선명한 오디오 품질을 우선으로 디자인해야 한다.

제스처 및 애니메이션

소셜 VR 환경에는 종종 사용자가 비언어적 단서를 통해 자신을 표현할 수 있는 제스처 및 애니메이션 시스템을 포함한다.

상황에 맞는 인터페이스

소셜 VR의 UI 디자인은 사용자의 주변 환경과 상황에 맞게 상황에 맞게 조정되어야 한다.

가상공간

가상공간 디자인은 규모, 조명 및 공간 음향과 같은 요소까지 포함하는데, 소셜 VR의 사용자 경험에 중요한 역할을 한다.

개체 상호작용

소셜 VR 환경에는 종종 사용자가 상호작용할 수 있는 도구, 아이템 등의 개체가 포함된다.

개인정보 보호 및 안전 기능

사용자가 실제 세계와 마찬가지로 가상 환경에서도 취약할 수 있으므로 소셜 VR에서 개인정보 보호 및 안전을 고려한 설계는 매우 중요하다.

몰입형 환경

소셜 VR의 몰입형 환경 디자인은 사용자 간의 현존감과 사회적 연결에
영향을 줄 수 있다.

사용자 제작 콘텐츠

사용자가 소셜 VR에서 자신만의 콘텐츠를 만들 수 있게 하면 전반적인
경험을 크게 향상시킬 수 있다.

플랫폼 간 호환성

소셜 VR에서 플랫폼 간 호환성을 설계하는 것은 사용자가 사용하는 장
치에 관계없이 원활한 경험을 보장하는 데 중요하다.

로드 시간 및 성능

소셜 VR에서 원활하고 즐거운 경험을 제공하려면 로드 시간을 최소화
하고 성능을 최적화하는 것이 중요하다.

사용자 계정 및 프로필 관리

소셜 VR에서 사용자 계정 및 프로필 관리를 설계하는 것은 원활하고 안
전한 경험을 보장한다.

접근성

장애인을 포함한 모든 사용자가 환경에 참여하고 참여할 수 있도록 소셜
VR에서 접근성을 고려해 설계하는 것이 중요하다.

가상 아이템 및 통화 시스템

가상 아이템 및 통화 시스템은 소셜 VR 환경의 사회적 및 경제적 역할을
크게 향상시킬 수 있다.

실시간 협업

소셜 VR에서 실시간 협업을 설계하면 사회적 상호작용을 강화하고 사
용자가 프로젝트에서 함께 작업할 수 있다.

매뉴얼 및 온보딩

효과적인 매뉴얼 및 온보딩 프로세스를 설계하는 것은 사용자가 소셜 VR 환경을 빠르고 쉽게 시작할 수 있도록 한다.

가상 이벤트 및 모임

소셜 VR에서 가상 이벤트 및 모임을 디자인하면 플랫폼의 사회적 및 문화적 측면을 크게 향상시킬 수 있다.

사용자 피드백 및 보고

피드백을 제공하고 문제를 보고할 수 있는 명확하고 접근 가능한 방법을 사용자에게 제공하는 것은 긍정적이고 안전한 소셜 VR 경험을 유지한다.

분석 및 데이터 추적

사용자 행동 및 참여에 대한 데이터를 수집하고 분석하면 소셜 VR 플랫폼의 설계 및 개발을 알릴 수 있다.

다만 소셜 VR 앱은 사이버 괴롭힘, 성희롱, 인종이나 성차별과 같은 윤리적 문제, 개인정보 침해, 지식재산 도용, 피싱 사기, 부정 행위, 폭력적 행위에 가담하는 등의 범죄 유발, 그리고 아이들을 폭력, 섹스, 마약 등의 부적절한 콘텐츠에 노출시킬 수 있다. 이런 문제를 예방하고 해결하기 위해서는 개발자와 운영자가 AI를 활용한 사전 조치를 하는 것이 중요한데, 적절한 보안 조치, 커뮤니티 지침 및 시행 정책을 구현해야 한다.

이를 위한 기술적 방법으로는 사용자 신원의 실시간 확인이 가능한 사용자 식별 기술 개선, 사용자가 준수해야 할 커뮤니티 규칙의 명확한 정의, 윤리적 문제가 발생할 경우 적극적으로 처리할 수 있는 커뮤니티 규칙 강화와 실시간 사용자 행동 모니터링 기술, 그리고 이를 방지할 수 있는 사용자 교육 및 안내가 있다. 또 금지된 행동에 대한 명시적인 규정과 사용자가 이를 준수하도록 유도하는 알림 등 공용 영역에서 적절한 행동을 유지하기 위한 커뮤니티 지침 및 조정 도구 구현이 필요하다. 이 외에도 사용자가 커뮤니티 지침을 위반할 경우 계정 제한, 접속 제한 또는 완전히 제외시키는 정책 위반 결과 집행, 부적절한 행동을 신고할 수 있는 간편한 신고 시스템, 개인정보나 상호작용을 제어할 수 있는 도구 제공이 필요하다.

소셜 VR의 UX 및 UI 디자인 사례를 몇 가지 살펴보자.

VR 챗

사용자가 가상 환경을 만들고 탐색하고 자체 제작한 캐릭터를 사용할 수 있다. 실시간으로 다른 사용자와 상호작용하며 게임 플레이 및 이벤트 참석과 같은 활동에 참여할 수 있는 VR 소셜 플랫폼이다.

렉 룸

렉 룸(Rec Room)은 사용자가 게임을 하고 이벤트에 참석하며 그림 그리기, 검투, 피구 등의 활동에 참여할 수 있는 VR 소셜 클럽이다. 많은 사용자가 게임을 하면서 쉽게 음성 채팅을 할 수 있는데, 이와 같은 직관적인 사용자 경험을 제공하는 덕분에 다양한 연령층의 사용자가 참여할 수 있다.

③ 360도 VR

360도 VR 콘텐츠의 디자인에는 사용자 경험, 몰입도, 시각적 호소력 및 내비게이션과 같은 여러 요소를 고려하는 것을 포함한다. 360도 VR 콘텐츠의 UX 및 UI를 향상시키는 데 사용할 수 있는 디자인 패턴을 살펴보자.

방향 및 위치 지정

가상 환경에서 사용자의 위치와 방향을 명확하게 이해하기 위해 가이드 UI를 제시해 편안하고 몰입감 있는 경험을 만든다.

뷰포트 관리

뷰포트 크기, 위치, 시야를 사용자에 맞게 구성해야 한다.

인터랙션 디자인

버튼, 메뉴, 개체와 같은 인터랙티브 요소는 사용자가 VR 환경에서 직관적이고 쉽게 접근할 수 있어야 한다.

오디오 디자인

오디오 신호는 방향, 피드백 및 생생한 현장의 느낌을 제공해 VR 경험을 향상시킨다.

정보 과부하

필수 정보만 제공하고 명확하고 간결한 시각적 보조 도구를 사용해 사용자의 정보 과부하를 피한다.

로딩 성능

360도 VR 콘텐츠의 로딩 성능을 최적화하는 것은 사용자 참여를 유지하고 불만을 피하는 데 필수적이다.

내비게이션

직관적이고 쉽게 액세스할 수 있는 내비게이션 옵션을 제공하는 것은 사용자가 가상 환경을 탐색할 수 있도록 한다.

접근성

장애가 있는 사용자가 360도 VR 콘텐츠에 액세스할 수 있도록 하는 것은 포괄적이고 사용자 친화적인 경험을 만든다.

360도 VR 콘텐츠 중에서도 UI 디자인이 우수한 사례를 몇 가지 살펴보자.

유튜브 360도 VR

유튜브(Youtube)에서 지원하는 360도 VR 콘텐츠용 비디오 플레이어로, 콘텐츠 업로드, 검색 및 재생을 위한 매끄럽고 직관적인 디자인을 갖추고 있다.

데오 VR

글로벌 VR 콘텐츠 커뮤니티로, 180도 및 360도 VR 비디오를 트렌드, 화면 비율, 화질(4K, 6K, 8K), 공간 음향 등을 선택해 골라 볼 수 있다.

장애인을 위한 메타버스 UX 디자인

메타버스의 활용도와 기대감이 높아지고 있다. 그런 가운데 대두되고 있는 문제점이 있다. 바로 장애인의 메타버스 접근성이다. 메타버스는 물리적 한계를 뛰어넘은 소통과 체험이 가능하다는 특징 때문에 일부 장애인에게 소통 창구이자 기회로 여겨지기도 했지만, 조작이나 정보 전달 등 전반적인 부분에서 아직 접근성이 미흡하다. 여기에서는 장애인의 메타버스 접근성 향상을 위한 메타버스 UX 디자인 개발 방안이 무엇인지 설명하고자 한다.

장애인을 위한 메타버스 UX 디자인에서 중요한 것은 메타버스 플랫폼의 접근성이다. 여기서 접근성이란 장애인이 사용할 수 있는 제품, 서비스, 환경 및 시설을 설계하고 제공하는 것을 의미하는데, 장애인과 비장애인 구분 없이 사용자가 교육, 고용, 의료, 교통, 사회 활동을 포함한 삶의 모든 측면에 참여할 수 있도록 보장하는 것이다. 다시 말해 장애인들이 사회의 모든 측면에 완전히 참여할 수 있도록 장벽을 제거하고 평등한 기회를 촉진하는 것이 접근성의 목표라 할 수 있다. 메타버스에서 장애인들도 다양한 서비스를 향유하고 가상 세계에서 활발히 활동 할 수 있도록 여러 가지 사항을 고려해서 설계해야 한다.

1. 장애인 메타버스 플랫폼

메타버스는 디지털을 기반으로 한 가상 세계이므로 장애인들의 접근성을 보장하는 새로운 기회의 장이 된다. 메타버스에서의 접근성은 장애인들도 다른 사람들과 마찬가지로 사교, 게임, 학습 등 다양한 활동에 참여할 수 있는 장소이기 때문에 중요하다.

장애인을 위한 메타버스 플랫폼의 접근성 향상은 개발자, 디자이너, 장애인 간의 협업이 필요한 지속적인 프로세스다. 접근성에 대한 능동적 접근 방식을 취함으로써 진정으로 포용적이고 모두가 접근할 수 있는 가상 세계를 만들어야 한다.

장애인을 위한 메타버스 플랫폼의 접근성을 향상시키기 위해 몇 가지 방안을 제시할 수 있다. 먼저 접근성 검사 수행이다. 메타버스 플랫폼의 철저한 접근성 검사를 수행해 장애가 있는 사람의 가상 세계 참여를 방해할 기존 장벽을 식별하는 것이다.

둘째, 장애인의 참여다. 장애인들을 메타버스 플랫폼 개발에 참여시켜 그들의 요구와 선호도를 고려하도록 한다. 이는 포커스 그룹, 설문 조사 및 기타 형태의 피드백을 통해 수행할 수 있다.

셋째, 접근성을 고려한 설계다. 메타버스 플랫폼이 처음부터 장애가 있는 사용자가 접근할 수 있도록 설계되었는지 확인한다. 여기에는 스크린 리더 지원, 폐쇄 자막, 수화 통역, 사용하기 쉬운 키보드 또는 컨트롤러 탐색, 음성 입력 등과 같은 통합 접근성 기능이 포함된다. 또한 메타버스 사용 시 쉽게 유발될 수 있는 간질 또는 기타 어려움이 있는 사람을 보호해야 한다. 이에 메타버스 콘텐츠에 대한 표준화된 가이드에는 장애가 있는 사용자를 위한 디자인이 포함되어야 한다.

넷째, 개발자 교육이다. 개발자와 디자이너가 접근성의 원칙과 이를 메타버스 플랫폼의 디자인 및 개발에 통합하는 방법을 이해하도록 교육한다.

다섯째, 테스트 및 평가다. 접근성을 꾸준히 테스트하고 평가해서 플랫폼이 발전함에 따라 발생할 수 있는 새로운 장벽을 발견해야 한다.

2. 장애별 메타버스 플랫폼 구성

메타버스에서 장애인들의 니즈와 선호도는 다양하다. 그 이유는 장애별로 단일한 구성과 대응 방법을 제시하기 어렵기 때문이다. 여기서는 장애별로 구분해 장애가 있는 사용자가 좀 더 포괄적으로 접근할 수 있는 메타버스 플랫폼을 설계하는 일반적인 방법을 제시하고자 한다.

① 시각장애
시각장애가 있는 사용자는 텍스트, 이미지 또는 기타 시각적 콘텐츠를 보는 데 어려움을 겪을 수 있다. 시각장애인의 메타버스 플랫폼의 접근성을 높이기 위해서는 다음과 같은 기능을 유념한다.

스크린 리더 지원

시각장애가 있는 사용자에게 큰 소리로 텍스트 및 기타 시각적 콘텐츠를 읽을 수 있는 스크린 리더 소프트웨어와 호환되도록 설계되어야 한다.

텍스트 음성 변환

사용자는 이해하기 쉽도록 텍스트를 음성으로 변환할 수 있는 옵션이 있어야 한다.

오디오 설명

비디오 콘텐츠에는 시각장애가 있는 사용자를 위한 시각적 요소에 대한 오디오 설명이 포함되어야 한다.

고대비 옵션

저시력 사용자를 위한 고대비 옵션이 포함되어야 한다.

② 청각장애

청각장애가 있는 사용자는 오디오 콘텐츠를 듣거나 다른 사람과 대화하는 데 어려움을 겪을 수 있다. 청각장애인의 메타버스 플랫폼의 접근성을 높이기 위해서는 다음과 같은 기능을 유념한다.

폐쇄 자막

비디오 프로그램의 오디오를 시각적으로 표시한 것으로, 동영상 콘텐츠용 폐쇄 자막 옵션과 라이브 이벤트용 실시간 자막이 포함되어야 한다.

수화 통역

수화를 기본 커뮤니케이션 모드로 사용하는 사용자를 위한 수화 통역 옵션이 포함되어야 한다.

오디오 알림

사용자는 오디오 콘텐츠에 대한 시각적 알림을 수신할 수 있는 옵션이 있어야 한다.

③ 신체장애

신체장애가 있는 사용자는 마우스나 키보드, 컨트롤러를 사용하는 데 어려움이 있거나 플랫폼을 탐색하는 데 보조 장치가 필요할 수 있다. 신체장애인의 메타버스 플랫폼의 접근성을 높이기 위해서는 다음과 같은 기능을 유념한다.

키보드 탐색

마우스를 사용할 수 없는 사용자를 위해 키보드 명령을 사용해 탐색할 수 있도록 설계되어야 한다.

음성인식

사용자는 음성인식 소프트웨어를 사용하여 플랫폼을 탐색할 수 있는 옵션이 있어야 한다.

보조 장치

컨트롤러, 조이스틱, 트랙 볼 및 마우스와 같은 보조 장치와 호환되도록 설계되어야 한다.

④ 인지 장애

인지 장애가 있는 사용자는 기억력, 주의력 또는 정보 처리에 어려움을 겪을 수 있다. 인지 장애인의 메타버스 플랫폼의 접근성을 높이기 위해서는 다음과 같은 기능을 유념한다.

명확하고 간단한 언어

콘텐츠를 쉽게 이해할 수 있도록 명확하고 간단한 언어를 사용해야 한다.

예측 가능한 탐색

사용자가 원하는 것을 쉽게 찾을 수 있도록 예측 가능한 탐색으로 설계되어야 한다.

사용자 지정 가능한 설정

사용자는 특정 요구 사항과 기본 설정을 충족하도록 플랫폼 설정을 사용자 지정할 수 있는 옵션이 있어야 한다.

3. 장애인 메타버스 플랫폼 효과

최근 장애인의 메타버스 접근성 향상을 위한 많은 연구가 진행되고 있다. 메타버스 플랫폼은 여러 가지 방법을 통해 현실에서는 어려운 문제들을 해결하는 등 장애인의 삶에 긍정적인 영향을 미칠 가능성이 있다. 장애인의 메타버스 플랫폼 활용을 통해 어떤 긍정적 효과가 있는지 살펴보자.

첫째, 사회적 연결 관계가 강화된다. 장애인들이 물리적 위치에 관계없이 유사한 관심사와 경험을 공유하는 다른 사람들과 연결할 수 있는 기회를 제공한다. 이것은 사회적 고립과 싸우고 공동체 의식과 소속감을 제공하는 데 도움이 될 수 있다.

둘째, 경험에 대한 접근성이 증가한다. 장애인들이 물리적 환경에서 사용할 수 없는 경험과 활동에 대한 접근을 제공한다. 예를 들면 가상 여행, 엔터테인먼트 및 교육 기회는 메타버스 플랫폼을 통해 접근할 수 있다.

셋째, 독립성과 자율성이 향상된다. 장애인에게 일상생활에서 더 큰 독립성과 자율성을 제공한다. 예를 들면 쇼핑, 뱅킹 등 물리적 세계에서 사용이 어렵거나 불가능한 활동을 메타버스 플랫폼을 통해 보다 쉽게 수행할 수 있다.

넷째, 기술 개발의 기회가 주어진다. 장애인들에게 새로운 기술과 능력을 개발할 수 있는 기회를 제공한다. 예를 들면 게임, 코딩 및 가상 세계 구축은 기술 개발 및 고용 기회를 위한 방법을 제공할 수 있다.

다섯째, 장애인에 대한 선입견이나 차별이 줄어든다. 모든 사용자에게 보다 포괄적이고 접근 가능한 환경을 제공함으로써 장애인에 대한 낙인과 차별을 줄이는 데 도움이 된다.

4. 메타버스 유니버설 디자인

장애인을 위한 메타버스 접근성 향상을 위한 하나의 방법으로 유니버설 디자인(Universal Design)을 들 수 있다. 왜냐하면 유니버설 디자인은 특정한 사용자를 위한 디자인이 아니라 모두가 함께 즐길 수 있는 디자인이기 때문이다. 유니버설 디자인은 원래 제품, 서비스, 환경이 가능한 많은 사람에게 접근성을 높이고 사용하기 편리하게 만드는 설계 원칙이다.

메타버스 환경에서의 유니버설 디자인은 사용자의 다양한 요구와 능력을 고려해 모두가 편리하고 효율적으로 메타버스를 이용할 수 있도록 만드는 것을 목표로 한다.

메타버스 유니버설 디자인의 주요 원칙은 다음과 같다. 첫째, 동등한 사용이다. 모든 사용자가 동등하게 서비스를 이용할 수 있어야 한다. 예를 들어, 메타버스 내에서의 이동 방식은 사용자의 물리적 능력에 상관없이 편리하게 이용할 수 있도록 다양한 방법을 제공해야 한다.

둘째, 유연한 사용이다. 다양한 선호와 능력을 가진 사용자를 고려해 서비스를 이용하는 방식에 유연성을 제공해야 한다. 음성, 동작, 키보드, 컨트롤러 등 사용자가 선호하는 입력 방식을 선택할 수 있도록 해야 한다.

셋째, 간단하고 직관적인 사용이다. 서비스는 복잡하지 않고, 이해하기 쉬워야 한다. 사용자의 기술적 숙련도에 상관없이 메타버스 환경을 쉽게 이해하고 이용할 수 있어야 한다. 이에 메타버스 환경 내에서 매뉴얼이나 가이드를 항상 신속하게 제공해야 한다.

넷째, 정보의 명료성이다. 메타버스 내의 정보는 명확하고 이해하기 쉬워야 한다. 사용자의 언어능력, 감각 능력 등을 고려해 정보를 제공하는 방식을 다양화해야 한다.

다섯째, 오류에 대한 용인성이다. 서비스는 사용자의 실수를 최대한 예방하고, 실수가 발생했을 때도 그 결과를 최소화할 수 있도록 대비해야 한다.

여섯째, 적절한 크기와 공간 제공이다. 모든 사용자가 편리하게 이용할 수 있도록 메타버스 환경 내의 개체와 공간의 크기를 적절하게 제공해야 한다.

메타버스 UI 디자인

메타버스에서 주를 이루는 VR과 AR의 UI 디자인에 필요한 디자인 툴을 소개한다. 여기에서는 디자인 툴에서도 가장 많은 디자이너가 사용하고 있는 피그마(Figma)를 활용한 VR UI 프로토타이핑 디자인 툴에 관해 알아보고자 한다.

1. 피그마

피그마는 인터페이스 디자인을 위한 협업 앱으로, macOS와 Windows용 데스크톱 앱에서 사용 가능하다. 피그마의 기능 세트는 다양한 벡터 그래픽 편집기 및 프로토타이핑 도구를 활용한 실시간 협업을 통해 사용자 인터페이스 및 UX 디자인에 중점을 두고 있다. Android 및 iOS 용 피그마 모바일 앱을 사용하면 모바일과 태블릿 디바이스에서 실시간으로 피그마 프로토타입을 상호 검토해서 협업할 수 있다.

① 메타버스 VR UI 구현

피그마 홈페이지(www.figma.com)에 가입한다. 다양한 서비스 요금제가 있으니 플랜을 살펴 선택한다.

VR UI를 구현하기 위해 DRAFTXR(www.draftxr.com/?ref=producthunt)을 설치한다. 이메일을 등록하면 단계별 인증 절차에 따라 쉽게 피그마에 확장 플러그인 설치가 가능하다. 자세한 설명은 해당 홈페이지를 참고하자.

생성형 AI 미드저니에서 생성한 이미지로 'VR 환경에서 ART NFT를 관람할 수 있는 VR 프로토타이핑'을 테스트하기 위해 UI를 구성한다. 메인 페이지 1(기본 화면), 메인 페이지 2(더보기 화면), 메인 페이지 3(선택한 이미지 정보 화면)으로 정해 총 3페이지를 구성한다. 피그마에서 아트보드 크기는 1920×1080pixel로 설정한다.

이때 주의할 점은 생성한 텍스트들은 구현 시 폰트 오류가 있을 수 있으므로 플래튼(Flatten)한다. 한 페이지에 레이아웃을 만들어 복사해서 나머지 2페이지를 생성하면 작업 시간을 줄일 수 있다.

페이지 구성이 끝나면 화면 이동을 위한 화살표 아이콘에 내비게이션 기능을 설정한다. 오른쪽에 위치한 메뉴에서 프로토타입 메뉴를 선택하면 이동 기능을 설정할 수 있다. 화면 전환 시 이펙트는 정하지 않고 인스턴트를 기본값으로 설정한다.

내비게이션 기능을 설정한 뒤 VR 화면으로 확인하기 위해 상단 메뉴의 서브 메뉴 항목 플러그인에서 DraftXR을 클릭한다.

구현을 위한 팝업창이 열리면 새로운 드래프트를 생성한다.

원하는 기존 드래프트를 선택한 뒤 Publish Draft 버튼을 클릭하면 VR 화면이 구동된다.

VR 구현 화면이 인터넷 창으로 열리면서 실행
된다.

화살표 버튼에 빨간색 O 모양 커서를 맞춰 클릭
해 다음 페이지로 이동한다. VR 기기에서는 컨트
롤러 클릭이나 손동작 클릭으로 구현할 수 있다.

상세 설명을 보고 싶은 이미지에 빨간색 O 모양 커서를 맞춰 클릭하면 해당 이미지 페이지로 이동
해 상세 정보를 볼 수 있다.

VR UI 디자인에 플롯그리드(FloatGrids) 서비스를 사용하면 피그마 및 유니티 플랫폼에서 활용 가
능한 VR UI 프레임워크를 설계할 수 있다. 플롯그리드에서는 VR 디자인을 위한 패널 레이아웃, 글
꼴 변경, 색상 팔레트 등을 자유롭게 조정할 수 있다.

② 메타버스 AR UI 구현

피그마에서 필요한 간단한 메뉴 UI 디자인을 한 뒤 베젤에서 모바일 AR로 구현해본다. 미드저니에서 생성한 이미지를 사용해 아래와 같이 이미지 아이콘을 디자인해 구현한다. 각 이미지를 배치하고 모 서리를 둥글게 설정해 원 모양으로 만든다. 피그마에서 프레임 크기는 1920×1080pixel로 설정한다.

생성한 이미지를 베젤로 내보내기 위해 이미지 선택→오른쪽 마우스 클릭→Copy/Paste as→ Copy link를 설정하고 실행한다.

베젤에서 다음과 같이 Plane(판)을 만든다. 크 기는 피그마 프레임과 같은 크기(1920×1080 pixel)로 만든다. 피그마에서 만든 이미지를 넣 은 다음 크기를 조절해도 된다.

Plane을 선택한 뒤 오른쪽 메뉴에서 Material을 선택하면 세부 설정을 할 수 있다. Color의 오른 쪽 선택 박스를 클릭해 원하는 색을 선택한다.

이미지 탭을 클릭해 Figma Frame을 선택한다. 피그마 로고가 보이면 아래쪽에 피그마에서 이 미지를 복사한 링크를 붙여 넣는다.

링크를 연결하면 피그마의 이미지가 동기화된다. 이미지의 크기와 비율을 조절한다.

Library에서 간단한 3D 오브젝트를 배치해 AR
UI 화면을 구성한다. 카메라를 선택해 최종적으
로 구현할 모습의 앵글을 정한다.

오른쪽 메뉴 항목의 States의 AR 모드 활성화
를 확인한 다음 오른쪽의 Share 버튼을 클릭해
서 모바일 AR을 선택하고 링크를 복사한다.

생성한 모바일 AR 링크로 iOS에서는 Mozilla
WebXR 뷰어에서 화면의 'AR' 버튼을 눌러서
확인할 수 있다. 안드로이드는 크롬에서 화면의
'AR' 버튼을 눌러서 확인한다.

피그마 오류 해결 방법

피그마 프레임의 항목 메뉴가 나타나지 않거나 링크 창이 나타나지 않을 경우에는 다음 웹페이지에
서 설정 방법을 얻을 수 있다. www.bezel.it/play/4c815c96-3df7-4ba2-8f0a-3accf547a0fa

메타버스 UX 프로젝트

여기에서는 필자가 가천대학교에서 진행한 메타버스 UX 프로젝트 연구 사례를 통해 기획부터 결과물까지의 개발 과정을 설명하고자 한다. VR 콘텐츠로 기획 개발된 이 사례는 사용자를 위해 다양한 장르에서 프로토타이핑, 콘셉트 디자인, 사용자 경험, 주요 인터랙션 디자인 방법, 사용성 평가 등을 고려했다.

1. XR 인터랙티브 힐링 콘텐츠 프로젝트

① 프로젝트 개요

- 지친 현대인의 마음 치료 및 정화를 위한 차세대 실감형 힐링 콘텐츠 구축한다.
- 건강한 라이프스타일 추구에 따른 현대인의 지친 일상을 감싸고, 삶의 질을 향상할 수 있는 실감형 힐링 콘텐츠를 개발한다.
- 심리 안정을 유도하는 환경 그래픽만 제공하는 콘텐츠가 아닌 사람의 오감을 기반으로 한 구체적 스토리텔링과 인터랙션이 가미된 '+ 행동형' 힐링 콘텐츠를 개발한다.
- 사실적인 그래픽을 기반으로 기존의 로폴리(Low-Poly, 적은 수의 다각형으로 입체를 표현하는 그래픽 기법) 기반의 콘텐츠와 차별점을 두어 더 입체적이고 사실적인 환경을 제공한다.
- 아로마 향 분사 장치를 통한 후각 효과를 가미해 심리적 안정을 증대시킨다.
- 게이미피케이션을 응용한 인터랙션 구성으로 텔레프레전스(Telepresence) 발현에 따른 몰입도 상승과 사용자의 반복 체험을 강화한다.

② 프로젝트 기획

- 최근 현대인들은 일과 삶의 균형을 이루는 워라밸을 추구하려는 경향을 보인다.
- 스트레스는 모든 질병과 연관성이 있어 이를 다스리면 신체적, 정서적으로 안정되어 업무 복귀 시 업무 능률이 높아지고 업무상 재해도 예방하는 효과가 있다.
- 바쁜 일상과 코로나19 등으로 여가 활동에 시간적·공간적 제한이 있는 현대인들을 위한 XR 실감형 힐링 공간의 제공과 필요성이 높아진다.
- 단순히 반복되는 패턴이 아닌 시각과 청각, 후각과 미각 등 오감을 복합적으로 자극해 사용자의 메마른 감성을 달래고, 감동을 전하는 공감각(Synesthesia) 서비스가 필요하다.
- 기존의 1세대 힐링 콘텐츠의 '인간은 안전한 장소에서 더 편안함을 느낀다.'는 공간 심리학적 원리를 계승하고, 오감을 기반으로 한 스토리 구성을 통해 사용자의 능동적 몰입도 증가 및 감성을 자극해 강한 스트레스 완화와 심리 치유 효과 강화한다.

③ 프로젝트 목표

- 누구나 쉽게 사용하고 운영할 수 있는 형태로 개발해 효과성을 높이고 기술적 접근을 통해 서비스의 가격을 최적화해 소외된 사회적 약자들도 쉽게 접근할 수 있는 실감형 힐링 콘텐츠 개발을 최종 목표로 한다.
- 기존의 단조로운 감상형 힐링 콘텐츠 프로그램이 아닌 인터랙티브 기반의 게이미피케이션과 오감을 자극할 다양한 그래픽, 사운드 효과, 감성적인 스토리텔링을 통해 몰입과 함께 사용자에게 스트레스 해소 효과를 주는 XR 힐링 환경을 제공한다.

④ 프로젝트 시나리오

제1 시나리오. 시각
시각 콘텐츠는 몰입도 있는 오감 중 시각을 극대화한 시나리오로 낮에서 밤으로 시간적 서사적 구성과 세계의 명소를 기반으로 불꽃놀이, 빛,

색감 등을 활용한 인터랙티브 요소를 더해 제작한다. 자연물보다는 인 공물 중심의 색감을 더한 소재를 구현한다.

제2 시나리오. 청각

청각 콘텐츠는 청각적 요소를 극대화한 콘텐츠로 자연의 사계절을 배경 으로 청각 레벨을 구성한다. 낙엽 밟는 소리, 눈 밟는 소리, 비 내리는 소 리 등을 실제 인터랙션과 연동시켜 동작하게 한다. 설원, 사막, 폭포 등의 다채로운 자연 배경을 토대로 사용자의 몰입도를 증대시킨다.

제3 시나리오. 후각

아로마 향을 기반으로 한 후각 콘텐츠는 라벤더 정원, 피톤치드 향이 가 득한 숲속, 트로피컬 과일 향이 나는 열대 등 장소에 맞는 향을 자동 분 사 장치를 활용한다. 아로마 테라피로 사용자의 심리적 안정 및 몰입도 증대 효과를 얻을 수 있다.

XR 콘텐츠 개발 개요도

2. 시니어 기억력 증진 프로젝트

① 프로젝트 개요

- 시니어의 인지 장애 개선을 목적으로 하는 VR 콘텐츠의 실용성을 개선, 고도화 및 새로운 무선 VR 디바이스를 사용한 VR 헬스케어 기술을 상용화한다.
- 인지 장애 개선을 위한 체계적 VR 콘텐츠 체험 프로그램의 플랫폼을 개발한다.
- 신경 인지 재활 훈련의 항목별 유형과 메커니즘을 분석한 인지 재활 효과를 개선한다.
- 인공지능에 의한 시니어 맞춤 난이도의 조정 및 체험 결과 데이터베이스를 활용한다.
- 독립형 무선 VR 디바이스를 사용한 체험 환경의 개선과 실용성을 강화한다.

VR 콘텐츠 개발 개요도

② 프로젝트 목표

청각과 시각 정보(청각 우선)로 리듬 패턴을 기억하고 예시와 똑같은 리듬 패턴을 맞추는 게임으로, 전통 타악기 연주 형식을 이용한 기억력의 자극 훈련이 주목적이다. 이 밖에 리듬의 속도와 연주 패턴의 다양성을 이용한 인지 장애 개선 훈련 및 스트레스 완화를 목표로 한다.

- 예시로 주어지는 북소리 연주를 듣고 같은 패턴을 연주해 박자를 맞추는 게임이다. (인지, 주의력, 기억력 증진)
- 컴퓨터와 북소리 비트 연주 대결 형식으로 게임을 진행한다.
- 난이도에 따라 기본 4비트의 연주 횟수와 네 가지 연주 방식의 조합으로 구성한다. (주의력 및 문제 해결 능력 증진)
- 똑같은 패턴의 연주를 성공하면 득점 획득으로 캐릭터 앞의 링을 하나씩 제거할 수 있다.
- 별까지 4박자를 다 맞추면 통속에 캐릭터가 튀어나오고 별 포인트를 획득한다.
- 별 포인트 획득할 때마다 배경의 병풍 배경이 열리고 모든 배경이 다 열리면 게임이 완료(게임 내 보상)된다.

게임 콘셉트 스케치

③ 사용자 여정 맵

일상 반복
어르신은 집에서 단조롭고 반복되는 일상을 보낸다.

정보 접근
우연히 VR 체험에 대한 정보를 얻고, 시니어 센터에 호기심을 갖는다.

체험 시작
시니어 센터를 방문해 처음으로 VR 기기를 사용하면서 안내자로부터 사용 방법을 배운다.

기기 적응
처음에는 사용 방법에 어려움을 겪지만, 점차 익숙해져 게임을 즐긴다.

경험 향상
VR 게임에서의 경험이 쌓여감에 따라 게임의 난도를 점차 높인다.

성취감
최종적으로 게임에서 승리하며 보상을 얻고, 주변 사람들의 환호와 응원을 받으며 기쁨을 느낀다.

기분 전환
새로운 경험을 통해 지루했던 일상에 즐거움과 활력을 얻는다.

공유
집에 돌아와 가족들에게 그날 체험한 VR 게임을 소개하며 하루를 마무리한다.

스토리보드

일상 반복	정보 접근	체험 시작	기기 적용
무료한 삶	호기심	VR 게임 동기부여	반복 학습

경험 향상	성취감	기분 전환	공유
사용자 경험 증대	게임 보상	삶의 변환점	경험 확신

어르신의 VR 체험 여정

④ 게임 방식

컴퓨터와 교대로 연주하는 배틀 형식 플레이로 각 패턴의 성공마다 상자(통) 속의 동물과 별 포인트를 획득한다. 최종 보상으로 배경의 모든 병풍이 열린다.

게임의 진행은 컴퓨터 플레이어(AI)와 4비트, 8비트의 연주를 연속으로 배틀하는 방식으로 진행한다. 연주 형태의 4패턴 조합, 16포인트로 별을 획득하고 배경의 빈 병풍 그림을 완성하는 것으로 게임을 완료한다.

• 좌우 컨트롤러와 스틱을 일체화하며, 가상현실에서는 스틱의 색으로 좌우를 구분한다.
• 리듬 연주 방식은 북의 좌우, 북의 상단과 옆면을 조합한다.

• 효과음의 입체적 시각화 이펙트를 개발한다.

게임 내 스코어와 포인트의 획득 시스템은 시니어 사용자에게 보상에 의한 게임 동기를 유발하고 게임 클리어의 목적과 재미를 주며, 인지능력 개선을 측정하기 위한 데이터의 수집을 목적으로 한다.

• AI와 배틀 스타일로 연주 진행으로 캐릭터 앞의 네 개의 링(링 3, 별 1)을 하나씩 제거해서 통 속의 숨어 있는 동물을 찾아내어 별 포인트를 획득한다.
• 패턴을 완성하지 못하면 반복해서 다시 시도한다.(횟수 제한 3회)
• 연주 실패마다 페널티를 받으며 라이프 1씩 감소한다.(총 3회)

VR 게임 프로토타입 구현

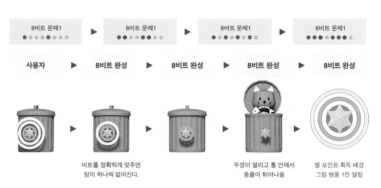

포인트 획득 시스템 UX 디자인

2차 포인트 병풍 완성 방식은 다음과 같다.

• 별 포인트를 획득할 때마다 배경의 병풍이 완성된다.
• 모든 병풍이 완성되면 꽃가루가 날리며 축하 메시지가 나온다.
• '다음 단계 진행' 또는 '오늘은 그만하기' 메뉴를 선택할 수 있다.

⑤ 시각적 표현

VR 게임의 재미를 더할 수 있도록 귀여운 캐릭터와 배경을 지속적으로 추가해 제공한다. 본래 목적인 소리를 듣고 리듬을 연주하는 방식의 난이도를 낮추고자 의성어 이펙트인 '쿵/딱'을 그래픽으로 표현한다.

- 게임의 난이도는 4단계로 구성한다.(초보자/도전자/베테랑/챔피언)
- 게임의 난이도는 연주하는 리듬의 패턴과 비트 속도로 조정을 결정한다.
- 난이도마다 사용되는 캐릭터와 배경을 차별화한다.

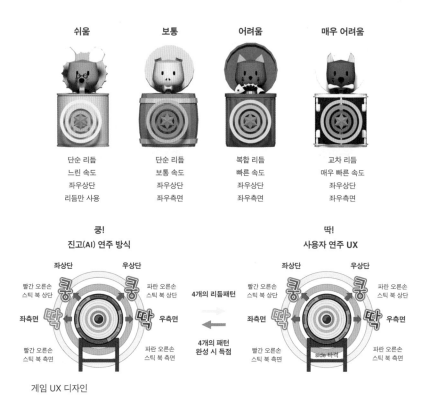

게임 UX 디자인

⑥ 난이도 결정

VR 콘텐츠 체험에 익숙하지 않은 대부분의 시니어 사용자를 위해 게임의 룰을 재미있게 익힐 수 있도록 하는 몸풀기(훈련/평가) 단계로 시작한다. 단계별로 기억해야 하는 리듬 패턴이 점점 복잡해지고 빨라진다.

- 단계별 난이도는 인지 재활 훈련의 단계별 과정을 참고로 구현하며, 세부 난이도 조정은 평가 단계를 거쳐 개인별로 조정한다.
- 시니어 사용자에게 테스트가 아닌 즐거운 놀이라는 개념을 통해 재사용 가능성을 높이고 심리적 부담을 감소시킨다.
- 청소년과 일반인 대상에게는 복잡한 난이도를 추가해 함께 즐길 수 있는 프로그램으로 오락성을 강화한다.
- 음성인식 메뉴 선택 모드 개발해 접근성을 향상한다.

1. 몸풀기 모드 (평가/훈련)	4. 챔피언 모드 (청소년/일반인 훈련 가능)
안녕하세요? 오늘 저와 함께 즐겁게 신나는 음악을 연주해보아요!	

몸풀기 1단계 – 비트속도 매우 느림 좌우 상단	챔피언 1단계 – 비트속도 빠름 좌우 상단
몸풀기 2단계 – 비트속도 매우 느림 좌우 측면	챔피언 2단계 – 비트속도 빠름 좌우 상단/측면
몸풀기 3단계 – 비트속도 매우 느림 좌우 상단/측면	챔피언 3단계 – 비트속도 빠름 복합구성
몸풀기 4단계 – 비트속도 매우 느림 복합구성	챔피언 4단계 – 비트속도 매우 빠름 복합구성

▼ ▲

2. 도전자 모드 (시니어 주 훈련)	3. 베테랑 모드 (일반인 훈련)

도전 1단계 – 비트속도 느림 좌우 상단	베테랑 1단계 – 비트속도 보통 좌우 상단
도전 2단계 – 비트속도 느림 좌우 상단/측면	베테랑 2단계 – 비트속도 보통 좌우 상단/측면
도전 3단계 – 비트속도 느림 복합구성	베테랑 3단계 – 비트속도 보통 복합구성
도전 4단계 – 비트속도 보통 복합구성	베테랑 4단계 – 비트속도 빠름 복합구성

▶

단계별 난이도 구성

⑦ 스테이지 구성

게임 배경의 기본 콘셉트는 원형의 마당, 북소리로 리듬을 대결하는 장소다. 서로의 북소리가 충돌하는 모습을 형상화한 소리에 맞춰 높낮이가 움직이며 시각적으로 연주 타이밍을 느끼고 이해할 수 있게 한다.

- 사용자의 위치는 무대 하단에서 올려보는 시점, 실제 VR 환경을 구축한다.
- 상대편 북은 전통 북 진고로, 북 뒤에는 거대하면서 익살스러운 캐릭터를 배치한다.
- 숨겨진 그림이 나오는 병풍은 4-6개 정도로 구성하며, 원형의 담장 뒤에 위치한다.

유니티 게임엔진 내 스테이지 구성

3. 공황장애 개선 웹툰 프로젝트

본 프로젝트는 중소벤처기업부 사업으로 (주)블라우비트로부터 가천대
학교가 위탁 수행한 연구 개발이다.

웹툰 VR 공황장애 개선 프로젝트

① 콘텐츠 설계

정신질환 노출 치료가 필요한 환자에게 도움을 주는 보조 치료 목적이
며, 재미와 몰입을 높이기 위해 웹툰 형식을 이용해 3D나 VR 멀미에 취
약한 사람들에게도 부담 없이 사용할 수 있는 콘텐츠를 구현한다. 다음
은 VR 콘텐츠 개발 흐름에 관한 그림이다.

　개발한 VR 콘텐츠는 공황장애 환자를 위한 시나리오를 구성하며,
콘텐츠의 구성 및 몰입감을 위한 연출은 웹툰의 방식을 참고해 VR로 구
현한다.

　구현한 콘텐츠의 경우 노출 치료를 많이 사용하는 공황장애의 상황
을 웹툰 작가가 원화로 설계하며, VR 기기는 메타의 오큘러스 퀘스트를
사용해 고사양 데스크톱 PC 필요 없이 쉽고 간단하게 제한된 공간에서
도 쉽게 활용할 수 있게 구성한다.

문제점 인지		콘텐츠 검증
▼		▲
		콘텐츠 구현
		▲
콘텐츠 기획	시나리오 개발 ▶	콘텐츠 설계

VR 콘텐츠 개발 흐름도

분석	▶	설계	▶	구현	▶	테스트	▶	배포
개발 요구 사항		시나리오 및 콘티		웹툰 이미지 제작		시퀀스별 테스트		콘텐츠 구현 완료
기존 콘텐츠 사례		UX 디자인		VR 사용자		UI/UX 디자인		사용자 체험
		UI 디자인		VR 환경 디자인		통합 테스트(PC/HMD)		
		VR 사용자		이미지 시퀀스		안정성 및 품질		
				멀티미디어 요소				
				빌드 및 폴리싱				

VR 콘텐츠 상세 흐름도(출처: 디지털예술공학멀티미디어논문지)

위와 같이 콘텐츠를 구현하기 전에 내용을 정리한다. 구체적으로 정리가 된 콘텐츠 상세 흐름도는 작업 시 일정 관리가 쉽고, 콘텐츠의 질적인 면에서도 우수한 결과물을 만들 수 있다.

② 콘텐츠 시나리오 구현

정신과 전문의의 자문을 거친 시나리오를 사용해 공황장애로 어려움을 가진 환자들이 일상에서 갑자기 증상이 나타나는 현상에 초점을 맞추어 진행했다. 특히 출퇴근 시간대의 지하철은 공황장애를 일으키기 쉬운 조건을 가지고 있다. 출퇴근 시간대의 지하철을 배경으로 웹툰에 집중할 수 있도록 UI를 하단에 배치해 몰입감을 높인다.

공황장애 개선용 콘텐츠 시나리오 구성은 5단계로 나누어 구성한다. 5단계 시나리오는 되어 환자들이 공황장애가 일어나는 상황을 구체적으로 몰입할 수 있게 인지 가능한 상황에 맞는 효과음과 애니메이션을 넣어 구성한다.

정리한 시나리오를 기반으로 유니티 게임엔진을 활용해 콘텐츠를 구현한다. 효과적인 UI 구현을 위해 아래와 같이 가독성, 배경, 재질, 형태 요소로 구분하여 제시한다.

발단: 평소와 같이 출근 시간 지하철로 내려간다.

전개: 지하철의 도착 소리가 들려옴과 동시에 호흡이 힘들어지며 식은땀이 나기 시작한다.

위기: 지하철이 도착하면서 사람들에게 밀리듯 지하철을 탄다.

절정: 호흡은 힘들어지고 식은땀을 흘리기 시작하며 서 있기도 힘들어진다.

결말: 거친 호흡과 식은땀으로 인해 지하철에서 쓰러진다.

③ 콘텐츠 재질과 형태

VR에서는 웹툰 1.0 방식은 여러 컷을 한 번에 보여주기 때문에 인식의 한계가 있고, VR 기기에서 화면 조작을 드래그하는 방식은 힘들다. 이미지나 글자를 인식하는 시야각이 좌우 합쳐서 30도 정도이기 때문에 많은 컷보다는 한눈에 인식이 가능한 단일 컷이 더욱 효과적이다. 본 콘텐츠 구현은 장면을 3D 모델링보다 재질로 구분한다. 재질로 구분하는 장점은 유브이맵 수정으로 인한 왜곡을 수정할 수 있으며, 컷마다 애니메이션이나 효과음을 개별로 제어가 가능하다.

가독성이 높은 오브젝트의 노말(Normal)값을 찾기 위해 네 가지의 경우로 개발을 진행한다. 360도 구, 216도 구, 216도 원기둥, 평면의 경우를 확인하며, 216도 구와 216도 원기둥에서 216도로 구성해 사람이 두 눈으로 볼 수 있는 최대 시야각으로 정한다. 형태에 따른 이미지 왜곡과 글씨의 왜곡이 생긴다. 이것을 토대로 이미지는 216도 구를 사용하고, 대사의 경우는 216도 원기둥을 사용해 제작한다.

본 연구는 사용자가 부담이 없고 쉽게 즐길 수 있는 웹툰의 형식을 이용하여 화면을 컷 단위로 구성했으며, 몰입감을 위해 배경음, 효과음, 재질의 애니메이션을 사용했다. 또한 콘텐츠와 콘텐츠 사이에 로딩을 추가해 심리 치료에 대한 간단한 정보 전달의 콘텐츠를 구현했다. 특히 이번 연구에서는 VR 기기의 콘텐츠 가독성에 중점을 두었지만, 실제 VR 기기의 화면과 일반 모니터 화면은 차이가 있어 콘텐츠 확인 시 많은 시간이 소요되었다.

형태에 따른 왜곡

360도 구

• 이미지는 구의 위쪽이나 아래쪽으로 갈수록 왜곡된다.
• 글씨는 읽을 수는 있으나 모양에 따라 왜곡된다.

216도 구

• 이미지는 구의 위쪽이나 아래쪽으로 갈수록 왜곡이 적다.
• 글씨는 읽을 수는 있으나 모양에 따라 왜곡된다.

216도 원기둥

- 원기둥의 모양으로 왜곡이 심하다.
- 글씨의 모양이나 늘어짐이 없다.

평면

- 모양에 따른 늘어짐이 생긴다.
- 글씨는 읽기 어려우며, 모양에 따른 왜곡은 없지만, 늘어짐이 생긴다.

360도 구

216도 구

216도 원기둥

평면

4. ADHD 환자의 주의 집중력 훈련 프로젝트

본 프로젝트는 과학기술정보통신부 '복합생체반응정보기반 지능형 VR
LifeCare 기술개발' 사업의 일환으로 개발되었다.

① 프로젝트 개요

이 프로젝트는 ADHD 증상의 치료 또는 증상 완화 효과를 알아보기 위해 진행한다. 또 콘텐츠의 개발과 기술적 테스트 완료 후 ADHD 증상을 가진 환자들을 대상으로 한 임상 시험을 통해 정신 질환 치료에 VR 몰입형 콘텐츠가 얼마나 효과적인지 검증한다.

| 기존 치료 방법 분석 | ▶ | 시나리오 정리 | ▶ | 콘텐츠 구현 | ▶ | 소프트웨어 품질 검증 | ▶ | 임상 시험 |

② 시나리오 설계

콘텐츠에 사용할 시나리오는 대상 환자의 기억력과 주의력을 훈련하기 위해 설계되었다. 이를 위해 일상생활과 유사하게 설계된 가상현실 속에서 기억력과 주의력을 향상시키는 과제를 수행하고, 다양한 기억 향상 전략 학습을 의도했다. 우선 주의력 집중 훈련 콘텐츠는 초등학교 환자군을 대상으로 한정했다.

주의 분산 자극이 주어질 때 목표한 과제를 얼마나 긴 시간 동안 달성하는지 측정하기 위해 두 가지 난이도를 준비했다. 저학년이나 글자 해독이 어려운 아동은 도형을 통해, 고학년이나 글자 재인과 해독을 할 수 있는 아동은 글자를 통해 집중력 훈련을 하게 한다. VR 배경은 대상 환자군이 가장 익숙한 학교를 선택해 교실이나 강당 활동을 콘셉트로 내용을 정리했다. 추가로 아동을 대상으로 하는 만큼 롤러코스터를 콘셉트로 한 야외 활동 시나리오도 넣었다. 롤러코스터를 탄 상태에서 지시문에 따라 목표물을 사격하는 것으로, 시각적 콘셉트인 학교와는 다소 거리가 있지만 임상 시험 대상자의 게임적 재미를 고려했다.

③ 프로젝트 구성

본 프로그램은 주의 집중력 훈련을 위한 콘텐츠로 세 가지 유형(교실 활동, 체육 활동, 야외 활동)의 게임으로 구성된다. 게임별 EASY-STEP, HARD-STEP 단계로 나뉘어 쉬운 난도에서 점차 어려운 난도로 게임을 진행한다.

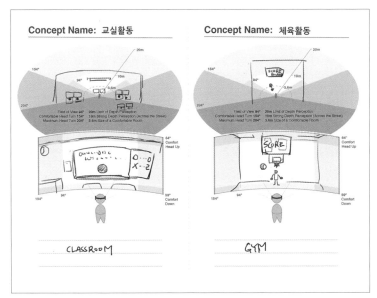

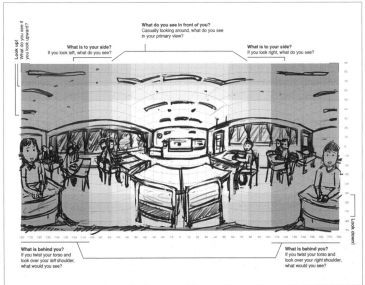

VR 콘셉트 스케치

교실 활동

- 저학년 대상: 교실을 배경으로 도형이 칠판에 나타나 도형의 형태와 색깔을 기억하게 하고 문제의 정답 및 오답을 맞히는 게임이다. 게임의 난이도에 따라 도형의 개수, 색깔에 변화를 주었다.
- 고학년 대상: 교실을 배경으로 칠판에 회전하는 카드가 있다. 같은 단어를 맞추는 게임과 연속된 두 개의 단어 안에 중복된 글자를 발견해

문제의 정답 및 오답을 맞히는 게임이다.

- 문제의 개수는 10회, 20회, 40회, 60회로 선택이 가능하다. 10회에서 시작해 점차 문제 횟수를 늘려 나가는 것을 권장한다.

체육 활동
화면 앞에 지정된 공을 기억하고 날아오는 공을 도구로 잡는 게임이다. EASY-STEP1과 HARD 난이도의 차이는 공이 날아오는 속도의 차이가 있다.

야외 활동
롤러코스터를 타고 안내 방송에 따라 왼쪽 혹은 오른쪽에 있는 풍선을 터트리는 게임이다. 난이도 구분이 없다.

④ 콘텐츠 구현

시나리오를 바탕으로 본 콘텐츠 구현을 위해 에픽게임즈의 언리얼 게임 엔진4를 사용했다. 언리얼 게임엔진은 높은 실사 그래픽 표현력을 장점으로 게임뿐만 아니라 다양한 인터랙션 콘텐츠, 시뮬레이션 등에 사용되고 있다. 콘텐츠에 사용되는 VR HMD는 삼성 오디세이VR을 사용했다. 해외 오큘러스 VR이나 바이브는 한국인의 두상에 맞지 않거나 안경을 착용한 피험자가 불편함을 호소하는 경우가 많다. 콘텐츠 구현 단계부터 오디세이VR HMD의 화각을 고려해 화면을 설계하고 컨트롤러에 맞게 조작 버튼을 배치했다.

콘텐츠 창에서 게임 목록을 선택한다. 선택 훈련(집중력 훈련, 인지 훈련)

게임 목록에서 활동(교실, 체육, 야외)을 선택한다.

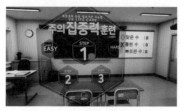

난이도별로 세부 목록이 등장한다.

문제 횟수를 10회, 20회, 40회, 60회로 선택할 수 있다.

칠판에 문제와 함께 도형이 나타난다.

문제에 대한 답을 O 또는 X를 누른다.

정답 결과표가 화면에 나타난다.

'체육 활동' 게임 세부 목록으로 들어와 난이도 별로 게임을 선택한다.

문제 질문과 함께 공이 나타난다.

기억한 공이 날아오면 잘 구별해 컨트롤러를 눌러 잡는다.

정답 결과표가 화면에 나타난다.

'야외 활동' 게임을 선택하면, 사용자는 롤러코스터를 탄다.

제시되는 안내 방송에 따라 오른쪽, 왼쪽의 풍선을 컨트롤러로 잡는다.

롤러코스터의 게임이 끝날 때까지 안내 방송을 잘 듣고 풍선을 잡는 게임을 지속한다.

⑤ 콘텐츠의 완성 및 검증

개발된 콘텐츠는 국제 표준 ISO/IEC 25023을 기반으로 정상 동작 기준을 설정하고 기능적 적합성, 사용성, 신뢰성 등에 대한 검증을 위해 테스트케이스를 구성해 시험 인증을 시행한다. 발견된 결함 사항은 내부적으로 반복 테스트 수행, 수정 및 보완을 거친 후 회귀 시험을 시행한다.

다수의 시뮬레이션 및 검증 과정을 통해 콘텐츠 내에 필요한 기능의 수행 여부 및 향후 수정 시의 유지 보수, 호환성에서의 무결성을 확인한다. 이와 같은 과정을 거쳐 콘텐츠의 기능 구현을 완료하고, UI 디자인 및 화면에 사용되는 모든 그래픽 요소, 인터랙션 기능 등을 확인한다.

ID	시험 항목	정상 동작 기준
TC12	'집중력 훈련' 콘텐츠 실행 테스트	• 최초 메인 화면 출력 여부 확인 • 각 버튼 활성화 여부 확인 • 버튼별 동작 정상 여부 확인
TC13	콘텐츠별 옵션 정상 동작 여부 확인	• 교실, 체육, 야외 활동 정상 실행 확인 • 콘텐츠별 세부 옵션(난이도, 반복 횟수) 선택 정상 동작 확인 • 콘텐츠별 설명 출력 확인
TC14	콘텐츠별 결과 정상 출력 여부 확인	• 정반응, 오반응, 실수 등 결과 정상 출력 여부 확인
TC15	'체육 활동' 시 공이 정상적으로 잡히는지 확인	• 날라오는 공을 정상적으로 잡을 수 있는지 확인 • 공을 잡았을 때 정반응, 오반응이 정상적으로 나타나는지 확인
TC16	'교실 활동' 시 버튼 기능 확인	• 안내음 '딩동' 소리가 난 다음 발사체가 목표물에 적중했을 때, 정상적으로 정답에 대응하는 파티클이 출력되는지 여부 확인 • 안내음 '딩동' 소리가 나지 않고 발사체가 목표물에 적중했을 때, 정상적으로 오답에 대응하는 파티클이 출력되는지 여부 확인
TC17	'야외 활동' 시 발사체 정상 출력 확인	• 컨트롤러를 활용해 정상적으로 발사체가 발사되는지 확인 • 의도한 방향으로 발사체가 나가는지 확인
TC18	'야외 활동' 시 정상적인 파티클 출력 확인	• 안내음 '딩동' 소리가 난 다음 발사체가 목표물에 적중했을 때, 정상적으로 정답에 대응하는 파티클이 출력되는지 여부 확인 • 안내음 '딩동' 소리가 나지 않고 발사체가 목표물에 적중했을 때, 정상적으로 오답에 대응하는 파티클이 출력되는지 여부 확인

⑥ 콘텐츠 연구 결과

연구 결과, 이 프로젝트는 ADHD 아동들의 증상 완화에 도움이 되는 비약물적 치료법(Non-Pharmacologic Treatment) 중 하나로 활용할 수 있을 것으로 판단된다. 환자에게 VR 훈련 동기를 부여하고 훈련 참여율을 높이기 위해서는 게임 요소를 적용해 더 재미있는 상호작용 기능을 충분히 제공해야 한다.

장기적 관점에서 살펴보면 VR 프로그램을 통해 동일한 인력이 더 많은 환자를 상담하고 치료할 수 있으므로 향후 효율적 치료를 확대하고, 정신건강의학과의 진입 장벽을 낮춰 일반인들의 부정적 편견을 줄이는 데 도움이 된다. 또한 VR 콘텐츠는 직접적인 치료 도구보다는 보조적인 치료 수단으로 활용될 것이다. 특히 놀이를 좋아하는 아동들의 특성에 따라 좀 더 쉽고 편리하게 ADHD 아동을 찾아내는 데 유용한 선별적 도구로 활용될 수 있다. 결과적으로 VR 처치는 ADHD 증상 완화에 도움이 되며 치료 세션에 대한 아동들의 집중도와 몰입도를 높일 수 있다는 점에서 치료 효과를 극대화할 것으로 기대된다.

VR 임상실증 장면(길병원, 인하대병원)

◎ 메타버스 TIP

의료 분야 VR 설계

의료 분야의 VR 콘텐츠를 설계할 때 고려해야 할 중요한 사용자 경험 요소가 있다. 하지만 이것들은 의료 분야에만 해당할 뿐 다른 분야에는 적용되지 않을 수 있다. 의료 VR UX 디자인의 주요 고려 사항은 다음과 같다.

| 정확성과 정밀성 |

의료 시술은 고도의 정확성과 정밀성을 요구한다. VR 경험은 인체, 의료 기기 및 절차를 정확하게 나타내야 한다. 모든 부정확성은 비효율적인 교육 또는 잠재적 피해로 이어질 수 있다.

| 사용자 편의에 대한 민감도 |

VR은 일부 사용자에게 불편함이나 방향감각 상실을 유발할 수 있으며 콘텐츠의 특성(예: 수술 절차)으로 의료 환경에서 증폭될 수 있다. 디자이너는 모든 사용자에게 편안하고 견딜 수 있는 경험을 제공하기 위해 노력해야 한다.

| 현실감 |

의료용 VR 교육의 효과는 종종 VR 경험이 실제 조건을 얼마나 가깝게 모방할 수 있는지에 달려 있다. 여기에는 시각적 사실성이 포함될 수 있지만, 다양한 조직의 느낌, 수술 기구의 무게 등을 시뮬레이션하기 위한 햅틱 피드백과 같은 다른 요소도 포함될 수 있다.

| 상호작용성 |

의료용 VR 경험은 사용자가 절개, 상처 봉합 등과 같은 작업을 수행할 수 있도록 상호작용성이 높아야 한다. 상호작용성은 또한 시스템이 사용자 작업에 반응하는 방식으로 확장된다. 즉각적이고 유용한 피드백이 필요하다.

| 접근성 |

의료용 VR 경험은 신체적 능력과 전문 지식이 다른 사용자를 포함해 광범위한 사용자가 접근할 수 있도록 설계되어야 한다. 여러 모드 또는 복잡성 수준 설계, 강력한 자습서 섹션 제공 또는 다양한 사용자 요구에 맞게 조정 가능한 설정 포함이 해당한다.

| 윤리적 고려 사항 |

의료 분야에서 VR 경험을 설계하는 데는 고유한 윤리적 고려 사항이 포함될 수 있다. 예를 들면, 환자 데이터를 책임감 있게 사용하고 가상 환자의 프라이버시와 존엄성을 존중하는 것이 중요하다.

| 테스트 및 검증 |

의료 절차에서 실수로 인한 잠재적인 결과를 고려할 때 의료 VR 경험을 철저히 테스트하는 것이 중요하다. 의료 전문가와 긴밀히 협력해 교육의 정확성과 효과를 검증하고 피드백을 기반으로 경험을 반복적으로 개선하는 것 등이 이에 해당한다.

영화 속 메타버스 UX 디자인

우리가 메타버스 개념을 인지하기 이전부터 메타버스는 존재했다. 특히 영화계에서는 이미 오래전부터 메타버스를 소재로 해왔다. 그중 메타버스 개념을 바탕으로 UX 디자인이 뛰어난 영화 몇 편을 소개한다.

① 레디 플레이어 원

〈레디 플레이어 원(Ready Player One)〉(2018)은 사람들이 'OASIS'라는 가상 세계에서 대부분의 시간을 보내는 암울한 미래를 배경으로 한 SF 영화다. 영화 속 'OASIS'의 메타버스 UX 디자인은 다음과 같다.

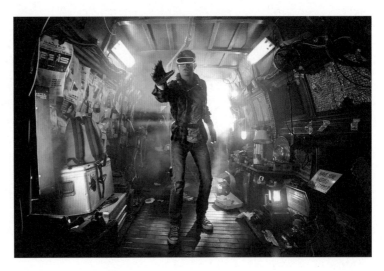

아바타 및 사용자 지정
주인공은 OASIS 내에서 자신의 아바타를 만들어 가상 세계에서 자신의 개성을 표현하고 활동한다.

가상현실 인터페이스
OASIS는 가상 키보드, 트레드 밀, 터치스크린 및 전신 햅틱 슈트에 이르기까지 사용자가 상호작용할 수 있도록 다양한 가상현실 인터페이스를

제공한다. 이 인터페이스를 통해 사용자는 가상 세계에 완전히 몰입한다.

게임 및 어드벤처
OASIS는 사용자가 가상 환경을 탐색하고, 도전 과제를 완료하고, 멀티플레이어 게임에 참여할 수 있는 게임 및 어드벤처 플랫폼으로 설계되었다.

마켓
OASIS에는 사용자가 가상 상품과 통화를 거래할 수 있는 가상 시장이 있다. 이는 메타버스에 경제활동 계층을 추가해 사용자에게 목적 의식과 가상 세계 내에서의 활동 참여 동기를 제공한다.

사회적 상호작용
OASIS는 사용자가 가상 대화에서 멀티플레이어 게임에 이르기까지 다양한 방식으로 상호작용한다. 이것은 메타버스 내에서 공동체 의식과 사회적 상호작용을 만들어 전 세계의 다른 사람들과 연결할 수 있는 장소를 만든다.

② 주먹왕 랄프 2
〈주먹왕 랄프 2: 인터넷 속으로(Wreck-It Ralph 2: Ralph Breaks the Internet)〉(2019)는 다양한 온라인 플랫폼과 비디오 게임을 아우르는 가상 세계에서 벌어지는 컴퓨터 애니메이션 영화다. 영화 속 메타버스 UX 디자인은 다음과 같다.

내비게이션 사용자 인터페이스

캐릭터가 다양한 온라인 플랫폼과 비디오 게임 사이를 이동할 수 있는 내비게이션 사용자 인터페이스가 있다. 이를 통해 가상 세계의 다양한 부분에 쉽고 편리하게 접근할 수 있어 주인공은 다양한 환경을 경험한다.

시각적으로 양식화된 환경

영화에 나오는 다양한 온라인 플랫폼과 비디오 게임은 각각 고유한 모양과 느낌을 가진 시각적으로 양식화된 환경으로 묘사된다. 이는 메타버스 내에서 시각적 구별과 다양성을 만들어 사용자가 다양한 가상 환경을 경험할 수 있게 한다.

사회적 상호작용

가상 세계에서 상호작용하는 캐릭터를 특징으로 하며, 메타버스 내에서 사회적 상호작용 및 커뮤니티 감각을 생성한다. 이를 통해 사용자는 다른 사람과 연결하고 사회적 맥락에서 가상 세계를 경험한다.

③ 코드명 J

〈코드명 J(Johnny Mnemonic)〉(1995)는 사람들이 기술을 사용해 많은 양의 데이터를 외장 하드처럼 머리에 저장하고 전송하는 미래를 배경으로 한 SF 영화다. 영화 속 메타버스 UX 디자인은 다음과 같다.

가상 인터페이스

영화의 캐릭터는 디스플레이 및 가상현실 시스템과 같은 가상 인터페이스를 통해 메타버스와 상호작용한다. 이 인터페이스를 통해 주인공은 가상 세계를 경험하고 제어한다.

데이터 저장 및 전송

영화의 중심 기술은 사용자가 가상 세계에서 정보에 액세스하고 조작할 수 있도록 마음에 많은 양의 데이터를 저장하고 전송하는 기능이다. 이것은 메타버스 내에서 연결성과 힘의 감각을 만든다.

물리적 현실 세계와 가상 세계

물리적 현실 세계와 가상 세계 사이의 관계를 탐구하며 캐릭터는 종종 둘 사이를 이동한다. 이것은 둘 사이의 균형감과 연결을 만들어 사용자가 두 세계를 경험하고 두 세계 모두에 대한 기술의 영향을 이해하게 한다.

사회적 상호작용

가상 세계에서 서로 상호작용하는 캐릭터를 특징으로 하며, 메타버스 내에서 사회적 상호작용 및 커뮤니티 감각을 생성한다. 이를 통해 사용자는 물리적으로 서로 격리되어 있어도 다른 사용자와 연결한다.

④ 아바타

〈아바타(Avatar)〉(2009)는 인간이 고도로 발전된 인공 세계인 판도라와 상호작용하는 세계를 배경으로 한 SF 영화다. 영화 속 메타버스 UX 디자인은 다음과 같다.

아바타 몸

가상 세계에서 육체 역할을 하는 원격 제어 아바타를 통해 판도라와 상호작용하는 인간을 특징으로 한다. 이 아바타는 사용자가 자신의 외모와 능력을 선택하는 등 고도로 사용자 지정이 가능하도록 설계되었다.

가상 인터페이스

사용자는 제어판 및 디스플레이와 같은 가상 인터페이스를 통해 아바타와 상호작용하고 가상 세계에서 아바타의 움직임과 동작을 제어한다.

현실감 표현

판도라는 풍부하고 상세한 자연환경과 다양한 종으로 이루어진 매우 현실감 있고 사실적인 세계로 묘사된다. 이는 메타버스 내에서 경이로움을 만들어 관객이 낯선 세계를 경험하게 한다.

사회적 상호작용

아바타를 통해 사용자는 판도라의 토착 원주민과 상호작용할 수 있으므로 메타버스 내에서 사회적 상호작용 및 연결 감각을 생성한다. 이를 통해 사용자는 문화적으로나 생물학적으로 다르더라도 다른 사람과 연결한다.

이 밖에도 영화 〈매트릭스〉〈프리 가이〉〈트론〉〈이퀼리브리엄〉〈킹스맨〉〈데몰리션 맨〉〈아이, 로봇〉〈써로게이트〉〈마이너리티 리포트〉 등 메타버스 UX 디자인 개념을 바탕으로 한 흥미로운 영화들이 있으니 꼭 참고하기를 바란다.

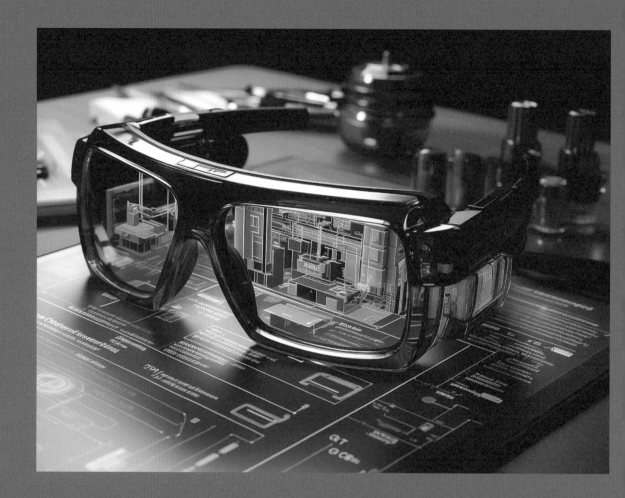

사용자가 말하는 것이 아니라
행동에 주의를 기울여라.

제이콥 닐슨

메타버스,
사용자 경험 평가

5

메타버스 UX 평가

사용자 경험(UX)이란 사용자가 제품이나 서비스를 사용하면서, 또는 그 사용을 예측하면서 얻는 인지적 이해부터 반응까지를 포괄하는 의미다. 메타버스 사용자 경험 평가는 메타버스에서 사용자 경험의 품질을 평가하는 과정으로, 가상 환경에서 사용자 경험의 유용성과 접근성, 전반적인 즐거움을 평가하는 것이다. 메타버스 사용자 경험에는 VR, AR, XR에 따라 기기와 상호작용하는 경험 평가를 다르게 제시할 수 있다. 여기에서의 사용자 경험 평가는 VR을 기준으로 제시한다.

메타버스에서 사용자 경험을 평가하는 데는 사용자 테스트, 포커스 그룹, 설문 조사와 같은 정성적 연구 방법과 사용성 테스트, 앱 분석, 온라인 투표와 같은 정량적 방법을 포함해 다양한 방법이 있다.

메타버스에 대한 사용자 경험 평가 체크리스트의 주요 항목에는 사용 용이성, 직관적인 탐색, 시각적 호소력이나 경험의 전반적인 즐거움과 같은 요소가 포함되고, 메타버스의 관련 사용자 경험 평가 사례에는 인기 있는 가상 세계, 온라인 게임 경험 등 몰입형 가상 환경에 대한 연구가 포함된다. 메타버스에서의 사용자 경험 평가에 대한 세부 사항이나 기준은 평가의 목표와 대상, 가상 환경의 대상과 콘텍스트에 따라 달라질 수 있다.

1. 평가 방법

메타버스로 알려진 가상현실 및 증강현실 환경에서 사용자 경험을 평가하는 것은 몰입형이나 상호작용 특성 때문에 복잡하다. VR 콘텐츠의 사용자 경험 요소는 전기전자기술자협회(IEEE, Institute of Electrical and Electronics Engineers)의 소프트웨어 평가 기준(ISO/IEC 25010:2011)에 따라 사용 편의성과 사용 품질 특성들에 기인한다. 사용 편의성은 인터페이스 품질, 접근성, 학습 능력으로 구분할 수 있고, 사용 품질은 효과성, 안정성, 만족도로 구분할 수 있다.

VR 콘텐츠의 사용자 경험 요소와 설명

구분	요소	설명
사용 편의성	인터페이스 품질	인터페이스의 배치, 선택의 용이성
	접근성	콘텐츠 접근의 용이성
	학습 능력	콘텐츠 학습의 용이성
사용 품질	효과성	콘텐츠 의도의 전달성
	안정성	콘텐츠 실행 안정성
	만족도	사용자의 콘텐츠 만족도

메타버스에서 VR 콘텐츠 사용자 경험을 평가하는 데는 사용자 테스트, 휴리스틱 평가, 사용자 설문 조사, 사용자 반응 추적, 데이터 분석, 심층 인터뷰, 만족도 조사 등 다양한 방법이 있다. 각 평가 방법이 어떻게 진행되는지 살펴보면 다음과 같다.

사용자 테스트

실제 제품을 사용하는 사용자의 행동과 반응을 관찰하는 방법이다. 일반적으로 사용자 테스트는 관찰자가 사용자의 행동을 관찰하고, 문제점이나 개선점을 찾아내는 데 사용된다. 메타버스의 경우 가상 환경 내의 사용자 관찰을 통해 테스트한다.

휴리스틱 평가

전문가가 정의한 사용성 지침을 기반으로 제품을 검토하는 방법이다. 전문가는 이런 지침들을 사용해 사용성 문제를 식별하고 개선 방향을 제시한다. 확립된 사용자 경험 평가 원칙과 지침을 사용해 메타버스 경험을 평가한다.

사용자 설문 조사

사용자에게 제품에 대한 의견을 직접 묻는 방법이다. 설문 조사를 통해 사용자의 만족도, 제품에 대한 인식, 개선 사항 등을 파악한다.

데이터 분석

사용자의 사용 패턴, 행동, 반응 등을 수집하고 분석하는 방법이다. 이 방법은 대규모 사용자 집단의 행동을 파악하거나 특정 기능 또는 서비스가 어떻게 사용되고 있는지 이해하는 데 유용하다.

심층 인터뷰

사용자와 1 대 1로 대화하면서 사용자의 경험, 의견, 제안 등을 듣는 방법이다. 사용자 인터뷰는 깊이 있는 피드백을 얻을 수 있는 데다 사용자의 개별적인 요구나 기대를 파악하는 데 도움이 된다. 메타버스에 대한 사용자의 경험과 인식을 수집하기 위해 사용자와 질적 인터뷰를 수행한다.

만족도 조사

현존감, 편안함, 안정성과 같은 메타버스 경험의 다양한 측면에 대한 사용자의 만족도를 측정한다.

사용자 반응 측정

뇌파, 심박수, 행동 추적, 동공 추적과 같은 생체 신호를 통해 메타버스 경험에 대한 사용자의 반응을 측정해 몰입도, 참여도, 피로도, 만족도 및 감정 상태를 측정한다.

웹이나 모바일 앱과 메타버스에서의 사용자 경험 평가는 기본적인 원칙에서는 유사하지만, 환경의 특성에 따라 차이점이 있다. 사용자의 경험과 만족도를 중심으로 사용자의 요구 사항이나 개선 사항을 파악하는 것과, 휴리스틱 평가, 사용자 테스트, 사용자 인터뷰, 설문 조사와 같은 평가 방법은 웹이나 모바일 앱과 메타버스 모두에 적용된다.

그러나 메타버스라는 3차원 가상 환경 안에서 사용자는 자유롭게 이동하고 상호작용한다. 즉 2D인 웹이나 모바일 앱과는 달리 메타버스는 공간 인식, 이동성, 몰입감 등을 중점적으로 평가해야 한다. 또한 메타버스는 VR과 AR 기술을 활용하는 만큼 VR과 AR 기기의 편의성, 시뮬레이션의 품질, 렌더링 속도 등 하드웨어 성능과 같은 기술적 요구 사항이 사용성에 큰 영향을 미치고, 현실 세계와 가상 세계의 결합이 중요한 평가 요소가 된다. 따라서 기술적 요구 사항 및 가상의 개체가 현실 세계와 얼마나 자연스럽게 결합되는지, 가상 객체와의 상호작용이 얼마나 자연스럽고 직관적인지를 평가해야 한다. 메타버스 환경에서는 눈동자 추

적, 모션 캡처, 심리 생리학적 측정 등의 기술을 활용해 사용자의 행동을 실시간으로 기록하고 분석할 수 있다. 이런 기술은 웹이나 모바일 앱에서는 사용되지 않는다.

VR 콘텐츠는 사용자의 특성 등과 함께 사용성, 상호작용, 재미는 모두 현존감에 영향을 미치고, 사용 품질이 낮을 경우 VR 멀미(VR Sickness)와 연관되기 때문에 VR 콘텐츠의 사용자 경험 요소들은 서로 유기성을 지닌다.

VR 콘텐츠의 심리적 경험 요소와 휴먼 팩터 요소

구분	요소	설명
심리적 경험	현존감	가상현실에 있다는 사실이 지각되지 않는 심리적 상태
	상호작용	사용자와 콘텐츠 내 요소 간 서로 영향을 주고받는 행동의 용이성
휴먼 팩터	어지럼증	VR 멀미 요소
	멀미	

2. 평가 대상

VR의 사용자 경험을 평가할 때는 사용자의 기대치나 필요성 그리고 기기 사용 능력에 따라 크게 달라질 수 있다. 따라서 연령이나 성별, 다양성을 고려하는 것은 매우 중요하다.

연령

연령에 따라 사용자의 능력과 선호가 달라질 수 있다. 어린아이는 복잡한 조작을 다루는 데 어려움을 겪을 수 있고, 노년층은 가상현실 환경에서 기기를 착용하거나 몸을 움직이는 데 제한이 있을 수 있다. 이런 차이를 고려해 해당 연령대의 사용자를 대상으로 사용성 테스트를 진행하고, 사용자의 연령대에 맞는 인터페이스를 제공한다.

성별

성별에 따른 선호도와 능력 차이를 고려해야 한다. 일부 연구에서는 남성과 여성이 가상 환경에서의 공간지각 능력에 차이를 보이는 것으로 나타났다. 이 연구는 가상 환경에서의 탐색 태스크를 통해 진행되었고, 남성이 여성보다 더 큰 환경에 대한 지향성을 보였다. 이는 남성이 큰 규모의 공간적 관계를 정확하게 이해하고 구현하는 능력이 뛰어나다는 것을 시사한다. 이런 능력 차이를 고려해서 성별에 따른 사용성 테스트를 별도로 진행하거나 성별을 고려한 설계 방법을 적용할 수 있다.

그러나 이런 성별 차이는 절대적이지 않다. 성별과 관계없이 개인의 경험과 능력에 따라 크게 달라질 수 있다. 예를 들어 가상 환경에서의 경험이 많은 여성은 남성보다 더 나은 공간지각 능력을 가질 수 있다. 따라서 성별에 따른 결과는 메타버스 플랫폼을 개발하고 평가하는 참고용으로 사용하는 게 좋다.

다양성

사용자의 경험은 단순히 나이와 성별에 의해 결정되는 것이 아니다. 문화적 배경, 기술적 숙련도, 물리적 능력 등 다양한 요소가 사용성에 영향을 미친다. 이런 다양성을 반영하기 위해 다양한 사용자 그룹을 대상으로 사용성 테스트를 진행하고, 그 결과를 바탕으로 플랫폼을 개선해야 한다.

3. 평가 절차

평가 절차는 VR에서 사용자 경험을 평가하는 데 사용되는 체계적인 절차와 필요 방법을 말한다. 이 절차의 목적은 VR에 대한 사용자의 상호작용 및 경험에 대한 데이터와 정보를 수집한다. 그리고 이 정보를 사용해 개선 영역을 식별하고 필요한 변경을 수행해 전반적인 사용자 경험을 향상시킨다.

다음에서 보여주는 다이어그램은 기존 연구에서 사용된 VR 사용자 경험 평가 절차다. VR 콘텐츠 사용자는 테스트 사전 설명, 사전 설문(인적사항, ITQ), VR 콘텐츠 체험, 사후 설문(PQ, GEQ, SSQ), 데이터 수집, 데이터 분석의 절차로 평가를 진행한다.

사전 실험		사전 조사
실험 설명	▶	연령, 성별, 기타/몰입 성향 설문 조사(ITQ)

VR 콘텐츠 실험

HMD 쓰기	콘텐츠 재생 & 휴식	HMD 벗기

약 30분간 진행

사후 조사			
현존감 설문(PQ), 게임 경험 설문(GEQ), 시뮬레이션 멀미 설문(SSQ)	▶	데이터 수집	▶ 분석

VR 사용자 경험 평가 절차

평가 절차에서 유념해야 할 사항은 다음과 같다.

- 평가 목표 및 정의: 사용자 경험의 어떤 특정 측면을 평가해야 하는가?
- 대상 사용자 식별: 평가 대상은 누구인가?
- 평가 방법 설계: 어떤 평가 기법을 사용할 것인가?
- 평가 수행: 어떻게 평가 방법을 관리하고 데이터를 수집할 것인가?
- 데이터 분석: 무엇을 목적으로 추세와 패턴을 식별할 것인가?
- 결과 보고: 이해관계자에게 제시할 조사 결과 및 권장 사항은 무엇인가?
- 권장 사항 구현: 평가 결과에 따라 무엇을 변경할 것인가?

VR의 평가 방법을 기준으로 평가 절차를 구체적으로 알아보자. 이 평가 절차는 앞서 설명한 '1. 평가 방법'을 기반으로 절차를 진행한다.

설문 조사

사용자에게 직접적인 피드백을 얻는 가장 간단하고 효과적인 방법이다. 설문 조사는 사용자의 경험, 선호도 그리고 제품이나 서비스의 문제점 등을 파악하는 데 도움을 준다. VR에 대한 설문 조사는 사용자의 환경 설정, 인터페이스 디자인, 사용성, 상호작용, 콘텐츠에 대한 만족도 등에 초점을 맞춰 진행한다.

VR 콘텐츠 사용자 설문 조사(출처: 가천대학교 메타버스랩)

사용자 테스트

사용자 테스트는 사용자가 VR 환경에서 직접 특정 작업을 수행하며 경험하는 것을 관찰함으로써 사용성 문제를 발견하고 이해하는 데 매우 효과적이다. 이는 VR에서의 상호작용, 네비게이션, 태스크 완료 과정 등에 대한 직접적인 피드백을 제공하기 때문에 디자이너가 개선할 영역을 명확하게 파악할 수 있다.

VR 환경에서는 특히 사용자의 행동과 반응을 실시간으로 관찰하는 것이 중요하다. 사용자의 이동 경로, 눈동자 움직임, 제스처 등을 통해 사용자의 행동과 의도를 파악할 수 있다. 또한 VR에서는 감각 불일치에서 생기는 VR 멀미 문제도 고려해야 한다.

생체 신호 기반 VR 콘텐츠 사용자 테스트 장면(출처: 가천대학교 메타버스랩)

포커스 그룹

포커스 그룹은 특정 주제에 대한 깊이 있는 피드백을 얻기 위해 소수의 사용자를 모아 집단 토론을 진행하는 방법이다. 메타버스에서는 특정 기능, 디자인 요소 혹은 전반적인 사용자 경험에 대한 깊이 있는 이해를 얻는 데 포커스 그룹이 유용할 수 있다.

전문의 대상 정신질환 개선을 위한 VR 콘텐츠 FGI 사례(출처: 가천대학교 길병원)

사용자 인터뷰

사용자 인터뷰는 개별 사용자에게 직접 질문을 해서 사용자의 의견과 경험을 듣는 방법이다. 인터뷰를 통해 사용자의 개별적인 경험, 동기, 문제점 등을 파악할 수 있다. 메타버스의 경우 VR 특유의 요소를 고려한 질문을 포함해야 한다. 예를 들어 사용자가 VR 환경에서 얼마나 몰입했

는지, 특정 상호작용이 얼마나 자연스러웠는지 등을 물어보는 것이 좋다. 이런 인터뷰는 사용자의 동작, 반응 그리고 가상 환경에 대한 감정적 반응 등을 이해하는 데 도움이 된다.

VR 콘텐츠를 체험해서 진행하는 인터뷰(출처: 가천대학교 메타버스랩)

4. 평가 분석

메타버스에 대한 포괄적인 사용자 경험 평가를 제공한다. 평가 성과를 분석하고 분석에 사용된 방법론에 대한 개요와 결과에 대한 간략한 요약을 제공한다. 평가 보고서에는 데이터를 수집하고 분석하는 데 사용되는 데이터 소스와 알고리즘, 통계 모델이 포함된다.

　메타버스 평가 분석은 그래프, 차트 또는 표와 같이 분석 결과의 구체적이고 가시적인 사례를 제공해야 한다. 이때 사례는 명확한 레이블 지정과 설명을 통해 광범위한 청중이 결과를 쉽게 이해할 수 있도록 해야 한다.

메타버스 사용자 경험 평가 분석 결과 보고서

5. 평가 연구

VR 콘텐츠에 대한 수요와 기대가 나날이 커짐에 따라 메타버스의 저해 요소와 재미, 몰입 요소 등 콘텐츠 품질 향상을 위한 다양한 연구와 지원들이 진행되고 있다. 하지만 여전히 VR 콘텐츠 평가를 위한 연구는 부족한 실정이다.

여기에서는 설문 조사를 활용한 VR 콘텐츠의 사용자 경험 평가 방법을 제안한다. 응답자를 대상으로 콘텐츠를 선정해 설문 조사를 실시하고, 설문 조사를 통해 수집된 데이터를 분석해서 그 실효성을 검증한다. 제안된 평가 방법은 콘텐츠 품질 평가 또는 관련 연구 시 교차 검증을 위한 자료로 활용되어 양질의 콘텐츠 제작에 도움을 준다.

① 현존감 평가

현존감(Presence)은 다감각적으로 들어오는 정보를 통해 가상현실 자체를 현실과 가깝다고 느끼는 것이다. 현존감 자체는 '어떤 특정한 또는 이해할 수 있는 장소에 존재한다고 생각하는 인간의 지각 상태'로 규정된다. 현존감은 대상자가 콘텐츠를 현실과 가깝게 느낀 정도를 설문을 통해 평가한다.

② 어지러움 평가

안전도(멀미) 평가(SSQ, Simulator Sickness Questionnaire)를 통해 VR 사용에 대한 불편감을 평가한다.

출처: Song, H, Kim, J., Thao, N. P. H., Lee, K. M., & Park, N. (2018, May). Virtual reality advertising with brand experiences: The role of virtual self and self-presence. Paper presented at the 68th Annual conference of International Communication Association, Prague, Czech Republic.

현존감(Presence) 척도

가상현실을 체험하는 동안의 느낌을 바탕으로 다음 문항에 체크해주시기 바랍니다.

0 전혀 — 1 — 2 — 3 — 4 — 5 보통 — 6 — 7 — 8 — 9 — 10 아주

문항	0	1	2	3	4	5	6	7	8	9	10
1 가상환경의 시각적인 면이 얼마나 당신을 빠져들게 했는가?											
2 가상환경의 청각적인 면이 얼마나 당신을 빠져들게 했는가?											
3 당신은 공간 안에서 움직이는 사물이 얼마나 어색하다고 느꼈는가?											
4 당신의 가상환경에서의 경험이 현실의 경험과 얼마나 일치되었다고 생각되는가?											
5 당신은 시각을 통해 주위를 얼마나 잘 둘러볼 수 있었는가?											
6 당신은 소리를 얼마나 잘 식별할 수 있었는가?											
7 당신은 소리가 나는 장소를 얼마나 잘 알 수 있었는가?											
8 당신은 가상환경을 둘러보는 중에 얼마나 어색하다고 느꼈는가?											
9 당신은 얼마나 면밀하게 물체를 확인할 수 있었는가?											
10 당신은 얼마나 다양한 시점에서 물체를 확인할 수 있었는가?											
11 당신은 얼마나 가상환경에 몰입했는가?											
12 당신은 얼마나 빨리 가상환경에 적응할 수 있었는가?											
13 당신은 가상환경에서 화면의 질로 인해 당신에게 주어진 과제나 활동을 수행하는 데 얼마나 불편했는가?											
14 이번 경험에 당신의 감각은 얼마나 완전히 몰두했는가?											
15 가상환경 밖에서 일어나는 일이 가상환경을 경험하는 동안 얼마나 방해됐는가?											
16 당신은 시간이 가는 것을 잊을 정도로 과제에 몰입했는가?											
17 당신은 가상환경 경험 동안 당신이나 가상환경에 완전히 집중하고 있다고 느끼는 순간이 있었는가?											
18 가상환경에서 서로 다른 감각(시각, 청각)을 통해 제공되는 정보는 일치했는가?											

총점 _____

안전도(멀미) 평가

다음의 증상들이 "현재" 어느 정도 나타나는지 해당하는 곳에 O 표시를 해주십시오.

순번	구분	없음	약함	보통	심각
1	전반적인 불편	0	1	2	3
2	피로	0	1	2	3
3	두통	0	1	2	3
4	눈의 피로	0	1	2	3
5	눈의 초점을 맞추기가 어려움	0	1	2	3
6	침 분비의 증가	0	1	2	3
7	발한	0	1	2	3
8	메스꺼움	0	1	2	3
9	집중하기 곤란함	0	1	2	3
10	머리가 꽉 찬 느낌	0	1	2	3
11	뿌연 시야	0	1	2	3
12	눈을 뜨고 있을 때의 현기증	0	1	2	3
13	눈을 감고 있을 때의 현기증	0	1	2	3
14	빙빙 도는 느낌의 어지러움	0	1	2	3
15	위에 대한 부담감	0	1	2	3
16	트림	0	1	2	3
	종합점수				

메스꺼움 = [1] × 9.54
안구운동불편 = [2] × 7.58
방향감각상실 = [3] × 13.92
종합 점수 = ([1] + [2] + [3]) × 3.74

출처: Witmer, B. G., & Singer, M. J. (1998). Measuring presence in virtual environments: A presence questionnaire. Presence, 7(3), 225-240.이형래, 구정훈, 김소영, 윤강준, 남상원, 김재진, ... & 김선일. (2006). 가상현실에서 아바타를 통한 정보전달 시 뇌의 활성화와 현존감의 관계. 인지과학, 17(4), 357-373.

출처: Stanney, K., Mourant, R. R., Kennedy, R. S. (1988). Human factors issues in virtual environments: A review of the literature. Presence, 7(4), p. 327-351

6. VR 콘텐츠 품질 검수

VR 콘텐츠의 품질 검수는 객관적 기준에 따른 콘텐츠 기능과 호환성 평가, 생체 신호 기반 사용성 평가 분석 프로세스, 콘텐츠 완성도를 높이기 위한 가이드라인 제시라는 세 가지로 방법을 통해 이루어진다.

① 객관적 기준에 따른 콘텐츠의 기능과 호환성 평가

- 1단계. VR 콘텐츠 실행 파일 및 기획서에 따라 품질 검수 테스트를 여러 차례 반복적으로 진행한다.
- 2단계. VR 콘텐츠의 이해도에 따른 기능별 성능 확인과 버그 테스트

후 개선 사항을 도출한다.

- 3단계. 발견된 성능 저하, 버그 사항을 파악하고 테스트 결과 리포트를 여러 차례 작성한다.
- 4단계. 기본적인 품질 검수 기준 통과 시 다음 테스트를 진행한다.

② 생체 신호 기반 사용성 평가 분석 프로세스

- 1단계. 사용자의 기본 정보 및 설문 데이터를 수집한다.
- 2단계. 뇌파(EEG), 심전도(ECG)등 VR 콘텐츠 플레이 시 사용자의 생체 신호를 수집한다.
- 3단계. 멀미 체감도 및 스트레스 지수를 수집한다.
- 4단계. 수집된 데이터를 종합 및 분석해 평가 지표에 따른 분석 리포트를 제공한다.

③ 콘텐츠 완성도를 높이기 위한 가이드라인 제시

플랫폼별 등록 기준에 따른 빌드 검수

콘텐츠 출시를 희망하는 플랫폼을 결정하고, 콘텐츠 등록 시 거절 사유 부분은 없는지 확인한다. 원활한 출시를 위한 수정 및 개선 사항을 도출하고 공고한다.

최종 출시 적합도 확인

종합적인 검토를 통한 출시 적합도를 인증한다. 발생한 이슈와 새로운 테스트에 들어갈 때마다 품질 달성도를 제공해 기능, 사용성, 성능 등의 평가에 따른 결과를 전달하고, 최종 서비스 시 고려해야 할 사항을 확인한다.

④ VR 콘텐츠 품질 검수 기준

PC, 모바일 콘텐츠와 같이 스토어에 등록하기 위해서는 다양한 심의, 안전성 평가 등을 거쳐야만 안정적인 출시가 가능하다. 이 과정은 콘텐츠의 완성도 및 사용자 경험 개선에도 도움이 된다. 무엇보다도 VR 사용자 경험이 지닌 멀미, 몰입도 등의 특성 때문에 VR 게임의 경우 안정성 테

스트는 필수 항목이다. 여기에서는 사용성 평가를 차별화하기 위해 생체 신호 기반 테스트를 포함시켜 진행한다.

VR 콘텐츠 품질 검수에 사용된 몰입 성향 설문(ITQ), 게임 경험 설문(GEQ), 현존감 설문(PQ), 시뮬레이션 멀미 설문(SSQ)의 설문 점수를 기반으로 VR 콘텐츠의 품질 검수 기준을 마련한다.

몰입 성향 설문(ITQ, Immersive Tendencies Questionnaire)

ITQ는 특별히 피험자의 콘텐츠 몰입도와 민감도를 평가하기 위한 설문이다. 대부분의 설문들이 직접적으로 콘텐츠를 평가하는 반면, ITQ는 콘텐츠를 체험한 피험자의 반응 경향을 파악함으로써 콘텐츠 평가 설문 해석의 참고 자료로 사용되는 것이 그 주요 목적이다. ITQ는 단순 집중의 정도를 나타내는 '집중도(Focus)', 평소 콘텐츠물에 대한 집중이나 몰입의 정도를 나타내는 '영향도(Implication)', 감정의 민감도를 나타내는 '정서 민감도(Emotions)', 유희나 놀이를 즐길 때 빠져드는 공감도를 나타내는 '유희(Jeu)'의 척도로 구성된다.

게임 경험 설문(GEQ, Game Experience Questionnaire)

GEQ는 게임 콘텐츠 사용자의 만족도를 알아보기 위한 설문이다. 콘텐츠의 종합적인 경험을 평가하는 코어 모듈(Core Module)은 '능숙함(Competence)' '감각 및 상상적 몰입감(Sensory and Imaginative Immersion)' '몰입(Flow)' '긴장감/성가심(Tension/Annoyance)' '도전(Challenge)' '부정적 영향(Negative affect)' '긍정적 영향(Positive affect)'의 일곱 가지 척도로 구성된다. 콘텐츠 종료 후 사용자의 경험을 평가하는 포스트 게임 모듈(Post-game Module)은 '긍정적 경험(Positive Experience)' '부정적 경험(Negative experience)' '피로감(Tiredness)' '현실 괴리감(Returning to Reality)'으로 구성된다.

현존감 설문(PQ, Presence Questionnaire)

PQ는 가상현실 콘텐츠에서 느껴지는 현실감 정도를 측정하기 위한 설문이다. 얼마나 현실적인지에 대한 척도인 '현실감(Realism)', 가상현실 내에서 자유자재로 행동이 가능한지를 알아보는 '행동 가능성(Possibility to act)', 콘텐츠 인터페이스의 품질 척도인 '인터페이스 품질(Quality of interface)', 가상현실 내에서 주어지는 작업의 원활함을 측정하는 '검사 가능성(Possibility to examine)', 가상현실 내의 시스템이 얼마나 직관적

인지를 측정하는 '기능 자체 평가(Self-evaluation of performance)', 가상현실 콘텐츠 자체의 음향효과가 현존감을 얼마나 살리는지 측정하는 '소리(Sounds)'의 척도로 구성된다.

시뮬레이션 멀미 설문(SSQ, Simulator Sickness Questionnaire)

SSQ는 가상현실 콘텐츠를 체험하면서 얻는 멀미의 정도를 측정하기 위한 설문이다. 총 16가지의 증상을 기준으로 하며, 증상 정도에 따라 수치를 매긴 다음 일정 가중치에 따라 합산한다. '메스꺼움(Nausea-related)' '안구 불편(Oculomotor-related)' '방향감각 상실(Disorientation-related)'의 척도로 구성된다.

VR 콘텐츠 품질 검수 기준

번호	기반 설문	구분	기준	비고
1	ITQ	몰입도	총점 평균 2.0점대: ★☆☆ 총점 평균 4.0점대: ★★☆ 총점 평균 6.0점대: ★★★	피험자 몰입 경향을 나타내는 지표로, 점수가 높을수록 피험자 개인의 콘텐츠 몰입도와 민감도가 높다.
2	GEQ	만족도	총점 평균 1.0점대: ★☆☆ 총점 평균 2.0점대: ★★☆ 총점 평균 3.0점대: ★★★	콘텐츠 만족도를 나타내는 지표로, 점수가 높을수록 피험자 개인의 콘텐츠 만족도가 높다.
3	PQ	현실감	총점 평균 2.0점대: ★☆☆ 총점 평균 4.0점대: ★★☆ 총점 평균 6.0점대: ★★★	가상현실 콘텐츠의 현실감을 나타내는 지표로, 점수가 높을수록 피험자가 느끼는 가상현실 콘텐츠의 현실감이 높다.
4	SSQ	멀미도	총점 평균 40점 미만: 멀미 증상 없음 총점 평균 40점 이상: 멀미 증상 있음	피험자가 느끼는 멀미도를 나타내는 지표로, 점수가 높을수록 콘텐츠를 사용하며 메스꺼움, 안구 불편, 방향감각 상실 등의 멀미 증상을 느꼈다고 할 수 있다.

VR 콘텐츠 품질 검수 설문지

설문 구분	문항 번호	설문 문항
ITQ	1	최근 얼마나 예민합니까?
	2	당신은 이야기의 등장인물과 자신을 동일시합니까?
	3	당신은 직접 게임 속으로 들어가 플레이하고 싶다고 생각한 적이 있습니까?
	4	오늘 당신의 신체적 컨디션은 어떻습니까?
	5	당신이 집중하는 일의 방해 요소를 제거하는 것이 그 일을 처리하는 데 얼마나 효과가 있다고 생각합니까?

ITQ	6	당신은 공상에 빠져 주변에 어떤 일이 일어나는지 의식하지 못한 적이 있습니까?
	7	꿈이 너무 사실적이어서 깨어났을 때 꿈인지 현실인지 혼란을 느낀 적이 있습니까?
	8	당신이 즐기는 활동에 얼마나 잘 집중한다고 생각합니까?
	9	당신은 얼마나 자주 게임을 즐깁니까?
	10	당신은 뭔가에 열중하다 시간을 모두 써버린 적이 있습니까?
PQ	1	당신은 대부분의 사건을 통제할 수 있었습니까?
	2	보이는 환경 속에서 당신의 움직임이 자연스러웠다고 생각합니까?
	3	환경의 시각적 요소는 얼마나 많이 있었습니까?
	4	공간 속에서 움직이는 물체에 대한 느낌은 얼마나 강렬했습니까?
	5	가상현실에서의 경험은 실제 환경에서의 경험과 얼마나 비슷하다고 생각했습니까?
	6	당신이 수행한 작업에 대한 응답으로 다음에 일어날 일을 예상할 수 있었습니까?
	7	당신의 시야로 얼마나 주변 환경을 활발하게 조사하거나 탐색할 수 있었습니까?
	8	가상환경 속에서 움직이는 느낌은 얼마나 강렬했습니까?
	9	당신은 얼마나 가까이서 물체를 확인할 수 있었습니까?
	10	여러 관점에서 물체를 잘 관찰할 수 있었습니까?
	11	당신의 행동과 예상되는 결과 사이에 얼마나 지연이 있었습니까?
	12	체험이 끝났을 때 당신은 가상현실에서의 움직임이나 상호작용에 얼마나 능숙했다고 느꼈습니까?
	13	시각적 표현의 품질이 주어진 작업이나 필요한 활동을 수행하는 데 얼마나 방해가 되었습니까?
	14	컨트롤러가 할당된 작업이나 활동 등의 수행을 얼마나 방해했습니까?
	15	당신은 주어진 작업 또는 필요한 활동에 얼마나 더 집중할 수 있었습니까?
	16	환경의 청각적 요소는 얼마나 있었습니까?
	17	당신은 소리를 식별할 수 있었습니까?
	18	당신은 소리에 집중할 수 있었습니까?
GEQ – Core Module	1	나는 만족감을 느꼈다.
	2	나는 콘텐츠의 이야기에 관심이 있었다.
	3	나는 콘텐츠가 재미있다고 생각했다.
	4	나는 콘텐츠에 열중했다.

	5	이 콘텐츠는 나에게 불쾌함을 주었다.
	6	콘텐츠를 하는 동안 다른 생각을 했다.
	7	나는 콘텐츠가 지루하다는 것을 알았다.
	8	콘텐츠가 어렵다고 생각했다.
	9	콘텐츠가 미적으로 즐거웠다.
	10	콘텐츠를 하는 동안 주위의 모든 것을 잊었다.
	11	나는 게임을 잘했다.
	12	나는 상상력이 풍부해짐을 느꼈다.
	13	나는 콘텐츠를 탐험하고 있음을 느꼈다.
	14	나는 게임을 즐겼다.
	15	나는 콘텐츠의 목표에 빠르게 도달했다.
	16	나는 시간 가는 줄 몰랐다.
	17	나는 도전함을 느꼈다.
	18	나는 콘텐츠가 인상적이라고 느꼈다.
	19	나는 콘텐츠에 깊이 몰두했다.
	20	나는 좌절감을 느꼈다.
	21	나는 풍부한 경험을 하는 느낌이었다.
	22	나는 시간 압박감을 느꼈다.
	23	나는 콘텐츠에 많은 노력을 기울여야 했다.
GEQ – Post Game Module	1	나는 기분이 안 좋았다.
	2	나는 시간 낭비라는 것을 알았다.
	3	나는 만족했다.
	4	나는 혼란스러웠다.
	5	나는 완전히 몰입했다.
	6	나는 유용한 일들을 할 수 있다고 느꼈다
	7	나는 피곤했다.
	8	나는 후회했다.
	9	나는 부끄러웠다.

1. UX/UI 사용성 평가 설문지(견본)

본 설문은 OOO 지원의 "OO개발(20XX년 OO월 OO일–20XX년 OO월 OO일)" 사업의 결과물 중 OO의 UX/UI 사용성 평가를 위한 설문 조사이다.

시행일자: 20XX년 OO월 OO일
시행기관: OOOO

※ 매우 그렇지 않다(1점) - 보통(3점) - 매우 그렇다(5점)

평가1. 가시성: 상황과 사용자의 행동 및 결과에 대한 정보를 제공하는가?	1	2	3	4	5
피드백의 존재 유무					
피드백의 명확성					
피드백의 즉시성					
보충 의견					

평가2. 실제 사용 환경에 적합한 시스템: 사용자가 상식적으로 납득할 수 있는 시스템, 단어, 글을 사용하고 있는가?	1	2	3	4	5
실세상과의 부합 정도: 실생활에서 늘 쓰는 용어를 사용하는가?					
추상화한 아이콘이 실제 세상과 비슷하게 표현되어 있는가?					
상식적인 논리와의 부합: 계층과 관계별로 구분되어 있는가?					
사용자 과업과의 부합: 실제 사용자가 해야 하는 작업과 동일한 이름을 사용하는가?					
예상되는 행위와의 부합: 어디를 선택해야 하고 어떤 작업을 하는지가 명확한가?					
보충 의견					

평가3. 사용자에게 주도권 제공: 사용자가 원하는 컨트롤을 자유롭게 할 수 있는가?	1	2	3	4	5
전반적인 사용자 주도권: 사용자가 사용에 불편함을 느끼는가?					
취소 가능성: 사용자가 선택한 행위를 쉽게 취소할 수 있는가?					
취소할 내용을 일부 선택할 수 있는가?					
사용자의 자유도: 사용자가 다양한 방식으로 과업을 수행할 수 있는가?					
자유로운 UI 이용이 가능한가?					
부분 수정, 부분 입력된 데이터도 저장 가능한가?					
보충 의견					

평가4. 일관성과 표준화: 일관되고 표준화된 체계가 있는가?	1	2	3	4	5
일관성 있는 이름: 메뉴나 명령어, 약자가 일관성 있게 제시되는가?					
일관성 있는 정보: 메뉴, 제목, 페이지, 에러 메시지 등의 일관성이 있는가?					
일관성 있는 구조: 입, 출력창의 구조가 화면마다 비슷한 구조를 가지고 제공되는가?					
확인, 취소, 도움말 등 중요 버튼 위치의 일관성이 있는가?					
일관성 있는 표현: 아이콘, 스타일, 색감, 콘셉트의 일관성이 있는가?					
보충 의견					

평가5. 오류 예방: 오류가 발생할 가능성은 있는가? 오류 발생 시 치명적인 영향을 미치는가?	1	2	3	4	5
오류를 범할 확률 낮추기: 헷갈리는 문자, 혼동되는 데이터 등					
오류를 범하기 쉬운 것은 보여주지 않기: 현재 상태에서 가능한 행동만 보여줌					
심각한 오류를 범하기 힘들게 하기: 결과 경고, 기능키나 버튼의 위치 차별화, 재확인 등					
예상되는 결과 보여주기					
보충 의견					

평가6. 유연성과 효율성(즉각적 인지): 보는 즉시 이것이 무엇인지 알 수 있는가?	1	2	3	4	5
기억하기 쉽게 하기: 작업 순서, 메뉴 항목의 배치 등					
명확한 명칭: 아이콘이나 명령어의 이름을 명확히 제시, 툴팁 제공					
적당한 그룹: 비슷한 항목끼리 논리적으로 구성					
시각적 계층구조: 사용자의 시선 이동, 중요한 요소의 시각적 인지					
명확한 시각적 구분: 메뉴나 아이콘 간의 구분, 선택 및 활성화 요소의 구분					
보충 의견					

평가7. 융통성: 사용 방법이 불편할 경우 대안이 있는가?	1	2	3	4	5
전문성에 따른 유연성: 숙달될 수록 복잡한 명령 사용, 많은 정보 제공					
옵션의 제공: 같은 작업이라도 여러 가지 방법으로 수행할 수 있는가?					
개인화: 사용자가 시스템을 자신에게 편리하게 재구성할 수 있는가?					
신속한 수행 방법: 계층구조와 관계없이 즉시 사용해야 하는 기능이 있는가?					
자동적인 수행 제공: 기계적인 반복 작업을 대신 처리해주는가?					
보충 의견					

평가8. 비주얼: 디자인 것으로 완성도가 있는가?	1	2	3	4	5
심미성: 색상, 도형, 서체, 가독성, 배치와 정렬					
최소한의 표현: 서로 다른 색의 강도, 색상, 폰트, 도형, 크기 등이 너무 많지 않은가?					
최소한의 입력 요구: 사용자에게 필요 이상의 정보나 동작을 요구하지는 않는가?					
보충 의견					

평가9. 에러 해결: 오류 발생 시 쉽고 빠르게 해결할 수 있는가?	1	2	3	4	5
에러 발생에 대한 감지: 유저가 에러 상황을 정확히 판단할 수 있도록 전달되는가?					
감지된 에러의 원인 진단: 유저가 에러의 원인을 정확하게 판단할 수 있는가?					
에러 복구: 유저가 에러 복구 방법을 판단할 수 있는가?					
자주 발생되는 에러일 경우 자동 보정을 해주는가?					
보충 의견					

평가10. 보충 설명: 도움말과 보충 설명이 있는가?	1	2	3	4	5
도움말 제공: 상황 파악, 따라 하기 쉬움, 대안 제공					
도움말의 표현: 눈에 잘 띄는가? 이해하기 쉬운 표현인가? 글과 그림을 적절히 사용했는가?					
작업 전환의 용이함: 원래 작업과 도움말 간의 전환이 쉬운가?					
보충 의견					

종합 의견

설문에 응해 주셔서 감사합니다

2. VR 콘텐츠 테스트 시험지

설문지

[TEST 전]
① 인구 사회학적 정보 수집용 설문
② ITQ(Immersive Tendencies Questionnaire)

[TEST 후]
③ GEQ(Game Experience Questionnaire)
④ PQ(Presence Questionnaire)
⑤ SSQ(Simulator Sickness Questionnaire)

이름

나이

콘텐츠명

검사 일시

ID

본 시험지는 가천대학교에서 수행한 VR Solution Report용으로 사용한 양식이다.

① 인구 사회학적 정보 수집용 설문

이 름	
생년월일	년 월 일
검사 ID	
검사 일자	
나 이 성 별	만 세 □ ① 남 □ ② 여
직업	□ ① 대학생 □ ② 대학원생 □ ③ 직장인 (직종: / 직위:) □ ④ 자영업 □ ⑤ 기타:

② ITQ(Immersive Tendencies Questionnaire)

본 설문은 사용자의 몰입 경향에 대해 확인하기 위한 설문이다. 아래의 설문에 맞춰 정직하게 답변해주시기 바랍니다.

	전혀			가끔 (적당)			항상 (매우)
1. 당신은 영화나 드라마에 쉽게 빠져듭니까?	0	1	2	3	4	5	6
2. 당신은 텔레비전 프로그램이나 책에 너무 열중하는 모습을 보고 사람들이 당신의 주의력에 대해 걱정한 적이 있습니까?	0	1	2	3	4	5	6
3. 당신은 최근 얼마나 정신적으로 예민합니까?	0	1	2	3	4	5	6
4. 당신은 영화에 너무 열중해 주변에서 무슨 일이 일어나는지 의식하지 못한 적이 있습니까?	0	1	2	3	4	5	6
5. 당신은 얼마나 자주 이야기에 빠져 등장인물과 자신을 동일시 하는 것을 느낍니까?	0	1	2	3	4	5	6
6. 당신은 게임에 너무 열중해서 본인이 직접 게임 속으로 들어가 플레이하고 싶다고 생각한 적이 있습니까?	0	1	2	3	4	5	6
7. 오늘 당신의 신체적 컨디션은 어떻습니까?	0	1	2	3	4	5	6
8. 당신이 어떤 일에 빠져 있을 때 그 일을 방해하는 외부 요소를 제거하는 것이 얼마나 효과가 있다고 생각합니까?	0	1	2	3	4	5	6
9. 스포츠를 볼 때 당신이 해당 경기의 선수 중 한 명인 것처럼 반응한 적이 있습니까?	0	1	2	3	4	5	6
10. 당신은 백일몽(공상)에 열중하다 주변에서 무슨 일이 일어나는지 의식하지 못한 적이 있습니까?	0	1	2	3	4	5	6
11. 꿈이 너무 사실적이어서 깨어났을 때 꿈인지 현실인지 혼란을 느낀 적이 있습니까?	0	1	2	3	4	5	6
12. 스포츠를 할 때 너무 열중해서 시간 가는 줄 모른 적이 있습니까?	0	1	2	3	4	5	6
13. 당신이 즐기는 활동에 얼마나 잘 집중한다고 생각합니까?	0	1	2	3	4	5	6
14. 당신은 얼마나 자주 게임을 즐기나요? (6점의 기준: 매일 또는 평균 2일)	0	1	2	3	4	5	6
15. TV나 영화에서 나오는 추격 신이나 격투 신에서 흥분한 적이 있습니까?	0	1	2	3	4	5	6
16. TV 쇼나 영화에서 일어난 일에 무서워한 적이 있습니까?	0	1	2	3	4	5	6
17. 무서운 영화를 본 뒤 오랫동안 불안하거나 공포에 빠진 적이 있습니까?	0	1	2	3	4	5	6
18. 당신은 무엇인가에 열중하다 시간을 모두 써버린 적이 있습니까?	0	1	2	3	4	5	6

원문: Witmer & Singer (1996), revised by the UQQ Cyberpsychology Lab (2004)

사후 설문

**VR 콘텐츠 테스트를 마친 뒤
설문에 답해주십시오.**

③ GEQ(Game Experience Questionnaire)

본 설문은 본 콘텐츠를 체험하는 동안 받은 재미, 만족도를 측정하기 위한 설문이다.
아래의 설문에 맞춰 정직하게 답변해주시기 바랍니다.

Core Module

각 항목에 대해 게임을 하는 동안 어떤 느낌을 받았는지 해당하는 곳에 O표시를 해주세요.

	전혀	약간	중간	상당히	매우
1. 나는 만족감을 느꼈다.	0	1	2	3	4
2. 나는 능숙함을 느꼈다.	0	1	2	3	4
3. 나는 게임의 이야기에 관심이 있었다.	0	1	2	3	4
4. 나는 게임이 재미있다고 생각했다.	0	1	2	3	4
5. 나는 게임에 열중했다.	0	1	2	3	4
6. 나는 행복했다.	0	1	2	3	4
7. 이 게임은 나에게 불쾌함을 주었다.	0	1	2	3	4
8. 게임 하는 동안 다른 것들에 대해 생각했다.	0	1	2	3	4
9. 나는 게임이 지루하다는 걸 알았다.	0	1	2	3	4
10. 나는 유능하다고 느꼈다.	0	1	2	3	4
11. 게임이 어렵다고 생각했다.	0	1	2	3	4
12. 게임이 미적으로 즐거웠다.	0	1	2	3	4
13. 게임을 하는 동안 주위의 모든 것을 잊었다.	0	1	2	3	4
14. 나는 기분이 좋았다.	0	1	2	3	4
15. 나는 게임을 잘했다.	0	1	2	3	4
16. 나는 지루함을 느꼈다.	0	1	2	3	4
17. 나는 성공적이라고 느꼈다.	0	1	2	3	4
18. 나는 상상력이 풍부해짐을 느꼈다.	0	1	2	3	4
19. 나는 게임을 탐험하고 있음을 느꼈다.	0	1	2	3	4
20. 나는 게임을 즐겼다.	0	1	2	3	4
21. 나는 게임의 목표에 빠르게 도달했다.	0	1	2	3	4

	0	1	2	3	4
22. 나는 화가 났다.	0	1	2	3	4
23. 나는 압박감을 느꼈다.	0	1	2	3	4
24. 나는 짜증이 났다.	0	1	2	3	4
25. 나는 시간 가는 줄 몰랐다.	0	1	2	3	4
26. 나는 도전함을 느꼈다.	0	1	2	3	4
27. 나는 게임이 인상적이라고 느꼈다.	0	1	2	3	4
28. 나는 게임에 깊이 몰두했다.	0	1	2	3	4
29. 나는 좌절감을 느꼈다.	0	1	2	3	4
30. 그것은 마치 풍부한 경험처럼 느껴졌다.	0	1	2	3	4
31. 나는 외부세계와 연락이 끊겼다.	0	1	2	3	4
32. 나는 시간 압박감을 느꼈다.	0	1	2	3	4
33. 나는 게임에 많은 노력을 기울여야 했다.	0	1	2	3	4

원문: IJsselsteijn, W.A., de Kort, Y.A.W. & Poels, K (2013)

GEQ - post-game module

각 항목에 대해 게임을 하는 동안 어떤 느낌을 받았는지 해당하는 곳에 O표시를 해주세요.

	전혀	약간	중간	상당히	매우
1. 나는 부활하는 것을 느꼈다.	0	1	2	3	4
2. 나는 기분이 안 좋았다.	0	1	2	3	4
3. 나는 현실로 돌아가는 것이 어렵다는 것을 알았다.	0	1	2	3	4
4. 나는 죄책감을 느꼈다.	0	1	2	3	4
5. 나는 승리처럼 느껴졌다.	0	1	2	3	4
6. 나는 그것이 시간 낭비라는 것을 알았다.	0	1	2	3	4
7. 나는 기운이 났다.	0	1	2	3	4
8. 나는 만족했다.	0	1	2	3	4
9. 나는 혼란스러웠다.	0	1	2	3	4
10. 나는 피곤했다.	0	1	2	3	4
11. 나는 내가 더 유용한 일들을 할 수 있다고 느꼈다.	0	1	2	3	4
12. 나는 힘이 있다고 느꼈다.	0	1	2	3	4
13. 나는 완전히 몰입했다.	0	1	2	3	4
14. 나는 후회했다.	0	1	2	3	4
15. 나는 부끄러웠다.	0	1	2	3	4
16. 나는 자랑스러웠다.	0	1	2	3	4
17. 여행에서 돌아온 것 같은 기분이 들었다.	0	1	2	3	4

④ PQ(Presence Questionnaire)

본 설문은 피험자가 당신의 몰입 경향 대비 본 콘텐츠 사용 중 체감할 수 있었던 현존감(실제와 같은 느낌)에 대해 확인하기 위한 설문이다. 아래의 설문에 맞춰 정직하게 답변해주시기 바랍니다

	전혀			가끔 (적당)			항상 (매우)
1. 당신은 대부분의 사건들을 통제할 수 있었습니까?	0	1	2	3	4	5	6
2. 당신이 수행한 행동에 시스템이 얼마나 신속하게 반응했습니까?	0	1	2	3	4	5	6
3. 보이는 환경 속에서 당신의 움직임이 자연스러웠다고 생각합니까?	0	1	2	3	4	5	6
4. 환경의 시각적 요소는 얼마나 많이 있었습니까?	0	1	2	3	4	5	6
5. 환경 속에서 움직임을 제어하는 구조는 얼마나 자연스러웠습니까?	0	1	2	3	4	5	6
6. 공간 속에서 움직이는 물체에 대한 느낌은 얼마나 강렬했습니까?	0	1	2	3	4	5	6
7. 가상현실에서의 경험은 실제 환경 에서의 경험과 얼마나 비슷하다고 생각했습니까?	0	1	2	3	4	5	6
8. 당신이 수행한 작업에 대한 응답으로 다음에 일어날 일을 예상할 수 있었습니까?	0	1	2	3	4	5	6
9. 당신의 시야로 얼마나 주변 환경을 활발하게 조사하거나 탐색할 수 있었습니까?	0	1	2	3	4	5	6
10. 가상환경 속에서 움직이는 느낌은 얼마나 강렬했습니까?	0	1	2	3	4	5	6
11. 당신은 얼마나 가까이서 물체를 확인할 수 있었습니까?	0	1	2	3	4	5	6
12. 여러 관점에서 물체를 잘 관찰 할 수 있었습니까?	0	1	2	3	4	5	6
13. 당신은 얼마나 많이 가상현실 경험이 있습니까?	0	1	2	3	4	5	6
14. 당신의 행동과 예상되는 결과사이에 얼마나 지연이 있었습니까?	0	1	2	3	4	5	6
15. 당신은 얼마나 빨리 가상 환경에 적응했습니까?	0	1	2	3	4	5	6
16. 체험이 끝났을 때 당신은 가상현실에서의 움직임이나 상호작용에 얼마나 능숙했다고 느꼈습니까?	0	1	2	3	4	5	6
17. 시각적 표현의 품질이 주어진 작업이나 필요한 활동을 수행하는 데 얼마나 방해가 되었습니까?	0	1	2	3	4	5	6
18. 컨트롤러가 할당된 작업이나 활동 등의 수행을 얼마나 방해했습니까?	0	1	2	3	4	5	6
19. 당신은 주어진 작업 또는 필요한 활동에 얼마나 더 집중할 수 있었습니까?	0	1	2	3	4	5	6

	0	1	2	3	4	5	6
20. 환경의 청각적 요소는 얼마나 많이 있었습니까?	0	1	2	3	4	5	6
21. 당신은 소리를 잘 식별할 수 있었습니까?	0	1	2	3	4	5	6
22. 당신은 소리에 잘 집중할 수 있었습니까?	0	1	2	3	4	5	6

원문: Witmer & Singer (1994), revised by the UQQ Cyberpsychology Lab (2004)

⑤ SSQ(Simulator Sickness Questionnaire)

본 설문은 현재 얼마만큼의 멀미 민감도를 가지고 있는지 확인하기 위한 설문이다.
다음의 증상들이 "현재" 어느 정도 나타나는지 해당하는 곳에 O표시를 해주십시오.

	증상 없음	약한 증상	보통 증상	심각한 증상
1. 전반적인 불편	0	1	2	3
2. 피로	0	1	2	3
3. 두통	0	1	2	3
4. 눈의 피로	0	1	2	3
5. 눈의 초점을 맞추기가 어려움	0	1	2	3
6. 침 분비의 증가	0	1	2	3
7. 발한	0	1	2	3
8. 메스꺼움	0	1	2	3
9. 집중하기 곤란함	0	1	2	3
10. 머리가 꽉 찬 느낌	0	1	2	3
11. 뿌연 시야	0	1	2	3
12. 눈을 떴을 때의 현기증	0	1	2	3
13. 눈을 감았을 때의 현기증	0	1	2	3
14. 빙빙 도는 느낌의 어지러움	0	1	2	3
15. 위에 대한 부담감	0	1	2	3
16. 트림	0	1	2	3

원문: Kennedy et al. (1993)

3. VR 사용성 평가 리포트 사례

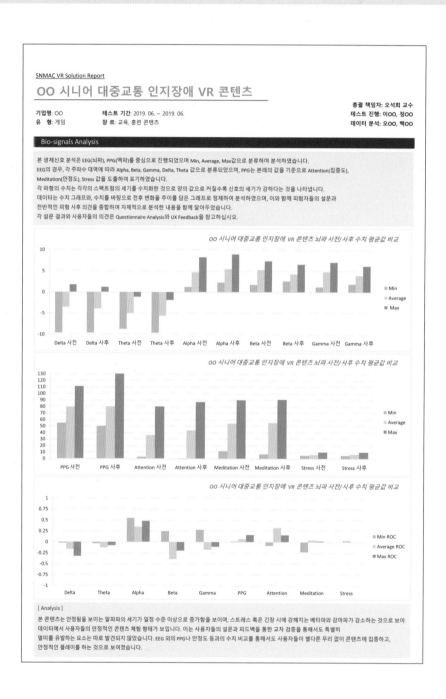

SNMAC VR Solution Report

OO 시니어 대중교통 인지장애 VR 콘텐츠

총괄 책임자: 오석희 교수

기업명: OO 　　　테스트 기간: 2019. 06. ~ 2019. 06. 　　　테스트 진행: 이OO, 정OO
유　형: 게임 　　　장　르: 교육, 훈련 콘텐츠 　　　데이터 분석: 오OO, 백OO

Bio-signals Analysis

본 생체신호 분석은 EEG(뇌파), PPG(맥파)를 중심으로 진행되었으며 Min, Average, Max값으로 분류하며 분석하였습니다.
EEG의 경우, 각 주파수 대역에 따라 Alpha, Beta, Gamma, Delta, Theta 값으로 분류되었으며, PPG는 본래의 값을 기준으로 Attention(집중도),
Meditation(안정도), Stress 값을 도출하여 표기하였습니다.
각 파형의 수치는 각각의 스펙트럼의 세기를 수치화한 것으로 양의 값으로 커질수록 신호의 세기가 강하다는 것을 나타냅니다.
데이터는 수치 그래프와, 수치를 바탕으로 전후 변화율 추이를 담은 그래프로 정제하여 분석하였으며, 이와 함께 피험자들의 설문과
전반적인 피험 사후 의견을 종합하여 자체적으로 분석한 내용을 함께 달아두었습니다.
각 설문 결과와 사용자들의 의견은 Questionnaire Analysis와 UX Feedback을 참고하십시오.

[Analysis]

본 콘텐츠는 안정됨을 보이는 알파파의 세기가 일정 수준 이상으로 증가함을 보이며, 스트레스 혹은 긴장 시에 강해지는 베타파와 감마파가 감소하는 것으로 보아
데이터에서 사용자들의 안정적인 콘텐츠 체험 형태가 보입니다. 이는 사용자들의 설문과 피드백을 통한 교차 검증을 통해서도 특별히
멀미를 유발하는 요소는 따로 발견되지 않았습니다. EEG 외의 PPG나 안정도 등과의 수치 비교를 통해서도 사용자들이 별다른 무리 없이 콘텐츠에 집중하고,
안정적인 플레이를 하는 것으로 보여졌습니다.

Questionnaire Analysis

Game Experience Questionnaire

본 GEQ 설문은 게임 콘텐츠 사용자의 만족도를 알아보기 위한 설문입니다.
콘텐츠의 종합적인 경험에 대하여 평가하는 Core Module은 '능숙함(Competence)' '감각 및 상상적 몰입감(Sensory and Imaginative Immersion)' '몰입(Flow)'
'긴장감/성가심(Tension/Annoyance)' '도전(Challenge)' '부정적인 영향(Negative affect)' '긍정적인 영향(Positive affect)'의 총 7가지 척도로 구성되어 있습니다.
콘텐츠를 종료한 이후의 사용자의 경험에 대하여 평가하는 Post-game Module은 '긍정적인 경험(Positive Experience)' '부정적인 경험(Negative experience)'
'피로감(Tiredness)' '현실 괴리감(Returning to Reality)'의 총 4가지 척도로 구성되어 있습니다.
각 척도는 종합, 성별, 연령 등으로 분류하여 대조 및 비교할 수 있으며, 타깃층을 중심으로 데이터를 대조하여 참고하세요.

GEQ - Core Module

Total Score Data Table

Scale	Score	Scale	Score
Competence	2.87	Tension/Annoyance	0.80
Sensory and Imaginative Immersion	1.87	Challenge	1.50
		Negative affect	0.90
Flow	2.49	Positive affect	2.04

[Analysis]

7가지 항목 중, Competence가 가장 높은 수치를 기록하였고, 다음으로는
Flow의 수치가 가장 높았습니다. 이는 콘텐츠가 요구하는 진행 및 몰입 등에서
긍정적임을 보이고 있음을 알 수 있습니다. 또한 다소 부정적임을 보일 수 있는 척도
면에서도 수치가 낮게 나와 사용자가 콘텐츠에 대해 긍정적임을

GEQ - Post-Game Module

Total Score Data Table

Scale	Score	Scale	Score
Positive Experience	2.8	Returning to Reality	0.6
Negative Experience	1.2	Tiredness	0.90

[Analysis]

콘텐츠를 체험한 직후의 경험 평가에서 사용자들은 다른 척도보다 긍정적인
경험이었음을 나타내고 있습니다.

Simulator Sickness Questionnaire

본 SSQ 설문은 가상현실 콘텐츠를 체험하면서 얻는 멀미의 정도를 측정하기 위한 설문입니다.
총 16가지의 증상을 기준으로 하며, 각각의 나타나는 증상의 정도에 따라 수치를 매긴 다음 일정 가중치에 따라 합산합니다.
이에 따라 나타나는 척도로 '메스꺼움(Nausea-related)' '안구 불편(Oculomotor-related)' '방향감각 상실(Disorientation-related)'로 구성되어 있습니다.
각 척도는 종합, 성별, 연령 등으로 분류하여 대조 및 비교할 수 있으며, 타깃층을 중심으로 데이터를 대조하여 참고하세요.

SSQ - Simulator Sickness Questionnaire

Total Score Data Table

Scale	Score	Scale	Score
Nausea	27.94	Disorientation	66.62
Oculomotor	50.89	Total Score	53.96

[Analysis]

사용자들은 본 콘텐츠를 체험하고 별다른 멀미 소견을 나타내지 않았으며,
이는 높을 수록 멀미 증상이 높게 나오는 SSQ 스코어 점수를 보아서도
본 콘텐츠에서 보이는 멀미 증세가 매우 일반적임을 보이고 있습니다. 따라서 멀미와
같은 저해 요소에 관해서는 그리 신경쓸 정도는 아닙니다. 방향감각
상실 항목의 점수가 타 척도에 비해 높게 나온 원인으로는 사용자 피드백과의
교차 분석을 통해 확인한 결과 버스 하차 장면 시의 움직임에서 다소 방향감각
상실감을 느낀 것으로 나타나 조금 더 점수가 높게 나온 것으로 보여집니다.

Immersive Tendencies Questionnaire

본 ITQ 설문은 평소 피험자 개인의 콘텐츠 몰입도, 민감도에 대하여 측정하기 위한 설문입니다.
타 설문들과는 다르게 본 설문은 콘텐츠가 아닌 콘텐츠를 체험한 피험자들의 경향을 측정하여 콘텐츠 자체를 평가하는 설문들을 해석할 때 참고하기 위함에 그
목적이 있습니다.
단순 집중의 정도를 나타내는 '집중도(Focus)', 평소 콘텐츠물에 대한 집중, 몰입의 정도에 대해 나타내는 '영향도(Implication)', 감정의 민감도를 나타내는 '정서
민감도(Émotions)', 유희, 놀이를 즐길 때 빠져드는 공감도인 '유희(Jeu)'의 총 4가지 척도로 구성되어 있습니다.
각 척도는 종합, 성별, 연령 등으로 분류하여 대조 및 비교할 수 있으며, 타겟층을 중심으로 데이터를 대조하여 참고하세요.

ITQ - Immersive Tendencies Questionnaire

Total Score Data Table

Scale	Score	Scale	Score
Focus	3.1	Emotion	2.76
Implication	2.4	JEU	1.9

[Analysis]

본 콘텐츠 체험에 참여한 사용자들은 일반적인 사람들과 비슷한 수준의 평균적인 몰입
경향을 보이고 있습니다. 콘텐츠 체험 자체 행동에 다소 신중하며 집중하는 경향을
보이며, 콘텐츠 자체에 강하게 스며드는 성향은 아니나 평균 수준의
공감할 수 있는 감정의 민감성이 있습니다. 이는 몰입 경향이 일반적인 테스트
사용자들로 구성되어 있음을 의미합니다. 설문 평가에 있어 신뢰성 있는 중립적인
답변이 기대됩니다.

Presence Questionnaire

본 PQ 설문은 가상현실 콘텐츠에서 느껴지는 현실감 정도를 측정하기 위한 설문입니다.
얼마나 현실적으로 만들었는지의 척도인 '현실감(Realism)', 가상현실 내에서 자유자재로 행동이 가능한지를 알아볼 수 있는 '행동 가능성(Possibility to act)', 콘텐츠
인터페이스의 품질 척도인 '인터페이스 품질(Quality of interface)', 가상현실 내에서 주어지는 작업의 원할함을 측정하는 '검사 가능성(Possibility to examine)',
가상현실 내의 시스템이 얼마나 직관적인지를 측정하는 척도 '기능 자체 평가(Self-evaluation of performance)', 가상현실 콘텐츠 자체의 음향효과가 현존감을 얼마나
살려주는지 측정하는 '소리(Sounds)'의 총 6가지 척도로 구성되어 있습니다.
각 척도는 종합, 성별, 연령 등으로 분류하여 대조 및 비교할 수 있으며, 타겟층을 중심으로 데이터를 대조하여 참고하세요.

PQ - Presence Questionnaire

Total Score Data Table

Scale	Score	Scale	Score
Possibility to act	3.91	Quality of interface	3.99
Realism	3.49	Sounds	4.10
Possibility to examin	3.69	Self-evaluation of performance	4.39

[Analysis]

대다수의 영역이 평균 점 이상의 평가가 도출되었으며, 작업의 수행과 관련된
영역에서 전반적으로 높은 점수가 부여되었습니다. 이는 인터페이스와 같은 UX/UI
환경 측면에서 사용자의 편의성을 고려하여 잘 설계되어 있음을 보입니다. 또한
사운드 측면에서 점수가 높게 나왔는데 이는 게임 내 제시된 안내 음성 등이
사용자에게 긍정적으로 받아들여진 것으로 보여집니다.

Hardware Analysis

하드웨어 분석은 콘텐츠가 일반적인 기기에서 잘 동작하는지 확인합니다.
콘텐츠를 실행하면서 CPU, GPU 각각의 사용률과 프레임 간격의 시간(Frame Time)을 측정합니다.
테스트는 총 2가지 하드웨어 프리셋으로 진행되며, VR 콘텐츠 실행의 최소 조건인 VR Ready 사양과 현존하는 대부분의 게임을
플레이 가능한 하이엔드 사양으로 테스팅하였습니다.
각 척도는 2가지 사양의 기기에서 CPU, GPU의 부하를 비교 분석할 수 있습니다.

	FPS	GPU Frame Times			CPU Frame Time		
		Median	99th percentile	99.9th percentile	Median	99th percentile	99.9th percentile
VR Ready	89.99	3.5 ms	5.6 ms	7.9 ms	5.6 ms	8.2 ms	10.3 ms
High End	89.7	3.2 ms	4 ms	5.2 ms	3.5 ms	5 ms	6.1 ms

FPS : 초당 프레임이 얼마나 보이는지 나타내는 수치이며 높을수록 좋음
Frame times : 각 프레임 사이의 시간을 측정한 값이며 낮을수록 좋음

[Analysis]

2가지 프리셋 모두에서 90fps를 만족합니다. 프레임 저하로 인한 어지러움을 전혀 느낄 수 없는 수치입니다.
CPU의 Frame Time은 각각 5.6 ms, 3.5 ms로 매우 안정적입니다.
CPU, GPU 모두 사용률이 안정적이며, VR Ready의 환경에서도 매우 원활하게 실행이 가능합니다.

UX Feedback

본 UX Feedback은 가상현실 콘텐츠를 이용한 사용자의 의견을 취합합니다.
일정 수 이상의 사용자가 공통으로 느낀 버그 리포트와 콘텐츠의 개선을 위해 사용자들이 제시한 사용자 의견의 2가지 정리로 구성되어 있습니다.
각 정리는 응답한 사용자의 비율을 표기하고 있습니다.

[Bug Report]

번호	구분	세부 내용	응답 비율
1	버그 유무	테스트를 진행하면서 특별한 버그는 발견되지 않았다	1

[User Feedback]

번호	구분	세부내용	응답 비율
1	그래픽	하차 콘텐츠 실행 시, 시점이 갑자기 바뀌는 것이 어색하다	0.8
2	그래픽	버스가 오고 가는 것이 부자연스럽다	0.55
3	그래픽	소리와 글씨의 전달이 부정확하다	0.3
4	**멀미도**	콘텐츠를 플레이한 사용자들은 별다른 멀미를 느끼지 않는다고 응답하였다	1

맺음글

생성형 AI, 메타버스의 디자인을 바꾸다

2021년 화창한 여름, 메타버스의 전망이 뜨겁게 논의되었던 제주도에 열린 학회에서 한 가지 확신을 가졌다. 대학의 교육 현장이나 연구 환경에서, 메타버스라는 현란한 이름에 치중하기보다는 메타버스를 이루는 실질적인 XR 기술에 기반을 둔 사용자 경험 디자인에 대한 진지하고 깊이 있는 탐구가 담긴 교재가 필요하다는 것이었다. 이는 단순한 출판 욕구가 아니라 디지털 시대의 교육자로서 사명감에서 비롯된 것이었고, 우리 학생들에게 가장 혁신적이고, 생생하며, 실용적인 학습 경험을 제공하고자 하는 열망이었다. 이런 목표를 품고 단순한 교과서 개념을 넘어 차세대 디자이너들이 메타버스의 무궁무진한 가능성을 모색하고, 실제 세계에 적용할 수 있는 혁신적인 사용자 경험을 디자인하는 데 필수적인 이정표가 되고자 이 책의 집필을 시작했다.

메타버스와 생성형 AI는 현대 기술의 두 가지 중요한 흐름이다. 이들은 단순한 개념이나 현상을 넘어서 우리가 세계를 경험하는 방식에 근본적인 변화를 가져오고 있다. 우리는 메타버스가 단순히 가상현실의 한 형태가 아니라 새로운 형태의 사회적 상호작용, 창작, 학습의 확장 공간임을 인지해야 한다. 메타버스의 미래는 생성형 AI의 능력에 크게 의존하게 될 것이다. 이 기술은 사용자의 입력에 반응하여 실시간으로 새로운 경험을 생성하고, 사용자의 요구와 선호에 맞는 맞춤형 콘텐츠를 제공한다. 이와 같은 상호작용은 사용자가 메타버스 내에서 더욱 독창적이고 몰입도 높은 경험을 할 수 있도록 한다.

『메타버스 디자인 교과서』는 생성형 AI가 사용자 경험을 어떻게 풍부하게 하는지, 메타버스 내에서 어떻게 사람들의 상호작용을 변화시키는지를 제시한다. 그리고 이 변화의 최전선에 서 있는 독자들에게 메타버스의 복잡성을 이해하고, 그 속에서 사용자 경험(UX)을 최적화하는 방법을 탐색하도록 돕기 위한 일종의 '메타버스 디자인 가이드북'이다.

독자들은 메타버스의 기술적 측면뿐만 아니라 예술, 사회, 문화, 교육에 미치는 영향에 대해서도 배우게 된다. 이 책은 메타버스가 개인의 삶에 어떤 의미를 가지며, 우리가 상호작용하는 방식을 어떻게 혁신할 수 있는지, 나아가 메타버스가 창의성과 협업에 어떤 새로운 기회를 제공하

는지, 그리고 교육과 업무 환경에 어떤 변화를 가져올 수 있는지에 대한 통찰력을 제공한다. 이는 독자가 메타버스의 기초 이론부터 시작해 창조적인 아이디어를 실현하고 사용자 중심의 디자인을 실천하는 여정에 나서기 위한 디딤돌이 되어줄 것이다.

메타버스는 디지털 혁신의 최전선에서 우리에게 새로운 창조의 지평과 무한한 연결의 가능성을 제시한다. 이것은 단순히 가상 세계의 확장이 아니라 현실과 가상이 융합된 새로운 삶의 방식을 의미한다. 메타버스의 비전은 현실 세계의 경계를 넘어서는 것으로, 사람들이 서로 소통하고 협업하며 창조하는 방식을 근본적으로 변화시키고 있다. 메타버스의 비전을 실현하기 위해서는 사용자 경험 디자인(UX Design)이 중요한 역할을 한다. 우리는 사용자가 직면하는 도전을 이해하고, 그들의 요구를 충족시키는 동시에 새로운 사용자 경험을 창조해내야 한다. 이를 위해 메타버스는 사용자 참여와 피드백을 중시하며, 사용자가 가상공간에서 자신의 정체성과 창의력을 표현할 수 있도록 지원해야 한다.

메타버스의 비전은 인간 중심의 기술 혁신에 있다. 우리는 인공지능, XR 기술 등을 통해 사람들이 더 나은 삶을 영위할 수 있도록 하는 것이 목표이다. 메타버스는 이런 잠재력을 실현하는 데 필수적인 플랫폼으로 사용자가 자신의 삶을 풍요롭게 만들 수 있는 새로운 수단을 제공한다. 즉 메타버스의 비전은 단순한 기술적 진보를 넘어서 우리가 세상을 경험하고 서로를 이해하는 방식을 재정의한다.

이 책을 마무리하며 필자는 메타버스와 생성형 AI의 결합이 단순히 기술의 발전을 넘어 우리 삶, 창작과 소통의 방식을 변화시키는 잠재력을 지녔음을 강조한다. 이는 독자들이 직면할 미래의 현실일 것이다. 그런 미래를 형성하는 데 필요한 기술 지식과 도구를 제공하는 기반이 되는 것, 이것이 이 책에 필자가 담은 목표이기도 하다.

용어 설명

3차원 그래픽(3D Graphics)
수학적 모델을 사용해 사물과 장면을 3차원으로 표현해 깊이와 원근감을 제공하는 컴퓨터 그래픽 유형이다. 메타버스의 맥락에서 가상 환경, 경험 및 개체를 만들고 렌더링하는 데 사용되어 사용자에게 풍부하고 역동적인 디지털 공간을 제공한다.

A-Frame
가상현실 개발을 위한 웹 프레임워크로, HTML 및 자바스크립트를 사용해 가상현실 경험을 만드는 간단하고 액세스 가능한 방법을 제공한다.

API(Application Programming Interface)
프로그래밍 언어를 사용해 다른 소프트웨어 시스템과 통신하기 위한 메커니즘으로, 운영체제와 응용프로그램 사이의 통신에 사용되는 언어나 메시지 형식을 말한다.

AR 글라스(AR Glass)
투명한 렌즈를 통해 이미지, 텍스트, 3차원 그래픽 등의 디지털 정보를 사용자가 보는 현실 세계에 겹쳐 표시할 수 있는 웨어러블 장치다.

AR 클라우드(AR Cloud)
여러 사용자에게 지속적이고 동기화된 증강현실 경험을 제공하는 공유 가상공간이다. 실제 세계에서 디지털 콘텐츠를 저장하고 관리하는 데 사용하며, 광범위한 증강현실 애플리케이션 및 경험을 위한 기반을 제공한다.

AR 태블릿(AR Tablet)
증상현실 기술을 활용하는 기능이나 애플리케이션을 갖춘 태블릿을 의미하는 것으로 태블릿의 카메라와 디스플레이를 사용해 현실 세계에 중첩된 디지털 정보와 이미지를 표시한다.

BCI(Brain-Computer Interface)
인간의 뇌와 컴퓨터를 직접 연결해서 실시간 통신 및 제어가 가능한 기술의 일종이다. 가상현실 경험을 제어하는 데 사용하며, 사용자가 자신의 생각과 움직임을 사용해 가상 환경과 상호작용할 수 있다.

DID(Decentralized Identity)
사용자가 중앙화된 기관이나 중개자에 의존하지 않고 탈중앙화해 디지털 ID를 완전히 제어하는 개념이다.

FPS(Frames per Second)
동영상 또는 애니메이션에서 초당 표시되는 개별 이미지(프레임) 수를 측정한 값이다. 가상 환경의 부드러움과 현실감을 결정하는 중요한 요소다.

LEEP(Large Expanse Extra Perspective)
인간의 시야각을 140도까지 채우는 광시야각 영상 확대 기술이다. 1979년 에릭 휴렛(Eric Howlett)이 개발했다.

LiDAR(Light Detection and Ranging)
레이저 빔을 사용해 물체의 거리와 속성을 측정하는 기술 유형으로, 센서 측정 범위에 있는 물체와 공간의 3차원 정보를 획득할 수 있어서 상황을 인식하는 증강현실 경험을 가능하게 한다. 실제 세계에 대한 상세하고 정확한 정보를 제공하고 내비게이션, 상호작용 및 증강현실 경험의 기타 측면을 지원하는 데 사용한다.

NLP(Natural Language Processing)
컴퓨터가 인간의 언어를 이해하고 해석해 직관적이고 자연스러운 형태의 인간과 컴퓨터 상호작용을 가능하게 하는 기술 유형이다. 음성 인식, 텍스트 음성 합성 등 언어 기반 상호작용을 지원하는 데 사용하므로 컴퓨터 시스템의 사용 용이성과 접근성을 개선하는 데 중요한 역할을 한다.

NPC(Non-Player Character)
컴퓨터에 의해 제어되는 캐릭터로 인간의 행동과 감정의 복잡성을 시뮬레이션해 더 매력적이고 사실적이며 역동적인 상호작용을 제공한다.

OpenVR
가상현실 개발을 위한 오픈 소스 소프트웨어 플랫폼이다. 응용 프로그램이 목표로 하는 하드웨어에 대한 특정 지식이 없어도 여러 공급 업체의 가상현실 하드웨어에 액세스할 수 있는 API 및 런타임이다.

QR(Quick Response) 코드
정보에 액세스하거나 웹사이트 또는 애플리케이션을 시작하기 위해 스마트폰이나 기타 장치로 스캔할 수 있는 바코드 유형이다. 디지털 콘텐츠 및 경험에 대한 빠르고 편리한 액세스를 제공하기 위해 증강현실 경험에서 자주 사용되며 위치 기반 및 상황 인식 AR 경험을 지원하는 데 중요한 역할을 한다.

SLAM(Simultaneous localization and mapping)
센서 데이터를 활용해 실시간으로 주변 환경을 인지해 자신의 위치를 파악하고 동시에 주변 환경 맵을 생성하는 것을 의미한다.

UX 리서치(User Experience Research)
사용자 경험과 상호작용을 이해하기 위해 사용되는 방법론이다. 이는 제품이나 서비스의 사용자 중심 설계를 돕기 위한 과정에서 중요한 단계다.

WIMP(Windows, Icons, Menus, and Pointers)
파일, 응용 프로그램 및 기타 시스템 요소를 나타내는 창, 아이콘 및 기타 그래픽 요소와 함께 데스크톱 메타포를 사용하는 그래픽 사용자 인터페이스 유형을 나타낸다.

YAML(Yet Another Markup Language)
응용 프로그램 간의 구성 파일 및 데이터 교환에 등에 사용되는 사람이 읽을 수 있는 데이터 직렬화 형식이다. YAML의 단순성, 가독성 및 다용성은 웹 개발, DevOps 및 시스템 관리 등 다양한 도메인에서 구성 파일, 데이터 표현 및 교환을 위한 대중적으로 선택되었다.

가상 환경(Virtual Environment)

컴퓨터 그래픽과 시뮬레이션을 사용해 만든 디지털 공간으로 사용자에게 믿을 수 있는 몰입 경험을 제공한다. 메타버스의 맥락에서 탐색과 상호작용을 위한 다양하고 역동적인 디지털 공간을 사용자에게 제공하는 핵심 구성 요소를 형성한다.

가상현실(VR, Virtual Reality)

완전한 몰입형 및 대화형 디지털 환경을 만드는 확장현실 기술의 한 유형으로, 종종 헤드셋이나 기타 장치를 통해 액세스한다. 게임, 엔터테인먼트, 교육 및 시뮬레이션을 포함한 광범위한 경험을 제공해 확장현실 기술 및 경험의 최첨단을 발전시키는 데 중요한 역할을 한다.

개인화(Personalization)

사용자의 특정 요구, 선호도, 특성을 충족시키기 위해 컴퓨터 시스템을 조정하거나 맞춤화하는 프로세스다. 사용 용이성, 효율성 및 인간과 컴퓨터 상호작용의 즐거움을 개선하는 데 사용하며, 컴퓨터 시스템의 성과와 채택을 결정하는 데 중요한 역할을 한다.

객체 지향 프로그래밍(OOP)

코드를 데이터와 동작을 모두 포함하는 객체로 구성하는 프로그래밍 패러다임이다. 메타버스의 맥락에서 가상 개체, 환경, 경험을 모델링하는 데 사용되어 개발자가 풍부하고 동적인 가상 경험을 만들 수 있게 한다.

게슈탈트 원칙(Gestalt Priciples)

인간이 시각적 정보를 자연스럽게 인식하고 구성하는 방법을 설명한다. 직관적이고 미학적으로 탐색하기 쉬운 인터페이스를 만드는 데 도움을 준다.

게이미피케이션(Gamification)

포인트, 보상, 챌린지와 같은 게임과 유사한 요소를 웹사이트, 애플리케이션 또는 제품과 같은 게임이 아닌 콘텍스트에 통합하는 프로세스다. 사용자 간의 참여, 동기 부여 및 만족도를 높이는 데 사용하며, 사용자 경험 디자인에서 중요한 역할을 한다.

게임 경험 설문(GEQ, Game Experience Questionnaire)

GEQ는 게임 콘텐츠 사용자의 만족도를 알아보기 위한 설문이다.

게임엔진(Game Engine)

개발자가 복잡한 세계나 캐릭터, 상호작용을 만들 수 있도록 하는 비디오 게임 제작을 위한 소프트웨어 플랫폼이다. 메타버스의 맥락에서 가상 환경, 게임 및 기타 상호작용 경험을 만들고 실행하는 데 사용할 수 있다.

격자(Grid)

레이아웃 디자인에서 페이지나 화면의 요소와 구성 요소를 구성하고 정렬하는 데 사용되는 구조로, 균형 잡히고 조화롭고 읽기 쉬운 디자인을 만드는 데 사용된다.

계층구조(Hierarchy)

요소의 상대적 중요성과 관계를 나타내고 사용자의 주의와 상호작용을 안내하는 데 사용되는 페이지 또는 화면의 요소 및 구성 요소의 시각적 배열이다.

공간 컴퓨팅(Spatial Computing)

가상현실, 증강현실, 혼합현실, 인공지능, 기계 학습, 사물인터넷, 5G, 로봇공학 등의 기술들을 결합해 3D 공간에서의 상호작용을 가능하게 하는 컴퓨팅 방식을 의미한다.

공동 주의(Joint Attention)

종종 시각적 또는 청각적 단서 또는 기타 형태의 피드백을 통해 사용자와 컴퓨터 시스템 간의 주의를 조정하는 프로세스다. 사용자 경험의 전반적인 효과와 효율성을 향상하고 사용자와 시스템 간의 효과적인 커뮤니케이션 및 상호작용을 지원하는 사용자 인터페이스 디자인의 중요한 측면이다.

관측 시야(FOV, Field of View)

사용자가 볼 수 있는 관찰 가능한 세계의 범위로, 종종 각도 또는 전체 가능한 보기의 백분율로 표시된다. 존재감과 몰입감에 영향을 주며, 멀미와 부정적인 영향을 줄이는 역할을 하므로 확장현실 경험에서 중요한 요소다.

광선 추적(Ray Tracing)

가상 환경에서 빛의 동작을 시뮬레이션하는 데 사용되는 3D 그래픽 렌더링 기술이다. 메타버스의 맥락에서 놀랍고 사실적인 가상 환경을 만들어 사용자에게 진정한 몰입형 경험을 제공한다.

구글 바드(Google BARD)

Google AI에서 개발한 람다(LaMDA, Language Model for Dialogue Applications)와 팜(PaLM, Pattern- and Label-Conditioned Masking)을 기반으로 하는 대규모 언어 모델이다. 람다는 대화 기반 AI 응용 프로그램을 위한 언어 모델이고, 팜은 구글에서 개발한 언어 모델의 하나다.

그래비티 스케치(Gravity Sketch)

디자이너가 가상현실에서 3D 스케치 및 모델을 만들 수 있는 가상현실 디자인 도구이자 팀이 완전히 새로운 방식으로 제작 및 협업, 검토할 수 있는 직관적인 3D 디자인 플랫폼이다.

그래픽 처리 장치(GPU, Graphics Processing Unit)

3D 그래픽 및 이미지 처리에 필요한 복잡한 계산을 수행하도록 설계된 특수 유형의 마이크로프로세서다. 비디오 게임, 가상 환경 및 과학 시뮬레이션과 같은 그래픽 집약적인 애플리케이션의 성능을 크게 향상시킨다.

그렉 브로드모어(Greg Broadmore)

비디오 게임 산업에서의 작업과 메타버스 개념 개발에 대한 공헌으로 널리 알려진 콘셉트 아티스트이자 작가, 게임 디자이너다. 몰입형 대화형 스토리텔링이나 게임 경험을 지원하는 메타버스 생성을 적극적으로 지지해 왔다.

내비게이션(Navigation)

사용자가 가상 세계의 다른 부분을 경험할 수 있도록 가상 환경을 이동하고 탐색하는 길 안내다. 조이스틱, 제스처 또는 머리 움직임과 같은 다양한 입력 방법을 사용해 제어할 수 있으며, 가상현실 경험의 몰입도 및 즐거움 수준을 결정하는 데 중요한 역할을 한다.

너프(NeRF, Neural Radiance Field)

딥러닝 기반으로 2D 이미지를 3D 영상으로 변환하는 모델로, 다수의 2D 이미지를 활용하여 3D 장면을 재구성하는 데 사용한다.

노드(Node)

데이터를 송수신하는 네트워크의 한 지점(일반적으로 컴퓨터)이다. 노드를 연결해 네트워크를 형성해서 장치 간 통신 및 데이터 교환이 가능하다. 메타버스의 맥락에서 가상 환경, 경험, 장치를 연결하는 데 사용되어 원활하고 동적인 상호작용을 가능하게 한다.

니콜라스 네그로폰테(Nicholas J. Negroponte)

미국의 기술 전문가이자 MIT 교수로, 1968년 아키텍처머신그룹을 설립해 최초의 인간-컴퓨터 인터페이스 연구를 수행해 인터랙션 디자인의 이론을 정립하고, 인간과 컴퓨터 상호작용을 위한 디자인 요소를 정리했다.

다이제틱 UI(Diegetic UI)

가상현실과 비디오 게임 등 인터랙티브 미디어에서 사용자의 몰입감을 높이는 역할을 하는 사용자 인터페이스 디자인 방식 중 하나다.

달리(DALL-E)

OpenAI에 의해 개발된 인공지능 모델로, 시각적 정보와 언어 정보 간의 관계를 이해함으로써 텍스트 입력을 기반으로 매우 상세하면서도 상황에 맞는 정확한 이미지를 생성한다.

대규모 언어 모델(Large Language Model, LLM)

방대한 양의 텍스트 데이터에 대해 학습된 모델이다. 일반적으로 다양한 언어 작업을 수행할 수 있으며, 언어 이해와 생성, 번역, 요약 등 다양한 기능을 수행한다.

대역폭(Bandwidth)

주어진 시간 내에 통신 채널을 통해 전송할 수 있는 데이터의 양으로, 종종 초당 비트 수(bps)로 표시된다. 데이터 전송의 품질과 속도에 영향을 미치고 확장현실 경험의 전반적인 품질과 성능에 영향을 미칠 수 있으므로 확장현실 경험에서 중요한 요소다.

데이비드 겔런터(David Gelernter)

병렬 컴퓨팅 및 컴퓨터 그래픽 분야의 작업으로 널리 알려진 예일대학교 컴퓨터 과학자 교수이자 아티스트다. '미러 월드'의 개념을 최초로 제시했다.

데이터 마이닝(Date Mining)

데이터베이스에서 유용한 정보를 추출하고 의사 결정에 이용하는 프로세스다. 메타버스의 맥락에서 사용자 행동 및 선호도에 대한 통찰력을 얻을 수 있으므로 회사는 제품을 맞춤화하고 사용자 경험을 개선할 수 있다.

데이터화(Datafication)

정보를 데이터로 변환하는 과정으로, 데이터를 디지털 형식으로 변환해 저장, 관리 및 분석하기 쉽게 만드는 프로세스를 말한다. 메타버스의 맥락에서 중요한 역할을 하는데, 가상 환경 내에서 물리적 자산, 경험 및 상호작용을 디지털화한다.

도널드 노먼(Donald Norman)

HCI와 사용자 경험 디자인 분야의 필독서로 인정받는 『디자인과 인간 심리(The Design of Everyday Things)』의 저자 HCI 분야 연구를 통해 사용자 중심 디자인에 대한 중요성을 강조했다.

동굴 자동 가상 환경(CAVE, Cave Automatic Virtual Environment)

3D 그래픽으로 사용자를 둘러싸는 방 크기의 프로젝션 시스템으로 구성된 일종의 몰입형 가상현실 환경이다. 높은 수준의 몰입감과 상호작용을 제공해 사용자가 현실적이고 매력적인 방식으로 가상 환경을 탐색하고 경험할 수 있게 한다.

동시적 위치 추정 및 매핑(SLAM, Simultaneous Localization And Mapping)

로봇공학과 컴퓨터 비전에서 중요한 기술이다. 즉 사용자의 위치와 주변 환경을 동시에 추정하고 매핑한다.

디스턴스 그랩(Distance Grab)

가상현실 및 증강현실 애플리케이션에서 사용자는 핸드 컨트롤러나 장갑 같은 입력장치를 통해 가상의 개체나 환경과 상호작용할 수 있다. 디스턴스 그랩 기능을 사용하면, 사용자는 멀리 떨어진 가상의 개체를 손으로 쉽게 잡을 수 있다.

디스플레이(Display)

사용자에게 가상현실 경험을 제공하는 데 사용되는 스크린이나 프로젝터와 같은 시각적 정보를 출력하는 장치다. 단순한 스마트폰 화면에서 고급 헤드 마운트 디스플레이에 이르기까지 다양하며, 가상현실 경험에서 몰입도와 상호작용 수준을 결정하는 데 중요한 역할을 한다.

디자인 시스템(Design System)

제품, 플랫폼 또는 조직 전체에서 일관되고 일관된 경험을 만드는 데 사용되는 일련의 지침, 구성 요소 및 자산이다. 사용자 경험 디자이너가 사용자 중심의 인터페이스를 만드는 데 사용하며, 디자인 프로세스의 효율성과 품질을 개선하는 데 중요한 역할을 한다.

디지털 트윈(Digital Twin)

시뮬레이션, 분석 및 제어에 사용되는 물리적 개체 또는 시스템의 디지털 복제본이다. 메타버스의 맥락에서 건물, 차량 또는 의류와 같은 가상 개체를 나타내는 데 사용될 수 있으므로 사용자가 가상 환경에서 상호작용할 수 있다.

디지털화(Digitalization)

애니메이션, 영상, 음악 등의 정보를 0과 1로 표현해 저장, 처리, 전송하는 과정으로, 기존의 아날로그 기술이나 물체를 디지털 형태로 변환하는 것을 의미한다.

딥 러닝(Deep Learning)

인공신경망을 사용해 복잡한 패턴을 학습하는 기계학습 알고리즘이다. 인공신경망은 인간의 뇌의 동작을 모델로 한 수학적 모델로, 여러 개의 레이어로 구성되어 있다. 이 레이어는 입력 데이터를 받아 계산을 수행하고 결과를 출력하는 과정을 거친다.

라프 코스터의 재미이론(Theory of Fun)

미국의 게임 디자이너인 라프 코스터(Raphael Koster)가 글을 쓰고 삽화를 그린 책으로, 게임과 재미의 본질, 게임이 갖는 교육적 및 심리적 가치에 대한 라프 코스터의 생각을 담았다.

런웨이ML(RunwayML)

디자이너가 GAN과 같은 다양한 인공지능 모델을 활용하여 시각적 자산을 생성할 수 있다. 사용자가 코딩 능력에 관계없이 AI 기술을 쉽게 접근하고 실험할 수 있고, 프로토타이핑, 아트워크 생성, 이미지와 비디오 편집 등 다양한 목적으로 활용할 수 있다.

레베카 알렌(Rebecca Allen)

최초의 가상 신체를 화면에 애니메이션화하는 데 도움을 준 디지털 아트의 선구자로, 오늘날 인공지능, 증강현실, 비디오 및 가상현실의 창의적 잠재력을 발휘하고 있다.

레이아웃(Layout)

텍스트, 이미지 등의 콘텐츠 배치, 크기, 배열을 포함해 페이지 또는 화면의 요소 및 구성 요소 배열이다. 사용자 인터페이스의 가독성, 접근성 및 전반적인 효율성에 영향을 준다.

로드 밸런싱(Load Balancing)

리소스 최적화, 처리량 최대화, 응답 시간 최소화를 위해 여러 서버, 컴퓨팅 리소스 또는 네트워크 링크에 워크로드를 분산하는 것이다. 메타버스의 맥락에서 가상 환경의 워크로드와 경험을 여러 서버와 리소스에 분산해서 사용자에게 고가용성과 성능을 보장한다.

룸스케일 VR(Room-Scale VR)

헤드셋 및 모션 컨트롤러와 같은 가상현실 하드웨어를 사용해 사용자가 방 크기 정도의 물리적 공간 내에서 자유롭게 이동할 수 있는 가상현실 경험 유형이다. 몰입감 있고 상호작용적인 가상현실 경험을 제공하며, 가상현실 경험의 전반적인 품질과 즐거움을 향상시키는 데 중요한 역할을 한다.

리얼리티 캡처(Reality Capture)

이미지, 3D 스캔 또는 비디오와 같은 실제 데이터를 캡처하고 이를 디지털 형식으로 변환하는 프로세스다. 메타버스의 맥락에서 현실 세계와 거의 일치하는 가상 환경을 만들어 사용자에게 현실적인 경험을 제공한다.

리지드바디(Rigidbody)

유니티 및 언리얼 엔진과 같은 게임 엔진에서 3D 환경의 개체에 대한 물리 기반 상호작용을 처리하는 데 사용되는 구성 요소다. 일반적으로 가상현실 경험에서 사실적인 개체 동작을 시뮬레이션하고 몰입도를 향상시키는 데 사용된다.

린든 랩(Linden Lab)

가장 초기에 가장 성공적인 가상 세계인 세컨드 라이프(Second Life)를 만든 역할로 널리 알려진 기술 회사이자 메타버스 개발의 선구자다. 확장현실 플랫폼과 기술의 지속적인 개발을 통해 메타버스 개발에서 주도적인 역할을 계속하고 있다.

마이크로소프트 빙(Bing)

오픈AI의 신규 대규모 언어 모델 프로메테우스(Prometheus)를 적용해 사용자가 웹브라우저 에지(Edge)에도 대화형 AI 기능을 사용할 수 있다.

마이크로인터랙션(Microinteractions)

피드백, 제어 또는 기타 기능을 제공하도록 설계된 제품, 서비스 또는 경험 내에서 작고 독립적인 상호작용이다. 전반적인 사용자 경험을 향상시키고 상황에 맞는 피드백을 직관적으로 제공하며, 효과적이고 효율적인 상호작용을 지원하기 때문에 사용자 경험 디자인에서 중요한 역할을 한다.

마인드 매핑(Mind Mapping)

정보, 아이디어 및 개념을 시각적으로 구성하고 구조화하는 데 사용하는 다이어그램 기술로, 사용자의 반응을 수집해 실제로 어떤 경험을 하는지, 메타버스에서 어떤 감정을 경험하는지 분석하는 데 도움을 준다.

마크 저커버그(Mark Zuckerberg)

억만장자 기업가이자 Meta의 CEO로, 메타버스 커뮤니티의 영향력 있는 인물이기도 하다. 인간의 커뮤니케이션과 협업을 지원하는 메타버스의 생성을 적극적으로 지지하고 가상현실 및 증강현실 기술 개발에 막대한 투자를 했다.

머신 러닝(Machine Learning)

명시적으로 프로그래밍하지 않고도 컴퓨터가 데이터로부터 학습하고 시간이 지남에 따라 성능을 개선하기 위한 인공지능 프로그래밍의 하위 분야다. 일반적으로 입력 데이터를 기반으로 예측 또는 결정을 내릴 수 있는 모델을 생성한다.

메시 네트워크(Mesh Network)

각 노드가 네트워크를 위해 데이터를 중계하는 네트워크 유형으로, 데이터가 이동할 여러 경로를 허용한다. 메타버스의 맥락에서 가상 환경과 장치 간에 고속, 저지연 연결을 제공해 원활하고 동적인 상호 작용을 가능하게 하는 데 사용한다.

메타버스(Metaverse)

모든 가상 환경, 디지털 경험 및 온라인 커뮤니티를 포함하고 통합하는 가상 세계다. 사용자와 가상 개체, 환경, 경험과 상호작용할 수 있는 공유되고 지속적이며 몰입적인 디지털 공간으로 볼 수 있다.

멘탈 모델(Mental Model)

사람들이 세계를 이해하고, 예측하고, 행동하고, 문제를 해결하는 방법에 대한 개념적인 프레임워크다.

모달리티(Modality)

사용자와 시스템 간의 상호작용 방법을 말한다. 이는 사용자가 메타버스 내에서 어떤 동작을 할 때, 그 동작에 대한 피드백이나 유저의 입력 방식에 따라 메타버스 내 요소들이 어떻게 반응하는지를 이른다.

몰입 성향 설문(ITQ, Immersive Tendencies Questionnaire)

ITQ는 특별히 피험자의 콘텐츠 몰입도와 민감도를 평가하기 위한 설문이다. 콘텐츠를 체험한 피험자의 반응 경향을 파악함으로써 콘텐츠 평가 설문의 해석에 참고 자료로 사용하는 것이 주요 목적이다.

몰입감(Immersion)

가상현실 경험에 완전히 둘러싸여 흡수되어 높은 수준의 현실감과 참여를 제공하는 느낌이다. 가상현실 경험의 질과 즐거움을 결정하는 중요한 요소로, 디스플레이 품질, 사운드, 상호작용성 등의 요소에 영향을 받는다.

물리 엔진(Physics Engine)

가상 환경에서 객체의 물리적 상호작용 및 움직임을 시뮬레이션하는 소프트웨어 구성 요소다. 메타버스의 맥락에서 물리 엔진을 사용해 몰입형 및 대화형 가상 환경을 만들 수 있으므로 사용자는 현실적인 방식으로 상호작용할 수 있다.

미드저니(Midjourney)

영어로 텍스트를 입력하거나 이미지 파일을 삽입하면 인공지능이 알아서 그림을 생성한다. 디스코드로 연동되어 구현되고 있으며, 제시된 이미지는 크기별이나 다양하게 변화되어 받을 수 있다.

바운싱(Bouncing)

종종 부정확하거나 지나치게 민감한 입력으로 사용자가 실수로 인터페이스 요소 또는 버튼을 활성화할 때 발생하는 오류 또는 오작동 유형이다. 의도하지 않은 동작을 유발하고 사용자 상호작용의 정확성과 효율성을 감소시키며 사용자 경험에 부정적인 영향을 미칠 수 있다.

반응성(Response)

웹사이트, 애플리케이션 또는 제품이 화면의 크기와 방향, 사용 중인 장치에 따라 레이아웃, 콘텐츠 및 기능을 조정하고 적용하는 능력이다. 사용자가 사용하는 장치나 화면 크기에 관계없이 일관되고 최적의 경험을 제공하므로 사용자 경험 디자인의 중요한 측면이다.

버밀리언(Vermillion)

사실적인 색상 혼합, 실행 취소, 레이어와 브러시를 제공하는 유화 시뮬레이션 가상현실 애플리케이션이다.

벤 괴르첼(Ben Goertzel)

일반 인공지능을 위한 인공지능 시스템 오픈코그(OpenCog) 프레임워크 개발 작업으로 널리 알려진 컴퓨터 과학자이자 수학자 겸 인공지능 연구자다. 인간 수준의 인공지능과 인간과 컴퓨터 상호작용(HCI)의 고급 형태를 지원하는 메타버스의 생성을 강력하게 옹호해왔다.

벤 슈나이더만(Ben Shneiderman)

정보 시각화, 소프트웨어 디자인 등 다양한 주제에 대한 연구를 수행했다. 슈나이더만은 사용자 인터페이스 디자인의 '8가지 황금 규칙(8 Golden Rules)'을 제시했다.

변분 오토인코더(Variational Autoencoders, VAE)

표현을 학습하는 구조로, 입력 데이터를 잠재 공간으로 인코딩한 다음 잠재 표현을 원래 데이터 공간으로 다시 디코딩해 새로운 데이터를 생성하는 비지도 학습 모델이다.

복셀(Voxel)

'Volume'과 'Pixel'의 합성어로, 컴퓨터 그래픽에서 3D 공간의 각 지점에 할당된 값 또는 색상을 설명하는 데 사용한다. 2차원인 픽셀을 3차원 형태(너비, 높이, 깊이)로 구현한 것이다.

볼류메트릭 캡처(Volumetric Capture)

3D 공간에서 사람 또는 개체의 형상과 움직임을 캡처하는 프로세스다. 일반적으로 여러 카메라 또는 깊이 센서를 사용해 여러 각도에서 피사체를 캡처하고 피사체 형상의 3D 포인트 클라우드를 생성한다.

브랜딩(Branding)

시각적 디자인, 메시지 등의 요소를 통해 제품, 회사 또는 조직의 고유하고 인식 가능한 아이덴티티를 만드는 프로세스다. 제품이나 서비스에 대한 사용자의 인식과 참여에 영향을 줄 수 있으므로 사용자 경험 디자인의 중요한 측면이다.

블록체인(Blockchain)

트랜잭션(필요한 데이터베이스의 연산들을 모아놓은 것) 기록을 포함하는 블록의 연속 체인으로 구성된 분산 데이터베이스 기술이다. 종종 비트코인과 같은 암호화폐의 기본 기술로 사용되지만, 공급망 관리나 투표 시스템, 디지털 ID 관리와 같은 분야에서 많은 잠재적 응용 프로그램을 가지고 있다.

비주얼 검색(Visual Search)

사용자가 증강현실 인터페이스를 이용해 현실 세계에서 정보와 콘텐츠를 검색할 수 있도록 하는 기술의 일종이다. 사용자의 현재 환경과 관련된 정보 및 경험을 제공하는 데 사용할 수 있으므로 직관적이고 상황을 인식하는 증강현실 경험이 가능하다.

비콘(Beacon)

블루투스 신호를 전송하는 소형 장치로, 사용자에게 위치 기반 정보 및 경험을 전달하는 기기다. 증강현실 경험을 트리거하는 데 사용하며, 사용자에게 현재 위치와 관련된 정보 및 콘텐츠를 제공한다.

비트 전송률(Bitrate)

비디오 또는 오디오가 전송되거나 저장되는 초당 비트 속도다. 전송되는 데이터 양의 척도이며, 비디오 또는 오디오 품질에 영향을 줄 수 있다. 비트 전송률이 높을수록 품질이 높아지지만 더 많은 대역폭이 필요하다.

사물인터넷(IoT, Internet of Things)

물리적 장치나 차량, 가전 제품, 전자 제품, 소프트웨어, 센서 등의 개체를 연결하고 데이터를 교환하는 연결 기능이 내장된 기타 항목의 네트워크다. 메타버스의 맥락에서 웨어러블 장치 또는 스마트 가전 제품과 같은 물리적 개체를 가상 환경에 연결해 사용자가 새롭고 혁신적인 방식으로 상호작용하는 데 사용한다.

사용성 테스트(Usability Testing)

실제 사용자가 작업을 완료하고 솔루션과 상호작용하는 과정을 관찰하고 테스트해서 웹사이트, 애플리케이션 또는 제품의 사용 용이성과 효율성을 평가하는 프로세스다. 사용자 경험에 대한 귀중한 통찰력을 제공하고 디자이너가 솔루션을 최적화하고 개선하는 데 도움을 주므로 사용자 경험 디자인의 중요한 측면이다.

사용자 경험(UX, User Experience)

제품, 시스템 또는 서비스와 상호작용할 때 사용자의 전반적인 경험이다. 메타버스의 맥락에서 사용자를 위한 가상 환경과 경험의 품질과 즐거움을 결정한다.

사용자 인터페이스(UI, User Interface)

사용자와 시스템 사이의 상호작용이 원활하게 이루어지도록 도와주는 장치를 말한다. 초기 사용자 인터페이스는 사용자와 컴퓨터 간의 상호작용에만 국한되어 있었지만, 최근에는 사용자가 수행할 작업을 구체화하는 기능 중심으로 발전해 정보 내용을 전달하기 위한 방법으로 사용되고 있다.

사용자 흐름(User Flows)

사용자가 웹사이트, 애플리케이션 또는 제품 내에서 작업을 완료하거나 목표를 달성하기 위해 거치는 일련의 단계 및 화면이다. 사용자를 구성하고 최적화하기 위한 구조를 제공하므로 사용자 인터페이스 디자인의 중요한 측면이다.

사이버 보안(Cybersecurity)

공격이나 손상, 무단 액세스로부터 정보 기술 시스템, 네트워크, 소프트웨어 및 데이터를 보호하고 보존한다. 메타버스 맥락에서 사용자 데이터 및 트랜잭션의 개인정보 보호, 보안 및 무결성을 보장하는 중요한 문제다.

상호작용(Interaction)

사용자와 컴퓨터 시스템 간에 정보 및 명령을 교환하는 프로세스로, 시스템의 통신 및 제어가 가능하다. 마우스 클릭, 키보드 입력 또는 음성인식과 같은 광범위한 입력 및 출력 양식을 포함하며, 컴퓨터 시스템의 사용 용이성과 효율성을 결정하는 데 중요한 역할을 한다.

색상 팔레트(Color Palette)

일관되고 응집력 있는 시각적 디자인을 만드는 데 사용되는 색상 세트로, 종종 제품, 서비스 또는 조직의 브랜드나 개성을 나타낸다. 솔루션의 전반적인 미학과 인식에 영향을 미치고 제품의 시각적 정체성을 제공할 수 있으므로 사용자 인터페이스 디자인에서 중요한 역할을 한다.

생성적 적대신경망(GAN, Generative Adversarial Networks)

오토인코더의 변형된 모델로, GAN은 새로운 콘텐츠를 생성한다. AI 전문가들은 미래의 인공지능이 비지도 학습일 것으로 예상하는데, 그 대표주자를 GAN으로 꼽고 있다. 새로운 예제를 생성하는 '생성자(generator)'와 생성된 예제를 실제 예제와 구별하는 '판별자(discriminator)'로 구성된다.

생성형 AI(Generative AI)

텍스트, 이미지, 오디오 등의 기존 콘텐츠를 활용해 새로운 콘텐츠를 생성해내는 인공지능 모델을 뜻한다. 기존 데이터에서 패턴과 구조를 학습한 다음 학습된 패턴을 기반으로 유사한 콘텐츠를 새롭게 만든다.

서비스 품질(QoS)

프레임 속도, 대기 시간, 이미지 품질과 같은 요소를 포함해 가상현실 경험의 성능 및 안정성을 측정한다. 메타버스의 서비스 품질은 네트워크 인프라, 대역폭, 대기 시간, 확장성, 안정성, 보안과 같은 다양한 측면을 포함한다.

서비스형 메타버스(Maas, Metaverse-as-a-Service)

기업을 위한 메타버스 솔루션이다. 가상 세계에서의 협업 활동, 비즈니스, 투자, 가상화폐, 마케팅 등 다양한 활동을 영위할 수 있도록 돕는다.

서비스형 소프트웨어(SaaS, Software-as-a-Service)

원격 서버에 호스팅이 된다. 사용자는 웹브라우저나 표준 웹 통합을 통해 언제 어디서나 소프트웨어에 액세스할 수 있다. SaaS 솔루션으로는 전사적 자원 관리(ERP), 고객 관계 관리(CRM), 프로젝트 관리 등이 있다.

서비스형 인프라(IaaS, Infrastructure-as-a-Service)
회사에서 서버, 네트워크, 스토리지, 운영체제와 같은 컴퓨팅 리소스를 종량제로 임대할 수 있다. 인프라의 규모는 확장이 가능해 고객은 하드웨어에 따로 투자할 필요가 없다.

서비스형 플랫폼(PaaS, Platform-as-a-Service)
클라우드 기반의 애플리케이션 개발 환경으로 구성되고, 개발자가 앱을 구축하고 배포하는 데 필요한 모든 요소를 제공한다. PaaS를 이용하는 개발자는 원하는 기능과 클라우드 서비스를 선택이 가능하며, 구독 또는 종량제(pay-per-use) 방식으로 비용을 지불할 수 있다.

세계 구축(World Building)
가상 세계의 지리, 역사, 문화 및 캐릭터를 포함해 가상 환경의 세부 사항과 규칙을 만들고 정의하는 프로세스다. 메타버스의 맥락에서 다양하고 역동적인 가상 환경, 경험 및 커뮤니티를 만드는 데 사용해 사용자가 광범위한 디지털 공간을 탐색하고 상호작용할 수 있다.

세계 규모 AR(World Scale AR)
스마트폰이나 헤드셋과 같은 증강현실 하드웨어를 사용해 증강현실 요소를 실제 세계와 1:1 스케일로 통합해 상호작용하는 증강현실 경험 유형이다. 현실감 있고 상호작용적 증강현실 경험을 제공하며, 증강현실 경험의 전반적인 품질과 즐거움을 향상시키는 데 중요한 역할을 한다.

세컨드 라이프(Second Life)
2003년에 시작된 가상 세계로 가장 초기에 가장 성공적인 메타버스 플랫폼 중 하나로 널리 알려져 있다. 수백만 명의 사용자를 보유하고 있으며, 사용자 제작 콘텐츠나 사회적 상호작용, 상거래에 대한 지원을 통해 메타버스 개발에 중요한 역할을 하고 있다.

센서(Sensor)
사용자의 움직임, 제스처, 위치를 추적하고 모니터링하는 데 사용되는 장치로 몰입할 수 있고 반응성이 뛰어난 가상현실 경험을 제공한다. 카메라, 가속도계, 자이로스코프 등의 하드웨어를 포함하며, 가상현실 경험에서 몰입 및 상호작용 수준을 결정하는 데 중요한 역할을 한다.

소셜 VR(Social VR)
가상현실 기술을 사용해 몰입형 및 상호작용형 소셜 경험을 만드는 것을 말한다. 소셜 VR에서 사용자는 공유된 가상 환경에서 아바타를 통해 상호작용할 수 있다. 이 기술은 전 세계 사람들을 하나로 모아 가상 환경에서 함께 즐기고 사교하고 협업할 수 있는 경험을 제공한다.

스마트 글라스(Smart Glasses)
현실 세계에 디지털 정보와 이미지를 겹쳐 표시할 수 있는 웨어러블 장치다.

스타일 가이드(Style Guide)
제품, 서비스 또는 조직의 모양과 느낌을 정의하는 데 자주 사용되는 일관되고 일관된 시각적 디자인을 만들기 위한 일련의 지침 및 규칙이다. 시각적 디자인의 일관성과 일관성을 보장하고 고유하고 인식 가능한 시각적 아이덴티티 생성을 지원하므로 사용자 인터페이스 디자인에서 중요한 역할을 한다.

스테이블 디퓨전(Stable Diffusion)
어떤 텍스트 입력이 주어져도 사실적인 이미지를 생성하는 있는 텍스트-이미지 디퓨전 모델로, 이미지를 빠르게 생성할 수 있다.

시뮬레이션 멀미 설문(SSQ, Simulator Sickness Questionnaire)
SSQ는 가상현실 콘텐츠를 체험하면서 얻는 멀미의 정도를 측정하기 위한 설문이다.

시뮬레이션(Simulation)
수학적 모델과 컴퓨터 알고리즘을 사용해 실제 시스템의 동작을 모방한다. 메타버스의 맥락에서 사실적이고 상호작용 가능한 가상 환경이나 경험 및 객체를 생성하므로 사용자는 안전하고 통제된 환경에서 복잡한 시스템을 탐색하고 경험한다.

시선 추적(Eye Tracking)
사용자의 눈의 움직임과 위치를 추적해서 가상현실 경험과 직관적이고 자연스러운 상호작용을 가능하게 하는 기술 유형이다. 탐색, 선택 및 가상 환경의 기타 측면을 제어함으로써 사용자에게 몰입감 있고 매력적인 경험을 제공한다.

아바타(Avatar)
가상 환경에 있는 사용자의 디지털 표현으로, 일반적으로 온라인 게임, 소셜 미디어 또는 가상 세계에서 다른 사람과 상호작용하는 데 사용된다. 사용자의 외모, 성격 또는 선호도 등 자신을 표현하고 가상 세계에서 정체성을 형성할 수 있는 방법을 반영하도록 사용자 지정할 수 있다.

앨런 케이(Alan Kay)
컴퓨터 그래픽, 사용자 인터페이스 디자인 및 객체 지향 프로그래밍 분야의 선구적인 작업으로 널리 알려진 컴퓨터 미래학자다. 광범위한 인간 활동과 경험을 지원하는 메타버스 생성을 위해 목소리를 높여 왔다.

앨런 쿠퍼(Alan Cooper)
'비주얼 베이직의 아버지'로 불리는 인터랙션 디자인을 위한 디자인 패턴을 연구했고, 사용자 경험 디자인과 인터랙티브 시스템 설계에 대한 중요한 이론과 실천 방법을 개발했다.

야론 라니어(Jaron Lanier)
영향력 있는 컴퓨터 과학자이자 비주얼 아티스트다. 1980년대와 1990년대에 라니어의 연구는 최초의 상용 가상현실 시스템의 생성으로 이어졌다. 네트워킹, 인터페이스 디자인 및 디지털 음악 등 다양한 분야를 연구했다.

양보(Yielding)

사용자의 행동, 선호도 또는 필요에 따라 컴퓨터 시스템의 동작이나 모양을 조정하거나 수정하는 프로세스다. 컴퓨터 시스템의 사용 용이성과 접근성을 개선하는 데 사용하며, 전반적인 사용자 경험을 향상시키는 데 중요한 역할을 한다.

양자 컴퓨팅(Quantum Computing)

중첩 및 얽힘과 같은 양자 역학적 현상을 사용해 데이터에 대한 작업을 수행하는 컴퓨팅 유형이다. 메타버스의 맥락에서 가상 환경과 경험의 성능, 보안, 사실성을 향상해 사용자에게 강력하고 몰입 경험을 제공하는 데 사용한다.

어포던스(Affordance)

개체 또는 인터페이스의 물리적 및 지각적 속성이 의도된 용도를 제안하고 사용자 상호작용을 지원하는 방식을 가리킨다. 사용자 인터페이스의 사용 용이성과 유용성을 결정하는 데 중요한 역할을 하며, 사용자 중심 인터페이스 설계에 자주 사용된다.

언리얼 엔진(Unreal Engine)

에픽게임즈(Epic Games)에서 제공하는 게임, 시뮬레이션, 시각화의 디자인 및 개발에 사용되는 통합 크리에이터용 도구 세트다. 모든 산업의 크리에이터와 게임 개발자가 그 어느 때보다 더 높은 자유도와 고퀄리티 그리고 유연성으로 차세대 리얼타임 3D 콘텐츠와 경험을 만들도록 지원한다.

언어 모델(Language Model)

인간의 언어를 이해하고 생성하는 일종의 AI 모델이다. 많은 양의 텍스트 데이터에 대해 훈련을 하고 문맥적으로 일관성 있는 문장을 생성할 수 있다.

여정 매핑(Journey Mapping)

시간이 지남에 따라 제품, 서비스 또는 경험과 상호작용할 때 사용자의 경험을 시각화하고 이해하는 데 사용되는 프로세스다. 사용자 경험 개선을 위한 문제점, 기회 및 영역을 식별하는 데 사용하며, 사용자 경험 디자인에서 중요한 역할을 한다.

영지식 증명(ZKP, Zero-knowledge Proof)

영지식 증명은 한 당사자(증명자)가 다른 당사자(검증자)에게 진술 자체의 유효성을 넘어서는 추가 정보를 공개하지 않고 특정 진술이 사실임을 증명하는 암호화 프로토콜이다. 다양한 암호화 및 계산 시스템에서 프라이버시, 보안 및 신뢰를 보장하는 데 중요한 역할을 하는데, 불필요한 세부 정보나 민감한 데이터를 공개하지 않고 기밀성을 유지하면서 정보나 진술의 유효성을 증명하는 방법을 제공한다.

오류 수정(Error Correction)

컴퓨터 시스템과 상호작용하는 동안 사용자가 만든 오류 또는 실수를 감지하고 수정하는 데 사용되는 프로세스 또는 메커니즘 유형이다. 오류 수정을 사용해 사용자 상호작용의 정확성과 신뢰성을 개선하고 데이터 손실 또는 손상 위험을 줄이는 등 전반적인 사용자 경험을 향상한다.

오큘러스(Oculus)

2012년에 설립되어 2014년에 페이스북(Facebook)이 인수한 가상현실 하드웨어 및 소프트웨어의 선두 제조 업체다. 오큘러스 퀘스트(Oculus Quest) 및 오큘러스 리프트(Oculus Rift)를 비롯한 혁신적인 가상현실 제품으로 널리 알려져 있으며, 가상현실 기술과 예술적 경험을 제공한다.

오픈 소스(Open Source)

누구나 소스 코드를 자유롭게 사용 또는 수정, 배포할 수 있도록 허용하는 소프트웨어 라이선스 유형이다. 메타버스의 맥락에서 가상 환경, 경험 및 도구를 만들고 유지 관리하는 데 사용되므로 메타버스가 개방적이고 협력적인 방식으로 진화하고 성장할 수 있다.

온보딩(Onboarding)

솔루션을 설정하고 사용하는 데 필요한 단계와 정보를 포함해 새로운 제품, 서비스 또는 경험을 사용자에게 소개하고 익히는 프로세스다. 디자인 솔루션의 성공과 채택에 영향을 미치고 사용자에게 긍정적인 첫 경험을 제공하므로 사용자 경험 디자인의 중요한 측면이다.

와이어프레임(Wireframe)

콘텐츠, 탐색 및 기타 요소의 배치와 배열을 보여주는 웹사이트, 애플리케이션 또는 제품의 구조와 레이아웃을 시각적으로 표현한 것이다. 사용자 경험 디자인에서 솔루션의 기본 구조와 레이아웃을 프로토타이핑하고 테스트하기 위한 도구로 사용되는 경우가 많다.

요슈아 벤지오(Yoshua Bengio)

인공지능과 머신 러닝 분야의 저명한 인물로, 캐나다 컴퓨터 과학자이자 캐나다 몬트리올대학 교수다. 특히 심층 생성 모델 및 비지도 학습 분야에서 심층 학습 및 신경망에 기여한 것으로 널리 알려져 있다.

운동학(Kinematics)

사실적이고 정확한 움직임의 시뮬레이션을 지원하고 존재감과 몰입감을 향상시키기 위해 종종 확장현실 경험에 적용되는 움직임과 움직임에 대한 연구다. 가상현실 및 증강현실 경험에서 중요한 역할을 하며, 경험의 전반적인 품질과 즐거움에 영향을 미친다.

원격화(Remote)

특정 장치 또는 프로세스 자체의 물리적 위치와 분리된 위치에서 장치 또는 프로세스에 액세스하거나 제어할 수 있는 기능을 의미한다. 메타버스의 맥락에서 원격 위치에서 가상 경험에 액세스하고 제어할 수 있다.

웹 3.0(Web 3.0)

블록체인 기술, 향상된 분산화, 보안 및 개인정보 보호를 특징으로 하는 차세대 웹이다. 메타버스의 맥락에서 보다 개방적이고 공평한 메타버스를 가능하게 하는 안전하고 분산된 가상 환경, 경험 및 트랜잭션을 위한 기반을 제공할 수 있다.

웹 그래픽 라이브러리(WebGL)
웹브라우저 내에서 대화형 3D 및 2D 그래픽을 렌더링하기 위한 자바스크립트 API이다. 대화형 데이터 시각화, 게임, 가상현실, 증강현실, 3D 모델링 및 시뮬레이션을 비롯한 응용 프로그램이 있다.

웹 어셈블리(Web Assembly)
웹 애플리케이션을 위한 이식 가능한 컴파일 대상으로 설계된 이진 명령 형식이다. C, C++, Rust 등과 같은 언어로 작성된 코드를 웹브라우저에서 효율적이고 안전하게 실행할 수 있는 저수준 가상 머신이다.

위치 추적(Position Tracking)
사용자의 머리와 몸의 위치와 방향을 추적해 몰입감 있고 반응이 빠른 가상현실 경험을 가능하게 하는 기술 유형이다. 탐색, 선택, 가상 환경의 기타 측면을 제어해서 사용자에게 자연스럽고 직관적인 경험을 제공한다.

유니티(Unity)
개발자가 가상현실 및 증강현실을 포함한 광범위한 확장현실 경험을 만드는 데 사용하는 인기 있는 크로스 플랫폼 게임엔진 및 개발 플랫폼이다. 사용 편의성, 강력한 기능, 여러 플랫폼 및 장치 지원으로 널리 알려져 있으며, 확장현실 콘텐츠 제작 및 개발 분야에서 최신 기술을 발전시키는 데 중요한 역할을 한다.

이더넷(Ethernet)
케이블이나 무선 연결과 같은 물리적 링크를 사용해 데이터를 전송하는 컴퓨터 네트워킹 기술이다. 메타버스의 맥락에서 사용자가 서로 그리고 가상 환경과 통신하고 상호작용하는 데 필수적이다.

이미지 인식(Image Recognition)
장치가 현실 세계의 이미지와 물체를 인식하고 해석해 정확하고 상황을 인식하는 증강현실 경험을 가능하게 하는 기술 유형이다. 증강현실 경험을 트리거하고, 사용자의 현재 환경과 관련된 정보 및 콘텐츠를 제공하고, 증강현실 경험에서 다른 유형의 상호작용 및 탐색을 지원하는 데 사용한다.

인간 중심 디자인(Human-Centered Design)
사용자의 요구 사항, 동기, 행동을 이해하고 해결하며 사용자의 요구 사항을 충족하고 경험을 향상시키는 솔루션을 만드는 데 중점을 둔 디자인 접근 방식이다. 사용자 경험 디자인의 중요한 측면이며, 사용자 친화적이고 접근 가능한 경험을 만드는 데 자주 사용된다.

인간과 컴퓨터 상호작용(HCI, Human-Computer Interaction)
사람들이 컴퓨터와 상호작용하는 방법과 모든 사람이 사용하기 쉽고 접근하기 쉬운 컴퓨터 시스템을 설계하는 방법에 대한 연구 분야다.

인공신경망(ANN, Artificial Neural Networks)
인간 두뇌의 생물학적 신경망에서 영감을 받은 일종의 기계 학습 알고리즘으로, 데이터의 패턴을 학습하고 예측 또는 결정을 내리기 위해 함께 작동하는 뉴런이라는 상호 연결된 처리 노드로 구성한다.

인공지능(AI, Artificial Intelligence)
인간의 학습 능력, 추론 능력, 지각 능력을 인공적으로 구현하려는 컴퓨터 과학의 세부 분야 중 하나다.

인터랙션 디자인(Interaction Design)
사용자 입력, 피드백 및 기타 인터랙티브 요소에 대한 응답을 포함하여 사용자 인터페이스에서 요소 및 구성 요소의 동작 및 상호작용을 정의하는 프로세스다. 솔루션의 전반적인 사용 편의성과 만족도에 영향을 미치고 사용자 경험을 향상시키는 데 중요한 역할을 하기 때문에 사용자 인터페이스 디자인의 중요한 측면이다.

자바스크립트(JavaScript)
웹 개발에서 중요한 역할을 하는 프로그래밍 언어이며, 주로 대화형 및 동적 웹 페이지의 개발에 사용된다. 웹 기반의 메타버스 환경에서 중요한 역할을 할 수 있다.

자연스러운 상호작용(Natural Interaction)
종종 제스처, 음성 명령 또는 기타 형태의 입력을 통해 달성되는 자연스러운 인간 행동 및 움직임을 모방하거나 유사한 상호작용 유형이다. 사용 편의성과 확장현실 경험의 전반적인 즐거움을 향상시키는 데 중요한 역할을 하며, 사용자의 채택 장벽을 줄이는 데 도움이 된다.

자연어 처리(Natural Language Processing)
컴퓨터를 이용해 사람의 자연어를 분석하고 처리하는 기술을 뜻한다.

전환율(Conversion Rate)
웹사이트 또는 애플리케이션에서 구매, 서비스 가입 또는 양식 작성과 같은 원하는 작업을 완료한 사용자의 비율을 측정하는 데 사용되는 지표다. 사용자 경험의 효과와 성공을 결정하는 데 사용되므로 사용자 경험 디자인에서 중요한 요소다.

절차적 생성(Procedural Generation)
수동 설계가 아닌 알고리즘과 규칙을 사용해 환경, 개체 또는 캐릭터와 같은 콘텐츠를 생성한다. 메타버스의 맥락에서 방대하고 동적인 가상 환경, 경험, 콘텐츠를 생성하는 데 사용되며, 사용자에게 탐색과 발견을 위한 끝없는 가능성을 제공한다.

정보 아키텍처(Information Architecture)
유용성과 검색 가능성을 지원하기 위해 웹사이트, 애플리케이션 또는 제품의 콘텐츠와 정보를 구성하고, 구성 및 레이블 지정하는 프로세스다. 사용자 경험의 효과와 효율성에 영향을 미치므로 사용자 경험 디자인의 중요한 측면이다.

정보 청킹(Information Chunking)
정보를 관리 가능한 청크 또는 그룹으로 구성하고 표시하는 것이다.

제로 UI(Zero UI)

기존 사용자 인터페이스와 입력장치의 필요성을 없애고 사용자가 자연스러운 제스처, 음성 명령 등의 암시적 입력을 사용해 컴퓨터 시스템을 제어하고 커뮤니케이션하는 상호작용 디자인 유형이다. 사용자의 의식적인 노력이 거의 또는 전혀 필요하지 않은 자연스럽고 직관적인 상호작용을 만드는 데 중점을 둔다.

제스처 인식(Gesture Recognition)

사용자의 움직임과 제스처를 추적하고 해석해 가상현실 경험과 자연스럽고 직관적인 상호작용하게 하는 기술 유형이다. 탐색, 선택, 가상 환경의 기타 측면을 제어해 사용자에게 몰입감 있고 매력적인 경험을 제공한다.

제이슨(JSON, JavaScript Object Notation)

사람이 읽고 쓰기 쉽고 기계가 구문 분석하고 생성하기 쉬운 경량 데이터 교환 형식이다. 메타버스의 맥락에서 가상 환경, 사용자 및 개체 간에 데이터를 교환하는 데 사용하므로 원활하고 동적인 상호작용이 가능하다.

제이콥 닐슨(Jakob Neilsen)

사용성 엔지니어링의 선구자로, 사용자 경험 디자인 개선을 위한 휴리스틱 원칙 10가지를 공개했다.

제이콥의 법칙(JAKOB'S LAW)

사용자가 과거에 사용했던 다른 제품과 유사하게 작동하는 제품을 기대한다고 가정한다.

조이스틱(Joy Stick)

일반적으로 버튼이 있는 핸드헬드 컨트롤러와 아날로그 스틱으로 구성된 입력 장치 유형으로, 가상현실 경험을 제어하는 데 사용된다. 사용자에게 전통적이고 친숙한 형태의 상호작용을 제공하며, 가상 환경에서 다양한 동작과 움직임을 제어하는 데 사용한다.

존 라도프(Jon Radoff)

미국 비머블(Beamable)의 대표이자 작가이며 게임 디자이너다. 그는 메타버스를 7개 특정 기능과 다양한 요소를 지닌 프레임워크로 제시했다.

증강현실(AR, Augmented Reality)

스마트폰, 태블릿 카메라, 증강현실 글라스 통해 물리적 세계에 디지털 정보를 중첩하는 기술이다. 제품 정보, 방향 또는 가상 객체와 같은 추가 정보로 실제 세계에 대한 사용자의 시각을 향상시키는 데 사용하며, 내비게이션, 게임, 교육, 훈련 등 다양한 정보와 경험을 제공한다.

지그비(Zigbee)

저전력, 저속, 근거리 무선 통신을 위해 설계된 무선 통신 프로토콜이다. 주로 에너지 효율성이나 신뢰성, 확장성은 홈 오토메이션, 스마트 조명, 산업용 모니터링 시스템과 같이 확장된 배터리 수명과 함께 무선 연결이 필요한 애플리케이션에 매우 적합하다.

지식 그래프(Knowledge Graph)

구조화되고 상호 연결된 방식으로 엔터티 및 관계에 대한 정보를 나타내는 데이터 구조 유형으로, 지능적이고 상황을 인식하는 증강현실 경험을 허용한다. 지식 그래프를 활용해 사용자의 현재 환경과 관련된 정보 및 콘텐츠를 제공한다.

직접 조작(Direct Manipulation)

사용자가 간접적 또는 기호 명령을 사용하지 않고 사용자 인터페이스에서 개체 및 요소를 직접 조작할 수 있는 상호작용 유형이다. 직관적이고 자연스러운 형태의 상호작용을 지원하며, 그래픽 사용자 인터페이스, 게임 및 기타 유형의 대화형 시스템에서 자주 사용된다.

참여(Engagement)

사용자가 제품, 서비스 또는 경험에 적극적으로 참여하고 관심을 갖는 정도를 측정한다. 제품의 성공과 채택에 영향을 미치고 사용자 경험을 최적화하고 개선하는 데 사용되므로 사용자 경험 디자인에서 중요한 요소다.

챗GPT(ChatGPT)

오픈AI에서 개발한 대규모 언어 모델로, 텍스트 생성, 번역, 요약 및 질문 답변과 같은 다양한 자연어 처리 작업을 위해 설계되었다.

추적(Tracking)

가상현실 경험에서 사용자, 가상 환경 및 기타 개체의 위치와 방향을 모니터링하고 업데이트하는 프로세스다. 가상현실의 중요한 구성 요소로, 가상 환경에서 정확하고 반응이 빠른 탐색, 선택 및 상호작용을 가능하게 한다.

컴퓨터 비전(Computer Vision)

컴퓨터가 이미지 및 비디오와 같은 시각적 정보를 이해하고 해석하는 데 중점을 둔 연구 분야다. 장치가 물리적 세계를 실시간으로 이해하고 상호작용하는 증강현실의 중요한 구성 요소다.

케빈 켈리(Kevin Kelly)

기술이 사회에 미치는 영향에 대한 작업과 디지털 미디어의 책임 있는 사용에 대한 옹호로 널리 알려진 작가이자 기술 평론가다. 인간 문화, 상업 및 커뮤니케이션의 미래를 형성할 메타버스의 잠재력에 관한 광범위한 글을 썼다.

콘텐츠 IP(Intellectual Property, 지식재산권)

메타버스 환경에서 게임, 소셜 네트워킹, 가상 거래, 교육, 엔터테인먼트 등 다양한 활동을 통해 생성되는 콘텐츠에 대한 소유권을 의미한다.

콜투액션(CTA, Call to action)

배너 또는 제품 이미지와 같은 요소에 대한 다양한 디자인 대안을 생성한 다음 전환률 및 사용자 참여를 최적화하기 위해 테스트할 수 있다.

쿠버네티스(Kubernetes)

컨테이너화된 애플리케이션의 배포, 확장 및 관리를 자동화하기 위한 오픈 소스 시스템이다. 쿠버네티스를 사용하면 개발자가 쉽게 배포하고 관리할 수 있다.

퀵 윈(Quick Wins)

사용자 경험을 빠르고 쉽게 개선하고 측정 가능한 이점을 제공하도록 설계된 제품, 서비스 또는 경험에 대한 작고 점진적인 개선 방법이다. 디자이너가 개선이 필요한 주요 영역의 우선순위를 지정하고 해결하고 디자인 솔루션의 가치와 영향을 입증할 수 있다.

크라이 엔진(CryEngine)

가상현실 개발을 지원하는 게임 엔진으로 고급 그래픽 및 물리 시뮬레이션은 물론 가상현실 입력 및 상호작용을 지원한다.

클라우드 컴퓨팅(Cloud Computing)

인터넷을 통해 서버, 스토리지, 데이터베이스, 네트워킹, 소프트웨어, 분석, 인텔리전스 등 컴퓨팅 서비스를 제공해 더 빠른 혁신, 유연한 리소스 및 규모의 경제를 제공한다.

키넥트(Kinect)

사용자의 움직임과 제스처를 추적하는 데 사용되는 마이크로소프트(Microsoft)에서 개발한 동작 감지 기술의 일종이다. 가상현실 경험을 제어할 수 있어 사용자는 움직임과 제스처를 사용해 가상 환경과 상호작용한다.

키프레임(Keyframe)

중요한 변경 또는 변환을 정의하는 애니메이션 또는 비디오의 프레임이다. 메타버스 맥락에서 키프레임을 사용해 가상 개체 및 캐릭터, 환경에 애니메이션을 적용해 생동감 있는 인터랙션을 구성한다.

터치 그랩(Touch Grab)

가상현실에서 터치 그랩은 사용자가 핸드 컨트롤러, 장갑 혹은 그 외의 입력 장치를 사용해 가상 물체를 직접 잡는 듯한 느낌과 동작을 모방한다.

터치스크린(Touch Screen)

사용자가 종종 손가락이나 스타일러스를 사용해 화면을 터치해서 컴퓨터 시스템과 상호작용하는 디스플레이 유형이다. 직관적이고 직접적인 형태의 상호작용을 제공하며, 모바일 컴퓨팅, 게임 등의 상호작용 시스템에서 자주 사용된다.

터치포인트(Touchpoint)

고객과 기업 또는 브랜드 간의 상호작용이 일어나는 접점이나 지점을 의미한다. 이는 고객이 제품, 서비스 또는 브랜드와 직간접적으로 접촉하거나 상호작용하는 장소, 매체 또는 경로를 가리킨다. 고객 경험(Customer Experience)을 형성하고 영향을 미치는 중요한 요소로 여긴다.

텍스처링(Texturing)

색상, 패턴 또는 이미지와 같은 표면 세부 정보를 가상 환경에서 3D 개체에 추가하는 프로세스다. 메타버스의 맥락에서 실감나고 믿을 수 있는 가상 환경과 경험을 만들어 사용자가 상세하고 풍부한 디지털 공간을 탐색하고 상호작용하게 한다.

토큰(NFT)

디지털 아트, 수집품, 게임 내 항목과 같은 가상 상품을 나타내는 데 사용하는 검증 가능한 디지털 자산으로, 분할할 수 없다. 아바타를 NFT에 연결함으로써 사용자는 다양한 플랫폼과 환경에서 가상 자산을 소유하고 거래할 수 있다.

트랜스포머(Transformer)

2017년 구글이 도입한 일종의 딥러닝 모델로, 자연어 처리와 기계 번역에 사용되는 모델 아키텍처다.

트리거(Trigger)

어느 특정한 동작에 반응해 자동으로 필요한 동작을 실행하는 것을 뜻한다.

팀 스위니(Tim Sweeney)

에픽게임즈의 창립자이자 CEO로서, 인기 있는 크로스 플랫폼 게임 엔진인 언리얼 엔진 개발에서 자신의 역할과 메타버스 개념 개발에 기여한 것으로 알려진 컴퓨터 프로그래머이자 기업가다. 몰입형 및 인터랙티브 게임 경험을 지원하는 메타버스 생성에 목소리를 높여 왔다.

파라미터(Parameter)

매개변수를 의미한다. 소프트웨어나 시스템상의 작동에 영향을 미치며, 외부로터 투입되는 테이터를 뜻한다.

팔머 럭키(Palmer Luckey)

오큘러스 리프트(Oculus Rift) 가상현실 헤드셋 회사인 오큘러스 VR(Oculus VR)의 설립자로, 가장 잘 알려진 미국 기업가이자 발명가다. 현대 가상현실을 대중화하고 이를 소비자 시장에 도입하는 데 중요한 역할을 했다.

페르소나(Persona)

사용자 요구, 동기, 행동에 대한 연구 및 분석을 통해 생성된 제품, 서비스 또는 경험의 일반적이거나 이상적인 사용자를 뜻한다. 사용자 환경 디자인에서 디자이너가 사용자를 이해하고 공감하며, 그들의 요구를 충족하는 사용자 중심 솔루션을 만드는 데 자주 사용된다.

프로토타입(Prototype)

솔루션의 기본 기능과 상호작용을 출시 전 테스트하고 시연하는 데 사용하는 웹사이트, 애플리케이션 또는 제품의 예비 버전이다. 종종 UI 디자인에서 솔루션의 디자인과 상호작용을 테스트하고 개선하는 데 사용되며, 디자인 프로세스에서 중요한 역할을 한다.

프롬프트(Prompt)
컴퓨터가 입력을 받아들일 준비가 되었다는 것을 사용자에게 나타내기 위해 컴퓨터 단말기 화면에 나타나는 신호다. 프로그램마다 각기 다른 프롬프트를 사용한다.

피규어 그라운드(Figure-Ground)
요소와 배경 사이의 대비를 사용해 중요한 객체나 정보를 돋보이게 한다.

피그마(Figma)
인터페이스 디자인을 위한 협업 웹 앱으로, macOS와 Windows용 데스크톱 앱에서 사용 가능하다. 다양한 벡터 그래픽 편집기 및 프로토타이핑 도구를 활용해 실시간 협업한다.

피드백(Feedback)
컴퓨터 시스템과 상호작용하는 동안 사용자에게 제공되는 정보 또는 응답 유형으로, 사용자 작업의 결과 또는 시스템 상태를 나타낸다. 시각적, 청각적 또는 촉각적일 수 있으며, 작업 결과나 작업 진행 등 중요한 시스템 관련 정보에 대한 정보를 제공한다.

하워드 라인골드(Howard Rheingold)
기술의 사회적, 문화적 영향에 대한 작업과 디지털 미디어의 책임 있는 사용에 대한 옹호로 널리 알려진 교육자이자 기술 평론가다. 『가상공동체(The Virtual Community)』에서 인간 커뮤니케이션 및 협업의 미래를 형성할 메타버스의 잠재력에 대해 광범위하게 저술했다.

해상도(Resolution)
가상현실 디스플레이의 픽셀 수로 가상현실 경험의 세부 수준과 선명도를 결정한다. 고해상도 디스플레이는 상세하고 사실적인 가상 환경을 제공하지만, 더 많은 처리 능력과 리소스가 필요하다.

핸드 그랩(Hand Grab)
사용자가 손으로 가상의 물체나 환경과 상호작용하는 기능을 의미한다. 가상현실의 기본 상호작용 기술이다.

햅틱 피드백(Haptic Feedback)
진동이나 압력과 같은 터치 감각을 사용해 사용자에게 정보를 제공한다. 메타버스의 맥락에서 사용자에게 가상 환경에서 물체의 느낌이나 질감과 같은 물리적 감각을 제공하는 데 사용한다.

헤드 마운티드 디스플레이(HMD, Head-Mounted Display)
머리에 착용하는 확장현실 장치 유형으로, 종종 전체 또는 부분 시각적 디스플레이를 제공하고 머리 및 신체 추적을 지원한다.

현존감 설문(PQ, Presence Questionnaire)
PQ는 가상현실 콘텐츠에서 느껴지는 현실감 정도를 측정하기 위한 설문이다.

현존감(Presence)
확장현실 기술 환경에서 사용자가 실제로 어떤 환경에 물리적으로 존재하는 것처럼 느끼게 하는 중요한 개념이다. 현재 상태는 경험의 전반적인 즐거움과 참여에 영향을 미치며, 멀미와 같은 부정적인 영향을 줄이는 역할을 하므로 확장현실 경험에서 중요한 요소다.

혼합현실(MR, Mixed Reality)
가상현실과 증강현실의 요소를 결합해 사용자에게 혼합현실 경험을 제공하는 기술의 일종이다. 디지털 정보로 현실 세계를 향상시키는 단순한 증강현실 경험에서 현실 세계와 가상 세계가 혼합된 완전 몰입형 가상 환경에 이르기까지 다양하다.

홀로그램(Hologram)
레이저 기술을 사용해 만든 3차원 이미지다. 홀로그램은 교육, 엔터테인먼트, 커뮤니케이션 등 다양한 맥락에서 활용된다. 주요 고려 사항에는 상호작용 디자인, 콘텐츠 배치, 시각적 계층구조가 있다.

확장현실(XR, eXtended Reality)
가상현실, 증강현실 형태의 디지털 경험의 융합을 설명하는 데 사용되는 용어다. 메타버스의 맥락에서 완전한 몰입형 가상현실 환경에서 실제 세계와 가상 세계가 혼합된 혼합현실 경험에 이르기까지 사용자에게 광범위한 몰입형 및 대화형 가상 경험을 제공하는 데 사용한다.

휴리스틱(Heuristics)
의사 결정 및 문제 해결 프로세스를 단순화하는 인지적 지름길 또는 어림짐작 전략이다.

힉의 법칙(Hick's Law)
사용자에게 주어진 선택 가능한 선택지의 숫자에 따라 사용자가 결정하는 데 소요되는 시간이 결정된다는 법칙이다.

참고 문헌

국내서

김진우, 『Human Computer Interaction 개론』, 안그라픽스, 2012

김진우, 『서비스 경험 디자인』, 안그라픽스, 2017

박재현, 『UX 평가 및 분석의 이해』, 교문사(청문각), 2017

서한교, 『이토록 쉬운 스케치』, 루비페이퍼, 2019

송아미, 『처음 만나는 피그마』, 인사이트, 2020

조성봉, 『이것이 UX/UI 디자인이다』, 위키북스, 2020

윤준탁, 『웹 3.0 레볼루션』, 와이즈맵, 2022

오병근, 강성중, 『정보 디자인 교과서』, 안그라픽스, 2023

대한뇌파연구회 저자, 『뇌파분석의 기법과 응용』, 대한의학(대한의학서적), 2023

번역서

Jennifer Preece, Helen Sharp, Yvonne Rogers, 박재현 외 3인 옮김, 『인터랙션 디자인 제4판』, 도서출판 홍릉, 2020

개빈 루, 로버트 슈마허 주니어, 송유미 옮김, 『AI & UX』, 에이콘출판, 2022

네이선 셰르도프, 크리스토퍼 노에셀, 정지훈 옮김, 『스타워즈에서 미래 사용자를 예측하라』, 틔움출판, 2016

닐 스티븐슨, 남명성 옮김, 『스노 크래시 1, 2』, 문학세계사, 2021

댄 브라운, 이지현 외 1인 옮김, 『UX Design Communication 2』, 위키북스, 2021

댄 새퍼, 이수인 옮김, 『혁신적인 사용자 경험을 위한 인터랙션 디자인』, 에이콘출판, 2012

데이비드 켈리, 톰 켈리, MX디자인랩 옮김, 『아이디오는 어떻게 디자인하는가: 스탠퍼드 디스쿨 창조성 수업』, 유엑스리뷰, 2021

도널드 노먼, 범어디자인연구소 옮김, 『도널드 노먼의 UX 디자인 특강』, 유엑스리뷰, 2018

라프 코스터, 전유택 옮김, 『라프 코스터의 재미 이론』, 길벗, 2017

로라 클라인, 김수영·박기석 옮김, 『린 스타트업 실전 UX』, 한빛미디어, 2014

린지 래트클리프, 마크 맥닐 저자, 최가인 옮김, 『애자일 UX 디자인』, 에이콘출판, 2013

마이크 펠, 송지연 옮김, 『홀로그램 미래를 그리다』, 에이콘출판, 2018

맷 포트나우, 큐해리슨 테리, 남경보 옮김, 『NFT 사용설명서』, 여의도책방, 2021

메튜 볼, 송이루 옮김, 『메타버스 모든 것의 혁명』, 다산북스, 2023

미야케 요이치로, 이도희 옮김, 『인공지능을 만드는 법』, 성안당, 2017

빌 벅스턴, 고태호 외 1인 옮김, 『사용자 경험 스케치』, 인사이트, 2010

스태파니 마시, 서예리 옮김, 『유저 리서치, UX를 위한 사용자 조사의 모든 것 』, 유엑스리뷰, 2021

스티븐 옥스타칼니스, 고은혜 외 1인 옮김, 『실전증강현실』, 에이콘출판, 2018

아드난 마수드&아드난 하시미, (주)크라스랩 옮김, 『인지컴퓨팅레시피』, 에이콘출판, 2019

앨런 쿠퍼, 로버트 라이만, 데이비드 크로닌, 크리스토퍼 노셀, 최윤석 외 3인 옮김, 『About Face 4 인터랙션 디자인의 본질』, 에이콘출판, 2015

에린 팡길리넌 & 스티브 루카스&바산스 모한, 김서경 외 1인 번역 『증강현실 가상현실과 공간컴퓨팅』, 에이콘출판, 2020

오스틴 고벨라, 송유미 옮김, 『디자인 협업』, 에이콘출판, 2020

윌리엄 셔먼, 앨런 크레이그, 송지연 옮김, 『VR의 이해, 2판』, 에이콘출판, 2021

제이슨 제럴드 저자, 고은혜 옮김, 『VR BooK, 기술과 인지의 상호작용, 가상 현실의 모든 것』, 에이콘출판, 2019

제프 패튼, 백미진 외 1인 옮김, 『사용자 스토리 맵 만들기』, 인사이트, 2018

존 라도프, 박기성 옮김, 『 Gamification 소셜게임 』, 에이콘출판, 2011

캐시 펄, 김명선 외 1인 옮김, 『음성사용자 인터페이스디자인』, 에이콘출판, 2019

케빈 C. 브라운, 권보라 옮김, 『UX 기획의 기술』, 유엑스리뷰, 2022

코넬 힐만, 주원 테일러 옮김, 『메타버스를 디자인하라』, 한빛미디어, 2022

크리스 크로퍼드, 최향숙 옮김, 『크리스 크로퍼드의 인터랙티브 스토리텔링』, 한빛미디어, 2015

크리스천 크럼리시 & 에린멀론, 윤지혜 외 2인 번역, 『소셜 인터페이스 디자인』, 인사이트, 2011

클라우스 윌케, 권혜정 옮김, 『데이터 시각화 교과서』, 책만, 2020

하라다 히데시, 전종훈 옮김, 『UI 디자인 교과서』, 유엑스리뷰, 2022

간행물

ASF, 『Metaverse Roadmap: Pathways to the 3D Web』, 2007

ETRI, 『코로나 이후 글로벌 트렌드: 완전한 디지털 사회』, 《기술정책 인사이트》, 2020-01.

McKinsey & Company, 「Value creation in the metaverse: The real business of the virtual world」, 2022

Newzoo, 「The Metaverse, Blockchain Gaming, and NFTs: Navigating the Internet's Uncharted Waters」, 《NewzooTrend Report》, 2022

과학기술정보통신부 및 관계부처합동, 《메타버스 신산업 선도전략》, 2022

과학기술정보통신부, 《국가 인공지능 윤리 기준(안)》, 2020

권구민, 김현석, 「콘텐츠산업의 생성형 AI 활용 이슈와 대응 과제」, 《한국콘텐츠진흥원 통권 150호》, 2023

김항규, 「월간SW중심사회」, 《SPRi 이슈리포트》, 2019년 10월호

딜로이트, 「기회의 땅 메타버스로의 초대」, 《딜로이트 인사이트》, 2022년 제 23호

삼정 KPMG 경제연구원, 「메타버스 시대, 기업은 무엇을 준비해야 하는가?」, 《한국콘텐츠진흥원 통권 제81호》, 2022년 Vol. 81

이승환, 「메타버스, 일하는 방식을 바꾸다」, 《소프트웨어 정책 리포트》, 2022년 IS-137

이승환, 「로그인(Log In) 메타버스: 인간 × 공간 × 시간의 혁명」, 《SPRi 이슈리포트》, 2021년IS-115

이지영, 《메타버스 윤리 중요성 및 대응방안 연구》, 2022

이진규, 「메타버스와 프라이버시, 그리고 윤리- 논의의 시작을 준비하며」, 《KISA 리포트 vol.02》, 2021년 제 2호

이현우, 「빅데이터로 살펴본 메타버스(Metaverse) 세계」, 《한국콘텐츠진흥원 통권 133호》, 2021

정보통신기획평가원 「2021 ICT 10대 이슈」, 2021

정보통신기획평가원, 「디지털 전환의 핵심, '메타버스' 르네상스」, 《ICT SPOT ISSUE》, 2021

정보통신기획평가원, 「블록체인 기술 기반 생태계의 무한 확장, CBDC, NFT, DID, DeFi 중심으로」, 《ICT SPOT ISSUE》, 2021

채다희, 이승희, 송진, 이양환, 「메타버스와 콘텐츠」, 《한국콘텐츠진흥원 통권 134호》, 2021

한국지능정보사회진흥원(NIA), 「WEB 3.0, 디지털 공간 속 공정함과 새로움을 논하다」, 《Digital Insight 2022》, 2022년 제3호

한국지능정보사회진흥원(NIA), 《리부트 메타버스(Re-Boot MVS): 2.0시대로의 진화》, 2021년 9월 제5호

한국지능정보사회진흥원, 《크리에이터가 알아야 할 디지털 윤리 역량 가이드북》, 2022

한국콘텐츠진흥원, 「2022 대한민국 게임백서」, 《KOCCA 산업백서(ALIO)》, 2022

한상열, 「글로벌 주요국의 XR 정책 동향」, 《소프트웨어 정책 리포트》, 2021

황경호, 「미디어 산업의 새로운 변화 가능성, 메타버스」, 《Media Issue & Trend》, 2021년 8월호

국내 논문

Young-myoung Kang, '메타버스 프레임워크와 구성 요소', 「한국정보통신학회논문지」, 한국정보통신학회, 2021

고정민, 박지언, '메타버스 플랫폼 제페토를 이용하는 Z세대의 경험 연구', 「한국과학예술융합학회」, 한국전시산업융합연구원, 2022

권창희, '스마트시티기반의 메타버스(Metaverse)를 통한 도시문제해결 방안에 관한 연구', 「조선자연과학논문집」, 조선대학교 기초과학연구원, 2021

권희정, '음향과 시각을 위한 메타버스 공간 디자인 연구', 「한국HCI학회 학술대회」, 한국HCI학회, 2009

김가은, '메타버스 시대의 도래, 게임 산업은 어디까지 확장할까', 「FUTURE HORIZON」, 과학기술정책연구원, 2021

김광집, '메타버스 사례를 통해 알아보는 현실과 가상 세계의 진화', 「방송과 미디어」, 한국방송·미디어공학회, 2021

김상헌, 최희수, '메타버스를 활용한 역사교육 콘텐츠 개발 방안', 「한국콘텐츠학회 종합학술대회 논문집」, 한국콘텐츠학회, 2016

김수빈, 김은주, 이은비, 김동호, '3차원 공간 모델링 기반의 Metaverse platform 초기 구현에 관한 연구', 「한국방송미디어공학회 학술발표대회 논문집」, 한국방송·미디어공학회, 2021

김원석, '클라우드 VR 기반 다중 사용자 메타버스 콘텐츠를 위한 에지 컴퓨팅 서버 배치 기법', 「멀티미디어학회논문지」, 한국멀티미디어학회, 2021

김제현, 오석희, '메타버스 기반의 가상 현실 공간 상담 서비스 플랫폼 연구 및 개발', 「한국반도체디스플레이기술학회지」제20권 제4호, 한국반도체디스플레이기술학회, 2021

김지영, '메타버스 IP 확장 전략: 〈제페토〉를 중심으로', 「한국콘텐츠학회 종합학술대회 논문집」, 한국콘텐츠학회, 2021

김해솔, 한정엽, 김종민, '메타버스 콘텐츠 제작 플랫폼의 저작 유형 및 특성 연구 - UGC, UMC, URC 중심으로', 「한국공간디자인학회 논문집」, 한국공간디자인학회, 2022

남현우, 'XR 기술과 메타버스 플랫폼 현황', 「방송과 미디어」, 한국방송·미디어공학회, 2021

박근수, '메타버스와 융합을 통한 패션 브랜드의 가상 패션산업 사례 고찰 연구', 「한국과학예술융합학회」, 한국전시산업융합연구원, 2021

박노일, 정지연, 홍다예, '메타버스(Metaverse) 이용과 사회자본 형성: 사회적 실재감과 사회적 지지 및 공동체 의식의 매개 효과를 중심으로', 「한국방송학보」, 한국방송학회, 2022

박정운, 조성진, 정원준, 오석희, '주의력결핍 과다행동장애(ADHD) 치료를 위한 VR 기반 라이프케어 콘텐츠 설계 및 구현', 「한국차세대컴퓨팅학회 논문지」15호, 한국차세대컴퓨팅학회, 2019

손효림, 이창근, '사용 목적과 체험 방식에 따른 메타버스 플랫폼 유형과 특성에 관한 연구', 「디지털콘텐츠학회논문지」, 한국디지털콘텐츠학회, 2022

신지민, 한정엽, 이하은, '메타버스 유형에 따른 NFT 활용사례 및 특성 연구', 「한국공간디자인학회 논문집」, 한국공간디자인학회, 2022

안종혁, '메타버스와 가상환경에 대한 고찰-레디 플레이어 원 중심으로', 「커뮤니케이션디자인학연구」, 커뮤니케이션디자인협회 커뮤니케이션디자인학회, 2022

양수림, 조중호, 김재호, '물리 세계와 가상 세계의 연동, 메타버스 자율 트윈 기술 개발 방향', 「방송과 미디어」, 한국방송·미디어공학회, 2021

윤경로, '메타버스 표준화 동향', 「한국통신학회지(정보와통신)」, 한국통신학회, 2021

윤상혁, 양지훈, 한진영, 김형진, '메타버스 성공 요인 분석을 위한 탐색적 연구: 텍스트 마이닝과 인터뷰 혼합 방법론', 「인터넷전자상거래연구」, 한국인터넷전자상거래학회, 2022

이경은, 장동련, '메타버스 환경을 위한 참여형 브랜디드 게이미피케이션 연구-글로벌 브랜드 사례를 중심으로', 「브랜드디자인학연구」, 한국브랜드디자인학회, 2021

이경택, 'XR(eXtended Reality) 융합 기술 동향', 「한국통신학회지(정보와통신)」, 한국통신학회, 2020

이경호, 권순영, '메타버스 환경 내 UI/GUI 디자인을 위한 휴리스틱 가이드라인 마련을 위한 탐색적 연구', 「한국디자인학회 학술발표대회 논문집」, 한국디자인학회, 2022

이범렬, 손욱호, '혼합현실 콘텐츠의 사용자 휴먼 팩터 평가', 「한국통신학회지(정보와통신)」, 한국통신학회, 2021

이재인, 김성희, 김윤희, 권해연, 'UX 디자인 프로세스 분석 연구', 「대한인간공학회 학술대회논문집」, 대한인간공학회, 2021

이주경, 백승섭, 전지찬, 이준성, '메타버스의 국방 분야 구현 방안에 대한 고찰', 「국방과 기술」, 한국방위산업진흥회, 2021

이주행, '메타버스의 현황과 미래', 「KISO 저널」, 한국인터넷자율정책기구, 2021

이한진, 구현희, '메타버스 플랫폼 사용성 평가체계 구축에 관한 델파이 연구-로블록스, 제페토, 게더타운 사례를 중심으로', 「한국콘텐츠학회논문지」, 한국콘텐츠학회, 2022

이현정, 'AI시대, 메타버스를 아우르는 새로운 공감개념 필요성에 대한 담론', 「한국게임학회 논문지」, 한국게임학회, 2021

이현정, '사회적 환경 변화에 따른 확장된 공감의 역할: AI가 적용된 메타버스 환경을 포함한 확장된 공감', 「한국콘텐츠학회 종합학술대회 논문집」, 한국콘텐츠학회, 2021

이혜원, '메타버스 시대의 문화예술과 인간 중심 디자인', 「Extra Archive: 디자인사연구」, 한국디자인사학회, 2021

전준혁, '메타버스 구성 원리에 대한 연구: 로블록스를 중심으로', 「영상문화」, 한국영상문화학회, 2021

정지현, 정영욱, '메타버스의 사용자 경험 디자인에 대한 연구: Z세대를 중심으로', 「한국디자인학회 학술발표대회 논문집」, 한국디자인학회, 2021

조희경, '메타버스 환경에서 어포던스 디자인 요소 분석에 대한 연구', 「한국디자인문화학회지」, 한국디자인문화학회, 2021

진본출, 김승민, '노인의 메타버스 활용을 위한 UX 디자인 고려 사항', 「한국디자인학회 학술발표대회 논문집」, 한국디자인학회, 2022

한국마케팅연구원 편집부, '업무용 메타버스 호라이즌 워크룸', 「마케팅」, 한국마케팅연구원, 2021

외서

Benyon, David, *Designing User Experience, A Guide to Hci, UX and Interaction Design(4th edition)*, Pearson, 2019

Cornel Hillmann, *UX for XR: User Experience Design and Strategies for Immersive Technologies (Design Thinking)*, Apress, 2021

Joseph LaViola Jr., Ernst Kruijff, & 3 more, *3D User Interfaces: Theory and practice(2nd edition)*, Addison-Wesley Professional, 2017

Matthew Ball, *The Metaverse*, Liveright, 2022

Neal Stephenson, *Snow Crash*, Goldmann, 1995

William Gibson, *Neuromancer(Reprint edition)*, Ace, 2000

외국 논문

A. M. Hashemian, E. Kruijff, A. Adhikari, M. von der Heyde, I. Aguilar and B. E. Riecke, *Is Walking Necessary for Effective Locomotion and Interaction in VR?*, 2021 IEEE Conference on Virtual Reality and 3D User Interfaces Abstracts and Workshops (VRW), Lisbon, Portugal, 2021

A. S. Fernandes and S. K. Feiner, *Combating VR sickness through subtle dynamic field-of-view modification*, 3D User Interfaces (3DUI), 2016 IEEE Symposium on IEEE, 2016

Apperley, Thomas H., *Genre and game studies: Toward a critical approach to video game genres*, Simulation & Gaming, 2006

B. Y. Jeong, *Virtual Reality Market Status and Prospect*, KISDI, 2016

Baumgartner, T. & Jäncke, P., *MEC Spatial Presence Questionnaire (MECSPQ): Short documentation and instructions for application*, 2004

Burdea, Grigore C., and Philippe Coiffet, *Virtual Reality Technology*, John Wiley & Sons, 2003

Choi, J. U., *Virtual Reality (VR), Augmented Reality (AR): Evaluation and Improvement of Industrial Policy*, NARS, 2019

David Anton, Gregorij Kurillo, Ruzena Bajcsy, *User experience and interaction performance in 2D/3D telecollaboration*, Future Generation Computer Systems, 2018

Gim, M. S., Kim, M. K., Lee, J. H., Kim, W., Moon, E. S., Seo, H. J., Koo, B. H., Yang, J. C., Lee, K. S., Lee, S. H., Kim, C. H., Yu, B. H., Seo, H. S., *Korean Guidelines for the Treatment of Panic Disorder 2018: Psychosocial Treatment Strategies*, Anxiety and Mood, 2019

Golding, J.F., *Motion sickness susceptibility questionnaire revised and its relationship to other forms of sickness*, Brain research bulletin, 1998

H. S. Chun, M. K. Han, J.H. Jang, *Application of Virtual Reality in the Medical Field*, ETRI, 2017

H. S. Kim, T. J. Park, *Technology trends in virtual reality (VR) and augmented reality (AR) and implementation examples in game engines*, The Journal of The Korean Institute of Communication Sciences, 2016

Hyunjeong Kim, Joong Ho Lee, Ju Young Oh, Ho Jun Lee, Ji Hyung Park. *Simulator sickness in differences between HMD display distance and IPD*, Proceedings of HCI Korea, 2018

IJsselsteijn, W. A., de Kort, Y. A. W., & Poels, K., *The Game Experience Questionnaire*, Technische Universiteit Eindhoven, 2013

J. Voge, B. A. Flowers, N. S. Herrera, D. Duggan and A. Wollocko, *A Pilot Study Comparing Two Naturalistic Gesture-Based Interaction Interfaces to Support VR-Based Public Health Laboratory Training*, 2020 IEEE Conference on Virtual Reality and 3D User Interfaces Abstracts and Workshops (VRW), Atlanta, GA, USA, 2020

Jeung, K. H., & Yoon, K. H., *Study Regarding a New Expression Format to Have Been Given to Webtoon*, Korean Society of Cartoon and Animation Studies, 2009

Jung-woon Park, Seok-hee Oh, *A Study of Usability Evaluation Factors for VR Contents Based on the User-Experience*, Journal of Digital Art Engineering & Multimedia, 2018

Jung, Hye-Jung, *A proposal of Software Quality Measurement Model and Testcase on the basis of ISO/IEC 25010*, Journal of Korean Institute of Information Technology (KIIT), 2011

K. Yoon, S. K. Kim, S. P. Jeong and J. H. Choi, *Interfacing Cyber and Physical Worlds: Introduction to IEEE 2888 Standards*, 2021 IEEE International Conference on Intelligent Reality (ICIR), Piscataway, NJ, USA, 2021

Kim H, Hong JP, Kang JM, Kim WH, Maeng S, Cho SE, Na KS,

Oh SH, Park JW, Cho SJ, Bae JN., *Cognitive Reserve and the Effects of Virtual Reality-Based Cognitive Training on Elderly Individuals with Mild Cognitive Impairment and Normal Cognition*, Psychogeriatrics, 2021

Kim, D. J., Lee, S. H., *A Case Study on the Characteristics of Virtual Reality 360° based on Real World*, Journal of Next-generation Convergence Information Services Technology, 2019

Kim, J. S., & Lee, T. G., *A Study on Video Directing for Reducing VR Animation Cyber Sickness*, Journal of Next-generation Convergence Information Services Technology, 2019

Kim, K., Rosenthal, M.Z., Zielinski, D.J., Brady, R., *Effects of virtual environment platforms on emotional responses*, Computer Methods Programs Biomed, 2014

Kim, WH., Cho, SE., Hong, J., *Effectiveness of virtual reality exposure treatment for posttraumatic stress disorder due to motor vehicle or industrial accidents*, Virtual Reality, 2022

Koasinski, E.M., *Simulator Sickness in Virtual Environments*, Army research Inst for the behavioral and social sciences, 1995

Krijn, M., Emmelkamp, P. M., Olafsson, R. P., & Biemond, R., *Virtual reality exposure therapy of anxiety disorders: A review*, Clinical Psychology Review, 2004

Kyung Hun Han, Hyun Taek Kim, *The Cause and Solution of Cybersickness in 3D Virtual Environments*, Korean Journal of Cognitive and Biological Psychology, 2011

Lee, H., *A Study of Directing on 360 Degree Virtual Reality: Focusing on Shot Continuity*, The Korean Society of Science & Art, 2016

Lee, S. J., & Jun, B. G., *The Current Service Status and the Developmental Direction of Webtoon 2.0: Focusing on the Changing of User Interface and the Applying of Multimedia Effects*, The Korea Contents Society, 2015

Li, R., Yang, S., Ross, D. A., & Kanazawa, A., *AI Choreographer: Music Conditioned 3D Dance Generation with AIST++*, ArXiv, 2021

Nichol, A., Jun, H., Dhariwal, P., Mishkin, P., & Chen, M., *Point-E: A System for Generating 3D Point Clouds from Complex Prompts*, 2022

Nielsen, Jakob, and Rolf Molich, *Heuristic evaluation of user interfaces*, Proceedings of the SIGCHI conference on Human factors in computing systems, ACM, 1990

Oh Gi-Sung, Oh Seok-Hee, *A Study on User-Experience Evaluation of VR Contents Using Questionnaire*, Journal of Digital Art Engineering & Multimedia, 2018

Oh, G. S., Oh, S. H., *A Study on an Influence of Locomotion Within VR Contents on VR Sickness*, 2019 International

Symposium on Multimedia and Communication Technology (ISMAC), Quezon City, Philippines, 2019

Oh, S. H., Park, J. W., & Cho, S.-J., *Effectiveness of the VR Cognitive Training for Symptom Relief in Patients with ADHD*, Journal of Web Engineering, 2022

Oh, Seok Hee, and Taeg Keun Whangbo, *Study on relieving VR contents user's fatigue degree using aroma by measuring EEG*, 2018 International Conference on Information and Communication Technology Convergence (ICTC), Oct 17-19, Jeju, South Korea, 2018

Powers, M. B., & Emmelkamp, P. M. G., *Virtual reality exposure therapy for anxiety disorders: A meta-analysis*, Journal of Anxiety Disorders, 2007

Robert S. Kennedy, Norman E. Lane, Kevin S. Berbaum & Michael G. Lilienthal, *Simulator sickness questionnaire: An enhanced method for quantifying simulator sickness*, The international journal of aviation psychology, 1993

Rothbaum, B. O., Hodges, L. F., Ready, D., Graap, K., & Alarcon, R. D., *Virtual reality exposure therapy for Vietnam veterans with posttraumatic stress disorder*, The Journal of Clinical Psychiatry, 2001

S. B. Kim, *Health Industry Fourth Industrial Revolution Series: Medical Augmented Reality (AR) / Virtual Reality (VR) Market Trend Analysis*, KHIDI, 2018

S. H, Yang, K. S. Jeon, *The Effects of Stress Management Program on Perceived Stress, Stress Coping, and Self Esteem in Schizophrenia*, The Korean Journal of Stress Research, 2015

Sherman, William R., and Alan B. Craig., *Understanding Virtual Reality: Interface, Application, and Design*, Morgan Kaufmann, 2003

Stanney, Kay M., Ronald R. Mourant, and Robert S. Kennedy, *Human factors issues in virtual environments: A review of the literature*, Presence, 1998

T. H. Apperley, *Genre and game studies: Toward a critical approach to video game genres*, Simulation & Gaming, 2006

Thomason, Jane, *MetaHealth -How will the Metaverse Change Health Care?*, Journal of Metaverse, 2021

Tianyi Wang, Xun Qian, Fengming He, Xiyun Hu, Yuanzhi Cao, and Karthik Ramani, *Gestur AR: An Authoring System for Creating Freehand Interactive Augmented Reality Applications*, In The 34th Annual ACM Symposium on User Interface Software and Technology (UIST '21), Association for Computing Machinery, New York, NY, USA, 2021

Veronika Krauß, Michael Nebeling, Florian Jasche, and Alexander Boden, *Elements of XR Prototyping: Characterizing the Role and Use of Prototypes in Augmented and Virtual Reality Design*, Proceedings of the 2022 CHI Conference on Human Factors in Computing Systems (CHI '22), Association for Computing Machinery, NY, USA, 2022

Wann, John, and Mark Mon-Williams, *What does virtual reality NEED?: Human factors issues in the design of three-dimensional computer environments*, International Journal of Human-Computer Studies, 1996

Z. Li, S. Zhang, M. S. Anwar and J. Wang, *Applicability Analysis on Three Interaction Paradigms in Immersive VR Environment*, 2018 International Conference on Virtual Reality and Visualization (ICVRV), Qingdao, China, 2018

기사

Archana Chowty, 「Know the Behavioral Psychology Principles Behind Designs」, 2019.01.08., medium.com/nyc-design/know-the-behavioral-psychology-principles-behind-designs-c947dab0633a

Arti, 「Metaverse as a Service will Take Web3 Motive to Next Level」, 2022.05.16., www.analyticsinsight.net/metaverse-as-a-service-will-take-web3-motive-to-next-level/?fbclid=IwAR3674ENAn8laD0GYFOXN-f7QLc82upebXl-fA_itGIK9-aibAPYg5InP04

Casey Newton, 「Mark in the metaverse」, 2021.07.22., www.theverge.com/22588022/mark-zuckerberg-facebook-ceo-metaverse-interview

CNN, 「Google moves into virtual worlds」, 2006.12.14., money.cnn.com/2006/05/11/technology/business2_futureboy_0511/index.htm

DAVID HEANEY, 「마크 주커버그: 페이스북은 5년 안에 '메타버스 기업'이 될 것」, 2021.07.23., www.uploadvr.com/zuckerberg-facebook-metaverse-company-vergecast/

European Commission 「People, technologies & infrastructure – Europe's plan to thrive in the metaverse I Blog of Commissioner Thierry Breton」,2022.09.14., ec.europa.eu/commission/presscorner/detail/en/STATEMENT_22_5525?fbclid=IwAR1Jlyakq5Jc4oxIkjV90oioaxbNTUjKR5RAwG_TKTBVYFqpNWXa755y8xM

Forbes Agency Council, 「16 Ideas Agencies Can Use To Tap Into The Power Of The Metaverse」, 2022.06.07., www.forbes.com/sites/forbesagencycouncil/2022/06/07/16-ideas-agencies-can-use-to-tap-into-the-power-of-the-metaverse/?sh=142df1966d0a&fbclid=IwAR0oeLWyZ0Ql6JPxWbsZZqG9TjlV1QqlXynoqFLM51oI3iVc1-XVuqGhP6M

IAN HAMILTON, 「Meta Adds Personal Boundary To Horizon

Worlds & Venues As Default」, 2022.02.04., www.uploadvr.com/meta-horizon-worlds-boundary/, 2022

Jon Radoff, 「Building the Metaverse」, 2021.07.03., www.slideshare.net/jradoff/building-the-metaverse-248941223?from_m_app=ios

Jon Radoff, 「The Metaverse Value-Chain」, 2021.04.07., medium.com/building-the-metaverse/the-metaverse-value-chain-afcf9e09e3a7

Matthew Ball, 「The Metaverse: What It Is, Where to Find it, Who Will Build It, and Fortnite」, 2020.01.17., www.matthewball.vc/all/themetaverse

Meta, 「"Investing in European Talent to Help Build the Metaverse"」, 2021.10.17., about.fb.com/news/2021/10/creating-jobs-europe-metaverse/

OOJOO, 「메타버스에서의 비즈니스기회」, 2021.07.21., brunch.co.kr/@ioojoo/105

Powder.gg, 「What's True About the Metaverse in 2022, According to Experts」,2022.07.21., medium.com/blockchain-biz/whats-true-about-the-metaverse-in-2022-according-to-experts-ca33222aad03

Scott Stein, 「The Metaverse Isn't a Destination. It's a Metaphor」, 22.03.21., www.cnet.com/tech/computing/features/the-metaverse-isnt-a-destination-its-a-metaphor/?fbclid=IwAR0Tl_PcYA943rcd2FViyvPBh7OWQWo8mmRuQ18E73D9SpJH-pcyjTHg8AY

Stanislav Stankovic, 「Time to disengage: the Metaverse and human-computer interaction」, 2022.11.05., uxdesign.cc/metaverse-and-human-computer-interaction-9a7196f9b714

The Metaverse Guy, 「메타버스는 가능한가?」, 2021.10.30., medium.com/@themetaverseguy/is-the-metaverse-possible-e13ac35ed6f6

Threedfy, 「Future of The Video Game and Metaverse Industries」, 2022.11.06., medium.com/@threedfy/future-of-the-metaverse-and-video-game-industries-4810d84c951e

Veda, 「Top 10 Metaverse Platforms that will Replace Social Media in Future」, 2022.05.28.

가트너, 「Metaverse Evolution Will Be Phased; Here's What It Means for Tech Product Strategy」,2022.04.08., www.gartner.com/en/articles/metaverse-evolution-will-be-phased-here-s-what-it-means-for-tech-product-strategy

가트너, 「What Is a Metaverse? And Should You Be Buying In?」, 2022.10.21., www.gartner.com/en/articles/what-is-a-metaverse?fbclid=IwAR2gSoDNalS0tBCGm0u5c49xNaANriJxkAcZ8Y-6TiAIDDPxHDsCzk_wrLc

강태우, 「'메타버스' 열풍 병원도 올라탄다?」, 2021.08.09., m.etoday.co.kr/view.php?idxno=2051997&fbclid=IwAR3SsrWrLtP_j5hubDb4_iWhbGNF31CYOlJq6Ff48s6Rt2HODYUehibwF7o

이은주, 「이미 시작된 웹3.0·메타버스의 시대」, 2022.04.14., it.chosun.com/site/data/html_dir/2022/04/13/2022041302932.html

이하나, 「메타버스에서 촉각, 후각, 미각도 경험한다고?…'리얼 메타버스'에서는 가능해져」, 2021.08.17., www.aitimes.com/news/articleView.html?idxno=140076

조형식, 「디지털 트윈에서 메타버스까지」,2021.04.30., www.cadgraphics.co.kr/newsview.php?pages=news&sub=news01&catecode=2&subcate=2&num=68941&fbclid=IwAR2scnlJFOi0SuY_r9o9XNTnWcAkGdr9aHHKUzy7l7wchh4nRZ2Hsb8qcFg

지디넷코리아, 「'조물주' 저커버그, 언어장벽 없는 메타버스 만든다」,2022.02.25., zdnet.co.kr/view/?no=20220224154410

웹사이트

[정통방통] 정보통신기획평가원, 〈로그인 메타버스: 인간×공간×시간의 혁명〉, www.youtube.com/watch?v=yX9ABQfT17Q

2023 World Economic Forum, 〈The Metaverse〉, intelligence.weforum.org/topics/a1G680000004EbNEAU

ASF, 〈Metaverse Roadmap Pathways to the 3D Web〉, www.w3.org/2008/WebVideo/Annotations/wiki/images/1/19/MetaverseRoadmapOverview.pdf?fbclid=IwAR0lCGb2MMm6PQaCVedWz0QQg334V8Me_huksilPKrqupZe7emwM4Yqa-94

Courage Egbude, 〈웹 3.0을 위한 디자인〉,bootcamp.uxdesign.cc/designing-for-web-3-0-31a1f12781fd

Decentraland, 〈Decentraland Main〉, decentraland.org/

IGN, 〈Tim Sweeney's Full DICE 2020 Talk〉, youtu.be/cldkL157x_o?si=sHOjlIFjV8SP2Wc

MANAV AGARWAL, 〈웹 3.0을 위한 UX 디자인〉,medium.com/nybles/designing-ux-for-web-3-0-89cd567d89c5

Meta, 〈Full-Body Codec Avatars | Facebook Reality Labs Research〉, https://www.youtube.com/watch?v=QSRcO28x-Ig

GAMESBEAT, 〈From sci-fi to reality: Evidence that the metaverse is closer than you think〉, venturebeat.com/games/from-sci-fi-to-reality-evidence-that-the-metaverse-is-closer-than-you-think/

Metaversed, 〈블록체인 메타버스 기업이 직면한 가장 큰 문제〉, www.metaversed.consulting/blog/the-biggest-problem-facing-blockchain-metaverse-companies

OpenXR, 〈UNIFYING REALITY〉, www.khronos.org/openxr/

Rakesh Lahoti, 〈"Is VR Tech Ready for Mainstream Adoption?"〉,

www.youtube.com/watch?v=LtEYVjbm2CY

SBS 뉴스, 〈'Meta' 창시자가 말하는 '메타버스가 뜨는 이유'〉, news.sbs.co.kr/news/endPage.do?news_id=N1006538636&plink =COPYPASTE&cooper=SBSNEWSEND

Techxplore 〈'메타버스': 차세대 인터넷 혁명?〉, techxplore.com/ news/2021-07-metaverse-internet revolution.html?fbclid=I- wAR3TNsAQFe5FvMad_NOrVODC5xGFNbt1EWbY7ch- Bu8zwqRqA5ENCJl1YSHo

티타임즈TV, 〈줌이 지겨워 만들었는데 떼돈 버는 메타버스는?〉, you tu.be/02Gzx6_smsA?si=oQxIrsGJeixdptZ-UploadVR, 〈Facebook Connect Keynote: Oculus Quest 2, Project Aria & More!〉, https:// www.youtube.com/watch?v=woXmJMw2lTM

닉 바비치, 〈Want to design for the metaverse? Here's how〉, www.wix.com/studio/blog/metaverse-design,

라이트브레인, 〈또 하나의 세상 메타버스가 만들다〉, blog.rightbrain .co.kr/?p=12879&fbclid=IwAR04w99ggl7jpNKunKL5xOGCkwx73 VbDf-YIkTUXMZQ4zp29Gnu1w2f5TCw

미래채널 MyF, 〈끊이지 않는 메타버스 열풍〉, www.youtube.com/ watch?v=cnq5JW5QzYA

신동형, 메타버스 2.0, brunch.co.kr/@donghyungshin/42, 2021

최은창, MIT 테크놀로지리뷰, 〈누가 메타버스 플랫폼을 구축하고 있고, 메타버스 세계는 어떻게 통제될까?〉, https://www.technologyreview.kr/%eb%88%84%ea %b0%80-%eb%a9%94ed%83%80%eb%b2%84%ec%8a %a4-%ed%94%8c%eb%9e%ab%ed%8f%bc%ec%9d%84- %ea%b5%ac%ec%b6%95%ed%95%98%ea%b3%a0- %ec%9e%88%ea%b3%a0-%eb%a9%94%ed%83%80%eb%b2%84% ec%8a%a4-%ec%84%b8/?fbclid=IwAR3yOH5Ff5JDic1T-3WN7rF x9y4vP0SjsgHzEe_dgyUkubHuwFuHsuJpYe8

한국과학기술한림원, 〈메타버스(Metaverse), 새로운 가상 융합 플랫폼의 미래가치〉, www.youtube.com/watch?v=dj6edwAXio8

LucasArts, Habitat, 1986

Luxury brands find future with metaverse blockchain (2021), Korea Times, www.koreatimes.co.kr/

Makena Technologies, There (virtual world),1998

Microsoft Mesh (2021), www.microsoft.com/en-us/mesh

Microsoft, Altspace, 2015

Midjourney, www.midjourney.com/

MindArk, Entropia Universe, 2003

Mojang, Minecraft, 2011

NeosVR (2018), Solirax, neos.com [본문으로]

OpenAI(2023), openai.com/

OpenSimulator (2007), en.wikipedia.org/wiki/OpenSimulator

Roblox IPO (2021), ir.roblox.com/overview/default.aspx

Roblox, Roblox, 2006

Sensorium Galaxy (2021), sensoriumgalaxy.com

Somnium Space (2020), somniumspace.com

Steve Jackson, The Metaverse, 1993

The Sandbox (2020), www.sandbox.game/en/

VRChat, VRChat, 2014

X3D (2004), ISO/IEC19775/19776/19777, www.web3d.org/x3d/ what-x3d/

Zepeto (2018), Naver Z, zepeto.me

콘텐츠, 게임 등

Decentraland (2020), decentraland.org

Facebook Horizon (2019), Facebook, www.oculus.com/facebook- horizon/

Fortnite Tranvis Scott Conert: Astronomical (2021), Epic Games, www.epicgames.com/fortnite/en-US/news/astronomical

Google Trends, trends.google.com/

Google, Google Lively, 2008

Linden Lab, Sansar, 2017

Linden Lab, Second Life, 2003